崔慶忠 著

圖說中國繪畫史

國家圖書館出版品預行編目資料

圖說中國繪畫史 / 崔慶忠著.--初版.-- 臺北
市：揚智文化, 2003[民 92]
面； 公分.--（圖說中國藝術史叢書；
2）

ISBN 978-957-818-508-1 （平裝）

1.繪畫–中國–歷史

940.92 92005322

圖說中國藝術史叢書 2

圖說中國繪畫史

作　　者／崔慶忠
出 版 者／揚智文化事業股份有限公司
發 行 人／葉忠賢
總 編 輯／閻富萍
地　　址／台北縣深坑鄉北深路三段 260 號 8 樓
電　　話／(02)8662-6826
傳　　真／(02)2664-7633
網　　址／http://www.ycrc.com.tw
E-mail／service@ycrc.com.tw
郵撥帳號／19735365　戶名：葉忠賢
I S B N／978-957-818-508-1
初版一刷／2003 年 6 月
初版二刷／2009 年 10 月
定　　價／新台幣 450 元

總序

• 李希凡

中國是世界四大文明古國之一，以歷史文化的悠久綿長著稱於世，而燦爛的中國藝術多彩多姿的發展，又是這古文明取得輝煌成就的一大標誌。中國藝術從原始的"混生"開始，到分門類發展，源遠流長，歷久而彌新。中國各門類藝術的發展雖然跌宕起伏，卻絢麗多姿，而且還各以其色彩斑斕的審美形態占據一個時代的峰巔，如原始的彩陶，夏商周三代的青銅器，秦兵馬俑，漢畫像石、磚，北朝的石窟藝術，晉唐的書法，宋元的山水畫，明清的說唱與戲曲，以及歷朝歷代品類繁多的民族樂舞與工藝，真是說不盡的文采菁華。它們由於長期歷史形成的多樣化、多層次的發展軌跡，形象地記錄了我們祖先高超的智慧與才能的創造。因而，認識和瞭解中國藝術史每個時代的發展，以及各門類藝術獨具特色的規律和創造，該是當代中國人增強民族自豪感與民族自信心，乃至提高文化素質的必要條件。

中國藝術從"混生"期到分門類發展自有其民族特徵。中國古代詩歌的第一部偉大經典《詩經》，墨子就說它是"誦詩三百，弦詩三百，歌詩三百，舞詩三百"。《禮記》還從創作主體概括了這"混生藝術"的特徵："金石絲竹，樂之器也。詩，言其志也；歌，詠其聲也；舞，動其容也。三者本於心，然後樂器從之。"如果說這是文學與樂舞的"混生"，那麼，在藝術史上這種"混生"延續的時間很長，直到唐、宋、元三代的詩、詞、曲，文學與音樂還是渾然一體，始終存在著"以樂從詩""采詩入樂""倚聲填詞"的綜合的審美形態。至於其他活躍在民間的藝術各門類，"混生"一體的時間就更長了。從秦漢到唐宋，漫長的一千多年間，一直保存著所謂君民同樂、萬人空巷的"百戲"大會演。而且在它們相互交流、相互借鑒、吸收融合、不斷實踐與積累中，還孕育創造了戲曲這一新的綜合藝術形態。它把已經獨立發展了的各門類藝術，如音樂、舞蹈、雜技、繪畫、雕塑（也包括文學），都融合爲戲曲藝術的組成部分，按照戲曲規律進行藝術創作，減弱了它們獨立存在的價值。這是富有獨創的民族藝術特徵的綜合美的創造。同樣的，中國繪畫傳統也具有這種民族特徵。蘇軾雖然說過："詩不能盡，溢而爲書，變而爲畫。"但在他倡導的"士夫畫"（即文人畫）的創作中，這詩書畫的"同境"，終於又孕育和演進爲融合著印章、交叉著題跋的新的綜合美的藝境創造。

中國藝術在它的歷史發展的主要潮流中，無論是內涵與形式，在創作與生活的關係上，都有異於西方藝術所重視的剖析與摹寫實體的忠實，而比較強調藝術家的心靈感覺和生命意興的表達。整體來說，就是所謂重表現、重傳神、重寫意，哪怕是早期陶器上的幾何紋路，青銅器上變了形的巨獸，由寫實而逐漸抽象化、符號化，雖也反

總序

· 李希凡

映著社會的、宗教圖騰的需要和象徵的變化軌跡，却又傾注著一種主體的、有意味的感受和概括，並由此而發展形成了富有民族特色的審美追求，如"形神""情理""虛實""氣韻""風骨""心源""意境"等。它們的內蘊雖混合著儒、道、釋的哲學思想的滲透，却是從其特有的觀念體系推動著各門類藝術的創作和發展。

"圖說中國藝術史叢書"推出的這六部專史：《圖說中國繪畫史》《圖說中國戲曲史》《圖說中國建築史》《圖說中國舞蹈史》《圖說中國陶瓷史》《圖說中國雕塑史》，自然還不是中國各門類傳統藝術的全面概括。但是，如果從中國藝術的發展軌跡及其特有的貢獻來看，這六大門類，又確具代表性，它們都有著琳琅滿目的藝術形象的遺存。即使被稱爲"藝術之母"的舞蹈，儘管古文獻中也留有不少記載，而真能使人們看到先民的體態鮮活、生機盎然的舞姿，却還是1973年在青海省上孫家寨出土的一只彩陶盆，那五人一組連臂踏歌的舞者形象，喚起了人們對新石器時代藝術的多麼豐富的遐想。秦的氣吞山河，漢的囊括宇宙，魏晉南北朝的人的覺醒、藝術的輝煌，隋唐的有容乃大、氣象萬千，兩宋的韻致精微、品味高雅，元的異族情調、大哉乾元，明的浪漫思潮，清的博大與鼎盛，豈只表現在唐詩、宋詞、漢文章上，那物化形態的豐富的遺存——秦俑坑，漢畫像石、磚，北朝的石窟，南朝的寺觀，唐的帝都建築，兩宋的繪畫與瓷器，元明清的繁盛的市井舞臺，在藝術史上同樣表現得生氣勃勃，洋洋大觀。

這部圖說藝術史叢書，正是發揚藝術的形象實證的優長，努力以圖、說兼有的形式，遴選各門類富於審美與歷史價值的藝術精品，特別重視近年來藝術與文物考古的新發掘和新發現，以豐富遺存的珍品，圖、說並重地傳遞著中國藝術源遠流長的文化信息，剖析它們各具特色的深邃獨創的魅力，闡釋藝術的審美及其歷史的發展，以點帶面地把藝術史從作品史引伸到它所生存的自然環境與人文空間，有助於讀者從形象鮮明的感受中，理解藝術內涵及其形式的美的發展規律與歷程。我們希望這部藝術史叢書能適合廣大讀者，以普及中國藝術史知識。同時，我們更致力於弘揚彌足珍貴的民族藝術遺產，爲振興中華，架起通往21世紀科學文化新紀元的橋梁，做一點添磚加瓦的工作。

是所願也！

2000年5月13日於北京

目錄

目錄

第一章

文 明 的 曙 光
——史前繪畫藝術

　　中國是世界上最古老的文明國家之一,具有悠久的歷史和燦爛的文化。中國繪畫藝術作爲其中重要的組成部分,在人類歷史的最早階段,即史前時代,就已經放射出獨特的光彩。

　　中國史前時代指的是夏代(前21世紀~前16世紀)以前的漫長的歷史,是考古學上的舊石器時代和新石器時代,屬社會發展史上的原始社會。它占了人類社會發展歷史(約二、三百萬年)的絕大部分。

　　在舊石器時代,人類以打製石器爲主要勞動工具,過著採集和狩獵的原始生活。就是在這個時期,我們的祖先在打製石器的過程中,逐步培養起了造型能力,萌發出了審美觀念。

　　大約從一萬年前開始,中國社會進入了新石器時代,當時的主要勞動工具是造型規整的磨製石器。其社會組織,由母系氏族公社的繁榮階段進而發展爲父系氏族公社,末期進入軍事民主制階段。在這個時期,產生了陶器,伴隨著陶器的產生和發展,出現了彩陶。所謂彩陶,是指在磚紅色的器壁上用赤鐵礦與氧化錳作顏料,所繪圖案燒成後呈赭紅和黑色,花紋具有熱烈明快的格調的陶器。

　　中國史前繪畫藝術,主要就體現在彩陶的裝飾紋樣,即彩陶繪畫上。彩陶繪畫是尚處於萌芽狀態的繪畫藝術,還未成爲獨立的美術樣式。彩陶在中國分布很廣,質樸明快、絢麗多彩的仰韶文化、馬家窯文化陶器彩繪是先民在繪畫藝術上作出的最早貢獻。此外,大汶口文化、紅山文化、河姆渡文化、大溪文化、屈家嶺文化、曇石文化和鳳鼻頭文化,也有一定數量的彩陶。

　　除彩陶繪畫以外,中國的史前繪畫尚存有壁畫、地畫、岩畫等遺跡。

彩陶繪畫

　　中國史前的彩陶繪畫取得了很大的成就。仰韶文化和馬家窯文化的彩陶繪畫是史前繪畫藝術的傑出代表。

　　仰韶文化最初發現於河南澠池仰韶村,年代爲公元前5000年~前3000年。仰韶文化遺址的分布以關中、豫西和晉南一帶爲中心。仰韶文化的先民最擅長製作彩繪的陶器,因時間的

人面魚紋盆　仰韶文化　陝西西安半坡／在陝西臨潼到寶鷄東西約200公里的地段幾個遺址中共出土了12例人面紋樣。這些彩陶人面紋樣,生動而又有一定的程式,其基本的裝飾部位是一致的。頭髮上挽成高髻或飾以羽毛、草穗之類的高帽。前額上塗以不同的色彩,鬢旁插著羽毛或別的飾物,嘴上兩旁也掛著魚形飾物或草穗、穀物以及鬍子等飾物。這大約是古代某一祭司活動中一個特定場面使用的顏面固有裝飾手法。

就這一頭面的紋飾本身而論,它是目前已知的中國最早用繪畫手段表現人面的作品,儘管稚拙如同兒童畫,並且蒙著一層神秘色彩,但作爲早期的人物畫,這幅作品有著重大的歷史和藝術價值。

先後和地域的不同,仰韶文化彩陶器形與紋飾可以分爲數種類型,尤以半坡和廟底溝彩陶類型成就最爲突出。

半坡類型彩陶以中國西安半坡、臨潼姜寨、寶鷄北首嶺遺址出土爲代表。施彩的陶器通常爲圈底或平底鉢、平底盆、鼓腹罐、細頸瓶等。

花紋繪在敞口盆的内壁,花紋除寬帶、三角、斜線、波折等幾何紋樣外,還有動物圖案,如半坡出土的内彩四鹿紋盆,鹿均做俯視形態。在變化不大的軀體下,透過四條腿的前伸,或下垂,或前後伸展等畫法,使它們各具不同的活潑的姿態。另一件爲三魚紋盆,盆沿畫一周寬帶紋,器腹外壁繪製三條張嘴露齒的魚。唇部翹起,雖未畫水,却給人魚在水中吸水吐氣、向前游動的印象。

半坡還出土幾件内彩人面魚紋盆,在滾圓的臉龐上,畫著三角形的鼻子,修長的彎眉,瞇成一線的雙眼,頭上戴尖頂飾物,或耳旁畫出雙魚,或嘴邊銜兩魚。這種人面圖案大多數人認爲必定與半坡氏族公社的某種信仰有關。此種耐人尋味的人面魚紋彩陶盆可以稱爲仰韶文化半坡類型的繪畫傑作。

1955年於西安半坡遺址中出土的《人面魚紋盆》是半坡人面魚紋盆的代表作品。這件畫有人面魚紋的彩陶盆,高16.5公分,口徑39.8公分,作品距今約有六千多年的歷史。從這一作品可以看到,陶盆的内壁畫有滾圓的人面形,它的頭髮挽成三角形的髻,這可能是當年半坡人髮式的寫照,其眼睛用兩條橫線作瞇合狀,鼻子和口的位置安排恰當,比例適中:鼻子是一個倒置的丁字;嘴以兩個對尖的三角形表示,口中還銜著魚。雙耳也連著兩條小魚。此外,在同一盆中還畫了兩條對稱的魚。這是一幅富於想像的圖畫。

這一寓意頗深的人面魚紋的圖形,究竟體現了什麽具體的内涵?學術界衆説紛紜,莫衷一是。有的認爲是氏族部落成員舉行宗教活動時的裝飾;有的認爲是祈禱捕魚豐收的巫師形象;而更多的則認爲人面魚紋具有圖騰崇拜的含義。

所謂圖騰崇拜是原始人對自然界缺乏認識而產生的一種幼稚軟弱的幻想。他們認爲每個氏族都起源於某種

動物或植物，相信自己是由某個物種變化而來的，於是把這一物種作爲氏族的圖騰加以崇拜和信仰。人面魚紋所揭示的圖騰崇拜意識，可以這樣認爲: 半坡地區的先民以魚爲他們的圖騰，因而在這一圖形中，人和魚的本來意義已經起了變化，這種非常明顯地把圖騰和人面"合璧"的形象，被賦予它本身所不具有的社會寓意，這就是半坡人所信仰的: 人與魚的結合共生了他們的氏族，他們的祖先是由魚變化而來的。

　　新石器時代中國各地的原始部落，分別以某一物種作爲圖騰崇拜的對象，這些圖像也充當氏族標記的徽號。魚紋是半坡類仰韶文化中被利用得較多的物象符號，在仰韶文化半坡類型的彩陶裝飾中，魚紋題材出現的數量相當多。這類題材被用來美化器物，其延續的時間最長，連續性也最強，成爲半坡類型彩陶裝飾內容的主要特徵。

　　1955年發現於陝西西安半坡遺址的《彩繪魚紋盆》，高16.7公分,口徑31.3公分，其上所繪魚紋構思別致，生趣盎然，反映出仰韶文化製陶匠師對魚類的諳熟。畫魚的形象，必須把魚畫在水中，才有洋洋自得之樂。而作爲水生動物的魚類，之所以能在水中自由地游弋，在很大程度上仰仗於鰭和尾的靈活擺動。因此，畫水中之魚，就不能把鰭、尾等物畫得過於仔細、死板。這一彩陶盆上的魚紋，採用寫實的手法，所畫之魚形體勻稱，結構比例也比較正確，特別是眼睛向前凝視，使描繪的對象更增添了幾分生意。然而，魚鰭和魚尾卻被高度簡化

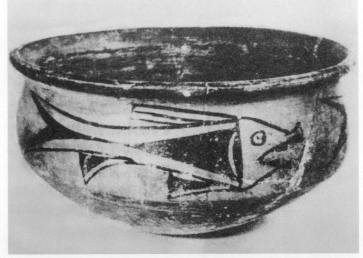

了，製陶匠師用粗疏、硬利的直線和幾何形體來畫成，由於强烈的誇張和突出的特徵，所以呈現在器物上的形象非常生動。它們在圓形陶盆外壁，一條尾隨一條，首尾緊緊相連，似悠然自得地遨游在池塘之中。故此盆雖不畫水，卻有宛然在水中追逐的自然之趣。

　　由於色料來源的局限，中國新石器時代陶器上的彩繪用色並不豐富。從各地出土的器物表明，當時僅能以赭紅、黑和白三種顏色進行彩繪。而這件魚紋盆只是在橙紅底子上繪黑色的花紋，用色雖不多，看來卻一點不覺單調，其色地和彩繪用色對比鮮明，在色彩上具有原始藝術那種單純和質樸之美。

　　除在陝西半坡遺址發現的彩陶作品以外，值得提及的半坡類型彩陶繪畫的藝術佳構，還有臨潼姜寨出土的內彩魚蛙紋盆和寶雞北首嶺出土的水鳥銜魚紋細頸彩陶瓶。

　　陝西臨潼姜寨出土的內彩魚蛙紋盆高11.5公分，口徑41公分。半坡類型彩陶盆的造型特點，一般是大口、

彩繪魚紋盆　仰韶文化　陝西西安半坡／作爲半坡類型彩陶最具特徵的紋樣──魚紋，它的發展序列可以分爲四個階段: 開始是寫實的魚形；接著將鱗紋簡化，成爲簡化寫實魚形；接著鰭消失，形體上下對稱，成爲圖案化的魚形；最後發展的圖案魚形，各部分解爲幾何圖案紋。

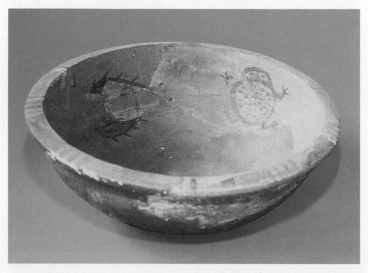

內彩魚蛙紋盆 仰韶文化 陝西臨潼姜寨／半坡類型彩陶出現的動物形象，除了大量的魚紋以外，還有不少蟲、蛙之類的形象。在漫長的彩陶文明中，蟲、蛙一直是被經常描繪的形象。在世界不少地區的民俗中，蛤蟆乃是醜陋與惡魔的象徵，可是在中華彩陶文明中，這些蟄居的蟲、蛙却被長時間地描繪，這是一個值得深入研究的課題。

折緣、淺腹、圜底、口徑大於高，剖面為簡單的圓弧形或轉折有些生硬的折腹形。其彩繪的主體裝飾大多分布在器物的內壁或腹外壁。這件作品的內壁伏著兩隻用黑彩畫的青蛙，其背部繪有密集的黑點，以表示蛙身上的斑紋。牠們縮著脖子，大腹便便，體態笨拙，似乎正蹣跚著向盆沿緩緩爬去。兩蛙之間相對稱的部位，各有一對鰭尾俱全的濃黑色小魚。與蛙的正面形象有別，雙魚以側影兩兩相對地向青蛙游去。魚、蛙紋的筆法簡練概括，形象生動真實。製陶匠師抓住了這些動物的形象特徵，尤其是青蛙，把握了運動的瞬間狀態，表現出原始藝術家極其敏銳、質樸的觀察能力和藝術表達能力。

魚蛙紋盆和前述人面魚紋盆雖出土地點不同，但彩繪所體現出來的裝飾風格是完全一致的。此盆的口沿以幾何圖案環繞一周，這與半坡遺址所出土的彩陶盆的唇飾完全相同。魚蛙紋盆的雙魚和青蛙，是在正圓形的內壁，以連續紋樣構成對稱的格式，雙魚的動向作反時針方向游動，在圖案

構成上它與人面魚紋盆也保持一致。不同地點出土的彩陶盆，在表現形式上所具的共性，是形成半坡類型彩陶鮮明地域風格的一個重要因素。陶盆是新石器時代的先民用以盛水的一種容器。像魚蛙紋盆這樣的淺腹器，彩繪在內壁上部，固然為適應器物形體的構造，但也是充分考慮到容器的特點，巧妙地利用空間，使裝飾與用途密切配合。魚蛙紋彩陶盆的構圖比較簡單，但這些古樸而生動的形象所安排的位置却是經過匠心經營的。我們不妨想像一下，當陶盆裏盛滿水的時候，小小的水盆猶如一個池塘，盆中的蛙和魚便成了象徵性的水生動物，而所盛的水則豐富了器物的裝飾意趣。與裏壁相反，此盆的外壁却是粗澀無彩繪，由此也可以看出當時製陶者的匠心所在。魚蛙紋彩陶盆不僅強調畫面生意盎然，其彩繪的特定內容與器皿使用性能的巧妙結合，充分顯示出"半坡人"在製陶藝術實踐中積累的藝術構思和表現能力。

廟底溝類型彩陶，以河南陝縣廟底溝及陝西華縣泉護村遺址出土的彩陶為代表。這一類型的彩陶繪畫多繪製在大口小底曲腹盆外壁的上半部，紋樣多用弧線描繪，除鳥、魚、蛙等動物圖案外，最流行的紋飾母題為圓點、弧邊三角、垂幛、豆莢、花瓣、花蕾等，植物紋樣顯著增加。

廟底溝類型彩陶，為世人留下了一些古代繪畫藝術的傑作。長安王樓出土的花蕾、花瓣紋彩陶盆，格調華麗優美。河南臨汝閻村出土的鸛魚石斧彩陶缸風格獨特，缸腹所繪的《鸛魚石斧圖》，是仰韶文化的傑作。這件

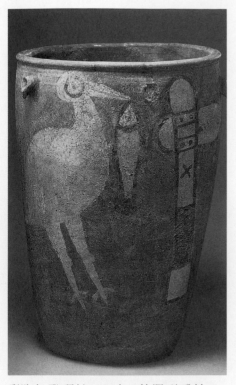

彩陶缸發現於1978年，其器形爲敞口、圓唇、深腹，高47公分，口徑32.7公分，底徑 19.5公分，沿下有四個對稱的鼻鈕，腹部是彩繪《鸛魚石斧圖》。

《鸛魚石斧圖》畫面縱 37 公分，橫44公分，在中國繪畫史上不僅代表萌芽時期的藝術風格，而且以其宏偉的氣勢，體現中國新石器時代美術創作上的最高成就。整幅作品的内容分爲兩組：左邊畫一隻圓眸、長喙、兩腿直撐的水鳥，牠昂首，身軀微微後傾，顯得非常健美，嘴上銜一條大魚；右邊豎立一把裝有木柄的石斧，石斧上的孔眼、符號和緊纏的繩子都被真實、細致地勾畫出來。大多數意見認爲這隻水鳥是鸛，但也有人把牠看作性情溫順的鷺，給原始氏族帶來吉利、祥瑞的益鳥。至於那把石斧，一目瞭然是新石器時代的普遍使用的生產工具，它在征服、改造大自然的鬥

爭中起著巨大作用，它磨光之後，砍倒了叢林荊棘，開闢出一片片可以種植的田地。同時，原始人也經常利用石斧防禦猛獸的侵襲。原始人對石斧所產生的巨大力量如此崇拜，於是把它人格化了，賦予靈性，使它成爲被頂禮膜拜的氏族圖騰。圖中的石斧，正是作爲這種力量的象徵而加以描繪的，因此，在藝術處理上，它並非隨意地平放在那裏，而是巍然屹立著，如此完整的、一絲不苟的形象，充分表明這種工具在這一氏族人員中的地位是非常崇高的，是一種古代權力的象徵。圖中鸛、魚面向石斧，意味著向它奉獻祭品，以祈求石斧保佑氏族吉祥、安寧和豐收的生活。

此圖的表現手法具有以下特徵：石斧和魚根據不同的内容和要求，用粗濃的黑線條勾勒輪廓，轉折、起伏、剛柔互用的筆致，表現對象的神情和形態；鸛則直接用色彩塗染形體，惟有眼睛，用粗濃圈線，中作一濃圓點，分外有神。這一作品預示了中國傳統繪畫中勾勒和没骨兩種基本形式。

仰韶文化的晚期，生活在黄河上游甘肅、青海地區的中國原始先民所創造的彩陶，反映了不同於仰韶文化的美感形式與趣味。由於這一文化發現於甘肅臨洮馬家窯，故被稱爲馬家窯文化。

馬家窯文化，其年代爲公元前3300至前2050年，是仰韶文化晚期在甘肅、青海的一個分支，上承仰韶文化廟底溝類型，下接齊家文化。按時間先後可分爲先後連續的四個類型，即石嶺下類型、馬家窯類型、半山類型和馬廠類型。

鸛魚石斧圖 仰韶文化 河南臨汝閻村／這幅作品標誌著古代繪畫藝術由紋飾繪畫向純繪畫性的發展，其明顯的特點就是紋飾與器形的脱節，繪畫的獨立性增強。整幅作品中，鸛、魚、石斧的描繪極具繪畫性，從形象塑造到整幅畫的構圖，很少像其他紋飾那樣考慮到與器形的有機結合，僅僅是在陶器表面作畫而已。在這裏，繪畫性彩陶與幾何紋彩陶的分離，以至繪畫與陶器的分離，正是歷史發展的必然，是人的審美觀念以及創作與繪製手法向更高階段發展的體現。

石嶺下類型以甘肅省武山縣石嶺下遺址出土的彩陶爲代表，是馬家窯文化中比較早的一個文化類型。石嶺下類型的陶器多壺、罐、瓶等器形，流行變形鳥紋、弧邊三角形及圓圈紋，構圖簡潔明朗，受到廟底溝仰韶文化的很大影響。

馬家窯類型以甘肅省臨洮縣馬家窯遺址出土的彩陶爲代表。器形多瓮、壺、罐、盆等。彩繪裝飾面積大，有的布滿全身，甚至在器皿內部施彩。紋樣以窄葉形組成的波紋、垂幛紋和旋渦紋爲多。紋樣中並列直線之間綴以黑圓點的方法是吸取了廟底溝類型彩陶的手法。

半山類型以甘肅省廣通縣半山遺址出土的彩陶爲代表，藝術水平較高。器形多爲小口鼓腹雙耳壺、單耳瓶等，造型豐滿、穩重、大方。彩繪以黑爲主，或紅黑兼用，裝飾面積較大，流行紅黑相間的鋸齒紋及旋渦紋，色調和諧而熱烈。

馬廠類型彩陶以青海民和縣馬廠塬遺址爲代表。代表器形爲小口折沿寬肩罐，與半山型陶罐相似，但耳部變得長大，既實用又美觀。彩繪流行四大圓圈的布局，盛行網格、菱格、

米字、波折及變體人形等紋樣。

青海大通上孫家寨出土的馬家窯文化舞蹈紋彩陶盆，是馬家窯文化彩陶藝術中的精品。當人類開始掌握了一定的藝術表現能力時，總是把自身這個征服自然的勞動者，放在創作的重要位置上。中國新石器時代的製陶匠師在製陶藝術的實踐中，也是這樣把自己當作嚴肅的創作對象來加以描繪的。表現人的題材，最早見於仰韶文化陶器的彩繪和陶塑之中，有一些是原始部落紋身習俗的體現。這件1973年發現的馬家窯文化之舞蹈紋彩陶盆所彩繪的內容，則是直接地表現了原始人愉快而歡樂的精神文化生活中一個重要的側面。

此盆高14公分，口徑29公分，腹徑28公分，底徑10公分，唇部及內外壁均有彩繪。盆外和唇部裝飾簡單，畫的是平行帶紋、弧線三角紋和勾葉圓點紋一類的幾何紋樣。主題紋樣畫在內壁腹部和口沿的兩組帶紋之間。它由三列相同的舞蹈場面所組成，每組五人，手拉著手跳舞，排列整齊，動作協調，面向左側，頭上羽飾斜向右

石嶺下類型彩陶　馬家窯文化

馬廠類型彩陶　馬家窯文化

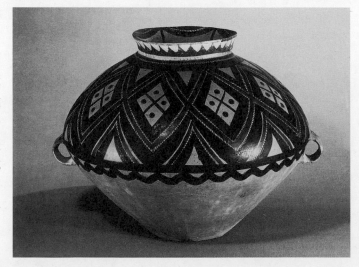

側，兩腿略有彎曲，呈踏歌狀，下體的尾飾甩向左側；外側兩人，一臂畫爲兩道，表示空著的手臂舞蹈動作幅度大而頻繁之意。相鄰的兩組人物之間，用多至八條下垂的内向弧線間隔開來，令人想見柳枝在和風中拂揚的情景。這是一支歡樂的舞蹈隊伍，雖然作品的描繪比較稚拙簡略，但透過清晰可辨的人物動態，可以看到舞蹈者單純、整齊的舞蹈節奏和質樸、明朗的舞蹈動作。這件舞蹈紋盆上的裝飾，它所透露的原始人純真的感情和愉悦的情緒，使我們對新石器時代先民的精神生活和意識形態，有了某些具體的認識。

從仰韶文化魚蛙紋彩陶盆的内壁畫魚、蛙之類水生動物，進而發展到盆邊彩繪原始人的舞樂活動，在藝術構思和表現上可謂進一步發揮裝飾與用途密切結合的特點。當盆底注上清水的時候，就會造成一種人們在池邊婆娑歌舞的意境，舞蹈者的身影倒映在清澈晃動的水面上，虛實相生，動靜互照，折射出更加豐富、更加濃郁的情感色彩。和魚蛙紋彩陶盆相對比，馬家窯文化製陶匠師的審美表現力已得到更大的發展。

燦爛的原始舞蹈也是新石器時代的先民所創造的一種遠古文化。在中

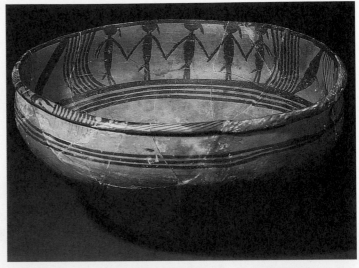

舞蹈紋彩陶盆　馬家窯文化　青海大通孫家寨／表現人物的原始繪畫作品在彩陶藝術中不占主要地位，動物和植物紋飾是其主要部分，就此而言，舞蹈紋彩陶盆就顯得更有意義和藝術價值。

國各族人民之中，至今還流傳著關於原始舞蹈起源的傳說；另外，在古代文獻中以神話幻想的形式也記錄了一些有關原始舞蹈的不同側面，而這件主題明確的舞蹈紋彩陶盆的出土，更使我們形象地瞭解到原始舞蹈的真實情景。

總之，彩陶繪畫是中國美術史上已知最早的繪畫藝術作品之一，它所取得的巨大藝術成就，是人類在兩、三百萬年的悠久歲月中不斷地創造和積累的結果。彩陶的造型和裝飾爲商周青銅藝術奠定了基礎。

彩陶繪畫在中國繪畫史上具有相當重要的地位，後世中國繪畫的發展，都和原始彩陶繪畫密切相關。

岩畫、壁畫和地畫

在中國的史前繪畫中，也存有岩畫、壁畫和地畫遺跡，雖然數量不多，但也可以從中看出中國史前繪畫豐富性的一面。

岩畫是一種刻畫或繪畫在岩壁上的圖像，目前稱法不一，有岩壁畫、崖畫、岩石藝術及石山畫之稱。雲南傣族稱之爲"帕典姆"，即岩石上圖畫的意思。岩畫在中國歷史文獻中早有記載。酈道元《水經注》說北方山中，在

繪畫史 圖説中國繪畫史

"山石之上，自然有文，盡若虎馬之狀，粲然成著，類似圖焉"。這些岩畫，正如"國際岩畫委員會"主席阿納蒂在一份送交聯合國教科文組織的《世界岩畫研究概況》的報告中所説："不管是自覺或不自覺，直接或間接，岩畫藝術是人類爲生存而鬥爭的圖解。它揭示了勞動樣式、經濟活動、社會實踐、美學傾向、哲學思想和自然與'超自然'環境的關係。"

中國是古代岩畫遺跡非常豐富的國家，近三十多年的調查資料表明，半數以上省區發現古代岩畫遺址。屬於史前時代的岩畫，基本上都是敲鑿而成的岩刻畫，多數爲少數民族的作品。主要分布地區有内蒙古、新疆、甘肅、廣西、雲南、貴州、四川、寧夏、西藏、黑龍江，以至江蘇的連雲港等。在國外，如前蘇聯、澳大利亞、印度以及北非等地，都曾先後發現過大量岩畫作品。值得注意的是，這些岩畫藝術，從内容到手法，都具有某些共同之點。

大約公元前6000年，新石器時代的早期，中國内蒙古陰山山脈狼山等地區開始出現岩畫。

陰山山脈橫亘在内蒙古中部，其西段的狼山，東段的大青山，中段的烏拉山的山中都有岩畫。已經發現的岩畫，就在千幅以上，刻畫著野生動物、狩獵、舞蹈、部落戰爭及天文圖像等，題材豐富，形象古拙而生動，是研究史前岩畫的重要作品。《狩獵圖》是陰山岩畫早期的代表作品，發現於

狩獵圖　陰山岩畫／岩畫是一種與其他原始藝術不同的藝術。岩畫的形象是刻在或畫在岩石表面的。單就畫面本身而論，它是平面的，只有兩維平面，但如把畫面與其所憑藉的石壁聯繫起來看，它又是立體的，具有三維空間。岩畫是介於繪畫和雕刻之間的藝術，因此具有繪畫和雕刻的雙重特點。

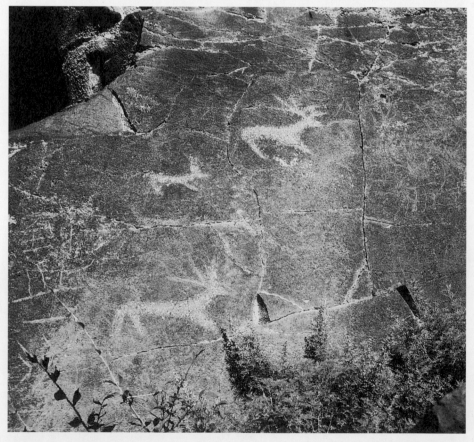

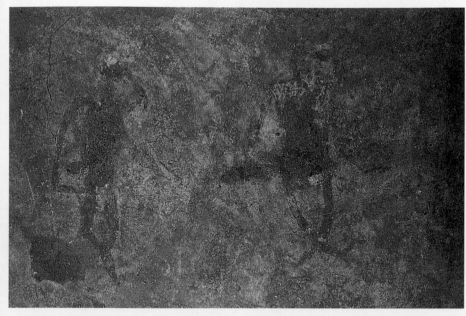

居址地畫　甘肅秦安
大地灣遺址

烏拉特中後聯合旗西地里哈日山頂。畫面刻畫了原始人集體狩獵的場面：中間是一匹巨大的野馬，似乎已陷人獵人預先設下的圈套；在牠的身後，是一位彎弓欲射的獵人，形象雖小，但神采昂揚，那微微上仰的下顎，完全是一副勝利在握的姿態。下面是一位有尾飾的獵人，正在射擊一頭野羊，箭未離弦，卻已射中了野羊的前腹；野羊四肢蜷曲，似乎正在倒下。上面描繪遠方的狩獵情景，幾位有尾飾的獵人正在合力圍剿一群野獸；幾條走投無路的老狼惡狠狠地向獵人反撲過去，人與獸的搏鬥驚心動魄。最有意味的是右下方的一位大人，似乎是圖騰或神祇的形象，正在冥冥之中保佑著人們的勝利，使這一現實生活的寫照籠罩了一層神秘的氛圍。

中國迄今發現最古老的壁畫遺跡，是遼寧牛河梁紅山文化女神廟遺址出土的壁畫殘塊，或用赭紅色畫成勾連紋圖案，或用赭紅間黃白色彩描繪三角紋圖案。此外，在寧夏固原店河村齊家文化遺址，於一座房屋殘垣的白灰面上，也曾發現用紅彩描繪的幾何紋裝飾壁畫。

中國較早的地畫遺址是甘肅秦安大地灣遺址。1982年10月，考古人員在甘肅秦安大地灣遺址發現了仰韶文化晚期（約前3000年）的居址地畫。地畫畫在房基臨近後壁的居住面上，畫面南北長約110公分，東西寬約120公分，用炭黑顏色畫成，上部畫三人，右側形體矮小者形象模糊，其餘二人長髮飄逸，正握棒起舞，畫面右下部，畫一長方形框，框內畫著兩隻動物，框左畫一丁頭狀木橛。畫面描繪的是兩位獵人手持棍棒將兩隻野獸驅入陷阱的景象，寄寓著祈求狩獵豐收的願望。

第二章

文 飾 風 采
——夏商周三代繪畫藝術

中國三代指的是夏商周至春秋戰國這一段時期。此一時期因建立了帝國，結束了各地氏族部落分散的局面，中國社會由原始氏族公社制轉入奴隸社會制。夏代是奴隸社會的開始階段，其存在的時間約相當於公元前2070年至前1600年。商代大約在公元前1600年至前1046年；西周則自公元前1046年至前771年。商代和西周時代正是奴隸制社會發展與繁榮的盛期。春秋戰國的起訖年代爲公元前770年至前221年，是奴隸制社會的後期

和封建社會的開始。奴隸制社會是人類歷史上第一個階級社會。隨著奴隸制的建立和發展，生產力得到了一定的提高，一部分奴隸從勞動中解放出來，開始從事有關的藝術創造，藝術活動的範圍隨之擴大。繪畫在“百家爭鳴”的社會思潮中表現出了新的境界。

此一時期的繪畫以人物肖像畫爲主，寓有興衰鑒戒、褒功撻過之意，爲維護禮教服務，主要繪畫門類是壁畫、帛畫和青銅裝飾畫等。

夏商周三代壁畫

夏商周三代時，壁畫有了很大的發展。《説苑·反質篇》引《墨子》佚文云：殷紂時期“宮牆文畫”，“錦綉被堂”。在殷墟小屯，1975年冬曾發現建築壁畫殘片，據考證是白灰牆皮上以紅、黑二色繪出卷曲對稱的圖案，頗有裝飾趣味。

由於三代建築現已無存，所以我們今天已無法看到完整的先秦壁畫，但歷史文獻資料上的許多記載，描述了當時壁畫的繁榮興盛的情況。

西周時期，壁畫藝術中曾出現重

大歷史題材的繪畫。郭沫若曾對江蘇丹徒出土“矢毁”銘文進行了考釋，得知西周初年曾有“武王、成王伐商圖及巡省東國圖”的壁畫創作。《淮南子》《孔子家語》等書籍中記載説，在西周初，王室重要宮殿明堂的牆壁上，繪有古代賢明的帝王堯、舜和夏、商兩朝亡國的昏王桀與紂。其用意在使後世的統治者從歷史事件中汲取經驗教訓。到春秋末期，魯國聖人孔丘觀覽明堂時，還看到過牆壁上畫的這些形象，以及西周初期周公姬旦輔佐

成王接受諸侯朝見的畫像。看畢，孔夫子喟然長嘆道："此周之所以盛也！"這句話很能代表儒家對待文學藝術的觀點。以孔丘、孟軻爲代表的儒家學派重視藝術輔翼教化的作用，對後世影響很大。此種以歷史故事爲鑒戒的題材在漢、唐時期宮殿壁畫中一直流行。

春秋戰國時期，壁畫創作尤其興盛。凡公卿祠堂及貴族府第都以壁畫爲裝飾。東漢王逸《楚辭章句》載"楚有先王之廟及公卿祠堂，圖畫天地、山川、神靈，琦瑋僪佹，及古賢聖怪物行事"，偉大的詩人屈原仰見圖畫，呵而問之，遂成《天問》之作。宗廟祠堂的圖畫就是當時的壁畫。依據《楚辭·天問》提出的172個疑問，可以知道楚國廟堂壁畫繪有神話傳說、歷史故事、自然景象等內容。

夏商周三代壁畫實物由於年代久遠，已無遺跡可尋，但在春秋、戰國時代的青銅器紋飾上尚能具體而微地瞭解到當時這一繪畫的部分面貌。

青銅裝飾畫

夏商周三代是青銅器藝術的極盛時代。青銅器物上的裝飾畫，也是三代繪畫中一個很重要的門類。

此時的青銅器物裝飾畫分爲兩類：一爲描寫貴族生活的禮儀，如宴樂、喪祭；一爲描寫水陸攻戰。

河南輝縣出土的"刻紋銅鑑"表現的是貴族生活禮儀。在它的器壁主要部分，刻著多層花紋，在宮室建築的一側刻著舞樂活動。一組人正輕舒長袖，翩翩起舞；其下有人分別吹葫蘆笙、擊鼓、敲編鐘爲之伴奏。再下有車輛和幾隻大鼎，鼎的周圍有些人執著火種和炊具、餐具在忙碌著。圖中描寫的正是貴族"鐘鳴鼎食"生活的真實寫照。建築物的另一側，刻著山、樹木，山下有人首雙獸身的怪物和奔騰追逐著的群獸，一個頭部僞裝

刻紋銅鑑 戰國 河南輝縣

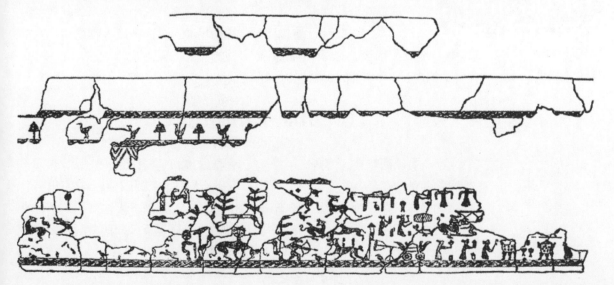

宴樂銅壺　戰國　北京故宮藏　成都百花潭出土

成鳥首的獵人正引滿弓要射一張牙舞爪的大獸，畫面内容很豐富，但人和獸形象都比較簡單。人用側面表現，在其軀體部分刻著並排的細線。人、獸和環境都是平列的，沒有遠近的透視變化。基本上還未脱離裝飾圖案的範疇，但是表現手法比較自然，不求對稱，線條準確、勁利，獸類的奔跑動作十分生動。這類表現貴族生活禮儀的裝飾圖案，一般是用鋒利的刃器在薄壁銅器上刻劃出來的，由於刻紋的銅器有的表層鎏金，是很貴重的用器，並且器壁很薄，所以能完整保存下來的很少。

成都百花潭出土的"嵌錯圖像銅壺"有三層畫面，其中一層爲競射圖。故宮所藏戰國"宴樂銅壺"具有相似的畫面，畫中婦女登樹採桑，表現后妃諸侯行採桑之禮，其中有一組諸侯持射，表現射禮活動。以上兩件青銅器上也均有相似的宴樂圖。

另一類描繪水陸攻戰的圖像，河南汲縣山彪鎮出土的《弋射圖》可爲代表。畫面中，有水陸攻戰、堅壁防守、雲梯攻戰等情節，士兵執劍與戟，也有執戈或矛。

百花潭"嵌錯圖像銅壺"和故宮"宴樂銅壺"中，也都有類似的場面。

青銅裝飾畫有其獨特的特點，首先是動感性強，如執矛、划船、擊鐘、舞蹈等都不靜止，給人以很強的動感。其次是概括性強，人物刻畫簡練，一般體態修長，武士寬腰，舞蹈者則細腰。其三是構圖的連續性，畫像構圖多爲連續展開樣式，如宴樂，多以建築物中宴飲爲中心，兩側鋪開各種活動場面。畫面多以人物爲主，有很強的藝術表現力。

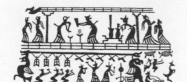

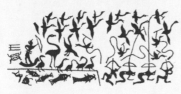

弋射圖　戰國　河南汲縣山彪鎮出土

引魂升天的帛畫

帛畫是戰國時期民間喪俗中常見的喪物，是留存至今的先秦時代極其珍貴的繪畫實物資料。長沙楚墓先後出土的兩幅旌幡性質的帛畫是先秦帛畫的精品。一幅爲《人物龍鳳圖》，一幅稱《人物御龍圖》。另外出土於長沙子彈庫楚墓的一件《楚帛書圖》也是先秦繪畫的重要作品。

《人物龍鳳圖》1949年2月出自長沙陳家大山楚墓，質地爲平紋絹，高31公分，寬22.5公分，現藏湖南省博物館。

這是現今發現的中國最早的一幅帛畫。圖中描繪一位貴族婦女，側面

人物龍鳳圖 戰國 長沙陳家大山楚墓

在祝禱善靈的勝利。並有詩云："長沙帛畫圖，靈鳳鬥惡奴；善者何矯健，至今德不孤。"所論值得商榷。

我們以爲，這是一幅描寫一位巫女爲墓中死者祝福的帛畫。關於"巫祝"的故事，由來已久，王符在《潛夫論·浮侈篇》中有較詳細的敘述。但也有人認爲婦人爲墓主的形象，在婦人之上畫有龍、鳳，表示龍鳳引道升天。龍

向左而立，頭後挽有一個垂髻，並繫有飾物，腰身緊細，長裙曳地，兩手合十，神態虔敬。在她的上方，畫有一龍一鳳，形態夭矯，極富動勢，正向天空飛升。特別是鳳鳥的高視闊步，長尾倒旋，更加強了畫面奮發昂揚的勃勃生氣。

關於畫中的龍，由於初發現的時候，絹素恰好在左側龍足處破損，因此看上去好像只有右側一條足，故有人釋爲夔，一度定名爲《夔鳳人物圖》。1961年冬，郭沫若認爲圖中的夔象徵惡，鳳象徵善，畫面的含義是描繪善惡之爭，下面恭立的婦女，則是

鳳引道升天，在屈原的詩文中就有反映。總之，不論所畫婦女爲誰，可以肯定這幅帛畫的意義是爲死者祈求天佑，濃縮了當時楚人的一種喪葬習俗。

這幅帛畫在畫法上以墨線勾描，線條挺勁有力，頓挫曲折富於節奏的變化，而黑白組合，更具裝飾趣味。在人物的唇上和衣袖上，還可以看出施點朱色的痕跡。造形比較準確，能表現出一般的情態。特別是圖中婦女細腰的形象和恬靜飄逸的風度，與"楚王好細腰"的記載相符，令人聯想起唐代詩人杜牧"楚腰纖細掌中輕"（《遣懷》）的詩句。可以說，這幅帛畫正是中國古

人物御龍圖 戰國 長沙子彈庫楚墓／帛畫

作品是用毛筆在絹帛上繪製，顯示出了中國傳統繪畫在材料運用上的主要特點。除此之外，它還表現出中國傳統繪畫的另一些重要的特徵。第一，以線條造型爲基礎；第二，在墨線勾勒的輪廓中，敷塗色彩，施色除平塗以外，從御龍男子的畫面上，看出渲染技法已經開始出現；第三，繪畫重氣韻生動，帛畫對人物龍鳳禽獸的描繪已相當生動傳神。這些都表明戰國時期中國繪畫藝術正處於從萌發走向成熟的關鍵階段。

代繪畫寫實作風的具體表現。

《人物御龍圖》1973年5月出自長沙子彈庫楚墓。細絹質地，高37.5公分，寬28公分，現藏湖南省博物館。這幅帛畫可以説是《人物龍鳳圖》的姐妹篇，因爲兩畫的思想內容、創作風格和製作時代大體相同。

這幅帛畫描繪一留鬚男子，側身而立，身配寶劍，頭頂華蓋，手持繮繩，駕馭一條巨龍正向天國飛升。龍頭高昂，龍尾上翹，龍身平伏，呈一舟形。龍尾站一鶴，圓目長喙，仰天昂首。畫的上方爲輿蓋，三條飄帶隨風拂動；左下角的龍身下畫一尾鯉魚。畫幅中輿蓋飄帶、人物衣著和龍頸所繫的繮繩，都是由左向右拂動，表現了風向的一致。所繪物象，除鶴首向右上方外，其餘人、龍、魚都朝向左方，更表現出是在行進之中，賦予畫面以動勢，所有這些，反映出畫家狀物的精心細緻。整幅畫中，士大夫修長，高冠長袍，身配長劍，與仙鶴爲伴，其裝束與詩人屈原"高余冠之岌岌兮，長余佩之陸離"相符合。

這幅帛畫上端縫裹細竹篾，並繫絲繩，其用途無疑是葬儀用的旌幡。畫面裏的人像，肯定是墓主人的肖像。

《人物御龍圖》在描繪技巧上比《人物龍鳳圖》更趨成熟。人物以流暢的單純線條勾勒，以平塗和渲染的色彩爲輔，龍、鶴、輿蓋全用白描畫成。畫上有些部分用了金粉和白粉點綴，中國傳統人物畫的基本特點，遠在二千多年前的這兩幅帛畫上已經初步形成。

先秦帛畫對研究先秦繪畫面貌，有相當重要的意義，它給後世對先秦繪畫的研究提供了真實的材料依據。

第三章

龍 騰 鳳 舞
——秦漢繪畫藝術

秦漢時期是中國統一的多民族封建國家建立與鞏固的時期，也是中國民族藝術風格確立與發展的極為重要的時期。

公元前221年，秦王嬴政統一了中國，建成中國歷史上第一個中央集權制的封建大帝國，這就是秦朝。秦王嬴政號稱"始皇帝"。秦朝的國祚很短，到前206年就結束了，但就在這有限的15年中，秦朝統治者高度重視造型藝術，使其為王權服務，在建築、雕塑和繪畫方面，都取得了極其輝煌的成就。

秦朝滅亡後，代之而起的是漢王朝。漢王朝從公元前206年至公元220年，前後歷時425年。

漢代習慣上被分為西漢和東漢。

漢代繪畫發展很快。為了發展封建政治和經濟的需要，漢代繪畫進一步從工藝裝飾中分離出來，得到獨立而迅速的發展。漢代畫家大部分是工匠和民間畫工。據《西京雜記》載：杜陵毛延壽善畫人物，新豐劉白、龔寬，安陵陳敞善畫牛馬飛鳥。下杜陽望、樊育亦善布色。這些都是漢元帝時的名家。

漢代繪畫門類很豐富，按照文獻記載和考古發掘的畫跡來看，有宮殿壁畫、墓室壁畫、帛畫、畫像石、畫像磚、漆器裝飾畫、木刻畫、木板畫等。其中畫像石和畫像磚的興起是漢代繪畫中一種新的藝術形式。最能反映這一時期繪畫成就的是帛畫和壁畫，以及畫像石和畫像磚。

秦漢壁畫藝術

秦代繪畫進入正式發展時期，壁畫、帛畫、裝飾畫有豐富的面貌。秦時的宮殿衙署普遍繪製壁畫，或以精美的圖案和闊綽的畫面，顯示封建統治的威嚴；或以借物寄情的手法，標榜吏治的清明；或繪歷史故事，作為成敗得失的鑒戒。

70年代中後期，在咸陽東郊窯店鎮牛羊村北塬上發現繪有壁畫的秦宮遺址，畫面保存較多的是第三號秦宮遺址一處連接宮殿的長廊，在長32.4公尺，殘高0.2～1.08公尺的廊道坎牆殘垣上，繪有長卷式車馬出行、儀仗人物、樓闕、樹木、麥穗等圖像；七組

秦宮遺址壁畫　秦

漢代宮殿壁畫的真跡。但漢代墓室壁畫不斷有所發現。它不但反映了當時社會的習俗和風貌，也提供了豐富的漢代繪畫資料，顯示了漢代的繪畫水平。

西漢前期的墓室壁畫，以1988年在河南永城芒碭山發現的梁王墓和1983年在廣州象崗山發現的南越王趙眜墓爲代表，兩者均屬"鑿山爲室"的山崖石室墓。

梁王墓主室頂部及西、南壁，彩繪著青龍、白虎、朱雀等方位神，以

車馬，皆作四馬駕一車的組合形式，馬的顏色有棗紅、黃、黑之別，儀仗人物服飾有褐、綠、紅、白、黑等不同色彩。畫面內容與形式布局，與湖北荊門包山大冢出土戰國漆奩蓋上的《聘禮行迎圖》頗多相似。整幅壁畫，人物形象稍嫌粗獷稚拙，而總體氣勢很是煊赫壯觀。

秦時的墓室壁畫遺跡，迄今尚未發現。據《史記·秦始皇本紀》記載，始皇陵墓地宮"上具天文"，由此推測其墓室頂部可能繪有天象圖壁畫。

西漢統治者提倡繪畫爲政教服務，宮殿壁畫逐漸興盛。王延壽《魯靈光殿賦》形容當時壁畫"千變萬化，事各繆形。隨色異類，曲盡其情"。可惜由於漢時宮殿今已不復存在，我們現在已無法看到

卜千秋墓壁畫　西漢晚期　河南洛陽

及靈芝、荷花、雲朵、菱形圖案等內容;巨龍長5公尺多,形態矯健,色彩絢麗,十分壯觀。

南越王墓前室頂部及四壁,有朱墨彩繪的卷雲紋壁畫,圖案蜿曲繚繞,有很強的裝飾效果。

西漢晚期墓室壁畫,在洛陽、西安、武威等地共發現五座。其中以洛陽發現的三座最爲重要,皆用大型空心磚和小磚混合構築而成,除"八里臺漢墓"因盜掘而缺乏資料外,其餘兩墓保存完好,這兩座墓是卜千秋墓和燒溝61號墓。

卜千秋墓於1976年6月發掘。因墓內出土有銅質陰刻篆書"卜千秋印"四字名章,可知墓主人爲卜千秋。

此墓爲洞穴式空心磚室墓,由西向東,壁畫分別畫於前壁墓門內上方、墓的頂脊和後壁上部的"山花"處。如把三部分展開豎起,可知是上寬下窄呈"T"字形的"銘旌"帛畫式樣,所畫也大體同於銘旌帛畫的墓主升仙幻想。畫面上所展現的是墓主卜千秋持弓乘蛇(龍)及其妻手捧金烏乘三頭鳳鳥,在仙翁執節引導下,遨遊於太空之中,彩雲繚繞,青龍、白虎、朱雀、玄武奔騰,狐、兔、翼獸飛馳,一派升仙的景象。兩旁畫想像中的人類始祖——鱗身的伏羲和蛇軀的女媧,與之相關聯的是內有金烏的太陽和內有桂樹、蟾蜍的月亮。畫的兩端還分別畫有虎頭熊身的方相氏(索室驅疫之神)、青龍、白虎和人面鳥身的吉祥神等。

此墓壁畫較所見其他漢墓壁畫爲精工,因爲它是畫工事先在地面上,把特意設計燒製的空心磚排列編號、

卜千秋墓壁畫　西漢晚期　河南洛陽

粉刷、繪成之後,再一塊塊地砌築到墓室裏去的。與一般在已經砌成、粉刷好的墓壁上進行繪製有所不同。

多種生動奇異藝術形象的創造,是此墓壁畫的顯著特色。如龍這一神話中的神物,並非自然界中所實有,作者爲了充分顯示人們賦予它的巨大威力,發揮大膽的藝術想像力,以爬蟲類動物蛇的自然形態爲主幹,綜合了鱷魚、猛獸、飛禽等多種動物的局部特徵,並運用誇張手法,從而成功地創造出這一似乎能夠上飛於天、下潛於淵、興雲致雨、威靈顯赫的形象來。龍的藝術形象固然早見於原始彩陶、商周青銅器、西漢以前的漆器以及帛畫之中,但像此墓壁畫裏模樣的龍,卻是漢代的新創。比起龍來,白虎是有現實原型可依的,但作者不是簡單模寫,而是抓住虎的外部形態和性格特徵,加以誇張、強化,出色地表現出猛虎於徐緩中寓迅捷、柔韌中見雄健,一吼而山鳴谷應、百獸驚恐的威勢。

作爲中國傳統繪畫主要表現手段

二桃殺三士　西漢晚期　河南洛陽燒溝61號墓／此圖故事取材於《晏子春秋》，大意是説齊景公時，晏嬰爲宰相，公孫接、古冶子和田開疆爲大將。三人勇猛過人，驕橫自恃，自稱爲"齊邦三傑"。當時朝中奸臣梁邱表面獻媚景公，暗地結交三傑。晏嬰深以爲憂，終日思慮掃除三傑之計。後來設計用兩個桃子殺掉了三員大將，拔掉了齊國的心腹之患。畫面的主題是宣揚智勇忠義，以表達效忠封建政權的思想。

的線描，其表現功能在此墓壁畫中達到了相當高的程度。能夠熟練地運用行筆的輕重、疾徐、強弱、虛實、轉折頓挫以及節奏韻律的變化，收到非常有力、微妙的藝術效果。利用毛髮、衣飾的飄拂，線紋的律動，表現出行進方向、空氣和水的流速感，尤有創造性的意義。

畫中使用的色彩，現在可以看到的只有朱紅、淡赭、淺紫和石綠四種，以朱紅爲基調，有主有從，互相襯托照應，效果頗爲明快而和諧。女媧面部的暈染，近似後世的"三白"畫法，令人驚異。風格雄健有力，體現著具有時代特徵的豪邁自信的氣度和高尚健康的審美情趣，是西漢墓壁畫的精品。

燒溝61號西漢壁畫墓，以保存著精美豪放的歷史故事畫而著稱。其前室脊頂繪天象，隔牆正面，花磚部位繪四神及儺儀場面，楣額部位繪長卷式的《二桃殺三士》故事。畫面上齊景公的威嚴，侍衛們的恭順，晏嬰的

機智，三壯士的恃勇寡謀與捨生取義的悲壯舉動，描繪得淋漓盡致。後室後壁上方，繪長卷式的項羽爲除劉邦而設鴻門宴故事，畫面表現了很強的戲劇性效果，有很高的藝術性，代表了西漢繪畫藝術的成就。

東漢時期墓室壁畫有了進一步的發展。墓室較之西漢時期規模宏大，結構複雜。壁畫面積增大，內容也更加豐富。

東漢前期墓室壁畫，在題材上沿襲西漢晚期以來的傳統，仍以日月天象、四神、祝禱升天爲主，值得注意的是出現了門卒屬吏、車騎出行、男墓主家居宴飲等內容，生活氣息開始增強。此時的壁畫墓在洛陽邙山與金谷園、山東梁山後銀山、遼寧金縣營城子等地共發現四座。

東漢後期墓室壁畫遺存極爲豐富。河南、河北、內蒙古、遼寧、江蘇等省區共發現20多處。壁畫題材有出行車馬、幕府官邸、觀賞樂舞、農牧生產及孝子烈女等。

河南洛陽唐宮路南側東漢墓內壁畫分布在主室東、南、北三面墓壁上。東壁爲《夫婦宴飲圖》，畫面延伸到南北兩壁東端。南壁畫《車馬出行圖》，北壁繪《貴婦侍女圖》。其中的《夫婦宴飲圖》是一幅巨大的墓

鴻門宴　西漢晚期　河南洛陽燒溝61號墓／此圖繪製在墓後室背壁上，畫面呈梯形。此墓於1957年下半年發現。這幅壁畫與《二桃殺三士》畫風相似，很可能出自同一作者手筆。

夫婦宴飲圖　東漢河南洛陽唐宮路南側東漢墓／畫墓主夫婦宴飲是東漢墓室壁畫常見的題材，作者在處理這一畫面時，注意到內心精神狀態的細膩刻畫，突破了常規對坐呆板的格式，突出了勸酒這一情節，顯得傳神而富有生活氣息。所用線條，都是"緊勁連綿"如"春蠶吐絲"般的"高古游絲描"，加上豐富而濃厚的色彩，是"工筆重彩"的手法，是東漢工筆重彩人物的一幅傑作。

樂舞百戲圖　東漢內蒙古和林格爾墓／這幅作品體現了早期繪畫觀念。構圖處理為羅列式，為了再現全部場面而不顧透視，將觀賞者置於上角之後，在餘下的大面積中盡情設置描繪。表演者和觀賞者均以建鼓為中心，各種動作結合起來形成一種旋轉流動的韻緻。全圖透露著天真質樸、活潑可愛的氣息，表現出民間工匠作者稚拙的藝術追求和熟練的技巧功力。東漢時期，還處於中國繪畫的早期階段。同後世相比，此圖在造型能力和表現技法方面尚顯得幼稚。

墓室壁畫屬吏　東漢後期　河北望都一號墓前室／這幅壁畫透過人物的衣冠與姿態真實地描繪了漢代衙役屬吏的職官制度及他們的活動情況。畫面的表現方法是以簡練的墨線勾勒出人物的生動形象。衣紋簡單而合乎運動規律。此壁畫的線描運用處於行筆較慢、線條較粗壯拙樸的階段，用筆的變化還不十分豐富。在用線描完成基本造型後，再運用色彩和淡墨渲染，從而使形象更加豐滿突出。望都的壁畫體現了漢代藝術家描寫現實生活的藝術技巧。

室壁畫，主要部分畫墓主夫婦對飲，看來他倆都較年輕，男的左手持耳杯，右手作一手勢，目視女方，似在勸酒，女的似乎嬌怯含羞，不好意思正視，却又悄悄地偷窺對方。人物形象刻畫得十分傳神。

内蒙古和林格爾墓内壁畫，内容極爲豐富。其中北壁的《樂舞百戲圖》可以代表東漢繪畫的成就。這幅作品中的百戲内容有擲劍、弄丸、舞輪、安息五案等活動，人物形象近似速寫，寥寥幾筆，就生動地表現出處於激烈動作中的種種神態和熱鬧氣氛。

河北望都一號墓前室左右兩壁繪屬吏20餘人，人物性格鮮明，比例準確，可稱爲東漢壁畫中最優秀的代表作品。

畫像石和畫像磚藝術

畫像石和畫像磚是漢代富有特色的美術樣式。到目前爲止，發現的年代最早的畫像石始於西漢，秦代的畫像石至今還沒有見到。但是畫像磚就不同了，在秦代至西漢初期，就有了畫像磚。秦代的畫像磚是作爲建築的構件，多用於裝飾宮殿府第的階基，而漢代的畫像磚多砌於墓室之中。

漢代畫像石

畫像石是指漢代豪族祠堂、墓室等的石刻裝飾畫。它是由藝術匠師以刀代筆在堅硬的石面上創作的繪畫。始於西漢晚期，新莽時期有所發展，盛行於東漢。中國許多地方都發現有畫像石，其中以山東和河南爲最多。這是因爲當時諸侯王的封國多在山東，河南的洛陽是東漢的京都，河南的南陽是漢光武帝劉秀的家鄉。

畫像石的題材内容可以概括爲八類：生產活動類、墓主仕官經歷類、墓主生活類、歷史故事類、神話故事類、祥瑞類、天象類、圖案花紋類。

西漢晚期畫像石在山東和豫南均有所發現。山東沂水縣鮑宅山的鳳凰畫像是迄今所發現的年代最早(前80年)的畫像石。畫面用陰線刻出兩隻鳳凰，風格簡率。

東漢前期畫像石在山東地區以肥城欒鎮村建初八年(83年)畫像石、長

清孝堂山石祠及南武陽石闕畫像石爲代表。

南陽地區東漢早期畫像石,以南陽揚官寺和唐河針織廠發現兩座畫像石墓爲代表。

東漢後期的畫像石主要集中於南陽地區,以襄城茨溝陽嘉一年(132年)畫像石墓、南陽東郊李相公莊建寧三年(170年)許阿瞿墓爲代表,前者有二龍穿璧等,後者有孩童觀賞遊戲樂舞等圖像,風格粗放簡率。

東漢後期,山東地區的畫像石,以東漢桓帝嘉祥武氏石祠、安丘畫像石墓、沂南畫像石墓爲代表。其中嘉祥武氏石祠畫像石最有代表性。

武氏石祠,又稱武梁祠,位於山東嘉祥縣城南15公里的武宅山村的西北,是東漢晚期武氏家族墓地的三座地面石結構祠堂,祠內畫像近百幅,構圖完整的有50多幅,全部採用減地平面陰刻。在平滑的石質地面上,將物象輪廓外鏟底,使物象從平面凸起,細部再用陰線刻出,渾樸雄放,有商周青銅紋飾的遺風。除車騎出行、樂舞、庖厨、農作、水陸攻戰等內容外,在歷史故事中有許多表現得很精彩的畫面。取材於《水經注》的《泗水升鼎》和取材於歷史故事的《荊軻刺秦王》就是其

中的精品之作。

武氏祠中描繪《荊軻刺秦王》的故事有三處,分布在武梁、武榮、武斑三石室中。其中武梁石室一幅刻四人,右上題“荊軻”兩字,左題“秦王”兩字;武榮石室刻八人。圖示介紹的則是武斑石室的一幅。三圖大同小異,但故事的焦點是同一的。三幅畫面的作者各按自己的理解和藝能,形象地表現了這一動人心魄的故事。

故事原載《史記·刺客列傳》。戰國末,秦王開始了滅六國的戰爭,滅趙後,秦國軍隊直逼燕國。燕太子丹十分恐慌,此時田光將齊國人荊軻推薦給太子。荊軻智勇雙全,很得燕太子的賞識,被待爲上賓。荊軻深感其盛情,決心以死相報。燕太子丹請荊軻及其副手秦舞陽攜帶秦國叛將樊於期的頭顱和藏有匕首的燕督亢地區之地圖,假意獻圖歸順,伺機刺殺秦王。秦王不知有詐,在咸陽宮隆重舉行接圖儀式。荊軻獻圖之時,圖窮匕首見,他急用左手死死揪住了秦王的袖子,

荊軻刺秦王　畫像石
東漢　山東嘉祥武氏祠

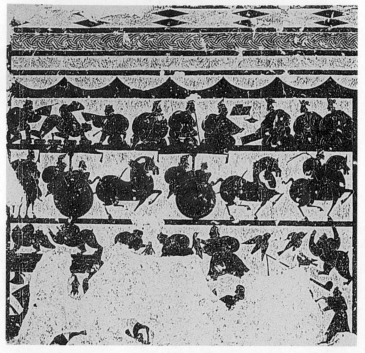

泗水升鼎　畫像石　東漢　山東嘉祥武氏祠

了人物形象，然後用陰線刻畫衣紋和五官，畫面用刀簡潔明快，造型粗獷古拙，氣氛熾烈，體現了力度和氣質，是漢代畫像石藝術的精品。

《泗水升鼎》描寫秦始皇派人到泗水打撈象徵王權的傳國寶鼎的傳説。畫面處理獨具匠心，橋上七人用繩由水中向上拉鼎，在寶鼎即將到手的瞬間，神龍咬斷了繫鼎的繩子，橋上拉繩的人一個個仰身跌倒，衆人驚呼。畫面構圖集中，生動地表現了由成功而突然轉爲失敗的戲劇性情節，作者在表現上抓住了事態發展的關鍵。

秦漢畫像磚

畫像磚是秦漢時代的一種建築裝飾性構件，是砌於磚建築物中的一種有淺浮雕的圖像磚。秦代至西漢初期，畫像磚多用於裝飾宮殿府第的階基。東漢是畫像磚藝術的鼎盛時期。

畫像磚是秦漢，尤其是東漢造型藝術中一顆璀璨的明珠，其作用是統治者用以營造府第和地下墓室的藝術飾品。

秦代畫像磚一般用模印和刻畫兩種方法製成，其形狀分大型空心磚和實心的扁方磚兩類。模印畫像磚是將刻有畫像的木笵，壓印在半乾的土坯上，再入窯燒製，最後再施一粉彩，加強畫面的美感。磚的雕刻技法以浮雕爲主，線描並施，使得畫面線條流暢，圖像生動活潑。陝西臨潼、鳳翔等地出土的模印畫像磚，就是在磚坯未乾時，用預先刻成的木笵捺印而成的，其上花紋凸出。

1957年臨潼出土的狩獵紋畫像

右手操匕首向秦王刺去，可惜未中，秦王撕斷衣袖驚恐繞柱而逃。荊軻被衛士攔腰抱住，最後被刺殺身死。

畫面表現的是荊軻投刺秦王未中，怒髮衝冠，竭力掙扎，企圖拼殺秦王。畫面正中一個柱子，柱心被匕首刺穿，柱下放有盛樊於期頭顱的方匣子，秦王斷袖驚慌奔逃，一衛士慌忙執刀盾上殿救駕，秦舞陽則癱軟在地。

藝術家著筆之處是利用矛盾衝突的一刹那，選取了故事情節發展的高峰，從而有力地表現了矛盾衝突的焦點。畫中荊軻鬚髮直立，孤注一擲地以死相拼，秦王未料到事態會如此發展，驚慌之中奔逃。這樣的處理較好地表現了雙方緊張而又尖鋭的衝突。藝術家又獨具匠心地採用秦舞陽倒地戰慄的姿態，來襯托出荊軻勇敢無畏的精神。

畫面運用了平面淺浮雕的雕刻技法，即用刀鏟除物象以外之地，凸出

磚，印有騎馬射獵圖。傳出於鳳翔，今藏於西北大學的秦代宴享紋畫像磚，印著宴享賓客和苑囿景色等畫面。臨潼出土，今藏陝西省博物館的一塊侍衛、宴享、射獵紋畫像空心磚，是迄今發現秦代模印畫像空心磚的代表作。在臨潼秦始皇陵附近，還發現一種模印幾何紋的鋪地方磚。此外在咸陽秦宮遺址，曾出土刻龍畫鳳圖像及人面鳥身珥蛇佩璧的水神的畫像空心磚，其線流利生動。

漢代畫像磚多用於建造墓室，這些墓室的墓主大都是當地豪強。畫像磚在墓室內鑲嵌在墓道和墓室的兩壁，也有的鑲嵌在墓室後壁。鑲嵌數量多則五十幾塊，少則幾塊不等。畫像磚的題材內容有歷史故事、神話傳說、祥瑞，但更多的是圍繞著誇耀墓主的富有和享樂這一主題，占突出地位的是他們奢侈淫逸生活場景，如車馬出行、歌舞宴飲、狩獵、莊園等等，此外也有描繪勞動人民生活的作品，諸如煮鹽、種植、採桑、播種、放筏等。

現在已經發現的漢代畫像磚墓集中分布在四川省和河南省，其他地區如陝西、江蘇、江西等地也有發現。由於出土時色彩大多已經剝落，所以今天我們見到的畫像磚一般沒有顏色。

西漢畫像磚以河南洛陽邙山南麓西漢中後期墓出土的畫像磚為代表，這裏出土的畫像磚多為模印畫像空心磚，多採用陽模，印成的畫像多呈凹陷的陰線；少量使用陰模，畫像線條鼓凸。畫像題材有門吏、武士、迎賓、射獵、馴馬、馴虎、扶桑、朱雀、玄武等等，畫面線條簡潔有力，形象生動傳神。

東漢畫像磚以河南、四川兩省出土最多。四川成都平原地區出土的東漢畫像磚數量最多，內容最豐富，藝術造詣也最高，代表了東漢畫像磚藝術的最高水平。這些畫像磚是東漢後期的作品，皆為實心方磚(40 × 40公分)和長方磚(46 × 27公分)，畫面一次模印而成。畫面複雜，形象生動，表現方法多採用線條，製作精細。在題材內容方面也獨樹一幟，絕大多數表現現實生活，代表作有《車騎過橋》《弋射、收獲》《鹽場》《荷塘漁獵》《樂舞百戲》等。

《車騎過橋》畫像磚出土於四川成都北郊，形象地描繪了漢代車馬及橋梁形制。圖上有一座木欄杆的平板橋，橋面上一輛雙馬的馬車正從左端疾馳過橋，車上有交輅，四帷有蓋，車騎處有車耳，上共乘坐兩人，其一為御者，另一為車主人，車外有一騎從跟隨。漢代的車騎制度因各人地位的不同而有所區別，《後漢書·輿服志》

車騎過橋畫像磚　東漢　四川成都北郊

載："天子駕六馬，諸侯駕四，大夫駕三，士二，庶人一。"畫面表現的是駕兩馬，一騎從跟隨，估計該車是一般官吏的主車。在這幅作品中，藝術家運用了寫實和誇張的手法，畫面較大的位置描繪了車騎，主題突出，構圖嚴謹，奔馳的駿馬矯健有力，顯示了力量和氣勢的美。

《弋射、收獲》描寫的是普通勞動人民生產活動的情景。也是此類題材中最受人稱道的一件。畫面描繪射獵、農事活動，原來無非是用以誇耀墓主人所擁有的川澤湖沼之利和田連阡陌之富。但作者並沒有去為富豪們貪欲庸俗的動機作刻板的圖解，或對射獵、農事勞動作表面的記錄。他們是在富豪們的要求制約下，發揮自己的藝術創造才能，根據工匠們對勞動生活的認識和理解開拓表現群眾生活的廣闊天地。

在《弋射》中，作者選取的是射獵過程中的這樣一個情景：湖沼中蓮荷盛開，魚鴨游弋；岸邊樹叢間，兩個獵手正沉著而敏捷地引滿弓、瞄準了獵物。箭即離弦，引起了野鴨的警覺，於是，有的四散飛逃，有的拼命游避，驚恐萬狀，給平靜的氛圍環境帶來了一陣喜劇性的騷動。觀者面對

弋射、收獲　畫像磚
四川成都地區

樂舞百戲圖　畫像磚／四川成都楊子山二號墓

這一勢在必中但尚未分曉的緊張場面，不免爲之屏息。實際狩獵活動中確實不乏這類扣人心弦、饒有奇趣的瞬間，熟悉生活又懂得怎樣吸引觀者的藝術家，緊緊地抓住了這一瞬間，加以形象的表現，使作品具有強烈的藝術魅力。

畫像磚下層的《收獲》與《弋射》的高度緊張情節形成鮮明對照，它宛如一幅清新的田間小景"素描"。畫面中間有兩人並肩彎腰在割穗，右方兩人在掄著大鐮刀割穀草，左方一個挑運禾穗的人，手裏像提著一壺水，或許是一籃食品，正緩緩地走近前來。這裏既沒有驚人的矛盾衝突，也沒有曲折的故事，它以純樸生動的勞動者形象、濃郁的生活氣息和樸素、真摯的情調而耐人尋味。《弋射、收獲》向我們表明，作者不但善於表現勞動生活中驚心動魄的戲劇性矛盾，也善於從平凡的勞動生活中發現意味深長的抒情詩一般的美，在藝術地再現生活的真實方面，達到了當時繪畫藝術的先進水平。

《樂舞百戲》畫像磚是出土於四川成都地區的又一件藝術精品。中國古代樂舞藝術的傳統特徵是音樂、舞蹈、雜技結合在一起，或聯合組成演出場面，每組表演都有樂器伴奏，演出形式豐富多彩，規模大小不一。漢墓中出土的大批畫像磚、石和壁畫，描繪樂舞百戲場面的十分豐富，諸如山東沂南孝堂山、濟寧兩城山、河南南陽等的畫像石，四川的畫像磚及1973年浙江海寧出土的漢末畫像石墓等，都反映了各自的時代風貌。

此幅《樂舞百戲》畫像磚，是表現這一題材的傑作之一。畫面兼用繪畫及浮雕兩種藝術手法，刻畫了弄丸、舞劍、弄瓶、搖鼓、巾舞以及吹排簫等多種音樂、舞蹈和雜技表演。人物主次前後關係分明，形態比例準確，真實自然，充滿生命活力。

漢代帛畫藝術

漢代帛畫遺存極少。現已發現的漢代帛畫主要是喪葬出殯時張舉的一種在絹帛上繪出圖畫的旌幡，也稱爲"非衣"。入葬時作爲隨葬品將其蓋在棺上。湖南長沙馬王堆1號、3號漢墓和山東臨沂金雀山9號漢墓，都出土了這種帛畫。以馬王堆1號漢墓帛畫藝術水平爲最高。

長沙馬王堆漢墓1號墓，1972年發掘，其中的帛畫，出土時覆蓋於內棺上，全長205公分，畫幅呈T字形。帛畫的內容，自上而下分三個部分，分別表示天上、人間、地下。天上部分畫蛇身神人，兩邊畫太陽、月亮以及星辰、升龍等圖像。太陽中有金烏，月亮中有蟾蜍和玉兔，還有奔月的嫦娥。下方正中畫天闕、神豹和守門人。人間部分畫墓室主人的日常生活，描繪一個穿錦衣的貴婦人，前有侍者跪迎，後有婢女隨從，下面畫七人對坐，正在準備宴享。地下部分則畫怪獸及龍、蛇、大魚等水族動物，實際上是表示海底的"水府"，或所謂"黃泉""九泉"的陰間。帛畫的主題思想是"引魂升天"，也有認爲是"招魂以復魄"，使死者安土。

這幅帛畫在藝術表現上具有鮮明特色，三個部分的內容有機地聯繫在一起。畫面上各種形象穿插有致，透過穿壁的蛟龍將人間和地下部分聯繫在一起，又透過昂揚的龍首和天上相呼應，構成升天的氣氛。墓主人被畫在帛畫中心部位，顯示了墓主人的地位。整幅作品布局得當，結構緊湊。人物的形象仍取側面表現，反映出和戰國帛畫的傳承關係。技法水平顯著增強，勾線挺拔流暢，對形體的把握性較強。在畫面設色上，使用了朱砂、石青、石綠等多種顏料，畫面莊重典雅，絢麗鮮明。

山東臨沂金雀山9號漢

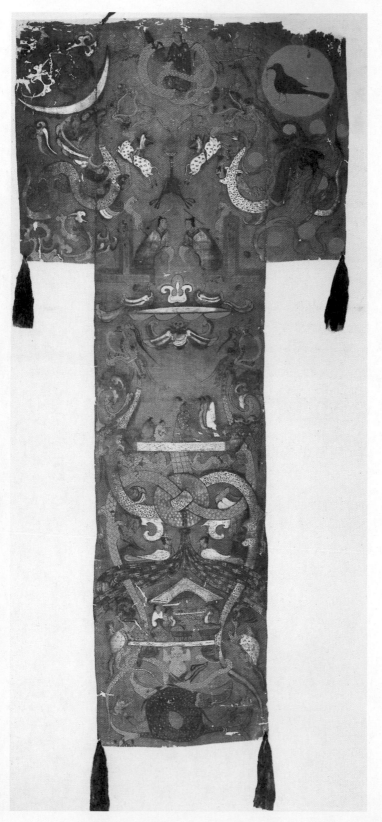

帛畫　西漢　長沙馬王堆漢墓1號墓

帛畫　西漢　山東臨沂金雀山 9 號漢墓

墓 1975 年出土的帛畫，爲長條形，每一層段落清楚，構圖簡明，以紅色細線勾勒，藍、綠、白、黑色平塗，較多地表現了死者生前的享樂生活。

新莽至東漢的旌幡帛畫，呈現出簡化趨勢。甘肅武威磨嘴子 54 號及 23 號漢墓出土約屬於新莽時期的絹麻柩銘，上端繪金烏、蛟龍爲代表的日月，下方則用方正寬博的篆書寫明墓主人的籍貫、姓名，代替繁複的人物畫面。

第四章

文 藝 的 自 覺
——魏晉南北朝繪畫藝術

公元220年曹丕篡漢稱帝，建都洛陽，國號魏。繼之，公元221年劉備稱帝，建都成都，國號漢。公元222年孫權稱帝，定都建業(今南京)，國號吳。三家鼎峙，史稱三國。265年司馬炎篡魏稱帝，改國號晉，280年滅東吳，結束了三國混戰的局面，統一了全國，史稱西晉。傳四主，凡37年，遂起內訌——八王之亂，北方諸胡乘機紛紛稱雄割據，晉室被迫南遷(317年)，都建業，史稱東晉，與北方五胡十六國隔江對峙。南方經宋、齊、梁、陳之更迭，北方經北魏、東魏、西魏、北齊、北周之變遷，史稱南北朝。

魏晉南北朝在中國歷史上既是一個大混戰的時代，也是各民族大融合的時代，既是外來文化源源輸入和科學文化大發展的時代，也是文藝不依附於權勢而進入一個自覺的時代。在這個時代，相對於秦漢繪畫而言，繪畫藝術有了很大的發展，出現了中國第一批享有聲譽的畫家。他們的畫跡雖多已不傳，但從史籍記載和倖存的繪畫遺跡來看，這一時期的繪畫在量上有了極大的增長，並取得了諸多開創性的成就。人物畫歷經多代發展於此時臻於成熟，作品以卷軸畫、石窟壁畫和墓室壁畫、畫像磚為主。山水畫、花鳥畫等雖處於萌芽發展階段，但也有許多相關藝術觀念提出，對創作實踐具有指導意義。

卷軸畫藝術的興起

魏晉南北朝時期，由於士族興起，士大夫畫家活躍於畫壇，他們有特殊的社會地位和充足的時間，並有較高的文化修養，對於繪畫的提高和發展，起了重要的推動作用。

古代第一批確有記載而在當時又以繪畫才能著稱的畫家出現在魏晉時期。根據文獻記載和倖存的繪畫遺跡，魏晉時卓有貢獻的重要畫家有曹不興、衛協、戴逵、顧愷之、陸探微、張僧繇、曹仲達、楊子華等。他們不僅極大地豐富了繪畫技巧，同時也拓展了繪畫藝術的內涵。他們的作品深刻反映了時代趣味和藝術水準，只是年代久遠，許多作品已經散失，只能從文獻中間接瞭解其人其跡。

曹不興是最早享有盛譽的一位畫家，他是三國吳興人。他的擅畫被當時列爲吳國"八絶"之一。有關他落墨爲蠅，而孫權誤認爲真伸手彈之的故事，可以説明他高妙的技巧表現能力。他的作品主要是人物畫，相傳他作巨幅，心敏手運，須臾即成，而且"頭、面、手、足、心、臆、肩、背，亡違尺度"。他也是記載中最早的佛像畫家。公元241年，康僧會初至建業(南京)設像行道，曹不興摹寫"西國佛畫"，故有"佛畫之祖"之稱。

戴逵是東晉畫家，字安道，多才多藝。他好談論，善著文，能鼓樂，工書畫，精雕刻。他出身士族，終身不仕，隱逸自處。關於他的藝術創作，見於著錄的山水作品有《臨深履薄圖》《吳中溪山邑居圖》《南都賦圖》等。在人物走獸繪畫方面也有相當成就，所作聖賢人物圖，堪爲"百工所範"，作品有《七賢圖》《胡人獻獸圖》等。但在畫史上戴逵的名字常常被其在雕塑上的巨大成就所掩蓋。

衛協，西晉時人。善畫道釋與人情風俗，師法曹不興，畫爲六朝人所重。南北朝時，繪畫評論家謝赫曾説"古畫皆略，至協始精。六法頗爲兼善，雖不備該形似，而妙有氣韻。凌跨群雄，曠代絶筆"。顧愷之認爲他的畫"偉而有情勢"，"巧密於情思"。衛協對六朝重氣韻畫風的形成最有影響。

顧愷之(348～409)，字長康，小字虎頭，生於晉陵無錫，出身於貴族，與上層社會名流桓溫、桓玄等過從甚密，晚年曾仕散騎常侍。顧愷之一生主要從事書畫活動，在中國繪畫史上是最早以繪畫爲職業的文人畫家，能詩賦，善書畫，是東晉最偉大的一位畫家，也是早期的繪畫理論家。

顧愷之擅畫人物畫，他畫人物，有著突出的特點：一是注意抓神態，對眼睛的刻畫格外用心。他爲殷仲堪畫像，殷有目疾，便"明點眸子，飛白拂其上，使如輕雲之蔽月"。有時畫人物數年不點睛，人問其故，答曰："四體妍蚩，本亡關於妙處，傳神寫照，正在阿堵中。"二是注意抓特徵，特別是能表現人物的個性的細節特徵。如畫裴楷像，頰上加三毛，楷長得英俊而有學識，頰上三毛已成爲他獨具的特徵，突出這一細節就覺得格外有神氣了。三是注意用背景烘托人物性格。如畫謝幼輿像，背景畫爲岩壑，將謝置於岩壑之中。謝幼輿曾經用"一丘一壑"表述自己的鑑識和胸懷，顧愷之正是抓住了這一特徵加以表現的。四是把文人的審美趣味融入宗教畫。顧愷之"首創維摩詰像，有清羸示病之容，隱幾妄言之狀"，把維摩詰畫成帶有幾分病態的魏晉名士模樣，很有獨創性。以後歷代畫家畫維摩詰像幾乎都沿用這種樣式。總體而言，顧愷之畫人物，注重表現人物的精神面貌，注重刻畫人物的内心神韻與表情動態的一致，忌諱"空其實對"。他認爲繪畫中人物形體的美醜對繪畫意義不是緊要的，而傳神是關鍵。其傳神論對後世產生了極大的影響。

在表現手法上，顧愷之繼承了漢代的傳統並加以發揚，尤以線條最有表現力。唐代張彦遠論其運用線條的特徵是"緊勁連綿，循環超忽，格調逸易，風趨電疾"。後人稱譽爲有"春

女史箴圖（局部）晉 顧愷之

蠶吐絲，春雲浮空，流水行地”之美。

現存顧愷之的作品多爲後代摹本，如《女史箴圖》《洛神賦圖》《列女傳·仁智圖》等，以《女史箴圖》《洛神賦圖》最有名。

《女史箴圖》是依據西晉張華的文學作品《女史箴》而畫，共九段。文章内容是教育宫中婦女如何爲人的一些封建道德規範，但圖中出現的則是一系列動人的形象，畫家透過對當時貴族婦女的生活描寫，展露出她們的風采。《女史箴圖》存多個版本，現藏倫敦大英博物館的版本爲隋唐官本，其上人物面目衣紋，氣韻古樸，毫無纖媚之態。線描細勁，有如春蠶吐絲，並且“薄染以濃色，微加點綴，不求暈飾”，人物造型和色彩的特點，與山西大同出土的北魏司馬金龍墓木板漆畫彩繪相似，應是較好地傳達了原作風貌的摹本。

《洛神賦圖》是爲詩人曹植的文學作品《洛神賦》所作的插圖。描述的是曹植與宓妃於洛水河畔一段情感。畫家將這一段情感置於山水樹石及車船魚龍等襯景中。雖然山水樹石古拙存裝飾意味，有如假山布景，但與畫家“緊勁連綿，循環超忽，調格逸易”的筆法風格相和諧，營造了一個“意存筆先，畫盡意在”的博大空間，其中氣韻氤氳，感人至深。

顧愷之不但在繪畫上卓有成就，而且在藝術理論上也卓有建樹，他的三篇畫論已成爲魏晉時期美術史上最重要的著作。這三篇畫論是《魏晉勝流畫贊》《論畫》和《畫雲台山記》。

《魏晉勝流畫贊》敘述魏晉名家衛協、戴逵等作品(21幅)的優劣。在這部著作中顧愷之將山水畫排在僅次於人物畫的地位，反映了當時山水畫發展的情況，提出了“遷想妙得”的理論，接觸到了形象思維的特點。《論畫》專講臨摹古代人物畫。在這一著作中，提出了“傳神”理論，在人物畫中，顧愷之將“傳神”放在首要的位置。《畫雲台山記》記述了畫家自己畫張天師與弟子們在山中活動的山水三段構圖情況。記述了怎樣透過環境

女史箴圖（局部）晉 顧愷之

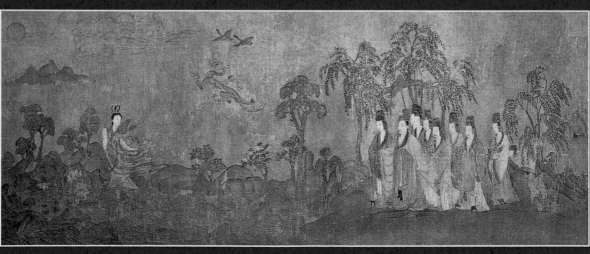

洛神賦圖 （局部） 晉 顧愷之

烘托人物。

　　南朝繪畫有了進一步的發展，出現了許多知名的畫家，如陸探微、張僧繇、宗炳、王微、謝赫、蕭繹等，其中最重要的是與顧愷之並稱"六朝三傑"的陸探微和張僧繇。

　　陸探微是南朝劉宋時最傑出的畫家，擅長人物畫，其丹青妙絕，被謝赫推爲首品。他運用草書的體勢，形成氣脈連綿不斷的"一筆畫"的筆法，而畫人則能做到"精利潤媚"，"跡勁力如錐刀焉"，創造了"秀骨清相"的清秀繪畫形象，這是對崇尚玄學、重清議的六朝士人形象的生動概括，以

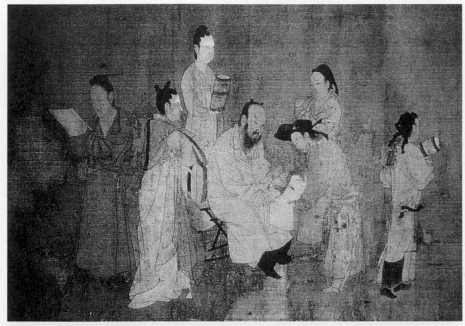

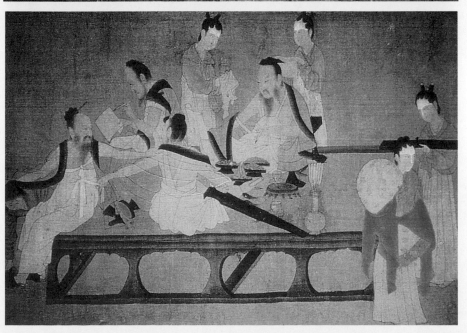

北齊校書圖 晉 楊子華／這幅作品中人物的造型尚未擺脫早期人物畫的特點：主要人物體貌高大，地位低下的人則相應矮小。構圖上也與當時同類畫一樣不畫背景，而強調組合韻律，畫面乾淨俐落，藝術手法非常精練。

致蔚然成風並影響到雕塑創作。

張僧繇是蕭梁時期最活躍的畫家，他一生創作了大量的佛教壁畫和人物肖像畫，一改細密畫風，而呈"筆才一二，像已應焉，離披點畫，時見缺落"的疏體風格。他是當時梁武帝最爲器重的佛畫創作者，因其創造的形象獨具風格，被稱爲"張家樣"，是古代寺廟中影響最大的式樣之一。關於他的畫跡有不少神奇的傳説，説明他的創作在人們心目中有強烈的影響。

宗炳，字少文，南陽涅陽人，能書畫，善鼓琴，好山水，是肖像兼山水畫家。其所著《畫山水序》爲中國繪畫史上第一篇山水畫理論著作。在這篇畫論中，他提出山水畫的功用爲"卧以游之"，並提出"暢神"——陶冶性靈説，對中國山水畫創作具有指導意義。

王微，字景玄，琅邪臨沂人，少好學，無不通覽，善著文，能書畫，兼解音律、醫方、陰陽術數。對於山水畫，王微作過深入的研究。今存《叙畫》一文，具有很高的理論價值。他把繪畫的作用，提到與易象同體的高度。他又最早論述了用筆與對象和立意的關係，認爲繪畫的表現形式與畫家的精神活動有關，是畫家精神的外在表現。

謝赫是南齊有名的人物畫家，尤其善於畫肖像，能迅速抓取人物特徵，目識心記，絲毫不差地把對象畫出來，有很強的造型能力。他所著的《畫品》影響極大，具有很高的美學價值。書中提出了六法論，成爲中國古代品評繪畫的最高準則。

謝赫的《畫品》把三國至南齊時的 27 名畫家的作品分爲六品加以評價，爲今天研究當時的繪畫留下了寶貴材料。《畫品》的序更爲重要。在這一篇序裏，畫家提出了六法："六法者何？一氣韻生動是也，二骨法用筆是也，三應物象形是也，四隨類賦彩是也，五經營位置是也，六傳移模寫是也。"唐張彦遠給六法以極高的評價："六法精論，萬古不移"，可謂推崇備至。謝赫提出的六法論對後世影響很大，本來謝赫提出六法主要是用於品評人物畫的。唐以後，被推廣到了所有的繪畫領域，並被作爲品評繪畫的最高美學準則，直到今天，謝赫的六法論仍然影響著對繪畫作品的品評。

梁元帝蕭繹是梁朝有名的畫家，字世誠，是武帝第七子，善書畫，曾經畫聖僧、蕃客入朝圖、職供圖等。而且能把不同人的相貌一一表現出來。他不僅擅長於畫人物，而且兼善描寫禽獸、花木和山水。其作品已不傳世。

與南朝相比，北朝繪畫不及南朝之盛。由於史籍缺略，北朝畫家保留下來名字的很少，在少數知名的畫家中，成就較爲突出的有曹仲達和楊子華。

曹仲達來自中亞曹國(今撒馬爾罕一帶)，在北齊朝中官至朝散大夫。他長於佛畫、泥塑，並結合天竺畫法創造出"其體稠疊，而衣服緊窄"的"出水"式樣，即曹家樣。這種樣式在敦煌壁畫、雕塑中可找到痕跡，聊補無作品傳世的遺憾，也顯示出其影響所及。

楊子華是北齊宮廷畫家，他的作品多爲人物風俗畫和佛教壁畫。傳説他在壁上畫馬，令人"夜聽蹄嚙長鳴，如索水草"；在絹素上畫龍則"舒卷輒雲氣縈集"。其傳世作品有宋臨《北齊

校書圖》，現存美國波士頓博物館，描繪的是北齊天保七年(556年)文宣帝高洋命樊遜諸人刊定五經諸史的故事。畫面有七個人物，或展卷沉思，或執筆書寫，或欲離席，或挽留者，神情生動，細節描寫也很精微。此畫用筆細勁流暢，設色簡樸優美，人物形象特點鮮明，是一幅能展現北齊繪畫風格的傳世作品。

壁畫藝術的興盛

魏晉南北朝時期的壁畫主要是墓室壁畫和石窟壁畫。在墓室壁畫上，此期在題材及風格上仍保持一些漢代的特色，比如常見的四神(青龍、白虎、朱雀、玄武)題材在墓室壁畫中多次出現；更具魏晉特色的題材是七賢圖和有關墓主生活的宴飲、出行、狩獵、農耕、採桑、畜牧、庖厨、打場等場面。在具體創作手法上，因地區而異，與卷軸畫相比較，則表現爲用筆粗放，用色鮮明，風格清新自然，富於生活氣息和民族風貌。

就目前所知，重要的出土墓室壁畫有雲南昭通縣後海子霍氏壁畫墓〔這是紀年最早(386~394)的壁畫墓之一〕，甘肅嘉峪關晉墓，江蘇鎮江東晉墓，吉林集安通溝高句麗壁畫墓，江蘇南京西善橋宮山北麓南朝墓，山西大同石家寨北魏司馬金龍墓，河南鄧縣南朝墓及山西太原王郭村北齊婁睿墓等。

南京西善橋墓室出土的《竹林七賢與榮啓期》磚畫作品是南朝繪畫實物的重大發現之一。南朝的磚畫，係根據畫本，分割製成若干磚模，印出陽線條的畫磚，燒成後按編號砌成壁畫。《竹林七賢與榮啓期》磚畫出土時尚有著色痕跡。該畫共分兩段，各長240公分，高80公分，對應地拼嵌在墓室左右兩壁，爲迄今發現面積最大的南朝壁畫。

三國魏末，嵇康、阮籍、阮咸、山濤、向秀、王戎、劉伶，相與友善，常宴集於竹林之下，飲酒、撫琴，以虛無玄遠的"清談"相標榜，時稱"竹林七賢"。

這幅壁畫的一壁爲嵇康、阮籍、山濤、王戎四像，另一壁爲向秀、劉

竹林七賢與榮啓期　壁畫　南朝　南京　西善橋墓室／此壁畫的構圖、用筆、線條繼承了漢代墓室壁畫、畫像磚、畫像石的傳統。人物形象真實、生動，兼能傳神，線條以鐵線描爲主，又根據面部、衣紋、樹木的不同對象，有粗細轉折的變化，所畫林木，如銀杏、松、楊、柳、梧桐等，產生較爲濃厚的圖案裝飾效果。銀杏樹的大片扇形葉與楊柳的表現手法，與傳爲顧愷之所作的《洛神賦圖》以及北魏孝子石棺線刻畫很相似，表現了魏晉南北朝山水畫萌芽時期的共同特點，同時也足以證明現存幾幅《洛神賦圖》的原本，屬於六朝時代，而宋人摹本是忠於原作的。

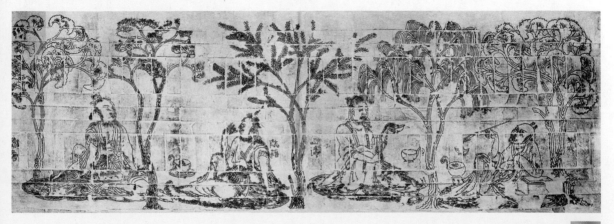

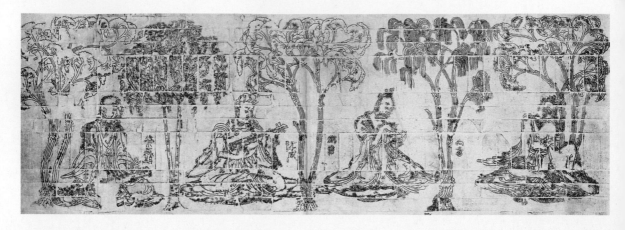

竹林七賢與榮啓期　壁畫　南朝　南京　西善橋墓室

伶、阮咸和榮啓期四像。榮啓期是春秋時的隱士，他的放逸不下於七賢，所以和"七賢"畫在一起。

　　壁畫不僅表現了"七賢"飲酒、撫琴等生活情景，而且描寫了各人的個性。例如嵇康，張彦遠在《歷代名畫記》中提到，顧愷之曾以嵇康的四言詩入畫，並深有體會地説："手揮五弦易，目送飛鴻難"，壁畫正是按照"手揮""目送"來傳達嵇康的精神狀態。嵇康傲慢，敢於"非湯武而薄周孔"，畫面也表現了這種氣概，但同時刻畫出他充滿矛盾的心情。王戎表面清高，心裏卻天天盤算如何剝削賺錢，因此，畫中的他，左臂靠在巾箱上，右手耍著玉如意(王戎有"如意舞")，蹺起右腿，擱在左腿上，儼然是一副高官豪商躊躇滿志的神氣！畫阮籍，則突出他"作嘯人似人嘯"，一邊喝酒，一邊口嘯不停。向秀注《莊子》而糅合儒、道，主張"逍遥"而不忘"名教"，畫面的他正在苦思冥想之中。阮咸解音律，善彈琵琶，自製樂器，長十三柱，形似琵琶而圓，世名"阮咸"，亦簡稱"阮"，"撥阮"成爲習見的畫題。畫中的他正在趺坐撥阮。山濤似乎道貌岸然。劉伶則酒醉如泥。畫榮

啓期，則描寫他的"帶索"從腰間分爲兩段，一股落在腿下，整個形象被刻畫得細致入微。

　　此一壁畫表現了南朝人物造型的特有風格："秀骨清像"。所謂"秀骨清像"是強調清瘦、修長的體形特點；有時甚至把男子畫得帶有女性的苗條，這反映了當時士族階層頽廢的審美觀。整幅壁畫的各個人物之間以各種樹木作襯景和間隔。人物皆席地而坐，形象生動，個性鮮明。繪畫技法和風格與流傳至今的晉代繪畫的摹本非常相似，故有人推測可能是根據顧愷之或戴逵等名家的畫本製作的。

　　吉林集安縣是古代高句麗族建都的地方，已發現的壁畫墓近20座。重要的有角抵墓、通溝12號墓、舞蹈墓等。墓内的壁畫反映了高句麗的貴族生活和社會風俗，有很高的學術和藝術價值。如角抵墓的壁畫《角抵圖》，描繪兩位壯士裸露上身，奮力相搏，生動傳神。

　　現存魏晉時代的石窟壁畫，以新疆和甘肅敦煌地區爲多，它們是瞭解該時代佛教繪畫的重要資料。

　　新疆古稱西域，是古代東西方經濟文化交流之所。當時吐魯番爲高昌

國，庫車、拜城爲龜茲國，都是當時
印度佛教傳入中國的橋梁，所以新疆
一帶佛教美術有很大的發展，並形成
獨特的風格。

拜城克孜爾石窟現存 236 個窟，
其中 70 餘窟壁畫保存完好。内容以經
變故事、本生故事、佛傳故事爲主，描
寫佛經内容、佛前生故事及佛修道故
事。

47 號窟是克孜爾第一期四個典型
石窟之一，其時代爲東晉時期。這一
窟中比較有特色的壁畫是《飛天菩
薩》的形象。飛天，又名香音神，是
佛教圖像中衆神之一。據説，他們是
蓮花的化身，和西方極樂世界的往生
靈魂一樣，誕生於七寶池中。他們專
採百花香露，散天花雨，放百花香。飛
天大多爲上身赤裸，在舞帶飄忽中作
凌空飛舞狀。此圖所畫飛天三個，一
執華蓋，一奉供品，一拱手。在飛天
的背景上，畫有星空、天花雨、法輪
等。整幅壁畫，線條粗獷，灑落而有
氣概，用色以紅、綠、藍爲主，間以

褐、白、朱、赭等色，畫面明快，對
比強烈，有渾厚感。

甘肅敦煌石窟群包括莫高窟、西
千佛洞和安西的榆林窟、水峽口千佛
洞。以莫高窟爲最重。莫高窟建於鳴
沙山和三危山之間的斷崖上，創建於
前秦建元二年，即公元 366 年，現存

飛天菩薩　東晉　克
孜爾石窟 47 窟／在印
度早期的阿旃陀石窟
中，飛天的形象沒有
飄帶，沒有翅膀；伊朗
塔科依布石室門浮雕
飛天，背上長著兩片
碩大的羽翼；阿富汗
巴米揚的飛天，則帶
翼，上身袒裸。克孜爾
47 窟的飛天形象，受
有印度、阿富汗的影
響，但更加具有本民
族的獨特風格。

須達那太子本生圖　北
魏　敦煌428窟壁畫／
這幅壁畫畫幅巨大，
分上中下三層，呈連
續的長卷式排列，開
創了北朝晚期同類繪
畫的新形式。

最早洞窟可能是十六國北涼（421～
439）時開鑿的。此後北魏、西魏、北
周、隋、唐、五代、宋、西夏、元等
朝代都繼續開鑿。現有洞窟492個，窟
內壁畫45000多平方公尺，敷彩泥塑
2400餘座。

北魏、西魏、北周時期的敦煌壁
畫，以佛、菩薩爲主，本生故事畫占
據重要地位，表現佛在前生爲國王、
王子、婆羅門、商人以及弱小動物時
的遭遇，喻示佛仁善犧牲的精神。例
如428窟的《須達那太子本生圖》和
157窟北魏的《鹿王本生圖》。

《須達那太子本生圖》表現樂善
好施的太子須達那被父王逐出宮廷，
一路施捨直至感化父王，終於回宮的
故事。

《鹿王本生圖》描寫的是佛的前
生古代的九色鹿王，在江邊救起一個
將要溺死的人，以後此人見利忘義、
恩將仇報，終於受到懲罰。此圖將故
事置於長帶狀的連續構圖內，情節自
左右兩邊向中間發展，把鹿王向國王
傾訴溺水人背信棄義的事件高峰放在

構圖的中心，構思十分巧妙。

當然，這時期的敦煌壁畫中並非
全是宗教內容，也有反映現實生活的，
如249窟北魏的《狩獵圖》，描繪的是
中國西北地區少數民族的狩獵生活。

《狩獵圖》畫在249洞窟的天井四
沿。仰首而視，但見群山奔騰，棘樹生
風，林中有竄伏的野牛、野豬、黃
羊……幾位獵人正彎弓搭箭，縱馬馳
騁，一隻猛虎於走投無路之際，竟惡狠
狠地向獵人反撲過來，人獸之間，展開
了一場驚心動魄的生死搏鬥！

畫家對動物性狀和人物神態的刻
畫妙入秋毫，顯示了極高的藝術表現
力。這並不奇怪，因爲狩獵在古代河西
走廊人民的生活中占有十分重要的地
位，他們對於狩獵生活有著切身的體
會和真摯的熱愛。如果沒有對於狩獵
生活的體驗，要想把這些動物和人物
形象一一真實地描繪出來，而且畫得
如此生動誘人，顯然是不可能的。

《狩獵圖》的畫風在北朝壁畫中
也別具一格。北朝壁畫中的本生故事
圖，作爲佛教題材的壁畫，在當時有

鹿王本生圖 北魏 敦煌157窟壁畫／此幅壁畫以連續畫幅的形式自左右兩邊向中間發展，其發展十分自由，但還未形成固定的格式，尚屬於早期連環畫的形式。值得注意的是，這幅作品中的車、馬等畫法和形象都有漢代美術的明顯影響。

狩獵圖　北魏　敦煌
249 窟壁畫

嚴格的規定和限制，在總體上，呈示為精細的"西域風"。可是，《狩獵圖》却不受這樣的限制。畫家在描繪的時候，可以隨心所欲地發揮民族繪畫傳統的長處。《狩獵圖》沒有風化變色，它是真正的粗獷，粗獷中又帶有灑脱的意味，令人聯想起魏晉畫像磚風格，尤其是野牛、野豬等動物的畫法，更是若合符契。如那隻一邊奔逃一邊反顧的野牛，純用土紅色草草勾勒而成，線描有粗細的變化，流轉自如，近似於南宋梁楷的"減筆法"，又有些像今天畫家的速寫稿。這種畫不經意中彌漫著古拙和氣勢，正和畫像磚如出一轍。外來的佛教藝術的民族化，從這裏初露端倪。

第五章

盛 世 新 聲
—— 隋唐繪畫藝術

　　隋(581～618)唐(618～907) 時期是中國歷史上封建社會的黃金時期。隋朝的統一，結束了南北分裂的局面。唐代建立起強大的封建帝國，社會安定，經濟繁榮，文化昌盛。

　　唐代美術在發揚秦漢、魏晉美術優秀傳統的基礎上，融會印度、波斯等外來美術風格，產生了許多傑出的畫家和優秀作品，成爲中國古代美術的一個高峰。

　　隋唐繪畫的發展，大致可以分爲三個階段：第一個階段是隋代和初唐時期。此時繪畫多沿襲六朝傳統，但南北畫風有融合之勢。第二個階段是玄宗開元至德宗建中時期。此時爲盛唐，是繪畫的成熟期，人物畫創作達到高峰。第三個階段是中晚唐時期，即唐德宗之後。這是大唐帝國走向衰落的時期，在美術上爲繪畫風格的演進時期。

精工細致的隋唐人物畫

　　隋朝統一後，一些南朝和北朝的畫家仍在繼續進行創作，洛陽集中了來自南朝和北朝的許多畫家，他們相互交流、相互借鑒，促進了南北畫風的融合，使隋代繪畫成了繪畫走向鼎盛的起點。

　　就人物畫來説，隋代還是過渡期，其成就不大，但到了唐代，人物畫獲得了極大的發展，特別是盛唐時期，産生了不少形象完美、主題明確、反映現實生活更有深度的作品。人物畫成爲唐朝繪畫的主流。

　　唐朝人物畫就其形式而言，可分爲卷軸畫和壁畫兩類。按照題材區分，又有現實生活與宗教道釋之別，而壁畫還存在寺觀、石窟和墓葬等不同的功用。傑出的畫家有初唐時期的閻立本，中唐時期的吳道子和張萱，晚唐時期的周昉等。

　　閻立本(約600～673)，陝西長安人，貴族出身，初唐著名畫家、工程設計家。閻立本在唐太宗、唐高宗時曾官居要職。他的一家都善於繪畫，其父閻毗，其弟閻立德，都是著名建築師、工藝師和畫家。他的繪畫繼承家學，善畫人物、車馬，尤精於肖像。《歷代名畫記》記載其“有應務之才，兼能書畫，朝廷號爲丹青神化”。從畫

步輦圖　唐　閻立本

歷代帝王圖(局部)　唐
閻立本／畫歷代帝王
像以資鑑戒，在古代
宮廷繪畫中是常見的，
因爲封建社會初期美
術的作用主要還在於
"成教化、助人倫"。南
齊謝赫明確説道："圖
繪者，莫不明勸戒，著
升沉，千載寂寥，披圖
可鑑。"在繪畫轉向強
調審美欣賞作用之前，
這一主旨一直貫串於
美術創作之中。

好關係。

這幅作品在表現技法上，已經相當成熟，衣紋墨線圓轉流變、舒暢堅實，五官鬍鬚的勾畫準確精細。局部配以暈染，像筒靴的褶皺處等。色彩渲染濃重純淨，幾塊大面積的紅色分布有致，扇面的兩塊石綠色穿隔其間，富於韻律感。

《歷代帝王圖》描繪了兩漢至隋代13個帝王肖像，是唐朝肖像畫中的精品。畫家著重透過對不同帝王外貌特徵的刻畫，表現出對象的雄圖大略

史著錄和流傳下來的作品來看，閻立本善於描寫當時的重大事件。如武德九年(626年)李世民作秦王時，閻立本任秦王府庫直(總管後勤)，奉命寫秦府十八學士像。貞觀十七年(643年)又奉命畫"凌烟閣功臣二十四人圖"，太宗親筆寫贊。這些作品都沒有流傳下來。現存世的作品僅有《步輦圖》和《歷代帝王圖》。

《步輦圖》，絹本，設色畫。縱38.5公分、橫129.6公分。爲宋人摹本。畫的右方有宋章伯益和米芾跋。作品以唐太宗派文成公主入藏，與吐蕃松贊干布聯姻爲背景，描繪了唐太宗便裝坐輦接見吐蕃松贊干布派來迎娶文成公主的使者祿東贊的情景。畫面上，唐太宗坐於步輦上，威嚴自若。宮女九人，分列左右，抬輦持扇，各具姿態。祿東贊拱手肅立，顯出敬畏的神態。畫面人物主次分明，表情動作刻畫細致生動，這些都加強了主題的表達，深刻地表現了唐初漢藏兩族的友

和威嚴儀態。其中，楊堅的深謀遠慮與楊廣的虛浮外貌形成對照，劉備的深沉而顯疲憊、曹丕的咄咄逼人、陳蒨的美貌和才識，以及平庸暴戾的亡國之君陳叔寶的鄙俗尷尬，都給人留下深刻印象。帝王高大、侍從矮小的人物關係處理，既突出了主體人物，也是封建時代等級觀念的一種反映。全卷技法比較統一，用線為鐵線描，線條勻細挺拔。用色濃重，暈染顯著，這是南北朝人物畫法的延續。

唐朝中期的人物畫非常興盛，尤其是道釋人物畫更是盛極一時，名家輩出，創作活躍。道釋畫家最出名的當首推吳道子。

吳道子(約685～758)，又名道玄，陽翟(今河南禹縣)人，是古代最富盛名的畫家之一，被譽為"畫聖"。他曾學習著名書法家張旭、賀知章的草書，後改學畫，年不足20，即成就斐然。唐玄宗聞其名而召入宮，任內教博士。不經允許，不准為外人作畫。開元中，玄宗駕幸洛陽，吳道子陪同前往。在洛陽期間，裴旻將軍持厚禮請吳道子為亡母作畫，一祈冥福。吳退還金帛，只求裴將軍舞劍一曲，觀其壯氣，可助揮毫。吳藉興奮之機，在洛陽天宮寺的西廡畫鬼神形象，奮筆俄頃而成。又於洛陽北邙山玄元廟畫五聖圖。杜甫《冬日洛陽城北謁玄元皇帝廟》詩云："畫手看前輩，吳生遠擅場。森羅移地軸，絕妙動宮牆。五聖連龍袞，千官列雁行。冕旒俱秀發，旌旗盡飛揚。"可見這幅《五聖朝元圖》

是非常壯觀的。

吳道子一生創作熱情極高，技術嫻熟，想像力豐富。他的創作成就主要集中在宗教繪畫上，他以旺盛的精力一生創作了大量的宗教壁畫，僅在長安、洛陽寺觀就有三百餘間的壁畫係他所繪。精妙者竟然驚動市肆，觀者雲集。他的作品尤重藝術的感染力，所繪天女"啟唇欲語"，佛陀"轉目視人"，天王力士則"虬鬚玄鬢、剛強力堅"。

吳道子在繪畫上善於運用線條，他將線條視為重要的繪畫語言而加以發揮。後人稱其線條筆勢"磊落遒勁、氣韻雄健"，充滿著強烈的感情力量。如此功力，尚得力於草書、劍道之意味，形成疏體的表現特色。所表現的"高側深斜、卷褶飄帶之勢"，給人以"天衣飛揚，滿壁生風"之感。後人將他的用線風格與北齊曹仲達的用線稱為"吳帶當風、曹衣出水"。其獨特樣式也被人們稱作"吳家樣"或"吳裝"。

吳道子的門徒甚多，較有名的有翟琰、李生、張藏等。吳道子的作品都已失傳，現存《送子天王圖》《地獄變相圖》為後人托名的作品，但確有吳派繪畫的氣息。

《送子天王圖》是根據《瑞應本起

天子送王圖　唐　吳道子／吳道子像其他繪畫大師一樣，強調藝術表現必須"傳神"。在這幅作品中，作者透過人物和神獸之間的衝突與和解，分別寫出送子與得子的不同心理狀態，更以激動趨於平靜的氣氛轉換，展示了故事發展的層次。這裏選的一段為"得子"之景致，淨飯王懷抱非凡的嬰兒，緩緩前行，王后拱手相隨，侍者肩扇，不僅神態安詳，而且流露疼愛之情，前面一神獸俯地而拜，不再阻礙"送子"了。

經》而作，描繪的是釋迦牟尼降生爲淨飯王王子的故事。構圖包括前後兩段，前段描繪天王送子後的情景，後段表現淨飯王迎來王子的場面。

佛教傳人中國後，受中國傳統宗教和哲學思想影響。繪畫亦不例外，其中佛道内容經南北朝畫風的滲透融合，至唐代而發生了巨大變化，集中表現在吳道子筆下的釋道人物。《送子天王圖》有兩個方面可以説明。一是對佛教故事理解的中國化：天王和衆神明顯帶有中國道教風貌，而中國傳統的天子威儀、君臣之道又體現在淨飯王與王后、侍者身上。二是佛教故事在藝術形象上的中國化："神"的一群變成了道教元始天尊與衆星君的形象，"人"的一群則完全成爲中國的皇帝、后妃、宮人，神所騎的瑞獸也是中國的龍的變種。一部外來宗教題材在吳道子筆下被漢化了，而所宣揚的却依舊是外來教義。在他的筆下，"神"透過中國世俗化道路而走向人間了。

在繪畫技法上，這件作品用線道勁有力，輕重頓挫富有節奏，勢力圓轉，衣服飄舉，確有"吳帶當風"之意。

《送子天王圖》有助於我們今天具體理解畫史盛稱的"吳家樣"。它對宋元明清的宗教畫尤其是宗教壁畫産生了巨大影響。

張萱是中唐盛期的畫家，長安人，唐玄宗開元年間曾在朝任職，擅長人物畫，尤工仕女畫，開創了古代仕女畫的一代畫風。他畫的仕女一改南朝人物畫的"秀骨清相"的形象，用勻整細膩而富有彈性的線條描繪了唐代上層婦女豐滿富麗的真實形象。現存張萱的作品有《虢國夫人遊春圖》《搗練圖》《明皇合樂圖》。前兩件傳爲宋徽宗趙佶摹本，是張萱的代表作品。

《虢國夫人遊春圖》爲絹本設色，縱51.8公分，橫148公分，現藏遼寧省博物館。全畫描繪了唐天寶年間，唐玄宗寵妃楊玉環的姐姐虢國夫人和秦國夫人及其隨從們春天出遊的情景。前面有三個單騎開道，中間並列兩騎，即虢國夫人和秦國夫人，均騎淺黃色駿馬。虢國夫人居全畫的中心位置，秦國夫人側向著她，兩人體態豐潤，神情悠閑自若。最後並列三騎，中間爲保姆，懷中抱一小孩，保姆右側爲男裝侍女，左側爲紅衣少女。作品著力表現貴婦遊春時，悠閑從容的歡快情緒，整幅畫面很有氣派，風格莊重典雅。

虢國夫人遊春圖　唐張萱／此圖傳爲宋徽宗趙佶臨本，不過一般認爲並非趙佶所摹，可能出自畫院一高手。這一作品的線描以圓潤細勁爲特色，在力量中透出嫵媚。一般唐畫線描多施以空實精練的鐵線，此圖的柔勁線描，或許與宋代臨摹者的審美意趣有關。但畫面的基調還是雍容、自信、樂觀的盛唐風韻。

《搗練圖》爲絹本設色。這幅畫描繪的是唐代婦女加工紡織物的勞動景象，長卷式畫面分三組，分別描繪木杵搗練、理線與縫紉、用熨斗熨平的勞動情景。三組人物相互呼應，有站有坐，有高有低，構圖安排顯得錯落有致，尤其畫家很善於捕捉普通人物的姿態神情，甚至透過一些細節描寫，生動地表現出人物的心理和性格特徵。

晚唐時期的人物畫藝術進入深化期，最有名的人物畫家是周昉。他是繼張萱之後，影響最大的人物畫家。周昉，字景玄，又字仲朗，京兆(今陝西西安)人，出身貴族，官至宣州長史。他以畫道釋人物及宮廷貴族仕女而著稱於世，有「畫仕女，爲古今冠絕」的美譽。周昉的仕女人物體態類似於張萱的造型風格，所畫婦女濃麗豐肥，有富貴氣。這種畫風是在貴族生活的環境下薰陶而成，有深厚的生活基礎，對後世影響很大。傳世作品有《揮扇仕女圖》《簪花仕女圖》等。

《揮扇仕女圖》絹本設色，33.7 × 204.8公分，現藏北京故宮博物院。這幅作品透過幾組宮廷婦女的活動，反映了宮廷貴婦人的閑散寂寥生活。畫中人物衣著華麗，體態豐滿，但都流露出惆悵、寂寞、失意的精神狀態。此畫的可貴之處是反映了盛唐末期宮廷

貴族的奢侈生活和宮中婦女不自由的生活，以及她們難以排遣的憂鬱與任人遺棄的社會地位。整幅作品用線方勁古拙。

《簪花仕女圖》描寫了幾個身披輕紗、高髻凌風的貴婦在庭院中閑步、賞花、採花、戲犬等生活情節。簡勁的線描，艷麗的設色，成功地表現了透體的紗衣、豐腴的肌膚，顯示出工筆重彩技法的高水平。

唐代的主要人物畫家，除上述最有代表性的幾位外，比較重要的還有韓滉、孫位以及新疆少數民族畫家尉遲乙僧等。

韓滉，字太沖，長安人，擅長畫人物及農村風俗景物，有表現文人生活的《文苑圖》傳世。

孫位，又名遇，號會稽山人，會稽(今浙江紹興)人。他是唐朝末年傑出的人物和宗教畫家，曾隨唐僖宗入蜀，在成都等地寺院畫過不少佛道教壁畫，其傳世作品是《高逸圖》。這幅作品描繪的是魏晉時期七位著名的文人隱士「竹林七賢」，不過現在畫上只留下山濤、王戎、劉伶和阮籍四人，另外三人嵇康、向秀、阮咸已佚失了。這四個主題人物分別坐在華麗的花毯上，每人的旁邊都有一個小童子侍候，段與段之間有礁石樹木相隔，環境靜穆幽雅，整幅作品刻畫出不同人

搗練圖 唐 張萱／

《唐朝名畫錄》說張萱「善起草，點簇景物，位置亭臺，樹木花鳥，皆窮其妙」，說明他非常巧於構思構圖。《搗練圖》正是如此。值得注意的是，在人物造型方面，鵝蛋形圓胖的臉、小嘴、肥滿健壯的身軀，與南朝時婦女的「秀骨清相」對比明顯，逐漸形成了唐代「濃麗豐肥」的風格。與長安執失奉節墓的壁畫舞女、永泰公主墓的宮女圖、章懷太子墓的觀鳥捕蟬圖以及敦煌壁畫中的供養人等有著一脈相承的發展關係，表現了這一歷史時期統治階級的審美觀。

揮扇仕女圖　唐　周昉

簪花仕女圖　唐　周昉

高逸圖　唐　孫位

范圖　唐　韓滉

物的個性，又都透露出清高、傲慢、放蕩不羈的精神狀態。

尉遲乙僧，于闐人，以擅長佛像和外國人物的繪畫著稱，他的繪畫技法與中原傳統不同，其鐵線描，設色側重暈染，我們從現在新疆和田地區的寺廟及克孜爾石窟壁畫中可以體會到他的繪畫風格。

從青綠山水到水墨山水

山水畫在隋唐時期趨向成熟，取得了長足的發展。傑出的山水畫家有展子虔、李思訓、李昭道、王維、張璪等。展子虔開創了青綠山水畫，李思訓和李昭道率先完成了青綠山水的成長與發展過程。王維、張璪則代表了盛唐以後由青綠轉向水墨的新成就，並爲晚唐五代山水畫的成熟準備了條件。

隋代至初唐的山水畫常帶以神仙內容以及貴族遊樂，纖麗而富於裝飾，以青綠設色。展子虔是這一時期最有代表性的山水畫家。

展子虔，渤海(今山東省陽信縣南)人。據《歷代名畫記》記載，他爲經北齊、北周入隋的畫家。在隋官至朝散大夫帳內都督；善畫人物、車馬、佛教畫，而以山水畫成就最高。現藏故宮博物院的《遊春圖》是他的傳世之作。

《遊春圖》描繪的是風和日麗的春天，達官貴人踏青遊樂的情景。畫面上春和日暖，萬木吐綠，桃李盛開，白雲繚繞，一條湖堤小徑蜿蜒曲折伸入山間幽谷，山谷中有騎馬緩行的遊人，水中有蕩舟的男女遊客，還有遊人駐足岸邊觀賞景物。作品透過對各種自然景色和人物活動的描寫，成功地表達了"遊春"這一主題。《遊春圖》是中國現存最早的一幅卷軸山水畫。它在藝術表現上有兩大特點：一是青綠勾填技法的運用，山石樹木有勾無皴，填以青綠色爲主的厚重色彩，拙樸而真實地描繪了春天的自然景色。二是構圖上，脫離了魏晉時期作爲人物畫背景的山水畫在表現方法上"人大于山、水不容泛"的處理方式，而變爲以山水爲主，人物只作點景出現

遊春圖 隋 展子虔／此作在中國繪畫史尤其是山水畫史上占有極其重要的地位。它介於六朝山水畫與唐代李思訓青綠山水畫之間，標誌著中國山水畫所達到的一個新的境界。

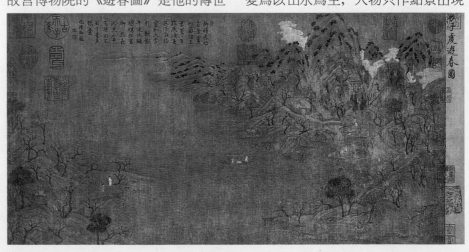

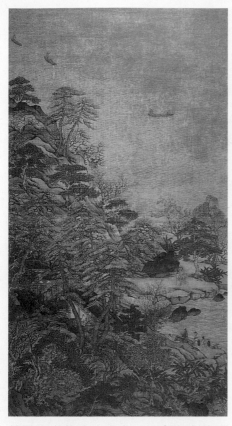

的獨立完整的山水畫,具有與自然景物的空間關係相適應的"遠近山水,咫尺千里"的畫面效果。

《遊春圖》設色濃麗,從畫面呈現的風格特點與技巧可以明確看出此一時期山水畫的成就和面貌,對後世影響深遠,開創了青綠山水的端緒。

初唐和盛唐之初的李思訓,繼承和發展了展子虔的青綠山水畫藝術,唐朝人推崇他的作品為"國朝山水第一"。至盛唐,李思訓之子李昭道承繼家學,被認為"變父之勢,妙又過之"。

李思訓(651~718),字建,一作建景,為唐宗室。高宗時官江都令。武后當國時棄官潛匿。中宗時出任宗正卿。玄宗開元初任左羽林大將軍,進封彭國公,後又轉為右武衛大將軍,史稱"大李將軍"。代表作有《江帆樓閣圖》。這幅作品為絹本設色,縱101.9公分,橫54.7公分,描繪的是遊人在江邊活動。整個畫面成功地表現了季節效果,烟波浩渺,漪紋重疊,林木雜生,岸坡曲轉,院落幽靜,寄托了作者所要表達的情懷。畫法沿襲展子虔,又有所發展,略有皴擦之法。這幅作品富於裝飾性,却能表現林間院落的幽靜,江流的空闊浩渺,相比展子虔的《遊春圖》更有雄渾的氣勢。

李昭道是李思訓之子,官至太子中舍人。以擅長畫青綠山水而享有盛名。他雖然沒有官至將軍,因在繪畫上繼承父業而獲得盛名,被稱為"小李將軍"。他的山水畫作品中多點綴鳥獸,風格工巧繁縟,傳世代表作有《明皇幸蜀圖》,此圖為絹本設色,55.9×81公分,現藏臺北故宮博物院。這幅作品可能表現的是明皇為避"安史之亂"而入蜀的歷史,此畫為青綠設色,崇山峻嶺間一隊騎旅自右側山間穿出,向遠山棧道行進,前方一騎者著紅衣乘三花黑馬正待過橋,應為唐明皇,嬪妃則著胡裝、戴帷帽,展示出當時的習俗。畫中山勢突兀,白雲

江帆樓閣圖 唐 李思訓/唐畫風格富麗堂皇,山水畫中,可作代表的是李思訓的作品,但李思訓的作品在宋代已經如鳳毛麟角,到了清代乾隆帝時,僅僅搜羅到這一件《江帆樓閣圖》。根據有關著錄和鑒賞家的推斷,認為此圖有唐畫的體貌風格,可能是李思訓的真跡。

明皇幸蜀圖 唐 李昭道

輞川圖　唐　王維／王維是唐代大詩人，又精通音律，集詩、畫、音樂於一身，曾自稱"當世謬詞客，前身應畫師"。他的水墨畫透露了中國繪畫發展的新消息，由此，王維被後人尊稱爲"水墨畫之祖"，他的水墨山水畫，一再被宋人仿效，奉爲楷模。但是其真跡，很難發現，這幅《輞川圖》被認爲是能反映畫家藝術風貌的作品。

繚繞，山石有勾無皴。這幅畫被疑爲宋代的摹本，但較接近李氏父子的繪畫風格，是反映唐代山水畫面貌的重要作品。

李思訓和其子李昭道，直接繼承並發展了南北朝時期山水畫的藝術成就，而形成獨具特色的青綠山水和金碧山水畫派，在繪畫史上對後世影響極大。

山水畫在盛唐出現大變革，有異於二李的青綠山水而出現了吳道子筆跡豪邁的繪畫以及詩人王維的水墨山水畫。

王維(701~761)字摩詰，蒲州(今屬山西)人，官至尚書右丞，40歲辭官而隱，常居陝西藍田輞川別墅。他信奉佛教禪宗，生活悠閑。王維的水墨山水兼採各家所長而新意獨出。"其畫山水樹石，跡似吳生，而風致特出"。宋代著名詩人、書畫家蘇軾曾評價其作品："味摩詰之詩，詩中有畫；觀摩詰之畫，畫中有詩。"王維以詩入

畫，創造出簡淡抒情的意境。特別是首先採用"破墨"山水的技法，大大發展了山水畫的筆墨意境，對山水畫的變革作出了重大貢獻。然而遺憾的是，王維的山水畫真跡很難發現。

《輞川圖》被認爲能反映王維的藝術風格。王維的名字與輞川不可分，輞川是他在長安以南藍田境內的別墅。這幅作品採用傳統的構圖方法，一系列房舍花園連在一起形成橫卷，意趣生動不凡。

中唐以後，水墨山水畫的成就較爲突出，此時的主要水墨畫家是張璪，字文通，吳郡(今蘇州)人。建中三年(782年)曾在長安做官，擅畫山水、樹石，尤工畫松，善用破墨法。他的"外師造化，中得心源"之說對後世影響很大。

晚唐著名的水墨山水畫家是王默。王默又名王洽，善於潑墨山水，其畫法是先將濕墨潑於圖障之上，趁著酒性，或笑或吟，脚蹙手抹，或揮或掃，或濃或淡，隨其形狀，爲山爲石，爲雲爲水，應手隨意，倏若造化。其山水形象雲霞卷舒，烟雨慘淡，但不見墨污之跡。他的作品因爲不依常法而被歸爲逸格之作。

晚唐，山水畫趨於專門化和水墨化。重要的畫家除了王默之外還有項

容。項容善畫松風泉石，挺拔峻峭，善用墨，五代荊浩曾有"吳道子有筆而無墨，項容有墨而無筆"的評論。王默師項容，瘋癲酒狂，相傳醉後以頭髻取墨，抵於絹素。晚唐山水畫的專門化和水墨技法的成功運用，爲五代、宋山水畫的全面繁榮打下了良好的基礎。

花鳥、畜獸畫的出現和發展

唐代以前的工藝品及畫像石中，早已出現過花鳥魚蟲、龍鳳走獸之類的形象，但花鳥鳴禽成爲一個獨立的畫科則始於唐代。薛稷和邊鸞便是唐代花鳥畫的代表畫家。

薛稷(649～713)的花鳥畫在當時最受人稱頌。他曾官至太子少保，史稱薛少保。他在官署、寺廟和高官私邸中畫了不少花鳥壁畫。他擅於畫鶴，據說，屏畫六扇鶴樣就是他的創造，這一樣式一直影響到五代黃筌在後蜀宮殿壁所畫的六種不同姿態的仙鶴。唐朝著名詩人杜甫曾賦詩稱讚薛稷："薛公十一鶴，皆寫青田真。畫色久欲盡，蒼然猶出塵。"由此可見畫家筆下鶴之神采，但薛稷的畫現已不存，我們可以從同時期的壁畫中比如永泰公主墓中所繪的仙鶴窺知當時畫鶴的樣式。

邊鸞，長安(今陝西西安)人，生卒年不詳，唐德宗時曾任右衛長史，擅畫花草、蜂蝶，雀蟬，尤善畫折枝，精於寫生，妙於設色，人稱"窮羽毛之變態，奪花卉之芳妍"、"唐人花鳥，邊鸞最爲馳譽"。據傳，貞元年間(785～804)新羅送來一隻會舞的孔雀，德宗命邊鸞當場寫生。邊鸞以艷麗的色彩畫出孔雀婆娑起舞的優美姿態，極其生動傳神，顯示了高超的寫生能力。據記載他曾把題材擴展到"山花野蔬"，豐富了花鳥畫的內容。他還爲長安等地寺觀繪製壁畫，如長安寶應寺西塔院牆上畫的牡丹，長安資聖寺團塔四面所作花鳥，都受到當時人們的稱道，當時從其學畫者甚多。他是一代花鳥畫名家，只可惜未有作品傳世。

廣義的傳統花鳥畫，畜獸、鞍馬也包括其中，鞍馬畫在唐代已經成獨立畫科，很受統治者重視。當時的畫馬名家有曹霸和韓幹。與畫馬有關的便是畫牛，唐代畫牛當首推韓滉。

曹霸和韓幹均擅長畫馬。曹霸的生平事跡不詳，僅知曾官至左武衛將軍。唐玄宗曾命他修補《凌烟閣功臣圖》。他畫宮中所養御馬，唐代詩人杜甫在《丹青引贈曹將軍霸》一詩中，讚揚他"一洗萬古凡馬空"。後世畫馬，必提"曹將軍"。

韓幹是曹霸的學生，京北藍田(在今陝西西安)人，生卒年不詳，主要活動於開元、天寶年間。年少時曾做過酒店傭工，得王維賞識和資助改習繪畫，十年而成。他善畫人物，尤精於畫馬。天寶初年進入宮廷作畫，凡西域進貢的名馬，唐玄宗都讓韓幹爲之畫像。他所繪馬匹，體型肥碩，態度安詳，比例準確，一改前人畫馬螭頸龍體，筋骨畢露，姿態飛騰的"龍馬"作風，創造了富有盛唐時代氣息的畫馬新風格。唐代大詩人杜甫在

照夜白圖 唐 韓幹／這是一幅寫生畫馬作品，但韓幹並不囿於真實的"照夜白"，而是大膽地進行藝術提煉和加工。如馬的頭、頸、胸之間的轉折，雖不盡合真實，但加強了勁健感和力度運動感；軀幹和臀部過於肥大，正是爲了強調原型特徵，同時形成各方面的對比關係。

牧馬圖 唐 韓幹／此作構圖頗具匠心，黑馬置於畫幅前端，突出全馬的雄壯氣勢；白馬則利用黑馬的相疊，著筆不多，以臀部交代其雄健，以眼睛強調其神情，以尾點出其動感。兩馬與人這三者經營位置非常合理。整幅作品靜中寓動，平中寓奇，細膩而有情趣，更富有詩意。蘇東坡曾讚曰："少陵翰墨無形畫，韓幹丹青不語詩。"

《丹青引》中曾直接評論韓幹畫馬的技巧：唯畫肉不畫骨。後在《畫馬贊》中又說：韓幹畫馬，毫端有神。魚目瘦腦，龍紋長身。雪垂白肉，風鬣藍筋。對他的畫馬，讚賞備至。現存韓幹的作品有《照夜白圖》和《牧馬圖》，均是韓幹的藝術精品。

《照夜白圖》畫面十分簡單，一椿拴一馬，但馬的氣勢非凡，如生如動。爲動物傳神絕非易事，而韓幹略施筆墨即神情畢肖。"照夜白"高揚駿首，鬃毛乍立，耳朵豎直，張鼻口，喘粗氣，正在嘶鳴。眼睛圓睜瞪著畫外，更透出乍驚、焦躁、懇求以至示威等複雜的情態。在表現技法上，這一作品主要用勻細圓勁的線條描出，配以渲染。馬椿用黑白相間的兩色，和白色變化的馬身形成強烈的對比，賦予畫面以生命感。

《牧馬圖》描繪的是駿馬肥碩雄

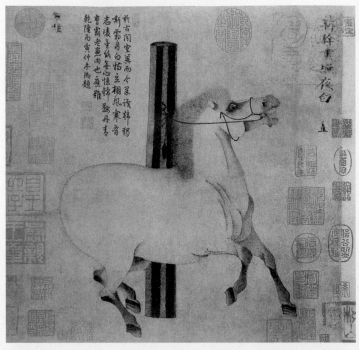

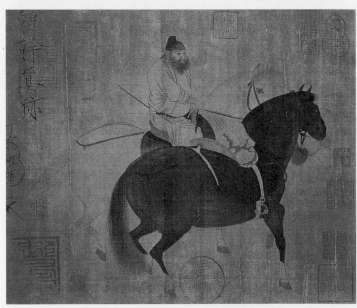

俊的英姿。圖中畫黑白二馬，有一人物手執繮繩緩行。此圖線條纖細遒勁，寥寥幾筆勾出馬的健壯體型，人物衣紋疏密有致，結構謹嚴，用筆沉著，神采生動，純是從寫實中來。

韓滉(723～787)是唐代的畫家和政治家，字太沖，長安人，擅長畫人

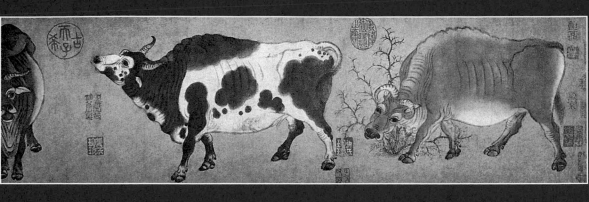

五牛圖　唐　韓滉

牧放圖　唐　韋偃

物及農村風俗景物，尤擅長畫牛。現存的《五牛圖》是他的傳世精品。畫中五隻大牛，姿態各異，均膘肥體壯，強健有力；五頭牛在畫面上的分布集中而富於變化。用筆拙重、粗放，深得張旭狂草筆意，同時也很好地表現出牛的形體和粗厚的皮的質感。《五牛圖》係紙設色畫，20.8 × 139.8公分，現藏北京故宮博物院，是傳世最早的紙本繪畫。

除韓幹和韓滉等名家外，當時畫馬、牛的名家還有陳閎、韋偃、戴嵩等。

陳閎，會稽(今浙江紹興)人，生卒年不詳。家中富藏書畫，以擅長畫人物、鞍馬著稱，並被薦爲永王府長史，

唐玄宗開元中被召入宮廷，成爲頗有聲望的宮廷畫家。陳閎畫鞍馬師曹霸，筆法細潤，其作品皆不傳。

韋偃，長安人，居成都。他是畫馬名手，筆力遒勁，風格高超，與曹霸、韓幹齊名。《雙騎圖》據傳爲韋偃的真跡，是研究其畫馬藝術的極其珍貴的畫卷。另外，宋代畫家李公麟有《臨韋偃牧放圖》卷，也是今天研究韋偃藝術風格的重要作品。

戴嵩是韓滉的弟子，擅長畫田家、川原之景，尤其善於畫水牛。相傳曾畫飲水之牛，水中倒影，唇鼻相連，可見其觀察之精微。傳世作品《鬥牛圖》傳爲他的真跡。

隋唐石窟壁畫和墓室壁畫

隋唐時期壁畫藝術有了進一步的發展。唐代宮殿、寺觀壁畫於文獻中記載很多，各體俱備，題材也相當豐富，除宗教内容外，還有與生活密切聯繫的人物、歷史故事、山水、花木、禽獸等。現存的壁畫主要是宗教石窟壁畫和墓室壁畫。石窟壁畫中，敦煌莫高窟壁畫藝術成就最大。墓室壁畫陝西發現較多，以乾縣永泰公主墓、章懷太子墓、懿德太子墓壁畫較爲突出。

石窟壁畫

隋唐時期爲敦煌石窟壁畫的全盛期。現存隋唐時期開鑿的洞窟 300 多個，占總洞窟的百分之六十以上。這許多洞窟除彩塑外，布滿了多種壁畫，與南北朝時期相比，壁畫的題材範圍廣闊，場面宏大，色彩更加瑰麗

典雅。在人物造型、繪製風格技巧以及設色敷彩方面都達到了空前水平。

初唐善導法師力倡淨土往生，不論什麼樣人，只要一心念佛均可以得以往生淨土。這一形式比起前代提倡苦修苦行要簡便得多；同時，唐代社會繁榮，統治者生活奢糜，也爲普通民眾展現出來世追求的虛幻世界。壁畫創作因而出現了大量淨土經變畫。

場面宏大的淨土"經變"壁畫的大量出現是莫高窟唐代壁畫的重要成就。所謂"經變"壁畫就是畫工們根據佛經的内容，把想像與現實結合起來，巧妙地畫出了"極樂"世界等等理想美景。

莫高窟的經變畫的内容很多，有《西方淨土變》《東方藥師淨土變》《彌勒淨土變》《法華經變》《報恩經變》

《金剛經變》《維摩詰經變》等。其中《西方淨土變》畫得最多，計有百壁以上。其餘的如《東方藥師淨土變》和《彌勒淨土變》數量也相當多。

172窟的《西方淨土變》是西方淨土變的典型作品。畫幅規模宏偉，構圖複雜而緊湊。阿彌陀佛端坐於中間的蓮座上，左右有觀音、勢至二菩薩，並有羅漢、護法的天王神將、力士以及許多供養菩薩。佛的前座是伎樂，樂隊分兩旁演奏，中有舞蹈者，或獨舞，或對舞，襯托以七寶蓮池、八功德水、青蓮開放、華鴨戲水等景。地鋪金銀，飛天散花，化生童子在臺前嬉戲。整個畫面用樓閣透視造成深遠而集中的效果，顯得富麗莊嚴。

220窟的《維摩詰經變》也是唐代石窟壁畫的經典之作。這幅作品描寫智慧和膽識過人的維摩詰，同佛的弟子文殊菩薩論辯哲理，以及各國王子前來聽法的場面。維摩詰被塑造成一個精力充沛、感情激動的唐代士大夫形象。103窟的維摩詰比220窟的維摩詰像來得更加奔放，

西方淨土變　唐　敦煌172窟壁畫／唐代佛教的傳播，以淨土宗影響最大，旨在宣揚西方阿彌陀佛所居的地方，是一個永無煩惱痛苦的極樂世界。當時居住長安的名僧善導法師，主持繪製了《淨土變相》數百壁，可惜均已湮滅無存；但在敦煌莫高窟中，唐代的壁畫《西方淨土變》依然燦爛如新，比比皆是，形象地反映了時代的社會文化氛圍。

維摩詰經變　唐　敦煌103窟壁畫／這幅壁畫用濃墨勾線，輕拂丹青，如淡彩的吳裝。線以蘭葉描，運筆疾徐、線條粗細的變化卻極其講究，充分體現了中國畫以線造型的特點。

55

張議潮統軍出行圖　唐敦煌156窟壁畫／保存在敦煌的晚唐壁畫，往往畫風細膩，手法寫實，具有濃厚的生活氣息。此幅壁畫由於不像尊像那樣有著嚴格的程式規範，也不像經變那樣訴諸帶枷鎖的想像力，而更具備深厚可信的生活依據。因此它被認爲是具有現實意義的風俗畫作品。

線描簡括流動而有力，具有吳道子一派的神韻。

除了經變壁畫以外，敦煌壁畫還出現了以現實生活爲題材的風俗畫。晚唐156窟的壁畫《張議潮統軍出行圖》就是這類作品。張議潮是晚唐西北的重要人物，他於公元858年起兵，連戰十年，推翻了吐蕃的統治，被唐朝封爲歸義軍節度使。畫面表現張議潮及夫人宋氏統軍出行，爲橫卷形式，前面鼓吹，再畫武騎、文騎，並有樂舞，張議潮著紅袍騎白馬位於畫面中部，其後是軍隊和騎從等。這一宏大場面的結構組織、情節動作以及細膩的描繪都顯露出高超的繪畫能力。

墓室壁畫

唐代墓室壁畫，從現已進行的考古發掘來看，以陝西乾縣永泰公主墓、章懷太子、懿德太子墓壁畫最有代表性。

永泰公主墓，墓室繪滿壁畫，繪有儀仗隊、侍女、青龍白虎等動物和各種日用器具等，是已發現的唐壁畫中水平較高的作品。其中畫於前室東壁的《侍女圖》尤爲突出。這幅作品分左右兩段，右側共畫九人，前八人爲侍女，髮髻高聳，肩背披巾，上穿羅襦，下著絳裙，各人手中執盤、持燭臺、捧食盒、執如意、執拂塵不一，後爲一男侍，手捧包袱。九人之間相互呼應，似在緩步徐行。人物表情，或秀眉緊鎖，或神態憂鬱，或明目停滯，或凝神若思，細致入微。左側畫侍女六人、男侍一人，情節大體與右側相似。這些壁畫形象地反映了封建王族生前那種呼奴喚婢的生活場面。

章懷太子墓、懿德太子墓壁畫分別有五十多組和四十多幅大型作品，大都保存完好。章懷太子墓的《狩獵出行圖》，構圖別致，共描繪了五十多

侍女圖　唐　陝西乾
縣永泰公主墓壁畫

狩獵出行圖　唐　陝
西乾縣章懷太子墓壁
畫

禮賓圖　唐　陝西乾
縣章懷太子墓壁畫

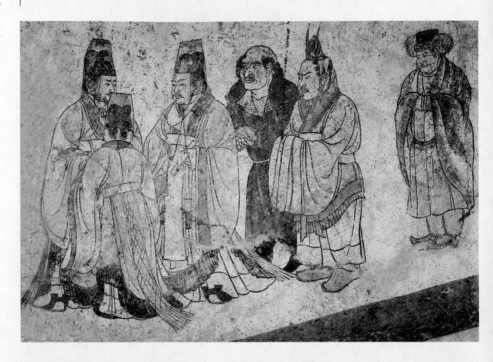

關樓圖　唐　陝西乾
縣懿德太子墓壁畫

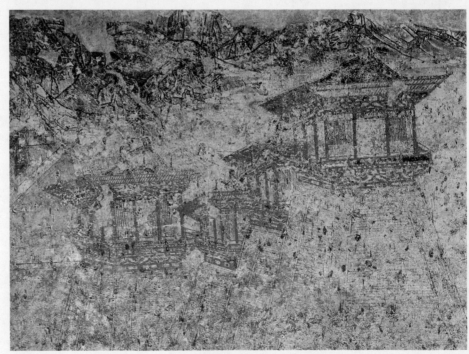

個騎馬人物和駱駝、鷹犬，場面很是
顯赫。《禮賓圖》反映了中國多民族國
家的民族關係，人物刻畫形象逼真傳
神，是唐代墓室壁畫中的上品。懿德
太子墓壁畫畫有儀仗、城牆、闕樓以
及宮女、伎樂等，其中《闕樓圖》界
畫樓臺，畫得很有氣勢。另外，這一
墓中所畫的各類儀仗反映了唐代統治
階層儀仗出行的典型樣式。

第六章

繼往開來
—— 五代繪畫藝術

唐王朝滅亡以後，中國歷史進入了一個混亂時期，出現了藩鎮割據的局面，歷史上稱爲"五代十國"，簡稱"五代"。五代雖然時間不長，但這一時期的繪畫藝術，尤其是山水、花鳥畫發展很快，爲宋代繪畫的繁榮奠定了基礎。在隋唐和兩宋間起了承上啓下的作用。

五代繪畫藝術繁榮的地區主要是前後蜀、南唐地區。因爲這裏受戰亂的破壞比較少，而經濟又比較發達，加上中晚唐以來，中原畫家不斷入蜀，他們帶去大批畫稿，積極創作並努力培養當地人才，對這些地區繪畫的發展有很大的促進。同時，偏處在這些小王國裏的皇帝、大臣和一些文人們，懷著苟安的心理，寄情聲色，過著奢侈腐化的生活。適應貴族地主們的這種需要，一切供他們賞玩消遣的文化藝術，得到了發展的機會。具有濃厚脂粉氣的"花間派"詞大量出現，就是這種特定

的歷史條件下的產物。可以供欣賞的繪畫藝術，自然也深得這些統治者的賞識和重視。

前蜀後主王衍，窮奢極欲，他要以"衣畫雲霞"，"壁上圖五彩"，並且"凡思一事，都見諸於圖"。後蜀孟昶，於明德二年(935)，羅織了大批畫家，特設"翰林圖畫院"。這是中國畫史上正式畫院的開始。南唐中主李璟效法後蜀，也在宮廷設立翰林圖畫院，一時名手雲集。

另一方面，五代時期，有一些畫家爲了逃避戰亂，長期隱居深山，用畢生的精力去描繪高山大川，使山水畫藝術得到了新的發展。

因此，五代的時間雖然很短，但在繪畫藝術上却取得了很大的成就，出現了一大批著名的畫家，比如人物畫家周文矩、顧閎中等，山水畫方面有"荊、關、董、巨"四人，花鳥畫方面則以徐熙和黃筌爲代表。

繁麗精整的五代人物畫

唐朝是一個人物畫鼎盛的時代，至五代時期，仍然盛極一時的宗教人物畫出現了世俗化的苗頭，現實人物

畫在挖掘人物内心上有了發展，肖像畫也頗爲流行，其畫風則由唐人的概括雍容轉向繁麗精細。

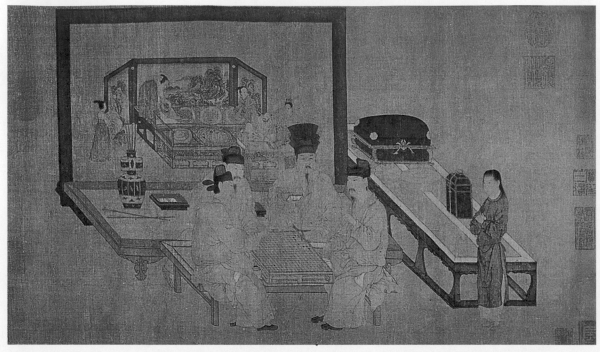

重屏會棋圖　五代　周
文矩／這幅作品的人
物衣紋用"戰筆描"，
蓋學李後主李煜的書
法，元夏文彥在《圖繪
寶鑒》稱周文矩"行筆
瘦硬戰掣"，"至畫仕
女。則無顫筆"，由此
圖可見其貌。

中原與河西地區的人物畫沿襲了
唐代宗教繪畫的傳統，吳道子的影響
尤大，其宏偉的氣勢與繪畫的樣式仍
然表現出強大的流風餘韻。

在南唐地區，喜愛文藝的中主李
璟與後主李煜興辦了畫院，宣稱自己
是唐代宗室，在藝術上追隨唐代傳統
成爲時尚。畫院中的人物畫家在承襲
張萱、周昉畫風的基礎上，適應貴族生
活趣味的需要發展了細膩精緻的體格。

五代時期的人物畫創作中，直接
描繪貴族生活的題材占據很大的比
重，特別是宮廷畫派的畫家，需要爲
皇室貴族傳神寫照，表達他們豪華享
樂的生活或貴婦人的生活情態。南唐
的宮廷畫家周文矩和顧閎中就是此時
出現的兩個著名的人物畫家。

周文矩，建康句容(今江蘇句容)
人，南唐中主、後主時爲畫院待詔，能
畫冕服車器人物仕女。他的人物仕女
效法周昉而有所變異，畫法更趨於秀

潤纖麗；衣紋瘦硬戰掣，據説是爲了
表現布衣的質感並吸收了李煜的書
法；在立意構圖上"頗有精思"。現存
作品有《重屏會棋圖》與《宮中圖》卷。

《重屏會棋圖》爲絹本設色畫，
40.3 × 70.5公分，現藏北京故宮博物
院，描繪南唐中主李璟與其兄弟弈棋
的情景，這幅畫因背景的屏風中又畫
一屏風，故名重屏。

畫面上，李璟坐於正中間，頭戴
高帽，右手挾册，不露聲色地端坐觀
棋。隔坐對弈者爲齊王景達、江王景
逿。右首景達神色自若，目視對方，正
用手指點催促。對坐的小弟景逿，右
手執子，舉棋不定。大弟晉王景遂，親
昵地扶著小弟肩膀，凝視棋盤，神色
關注。各人的情態刻畫得細膩準確，
富有個性。室內陳設簡潔而精巧，長
榻上擺著錯金"投壺"和棋盒，右長
几置放衣筒巾筐，几前一童侍立。環
境舒適，與安靜的會棋情景融爲一

體，從而烘托人物的閑情逸致。作品
不僅真實地反映了南唐的宮廷生活，
也是李璟兄弟的肖像畫。畫中線描細
勁曲折，略帶起伏頓挫，這種筆法史
稱"戰筆"。

　　周文矩的《重屏會棋圖》的摹本，
現存兩本。現藏北京故宮博物院的這
一本爲宋代摹本，水準較高，保存了
周文矩的畫風。另一本藏美國佛利爾
藝術館，水準一般。

　　《宮中圖》現在分藏於世界四處，
分別是義大利哈佛大學文藝復興研究
中心，美國大都會藝術博物館、佛格
美術館和克利夫蘭藝術博物館。這一
多達八十餘名婦女兒童的長卷，分組
描寫了宮廷婦女優裕閑適的生活情
況：寫真、撲蝶、梳洗、奏樂、戲嬰
與晨妝。人物情態或平靜，或慵困，或
暇思，或嬉戲，一一生動傳神。人物
的衣紋雖然僅用墨線勾勒，但面部以
色彩渲染，豐腴的面容體態還在很大
程度上沿襲著周昉的體格，然而寂寞
鬱悶的心情已爲歡愉所代替，簡勁的
衣紋也變得密麗了。

　　顧閎中是江南人，他與周文矩同
時爲南唐畫院待詔。顧以畫人物肖像
著稱，曾畫過後主李煜的肖像，現存
《韓熙載夜宴圖》是他唯一的傳世作
品，表現了南唐大臣韓熙載放縱不羈
的夜生活。

　　韓熙載是南唐有政治抱負，並長
於文學藝術名重當時的人才。他原是
北方貴族，隨其父親逃往南方，並在
南唐任官職，歷經三朝，由於内部傾
軋，才識不得施展。後主時國勢衰微，
失敗已成定局。此時朝廷想任韓熙載
爲相，韓熙載已經對南唐前途完全失

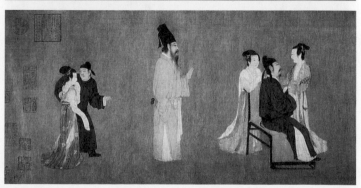

韓熙載夜宴圖　五代　顧閎中

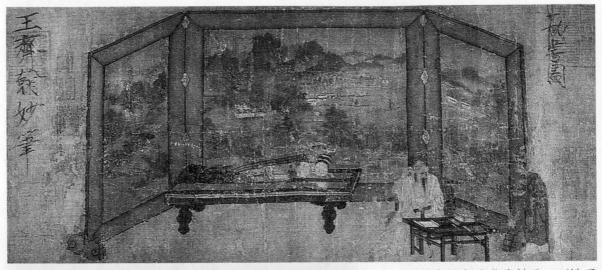

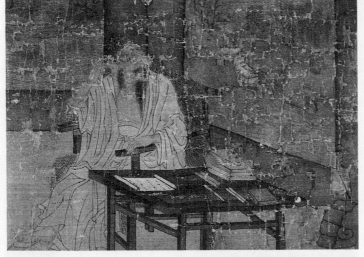

勘書圖卷　五代　王齊翰／此作人物著白色，僅以線條勾就，這種白描畫法在王齊翰的作品中曾多次使用，《宣和畫譜》中就曾記載他有白衣觀音像、白衣大士圖等。王齊翰的人物白描對後世白描畫法的發展有一定的影響。這幅《勘書圖》也成爲後人研究白描畫發展的重要作品之一。

望，故縱情聲色，藉以逃避被任用。李後主爲了瞭解韓熙載的情況，便派畫院畫家顧閎中潛入其府第觀察，顧閎中目識心記創作了這一作品。全畫共分五段，聽樂、賞舞、休息、重行演樂、賓客應酬，各段之間相互聯結，展現出了整個夜宴活動的主要内容。

《韓熙載夜宴圖》全卷構思精密，特別是表現了節奏美，巧妙地以畫屏爲掩映，使五段畫面既分且連，一氣呵成；時間的延續和空間的轉換合成一體。在人物形象塑造上，也是傳盡心曲，入木三分，帶有寫實肖像畫意味。用筆與設色也非常精致，不愧爲中國繪畫史上的一幅傑作。

《韓熙載夜宴圖》在繪畫史上有著重要的地位。它的主要藝術成就是透過具體的生活描寫來表現人物内在的思想感情。主要人物韓熙載的形象是透過衆多人物之間的相互聯繫和呼應來表現的，使他在各個活動中都處於支配的突出地位。周圍人物輕鬆快樂的情態，襯托了韓熙載老成持重的形象。他雖然置身於夜宴的環境之中，却又超脱於歡樂氣氛之外，顯露出了他矛盾重重的内心世界。

五代時期的人物畫家除了最著名的周文矩和顧閎中以外，還有南唐畫院畫家王齊翰，中原地區的畫家胡瓌，前蜀畫家貫休，南唐畫院畫家衛賢、趙幹。

王齊翰，建康(今南京)人，在南唐畫院爲翰林待詔，擅長畫人物、山水和道釋。《宣和畫譜》稱其人物畫"不曹不吳，自成一家"。傳世作品有《勘書圖卷》，描繪文士勘書之暇挑耳自娛的情景，畫中文士白衣長髯，袒胸赤足，一手扶椅，一手挑耳，微閉左目，

神完景宵

復翹脚趾,狀甚愜意。其身後爲三疊屏風,上繪青綠山水,屏風前設一長案,置古箱卷册等物,身前爲一畫几,陳列筆硯簡編等物。另有一黑衣童子侍立,畫中人物神情精妙,衣紋則圓勁中略有轉折頓挫。屏風上的山水也十分精到,上面山水並不勾皴,用没骨法,林巒蒼翠,草木茂盛,略用唐人遺法而寫江南真山,屏風上的這一山水畫對於研究王齊翰山水畫的成就有十分重要的意義。

胡瓌,契丹族人。他定居范陽(今河北涿縣),也是五代時期重要的人物畫家。他的人物主要描寫契丹部族的

游牧生活,對於馬的骨骼體狀,塞外的荒漠之景,牧養犬的矯健勇武,都表現得非常精到出色,傳世精品之作是《卓歇圖》。這一作品描繪了契丹族可汗率領部下騎士出獵後歇息飲宴的情景。可汗與其妻子盤坐在地毯上宴飲,侍從正執壺進酒獻花。前面有騎士多人或倚馬而立,或席地而坐,馬鞍上馱著鵝雁等獵物。人物面相服飾具有契丹族的特徵。畫面荒凉寂靜,筆法古健雄勁,線條繁密,體現了當時北方畫派的特色和契丹畫師的獨特畫風。

貫休,又號禪月大師,善畫佛像,

卓歇圖 五代 胡瓌/胡瓌善於畫番馬,他所畫的番馬骨骼體狀富於精神,名重一時。宋劉道醇在《五代繪畫補遺》中稱胡瓌畫馬"信當時之神巧,絶代之精技歟"。觀此圖卷首數駿,不爲過譽。

十六羅漢圖　五代　貫休／此圖羅漢爲那伽犀那（Nagasena）尊者，譯作“龍軍”，是天竺論師，住半度波山，是十六幅中第十一幅。其相貌奇特古怪，整個造型使人覺得面前展現的似乎不是羅漢而是惡魔。當時就有人問畫家貫休爲何將羅漢畫成如此模樣，貫休回答是“休自夢中所睹爾”。《宣和畫譜》認爲“疑其托是以神之，殆立意絕俗耳”。這也有一定的道理。唐代佛教美術興盛之後，許多石窟壁畫造像還遺留著西域深目高鼻等形象特徵，在中原人看來，相當怪異，貫休富於想像，加以誇張，倒也並非褻瀆神明。貫休作詩“尚奇崛”，十六羅漢圖也崇尚奇崛神異，看來這有其共同的思想根源。

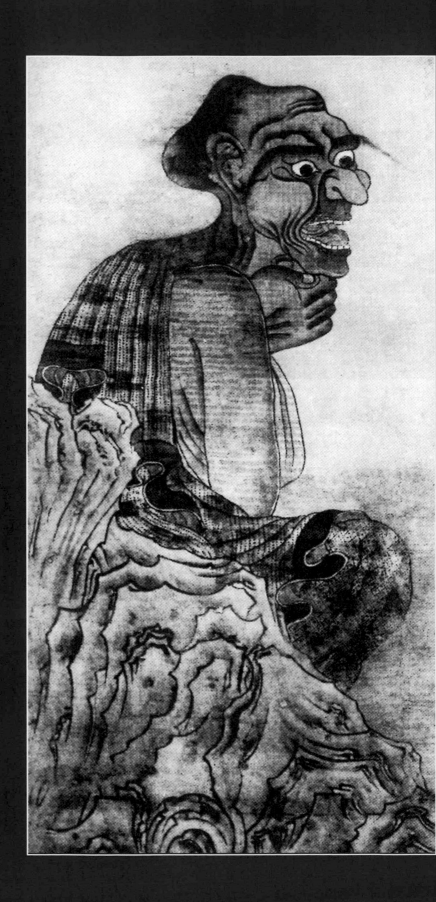

唐昭宗天復(901～904) 間入蜀。其人物畫師學閻立本,閻立本勾填嚴謹,而貫休與其不一樣,用線、用墨、敷彩都是信手揮寫。他的山水畫潑墨淋漓,自稱"畫出欺王默",在風格上和他的人物畫是相互影響的。傳世作品有《十六羅漢圖》。他所作羅漢圖,現存有絹本、紙本、石刻數種,基本上出於同一個底本。

羅漢,是佛教語,梵文阿羅漢的音譯,亦作應真、真人,是小乘佛教修行的最高果位。《十六羅漢圖》是描繪釋迦牟尼令十六個大阿羅漢常住人間、濟度眾生的故事。

一般的羅漢圖所描寫的狀貌,大都是或坐或倚,乘蛟騎鯨,降魔說法,宴坐入定,役使猩猿等,以蛟龍鬼神爲襯托。貫休的羅漢圖則集中刻畫羅漢的超凡入聖,有"倚松石者,坐山水者",生動傳神,並融入文人意味和玩世情調,對後世文人畫中盡情抒發主觀意念和表現形式不拘一格,有一定影響。

衛賢,南唐後主時的畫院畫家,長於人物、界畫。傳世作品有《高士圖》和《閘口盤車圖》等。《高士圖》顯示了畫家在人物、山水和界畫方面的多種才能,在這幅作品中,畫中高士——漢代隱士梁鴻和其妻子孟光,被描繪得十分精彩。人物動作是經過反覆推敲的。畫中梁鴻端坐榻上,兩手平放於盤坐的雙腿上,面前一竹案,書卷橫展,看得出主人翁正潛心於學問。孟光恭恭敬敬地雙足跪地,舉著盤盞,遞向案上。盤盞在畫中是一點題道具,作黑紅兩色,十分醒目,由於作者的巧妙安排,它的位置正當孟光前額和梁鴻桌案之間,恰好道出了

兩人相敬如賓,"舉案齊眉"的典故。梁鴻與孟光神色嚴肅,表情誠懇,顯示了布衣粗食的高人隱士的精神境界。

趙幹,江寧(今南京)人,南唐後主李煜時爲畫院學生,擅長畫山水人物,傳世作品有《江行初雪圖軸》。這幅作品描繪的是清寒天色、葦叢樹林、江岸小橋、江水微波和漁人旅客,既可以看成是一幅山水畫,又可以看成是一幅人物風情畫。

高士圖 五代 衛賢/這幅作品景物分爲上下兩部分。下部描寫細致,刻畫入微,以人物活動爲中心,竹樹相雜,溪水環繞,景物豐富,是全畫的重點。上部以遠山巨峰爲中心,挺拔峻厚,配以峰巒和平遠山嶺,既道出人物所處自然環境,又暗喻人物氣節高邁;展卷伊始,這一部分尤爲觸目,一種豪壯、高逸之境油然而生,當讀者思路被引入廳堂後,更悟出"高士"本意。上下兩部分之間以中景山脈斜坡由近至遠有機相連,渾然一體。

江行初雪圖　五代　趙幹/趙幹的山水多作江南景物，《宣和畫譜》稱其"樓觀、舟船、水林、漁市、花竹，散爲景趣，雖在朝市風埃間，一見便如江上，令人褰裳欲涉而問舟浦漵間也"。《聖朝名畫評》稱其"深得浩渺之意"，"窮江行之思，觀者如涉"。

　　趙幹的這幅圖卷上的人物描繪得相當出色，人物神情逼真而生動，旅人和漁人又成絶妙對比。值得提及的是，這幅作品中的樹石筆法老硬。水紋用筆尖勁流利，其空白的取捨去留，不是平均勾畫圖案式的處理，而是利用自然留出的空白表示波光、清淺、疏密韻律和内涵。天空用白粉彈作小雪，表現出雪花的輕盈飛舞。整幅作品天籟一片，意境幽遠高雅。

南北殊途的荆關董巨山水畫

五代時期的山水畫直接繼承唐末的餘緒，並有了很大的發展。此時的畫家深入自然，創造了真實生動的北方重巒峻嶺和江南秀麗的山水風光，並豐富了山水畫的筆墨技法，開創了水墨山水畫的新局面。北方以荆浩、關仝爲代表，創立了北方全景式的水墨山水畫派；南方以董源、巨然爲代表，形成了風格秀麗的江南山水畫派。這兩種不同的風格和畫派，體現了此一時期在山水畫方面的巨大成就。

荆浩,字浩然，河南沁陽人，是一位博通經史的士大夫。唐末社會動亂，他隱居於太行山中的洪谷，自號洪谷子。他隱居時朝夕觀察山水樹石的變化，因而對北方的自然山川，有着較深的認識和感受。他筆下的山水大都是崇山峻嶺，層巒疊嶂，氣勢雄偉而壯觀。他在唐代發展起來的水墨山水的基礎上又有新的突破和創造，對後世山水畫的發展影響很大。另外荆浩還著有山水畫論《筆法記》，指出山水畫要師法自然，提煉形象，反對單純追求形似。現存荆浩的山水作品是《匡廬圖》。

《匡廬圖》爲絹本水墨畫，現藏臺北故宮博物院。這幅作品表現了廬山及其附近一帶的景色。畫面上巍峨的山峰脚下是幽靜的居所，畫面結構嚴謹，全景式構圖，高遠平遠深遠兼具，氣勢宏大；筆墨皴染兼具，皴法用小披麻皴，層次井然，其藝術技巧和唐代相比有了明顯的提高。

關仝是長安人，又名童、同，畫山水師法荆浩，刻意力學，遂自成一家，有"出藍"之譽。至北宋初仍然在世。他多描繪關陝一帶的山水，較荆浩寫景繪形更加概括提煉，筆簡氣壯，景少意長，給人以深刻的印象。現存作品有《山溪待渡圖》和《關山行

匡廬圖　五代　荆浩

《關山行旅圖》爲絹本水墨畫，畫面上峰巒峻厚而富於變化，氣勢壯偉，山腰間雲氣繚繞，深谷雲林處隱藏著古寺，近處的山腳則是板橋枯樹，野店荒村，路上有來往的旅客商賈，具有濃郁的生活氣息。此畫布景兼“高遠”與“平遠”二法，樹木有枝無幹，用筆有粗細斷續之分，筆到意到心到，情景交融。整幅作品用筆粗壯雄健，墨韻跌宕起伏，顯現出北方畫派從取境到筆墨上的特點。

董源，字叔達，鍾陵(今江西進賢西北)人。南唐李中主時任北苑副使，故稱“董北苑”。董源能畫山水、人物、龍水，但尤善於畫山水。其山水畫有水墨畫和青綠山水兩種，以水墨山水畫成就最大，對後世有很大的影響。他主要描繪江南山水景色，能成功地表現出江南風景在不同季節、不同氣候中的變化。其傳世名跡有《瀟湘圖》《夏山圖》《夏景山口待渡圖》《龍宿郊民圖》等。

《瀟湘圖》表現以水墨爲主，不作奇峰峭壁，皆長山復嶺，遠樹茂林，一派平淡幽深，具蒼茫渾厚之氣。其遠近明晦處，更無窮盡。山川雲樹作雨點皴，水墨輕潤，甚是精妙。

關山行旅圖　五代　關仝／早期山水畫常常安置人物活動於山水之中，而且適當表現以簡單的情節化主題。此圖左下部分溪岸之上，幾組行旅正在行進，這些行旅之人賦予山水自然以濃厚的人情味和強烈的生活感。

瀟湘圖　五代　董源／這幅作品描繪的是江南景色，畫法上以花青運以水墨，清淡濕潤，山石用筆點皴，而山坡底部用披麻皴，渾厚華滋，江南山水的草木茂盛、鬱鬱蔥蔥俱得以表現。北宋郭若虛在《圖畫見聞志》中論及董源的繪畫時說他“水墨類王維，著色如李思訓”。

旅圖》。兩幅作品都畫出了北方深山中幽僻荒寒的氣氛。

夏山圖　五代　董源／這幅作品在藝術手法上值得重視的，是用無數平直橫亙的沙堤，連帶一座座球面疊成的岡巒，在平行橫線和半球面的組合中，利用垂直的短小樹幹穿插其間，使他們互相關聯起來，因此造成畫面布局極繁密而又單純、似平淡而見變化的不同凡響。

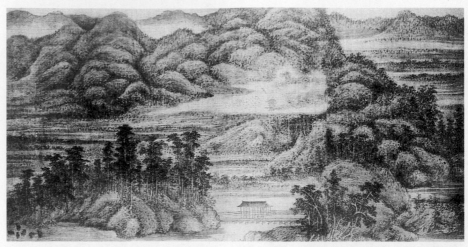

《夏山圖》是紙本設色畫，現藏上海博物館。這幅畫的構圖從高遠取景，通幅重嵐疊岡，淵渚烟汀，樹木華滋，牛群放牧，一派江南山水氣象。樹木、山石全用墨點簇皴而成，乾筆、濕筆、破筆、濃淡相參，變化極為豐富。

《龍宿郊民圖》為絹本設色，是董源青綠山水畫一路的代表作品。作品描繪的是秋日江南丹碧掩映，華輦之下，歌舞昇平，儘管筆法是與李思訓多少有關的青綠

著色，然而山頂作"礬頭"，山坡用"披麻皴"，發展了李派的青綠山水體貌。

巨然是江寧(今南京)人，詳細生平已很難考證，主要活動於五代末期。他是南唐開元寺的僧人，後因善

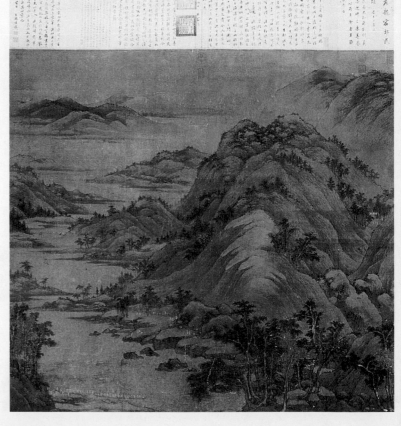

龍宿郊民圖　五代　董源／和《夏山圖》用墨點簇皴為主相比較，此圖所繪山石主要用長披麻皴。所謂披麻皴，是以中鋒筆從上左右披拂，線條的方向大致相同，而又時常交疊，樣似披梳苧麻成縷狀。從董源開始，披麻皴被大量使用。

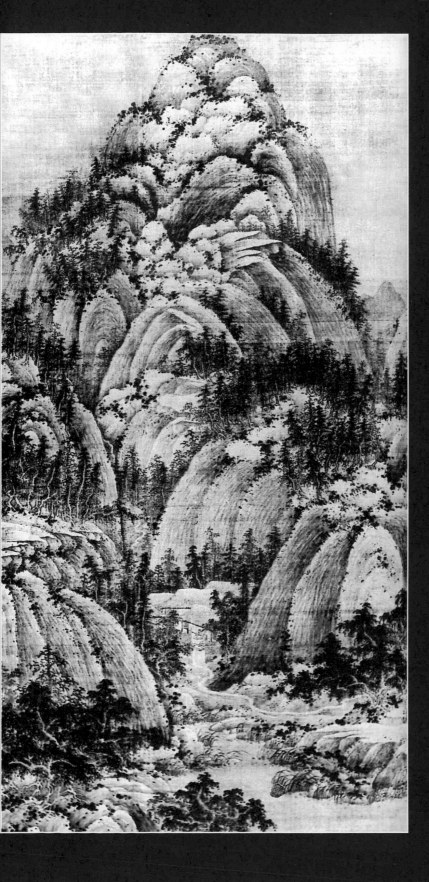

秋山問道圖　五代　巨
然／巨然的山水畫師
法董源並有所發展。
雖然二人的繪畫同爲
"平淡"，但在董源爲
"天真"，在巨然爲"奇
絶"。巨然的山水講究
結構，善於細處經營，
以景之"真"添景之
"趣"，而且"趣高"，使
人叫絶；但又能精密
而不零散，分歧而又
統一，這是因爲他以
筆墨之"明潤"，創造
氣氛之"爽氣"，並使
它籠罩著整個畫面，
所有這些，爲董源畫
中所未見。正是這一
些，賦予了江南山水
以新的風貌。

層巖叢樹圖軸　五代巨然 ／作爲一幅具有江南山水特點的作品，"烟嵐氣象"爲此作品的重要特色。作"烟嵐氣象"者，在巨然以前的名山水畫家中也偶有見之，但出巨然之右者實爲罕見。就巨然本人的作品而言，許多作品雖也具烟嵐氣象，但由於刻畫過實，更因爲梳狀形的山石結構重複類同，故不如此幅作品舒放，烟嵐氣象也較此幅作品遜色，比如前述圖《秋山問道圖》在烟嵐氣象上就略遜此幅。

此作之上有明代大畫家董其昌的題書："僧巨然真跡神品"七字，下又跋云："觀此圖始知吳仲圭師承有出藍之能，元四大家之自本自根非易也。"

畫山水而出名，成爲南唐後主李煜的座上客。美術史上稱其爲"釋巨然"。他的山水師法董源，筆墨秀潤，充滿田園自然風致，傳世作品有《秋山問道圖》《萬壑松風圖》《層巖叢樹圖軸》《溪山圖》《山居圖》等。

《秋山問道圖》爲絹本水墨畫，現藏臺北故宮博物院。這幅作品描繪的山水與荊浩的北方山水不同，其勢柔婉，不似北方山水的堅凝、雄強。在畫法上，此作畫山用淡墨長披麻皴，層層深厚。山頭折搭轉換處，疊以卵石(也稱"礬頭")，皆用水墨烘暈，不施皴，多空白。山上有點苔，落墨靈動，整幅畫面充滿生機。

《層巖叢樹圖軸》爲絹本墨筆畫，現藏臺北故宮博物院。這幅畫中山巒起於左下角，取側入之勢，山峰層巒疊嶂，山勢奇峭險峻，林中小徑曲折環繞，虛實相生，意趣深遠。畫中勾皴兼具，筆墨秀潤，深得山水之真趣。這幅作品上原無作者的款印，但有明代董其昌的題識，經鑒定是巨然的真跡。

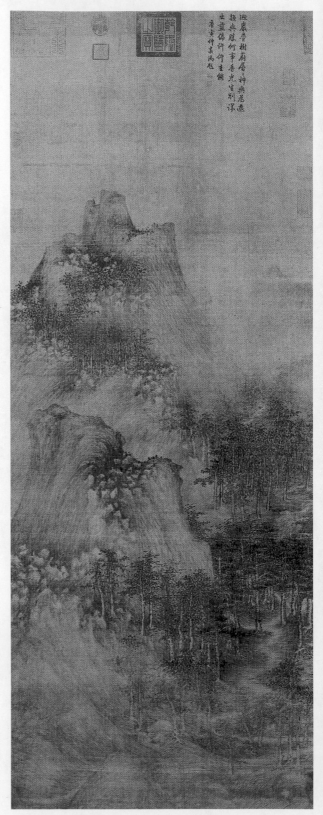

"徐黃異體" 的五代花鳥畫

五代時期的花鳥畫在唐代的基礎上取得了巨大的進步,名手輩出,以西蜀黃筌和江南徐熙成就最高。他們兩位的花鳥畫藝術標誌著中國的花鳥畫藝術走向成熟。從黃筌和徐熙兩位畫家開始,中國花鳥畫家進入了透過描寫"耳目所習"的花鳥而體現一定志趣的階段。因此,被稱爲"黃家富貴、徐熙野逸"(郭若虛《圖畫見聞志》卷一)的"徐黃體異",千百年來一直被人稱道。

徐熙,鍾陵人,南唐名族,終身不肯爲官,自享田園之樂,畢生致力於繪畫藝術。他身處民間,耳目所習的花卉,無例外地都是田園環境中自由自在的汀花、野竹、水鳥、淵魚。這使得他的藝術造詣和個人風格具瀟灑野逸的情調,充滿不受拘束的"野逸之趣"。徐熙在畫法上最大的優點是注重"骨氣",重視"用筆",重視"墨法"。這三者都是中國傳統繪畫的重要部分。徐熙用筆不受拘束,下筆草草而有生氣,落墨不同於一般的墨色勾線,採用和"以色暈染"相對而又相同效果的表現方法,他的筆墨技巧對後世影響很大。

黃筌(約903～965),字要叔,成都人,是西蜀的宮廷畫家。他幼習唐末刁光胤畫,後又轉學孫位、李昇,17歲即成爲前蜀的翰林待詔,到後蜀時更負責畫院工作,至北宋初又爲宋代畫院效力。他一生深受封建皇室信用,生活環境無非宮廷范圍,耳目所接,自然是皇家園林中的珍禽、瑞鳥、奇花、異石,畫中表達的審美趣味也便是帝王貴族的獵奇趣尚和以富驕人

寫生珍禽圖 五代 黃筌／黃筌的花鳥畫,以"以形寫神""雙勾填彩"著稱,歷來備受推崇,被後人奉爲典範。明代畫家文徵明曾說"自古寫生家無逾黃筌,爲能畫其神,悉其情也。"透過此作的用線、用色以及畢肖的形神兼備,可知此語並不爲過。

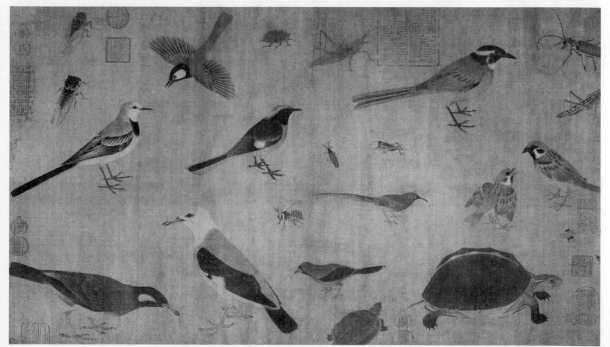

黄筌擅長畫花竹翎毛，亦能畫佛道、人物、山水，是一位技藝全面的畫家。他的花鳥畫風格富麗工巧，因而有"黄家富貴"之稱。主要畫法是勾勒填色，用筆極精細，線色相溶，幾不見勾勒墨跡。黄筌傳世作品有《寫生珍禽圖》，現藏北京故宮博物院。畫蟲鳥和大小龜二隻，平行没有呼應，雖可能是課徒樣本，但題材則屬珍禽異蟲，仍不失"富貴"之意。線描精細，有的地方爲暈染的色墨籠罩，嚴謹工整，是典型的雙鈎畫法。從這幅作品中，我們可以看出畫家精湛的寫實技巧和細膩明麗的藝術風格。

黄筌與徐熙的花鳥畫，風格不同。宋代繪畫評論家郭若虛，把他們的兩種風格概括爲"黄家富貴，徐熙野逸"。這是由他們的不同生活環境造成的。黄筌終身爲官，受到朝廷重用，所畫作品迎合統治者的審美趣味，以富麗工巧爲特點。徐熙爲處士，自命高雅，過著放達閑適的生活，常遊於田野園圃，所見皆山花、蔬果、魚鳥之類，作畫自然也不用考慮統治者的需要，故畫風樸素自然，相較黄筌畫風具"野逸"之氣。"黄家富貴，徐熙野逸"較好地概括了兩人的繪畫風格，反映了兩種不同的審美趣味。

寫生珍禽圖(局部) 五代 黄筌

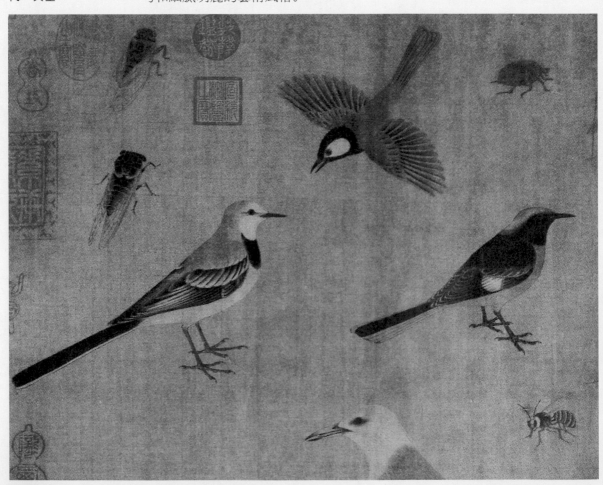

第七章

體 備 衆 法
── 宋代繪畫藝術

公元960年，趙匡胤在陳橋驛發動兵變建立"北宋"，它和後來宋高宗趙構的"南宋"，在歷史上稱爲"兩宋"。

宋代是中國歷史上一個重要的時期。此時，社會生產有所發展，商品經濟、海外貿易空前發達起來，北方和南方都形成了一些商業發達的城市，並出現了前所未有的繁榮。同時，宋代統治者鑒於五代十國的軍閥割據，制定了偏重防內的重文輕武的方針，所以，宋代注重法制，勤於修訂法典，興修水利，發展農業、商業和文化藝術事業。思想家、文學家、藝術家輩出，繪畫藝術出現唐代以後的又一個高峰。

宋代在建國之初，就設立了規模很大，並成爲科舉考試的一部分的宮廷畫院"翰林圖畫院"。前後蜀、南唐的畫家相繼集中於汴梁。以後畫院又不斷從民間徵召優秀畫家。宋徽宗時期是宮廷畫院活動最爲活躍的階段。畫院的畫風成爲左右宋朝繪畫的主要力量。

總體而言，宋代繪畫領域的許多變化是前所未有的。由皇家畫院到畫學的興辦、文人士大夫繪畫的興起，以及適應市井民間需要的商品性繪畫的興盛，都是此一時期的重要美術現象。

精緻文雅的宋代人物畫

兩宋時期，人物畫在繼承六朝和唐代人物畫的基礎上，又開創了前所未有的新格局，題材被拓寬，形式趨於多樣化。武宗元善畫宗教畫，他的藝術技巧有了發展和提高；李公麟善畫白描人物畫，畫風趨於精緻文雅，這是吳道子之後的又一發展；梁楷的減筆人物畫，獨創一格；畫家張擇端則在風俗畫方面取得了巨大的成就，描寫鬧市和市民生活的作品大量出

現。另外，宋代歷史故事畫也有新的發展，道釋畫進一步世俗化。

宋代佛教信仰已經沒有唐代那樣狂熱，但仍有一定的影響，因此佛教繪畫還是有所發展。武宗元，初名宗道，字總之，河南白波(今河南孟津)人，是北宋重要的宗教畫家。他宗法吳道子，曾在開封、洛陽等地畫了大量寺觀壁畫。他在中岳天封觀大殿東壁畫聖帝出隊圖，在許昌龍興寺畫帝

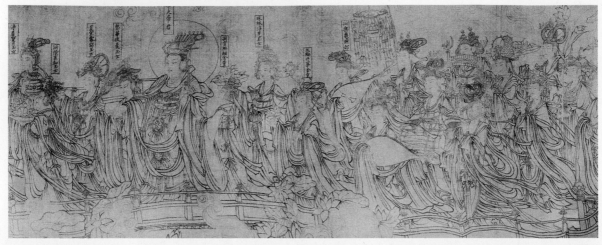

朝元仙杖圖 宋 武宗元／白描的生命在於線條。武宗元的線描功力深厚，師法吳道子"靈心妙悟，感而隨通"，"筆術精深，曹吳具備"（《圖畫見聞志》）。畫卷雖爲白描，但也有明暗層次變化。作者用淡墨線勾畫雲氣，濃墨線描繪人物器物，又在人物頭髮冠飾處施以墨染，構成色調上的節奏變化。此作無款印，後面有元趙孟頫的題字，定爲武宗元的真跡。

釋梵王像，獲得了很高的榮譽。真宗時修玉清昭應宮，他與王拙分別主持左右兩部。現存傳爲他的作品《朝元仙杖圖》，是某道觀壁畫的樣稿，畫東華、南極二帝領導仙官、侍從、儀仗行列朝見太上玄元皇帝，共畫了88人。帝君端莊雍貴，男仙形象肅穆，神將勇悍威武，女仙輕盈艷麗。全卷線描圓勁，行筆如流水，奏仙樂一段衣帶飄舞，氣氛歡快，尤顯出吳帶當風的特色。

李公麟(1049～1106)，字伯時，舒城(今安徽舒城)人，出身書香門第。父親李虛一喜歡收藏書畫，使李公麟自幼受到熏陶。李公麟於北宋神宗熙寧三年中進士，官至朝奉郎。哲宗元符三年(1100年)因病辭官，歸隱於家鄉龍眠山，自號龍眠居士。

李公麟是宋代士大夫群中突出的畫家。他能詩善文，收集古器物及書畫極富，精於鑒賞。廣博深厚的修養和對傳統繪畫遺產的理解和借鑒，大大有助他藝術上超出時流。他的藝術技巧全面而扎實，人物、鞍馬、山水、花鳥、竹石無不精能，尤善人物畫。在表現上，他重視對生活實際的觀察，

畫人物能畫出人物的身分和真實狀貌，尤其是在繼承顧愷之、吳道子等人藝術成就的基礎上，又創立了"掃去粉黛""淡毫輕墨"的"白描"，成爲新的突破。白描依靠曲直、粗細、剛柔、輕重而富有韻律變化的線條，達到對複雜的形狀與特徵的概括。這種畫法，對後世影響很大。他的傳世作品有《五馬圖》《免冑圖》《維摩詰圖》《龍眠山莊圖》《臨韋偃牧放圖》等等。

《臨韋偃牧放圖》是李公麟奉旨臨唐代畫馬名家韋偃的《牧放圖》，畫上有馬1200餘匹，奚官、牧馬人10餘人，畫面布局頗有氣勢。右起，牧馬人驅趕一大群馬蜂擁奔馳而來，浩浩蕩蕩；左邊，馬群漸漸分散開自由活動，遠處河灘上還有的馬匹朝相反方向走來。馬群大勢如大江河流，有緊有鬆，有急有慢，還有回流，富有節奏和韻律感。馬的姿態更是異彩紛呈，有奔騰跳躍的，有覓食飲水的，有翻滾嬉戲的，有漫步緩行的，有顧盼張望的，有受到驚嚇的，有靜止歇息的……幾乎馬的各種姿態都躍然於畫上。畫中人、馬用墨線勾勒，並用淡赭石渲染。這幅作品既保留了原作的

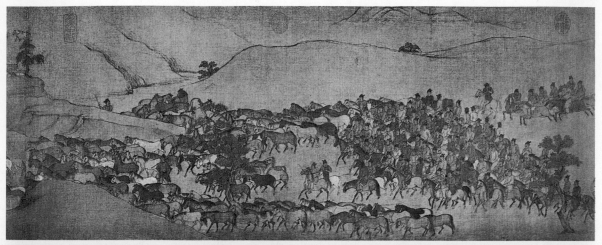

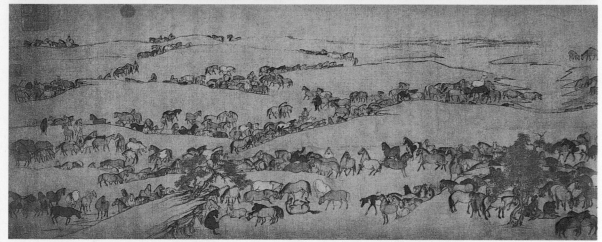

基本布局和文意，又顯示了李公麟高超過人的技藝特點。

《五馬圖》描繪北宋元祐初年西域邊地進獻給皇帝的五匹駿馬，每匹馬前面均有一牽馬人。這幅作品中的馬以及牽馬人，均是畫家根據真實對象寫生創作的。作品以遒勁秀雅而富有表現力的線描和適當的淡墨暈染，表現毛色狀貌各不相同的五馬，或靜止，或徐行，骨肉停勻，神完氣足。五個牽馬人的民族特色也真實傳神，顯示了畫家深厚的藝術功力。

梁楷爲南宋寧宗嘉泰年間(1201～1204)的畫院待詔，祖籍爲山東東平，好飲酒，繪畫技藝高超，院中人無不效伏。他性情豪放，自號梁瘋子，善畫人物山水，早期的人物細密工整，後變爲簡練粗放，縱筆揮灑，寥寥數筆就能畫出對象的精神氣質，具有很强的感染力。他繪畫上的最大的貢獻是發展了簡練豪放的 "減筆"畫法和 "潑墨"畫法。代表作品有《八高僧故事卷》《李白行吟圖》《潑墨仙人圖》《六祖圖》等。其中《八高僧故事卷》代表了畫家比較精細工整一路的風格，而《潑墨仙人圖》和《李白行吟圖》則最能代表畫家的減筆畫的獨特藝術風格。

《八高僧故事卷》爲絹本，共八段，設色繪古代名僧故事。畫法比較

臨韋偃牧放圖　宋　李公麟／此作雖是李公麟奉命而作的臨本，可是場面宏偉，刻畫精微。既可以看出李公麟學習前人作品認真嚴肅的態度，同時反映了臨摹者自己在造型、白描等方面的技法成就。

繪畫史

五馬圖(局部) 宋 李
公麟／此圖牽馬者緩
步而行,動態生動傳
神。在畫法上,創造性
地發展了前代勾勒、
填色之法,以用線描
爲主,必要時略敷淡彩。
李公麟是北宋著名的
畫馬大家,其傳世畫作
以此作最爲著名。

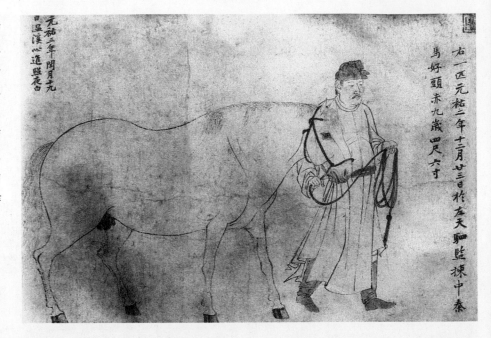

工細, 人物生動傳神, 剪裁特妙, 人
物有的只有半身, 這種風格在梁楷以
前的畫家中從未出現過。這幅作品在
題材內容上有風俗畫的意義, 有的描

繪了樸素平凡的日常勞動。梁楷繼承
了五代宋初畫家石恪的畫法, 又自出
新意, 構圖簡明有力, 用筆簡練粗放。
　《潑墨仙人圖》爲紙本水墨畫, 是

八高僧故事卷 宋 梁
楷／上圖爲圖三"白居
易拱謁·鳥窠指説",
描繪的是白居易在唐
穆宗長慶二年任杭州
刺史時, 携僕同去杭
州城南秦望山向鳥窠
禪師道林問道的故事。
　　下圖爲圖五, 講
的是智閑僧壯年時擁
帚掃除林中的落葉,
因偶拋瓦礫, 擊竹出
聲, 震動了沉靜的竹
林, 頓時使他領悟到
禪機空無的心要, 丟
却塵世的俗慮。

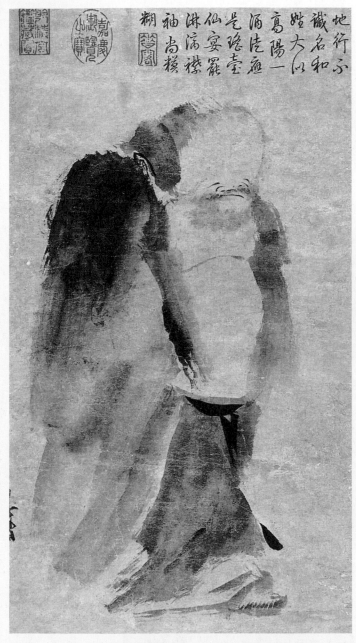

人物畫發展到北宋末、南宋初，出現了新的變化，那就是風俗畫和歷史畫的新發展。風俗畫在一定程度上反映了市民群衆的生活、思想、感情和審美好尚。歷史畫承襲前代存乎鑒戒的作用外，並以古喻今，反映了人們對當時現實問題的態度。

張擇端是北宋末年的畫家，他在風俗畫方面取得了很大的成就。他是東武(今山東諸城)人，代表作品《清明上河圖》是一幅具有重大歷史價值和藝術價值的風俗畫長卷。

《清明上河圖》生動地反映了北宋時期汴梁

潑墨仙人圖 宋 梁楷／宋代是人物畫高度發達的時代，題材更加廣泛，表現形勢也趨於多樣化，大體來說，北宋到南宋前期，工筆、寫實占主流地位；南宋後期出現變格，水墨、寫意顯得突出起來，其影響還波及花鳥和山水畫。

梁楷是由舊畫風向新畫風轉變的重要代表畫家。他藝術生涯的前期，曾受畫院"格律"的嚴格訓練，其作品是比較嚴謹工細的畫院畫風，像《八高僧故事卷》就屬此類作品。後期他自闢蹊徑，開創減筆寫意人物畫格。《潑墨仙人圖》是他人物畫變格的代表作，是畫家減筆人物畫的典範，也是今存最早的一幅潑墨寫意人物畫。

梁楷"減筆"風格的重要作品。這幅作品用酣暢的潑墨畫法，表現出仙人步履蹣跚的醉態。用簡括細筆誇張地畫出的沉醉神情，富有幽默感，令人叫絕。

梁楷的人物畫開創了水墨寫意畫的新局面，開啓了元明清畫家寫意人物畫的先河。

的繁盛景象。内容結構大體分爲三段，開首爲郊野風光，中段是虹橋爲中心的汴河及其兩岸船車運輸、手工業生産和商業貿易等緊張忙碌的活動。後段爲城門内外街道縱橫交錯、店鋪鱗次櫛比，人流如潮，車水馬龍的繁華場面。全圖人物有550餘人，牲畜60多匹，舟船20多艘，房屋樓閣30

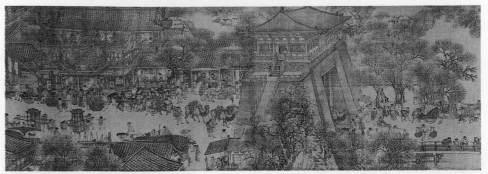

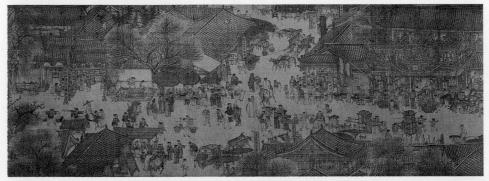

清明上河圖　宋　張擇端

圖方面顯示了卓越的藝術才能。中國繪畫中的"散點透視"得到了天才的運用，使豐富的內容和複雜的場面，應用長卷的形式，得以充分地展現，不愧爲中國繪畫史上的一件稀世珍品。

宋代不少畫家都擅長風俗畫，蘇漢臣和李嵩尤以此著名。蘇漢臣，河南開封人，擅長畫兒童畫題材，傳世作品有《秋庭戲嬰圖》《嬰戲圖》《百子戲春圖》等。李嵩，錢塘人，由於出身下層人民，深知勞動人民的甘苦，曾畫過農民疾苦的《服田圖》。他的傳世代表作《貨郎圖》是一幅優美的風俗繪畫，富有濃厚生活氣息。

《秋庭戲嬰圖》爲絹本設色畫，畫風活潑清麗，湖石下嬉戲的兩個孩童，描繪細緻，尤其對其點睛如漆，炯炯有神，堪稱妙筆。用筆精細而剛勁，設色艷麗。

多組，車轎20多件，再現了宋代城市生活的各個方面。

《清明上河圖》在整個畫面的構

秋庭戲嬰圖 宋 蘇漢臣／
宋代擅長畫兒童畫的畫家較
多，但以蘇漢臣造詣最高，
影響最大。《南宋院畫錄》卷
二記：“蘇漢臣作嬰兒，深得
其狀貌，而更盡神情，亦以
其專心爲之也。……婉媚清
麗，尤可賞玩，宜其稱隆於
紹隆間也。”又稱其畫人物
“製作極工，著色鮮潤，體度
如生”。由此作看，這些評語
是比較恰當的。應該注意的
是，由於繪畫技巧手段尚不
發達，嬰孩的造型仍然有沿
襲前代的弱點，即嬰孩的比
例、面相有成人縮小的感
覺，但比起同代其他人物畫
家已經大大進步了。

貨郎圖　宋　李嵩／此作的人物造型主要用線描勾勒，細勁的筆勢輔以淺淡的設色，使畫面形象簡樸、真實、可信。李嵩的創作態度是嚴謹的，哪怕是一些極其微小的地方都刻畫入微。在他筆下的兒童，面龐圓潤、天真無邪、幼稚可愛，而老貨郎那種既歡迎他的小顧客、又焦慮地迎接不暇的複雜而又矛盾的心理，更表達得淋漓盡緻，反映出畫家堅實的生活基礎和深厚的藝術功底。

《貨郎圖》爲絹本設色畫，現藏臺灣故宮博物院，畫面上老貨郎站在路邊，身上掛滿各種小玩具和雜耍道具，兩個孩子看著老貨郎的玩藝，一副響往的神情，人物的造型和表情充滿了天真爛漫的氛圍。

從北宋末年直到南宋以後，由於民族矛盾的尖銳，出現了許多借古喻今的歷史畫。較爲著名的作品是李唐的《採薇圖》和陳居中的《文姬歸漢圖》。

陳居中是南宋寧宗時期畫院畫家，以擅長民族生活題材而有名。他的《文姬歸漢圖》描繪了蔡文姬與她的丈夫、孩子告別，並隨漢使南返的歷史畫面，人物刻畫生動細緻，具有強烈的感人力量。

李唐(1050～1130)是南宋著名的山水畫家，字晞古，河陽三城(今河南孟縣)人。他的歷史人物畫《採薇圖》以歷史上最具有政治氣節的伯夷、叔齊

文姬歸漢圖　宋　陳居中

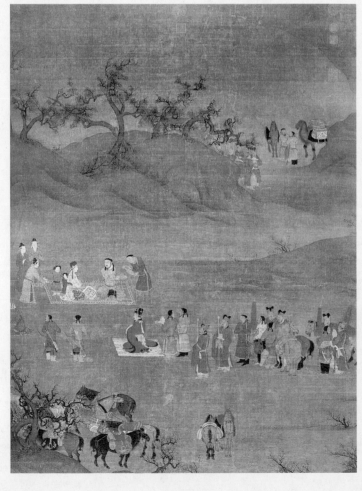

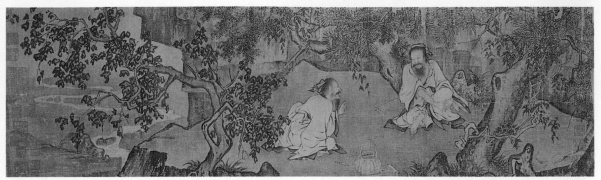

採薇圖　宋　李唐

爲對象，來表達他的愛國激情。像這樣一些反映民族關係和贊揚氣節的歷史故事畫，在北宋末年到南宋期間，在遭到外族入侵的情況下，具有借古喻今的意義。從中也可以看出宋代歷史畫和現實生活關係十分密切。

精奇抒情的宋代山水畫

宋代山水畫繼五代之後發展更爲成熟。此時名家輩出，流派紛呈。北宋前期的李成和范寬堪稱一代大家，中期的郭熙獨步於山水畫壇，北宋後期又崛起了米芾父子的"米氏雲山"。南宋初期，號稱南宋四家的李唐、劉松年、馬遠、夏圭以清奇峭拔的形象和簡括的筆墨章法開創了山水畫藝術的新天地。另外，兩宋期間，青綠山水也有所發展，北宋有王希孟，南宋有趙伯駒等人。

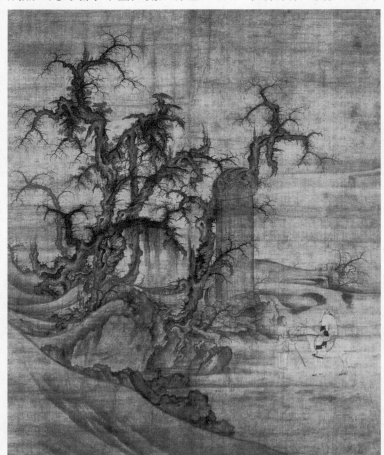

讀碑窠石圖　宋　李成／李成畫樹，頗有特色，枝幹盤屈，復下垂如蟹爪，枯木的形象被描繪成壓抑的生命。在這幅作品中，枯木和石碑，都是生與死的見證，只不過前者代表造化推移，後者代表人世滄桑。此圖雖然是摹本，却或多或少地使我們窺見了李成畫中的意境和藝術處理的才能。元人有詩："誰知惜墨李營丘，屈鐵交柯烟雨稠；記得滄江龍出蟄，怒鬚卷霧拔山秋。"這裏談及李成以物寄情的藝術思維，有助於理解這一作品。

宋初有所謂 "三家山水"，這三家是山東營丘人李成、陝西長安人關仝和陝西華原人范寬。李成(919～967)，字咸熙，先世爲唐代宗室，五代時避亂遷家於山東益都營丘。李成生活於五代、宋初政局動蕩之際，雖然胸懷抱負但未能施展，乃放意於詩畫。他的山水畫，雖然師法荊浩和關仝，但能自出新意。多寫北方山水，常畫雪景寒林。勾勒不多，形極層疊，皴擦甚少，骨幹自堅，謂之 "惜墨如金"。李成的作品在北宋時就流傳極少。現在傳爲他的作品的有《讀碑窠石圖》和《茂林遠岫圖》。

《讀碑窠石圖》爲絹本墨筆畫，縱126.3公分，寬104.9公分，現藏在日本。

這幅作品是他與人物畫家王曉合作而成的。畫家在寒林平野中描寫了幾株歷盡滄桑的老樹和一座古碑。此圖置境幽淒，氣象蕭瑟，古樹枝杈奇勁

參差，背景空無一物，杳冥深遠，寓無限悲涼於其中。另外，此畫畫樹石時先勾後染，清淡明潤，饒有韻緻。從這件作品中不難看出，李成藝術的 "氣象蕭疏，烟林清曠" 無不與他期望展示其敏感而豐富的内心世界緊密相關。

《茂林遠岫圖》是李成的另一幅重要作品，筆法蒼勁，筆墨厚重，誠屬山水畫高手之作。李成的藝術對後世的山水畫影響很大，把李成的畫派推向一個新的階段的是宋神宗時期畫院名家郭熙。

范寬，字中立，陝西華原人，是北宋初期與李成齊名的傑出山水畫家。初學荊浩、關仝、李成，領悟到畫山水 "與其師於人者，未若師諸物；與其師於物者，未若師諸心"，於是深入自然山川，長期留居於太華、終南諸山中，深入觀察，努力描繪峻拔的秦嶺山色。他的畫法特點是雄勁老辣，氣象渾厚剛古。傳世作品《谿山

茂林遠岫圖　宋 李成／"平遠法" 是 "自近山而望遠山" 的山水空間畫法，意在空蒙而縹緲。李成淡墨如夢，平遠法妙得 "氣象蕭疏、烟林清曠" 之趣。

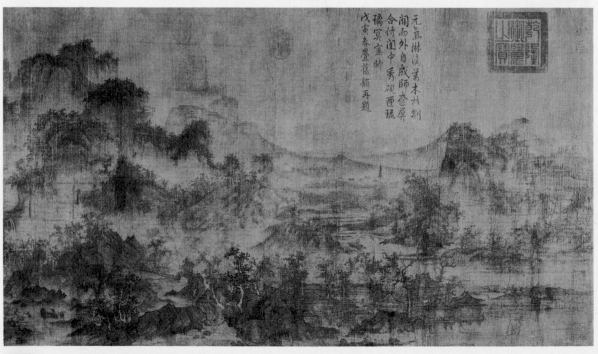

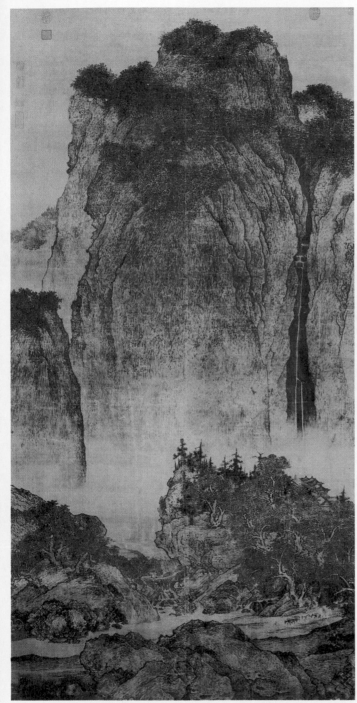

墨濃重粗壯，於沉雄中見精微。

《雪景寒林圖》群峰屏立，山勢高聳，深谷寒柯間，蕭寺掩映，古木結林，板橋寒泉，流水自遠方縈回而下，真實而生動地表現出秦地山川雪後的磅礴氣勢。筆墨濃重潤澤，皴擦多於渲染，層次分明而渾然一體，細密的雨點皴及蒼勁挺拔的粗筆勾勒，表現出山石和枯木的質感。這幅作品歷來受到廣泛重視。

郭熙是北宋中期的山水畫家，河南溫縣人，好游歷，畫山水本無師承，後取法李成而技藝猛進，仁宗、英宗時已享有盛名，神宗時被召入宮廷。他的山水畫的藝術特色是：筆勢雄健，墨法靈動，畫樹像蟹爪，松針如鑽針，山則聳拔盤回，水源則多作高遠。傳世作品有《早春圖》《窠石平遠圖》《關山春雪圖》等。其中《早春圖》敏銳地畫出冬去春來、大地復蘇的細致變化，山間薄霧籠罩，水淺

谿山行旅圖　宋　范寬／范寬遠宗荊浩，近師李成，打下了堅實的傳統功底。但他並不僅僅滿足於師古人的遺跡，他重視"師自然"，並透過"師自然"的寫生，由李成風格脫化出自己的藝術風格。

在題材方面，范寬描繪黃土高原之上"終南太華"景象，一改李成山東平隰喬松平遠的內容。常畫粗壯老硬的闊葉巨樹，而以壁立千仞的高遠山峰統攝全局。在筆墨方面，范寬發展了李成的筆墨，創造了著名的"雨點皴"。透過此圖巨壁的描繪，可以使我們領略雨點皴的精煉和力量。在造型方面，范寬用獨特的近乎逼人的塊面團塊造型，造成雄厚撼人的氣勢。劉道醇記曰："李成之筆，視如千里之遙；范寬之筆，遠望不離坐外。"

行旅圖》《雪景寒林圖》是其代表作。

《谿山行旅圖》，畫面章法突兀，巨大的密林山頂占全幅面積的大半，大氣磅礴，震撼人心。這幅作品描寫的是關中一帶的景色。在畫法上，用

雪景寒林圖（局部）宋范寬／范寬的寫景山水具有高超過人的技藝，那是強大的寫實感染力。這種令人仿佛身臨其境的感染力，是五代至北宋時，朝野畫手一致追求的目標，可視爲能否"以形寫神"的成就標準。

這幅作品雖然取景不是《谿山行旅圖》那樣的原始正面形象，山取側面肌理的分割組織來安排，山勢龍脈也呈曲線予以表現，但給人的感覺是距離更近而氣勢逼人。整幅作品的最精彩動人之處是凜冽低溫中寒林雪光的描寫。但見山石側邊，山角底部，山頂之處，白雪皚皚，而山谷之中和山根底部更透出耀目的白雪反光，凜凜寒氣撲面而來。

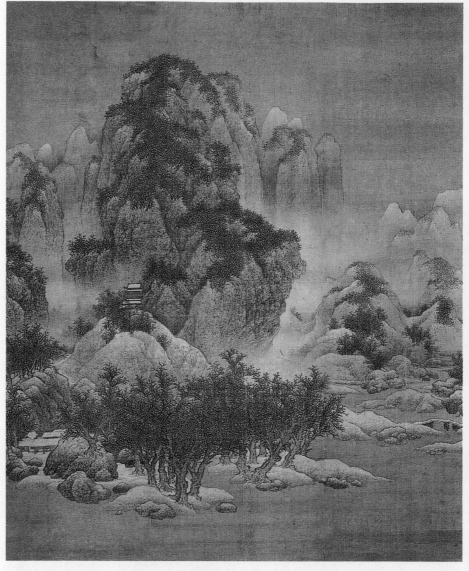

石出，山嵐清潤，山間穿插以行旅待渡等活動，展現出一種欣欣向榮的景象。

北宋後期，米芾、米友仁父子在山水畫上又有了新的創造。米芾（1051～1107），字元章，本是太原人，後遷居襄陽，又長住在鎮江。他既是畫家，又是書法"宋四家"之一。他借鑒了董源的山水畫法，又根據他對江南山水的感受，以水墨揮灑點染表現烟雨掩映樹木，信筆作畫而不求工

細。其子米友仁（1074～1153），字元暉，一字平仁，小名寅哥、虎兒，自稱懶拙老人。爲米芾的長子，世稱"小米"。官至兵部侍郎、敷文閣直學士。他承繼家學，亦"點滴烟雲，草草而成"，自題爲"墨戲"。這種以墨點表現江南烟雨景色的山水，被稱爲"米氏雲山"或稱"米點山水"。這一畫法不求修飾，崇尚天真，充分表現了文人士大夫的審美情趣。

米芾的山水真跡今已不傳，米友

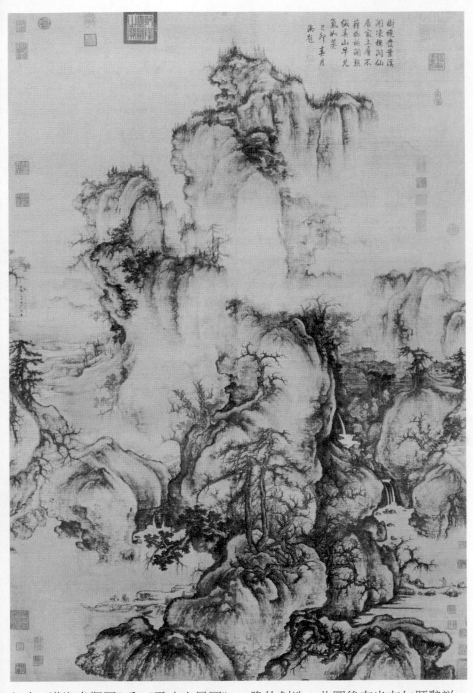

早春圖 宋 郭熙／此圖作於1072年，郭熙正當壯年，功力技法已臻成熟，並具有自己的特徵，例如構圖多於巨幛之上作正面高聳的山峰，氣勢雄偉，用草書筆法畫樹，線條凝重，樹身挺勁，樹枝彎曲，狀如鷹爪，畫山石則圓筆，側鋒作"亂雲皴"，這些都還保留著李成的痕跡。但墨法則特多創造，濃、淡、焦、宿互用，並結合不同的筆法，而施於山石、峰巒、岩壁、坡岸。整個畫面，運筆厚而不滯，用墨鮮而不浮，遂覺"淡冶而如笑"的春山如在眼前。

仁有《瀟湘奇觀圖》和《雲山小景圖》等傳世。

《瀟湘奇觀圖》現藏北京故宮博物院。這一作品縱19.8公分，橫289.5公分，爲紙本墨筆畫。此圖畫江上雲山，濕筆勾皴點染，在當時是一種大膽的創造。此圖後有米友仁題辭說：米芾住在鎮江四十年，在山城東崗修築一所住居，名"海岳庵"，此畫所畫就是山上所見。從末款作於"紹興乙卯"(1135年)來看，此圖應是米氏晚年的作品。

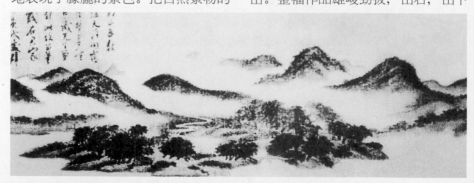

繪畫史

松林和奔騰的流水給人以深刻的印象。

劉松年，生卒年不詳。錢塘人，工山水人物又善界畫。在他的作品中，人物、山水占同等的地位。他善畫西湖風景，貴族庭園，文人雅士的生活。現存的作品《四景山水圖》卷，分四段，畫西湖春、夏、秋、冬四季景色。並以遊春、納涼、閑坐、踏雪等活動穿插其中，充滿詩情畫意。

馬遠，字遙父，祖

萬壑松風圖 宋 李唐／李唐的山水畫初法李思訓，擅作青綠設色，但是他影響南宋一代的不是青綠山水，而是水墨畫，這幅《萬壑松風圖》就是此類代表作品。

李唐的水墨山水對後世影響很大。元四家之一的吳鎮認爲：「南渡畫院中人固多，而唯李晞古（唐）爲最佳。」

四景山水圖　宋　劉松年

踏歌圖 宋 馬遠／此作是馬遠大幅山水畫中的代表作品，山勢奇崛却充滿詩意，以大斧劈皴爲之。重要的是，作者在自然風景中插入了農民歡快踏歌的情景，使這幅作品具有了風俗畫的性質。

籍爲山西永濟，後居錢塘。馬家世代以圖畫爲業，馬遠藝術上承家學，但超越了他的先輩。他的山水繼承和發展了李唐的畫法，常以雄健的大斧劈之法畫堅實奇峭的山石峰巒，尤其善於剪裁景物，構圖喜歡採取將山巒畫於畫面一角，簡潔清爽，有"馬一角"之稱。現存作品《踏歌圖》是他的代表作品。

《踏歌圖》歌頌了勞動的場面，描繪的是田埂之上，一群老少農民作歡笑踏歌狀，用筆自然舒展，與畫面氣氛搭配一致。遠處，高峰對立，宮殿隱現。從對自然物的處理來看，是典型的馬派"一角山"的特點。

夏圭，字禹玉，錢塘人，生卒年不詳，略晚於馬遠，寧宗時爲畫院待詔。夏圭的畫風和馬遠基本相似，同屬水墨蒼勁一派，構圖也善於提煉剪裁，世稱"夏半邊"。他的代表作有《長江萬裏圖》《雪堂客話圖》《西湖柳艇圖》等。

《雪堂客話圖》設色畫江南雪景，筆法蒼勁渾厚，山石多用小斧劈皴和綫條丟筆直皴，從而取得了方硬奇峭、水墨蒼潤的藝術效果。全圖用色淡雅，構圖迂迴曲折，疏密遠近佈置得當，爲夏圭山水畫中不可多得的精品之作。

宋代的山水畫除上述的主要畫家外，還有許多著名的畫家，如燕文貴、許道寧、王詵、王希孟、趙伯駒、趙伯驌、郭忠恕、惠崇、閻次平、宋迪等。他們都對宋代山水畫的繁榮和發展作出了自己的貢獻。

燕文貴(967～1044)，吳興(今浙江湖州)人，宋太宗時至汴梁，於街頭賣畫，被畫院待詔高益發現並加以薦舉，參加繪製大相國寺壁畫，遂進入翰林圖畫院，甚得太宗的賞識。他擅長畫山水、界畫及人物。他最負盛名的作品是《江山樓觀圖》，畫中溪山重疊，景物繁密，山間水濱布置臺榭景觀，筆法細致嚴謹，是典型的"燕家精緻"。

許道寧，長安(今陝西西安)人，曾

宿雨清畿甸
朝陽麗帝城
豐年人樂業
隴上踏歌行

雪堂客話圖　宋　夏圭／明代山水畫家王履稱夏圭山水"粗而不流於俗，細而不流於媚，有清曠超凡之遠韻，無猥暗蒙塵之卑俗"。觀此幅畫作，可知此評公允。

江山樓觀圖　宋　燕文貴／燕文貴的山水畫表現山的形體和厚重接近於范寬，但却把范寬謹嚴緊密的筆法變得相當舒寬了。他畫樹趨於簡率，但不同於範范的整蕭，也不像郭熙那樣精巧，而另具有一種率真自然的情態。

漁父圖　宋　許道寧／此圖筆力勁硬，水墨蒼潤，畫的是深秋季節，有一股清森峭拔的氣氛。黃山谷有《觀許道寧山水圖》七言古風詩盛讚曰：「醉拈枯筆墨淋浪，勢若山崩不停手；數尺江山萬里遥，滿堂風物冷蕭蕭。」

烟江疊嶂圖卷　宋
王詵

千里江山圖　長卷
宋　王希孟

萬松金闕圖　宋　趙
伯驌／這幅作品山巒
密點叢林，石脚青綠
勾染，水紋粼粼細描，
宛然江南盛夏之景。
趙伯驌曾言：“吾輩胸
次自應有一種風規，
俾神氣倏然，韻味清
遠，不爲物態所拘，便
有佳處。”依此創造出
一種工中帶拙的清新
格調。

在長安市賣藥，畫山水招徠顧客。他作畫自成一格，脱去舊習。《名畫評》曰："道寧之格長者，一林二平遠，三野水。"老年筆筆簡練，峰巒峭拔，林木勁硬，別成一家之體。故張士遜有詩雲："李成絕世范寬老，惟有長安許道寧。"傳世作品《漁父圖》很能體現畫家的藝術風格。

王詵(1036~約1093)，字晉卿，山西太原人，居開封，官至宣州觀察史，娶英宗趙頊女蜀國公主，官左衛將軍，駙馬都尉。自幼擅長畫山水，師法李成，著色山水師李思訓，參以己意，自成一家。傳世作品有《烟江疊嶂圖卷》，畫面蕭疏清遠，表現了烟霧迷蒙的水鄉景色。在構圖上，遠近疏離，近景清晰，遠景隱映於雲霧之中，意境悠遠。

王希孟，生平畫史失載，現僅存其所繪《千里江山圖》長卷。據卷尾蔡京跋文可知他原爲畫院生徒，後入宮廷文書庫，徽宗曾親自指授其畫藝，18歲時畫成此卷呈進。《千里江山圖》長1183公分，大青綠著色，染天染水，富麗細膩。畫中山川江河交流展現，點綴以飛流瀑布，叢林嘉樹，莊園茅舍，舟楫橋亭，令人目不暇接，代表了畫院青綠一體精密不苟、嚴格遵依格法的畫風。

趙伯駒(字千裏)、趙伯驌(字希遠)兄弟是宋皇朝宗室，南宋初年到杭州，受到高宗欣賞。他們山水人物花鳥全能，青綠山水畫繼承李思訓而更趨秀雅。趙伯駒的作品不傳；現題爲趙伯駒《江山秋色圖》應是北宋畫院的作品。趙伯驌的傳世作品有《萬松

沙汀烟樹圖　宋　僧人惠崇／當關仝、范寬、李成的北方山水盛行時，董源、巨然的南方山水畫派也已崛起，"惠崇小景"是江南畫派旁出的秀枝，與南方山水畫派同宗而異趣。惠崇生前在畫壇並無地位，而死後在神宗朝轟動一時。據畫史記載，"惠崇小景"是他中年後學禪妙悟的神遇。

金闕圖》。這幅作品以青綠金碧畫江邊月下 松林中掩映瓊樓金闕，清麗雅致，無刻畫之習。趙氏畫風對元朝青綠山水畫發展影響很大。

僧人惠崇是建陽人，生活於北宋前期，能詩善畫，蘇軾題詩贊美其春江曉景："竹外桃花三兩枝，春江水暖鴨先知。"從中可以想象他的畫風。惠崇的傳世作品甚少，有《沙汀烟樹圖》等。

傳移精神的宋代花鳥畫

兩宋時期，中國的花鳥畫藝術得到空前的發展而進入鼎盛時期。花鳥畫家不滿足於唐人的"移生動質"地真實再現花姿鳥態的自然美，他們發現了溝通花鳥畫家與觀者內心世界的方式，或"寓興"，或寫意，從而開啓了中國花鳥畫獨具特色的創作與欣賞新紀元。

北宋前期，宮廷畫院的花鳥畫務求真實華美，仍以西蜀黃筌父子的畫法爲主，中葉以後，花鳥畫家崔白突破了宮廷花鳥畫的成規，開始注重表達觀者的感受，表現"登臨覽物之有得"，畫法也變得輕鬆自由。此時，院內外不同流派和新畫法不斷產生，花鳥畫題材更加廣闊。

北宋的花鳥畫注重寫實，南宋開始擺脫這種追求，而傾向於裝飾趣味，將工細與粗放結合起來。宋徽宗趙佶及其宮廷畫師描繪的華貴富麗的珍禽異卉，一直影響南宋花鳥畫的發展。

宋代主要的花鳥畫家有黃居寀、趙昌、易元吉、崔白、法常等。

黃居寀，字伯鸞，爲黃筌之子，受過其父黃筌嚴格寫生和臨摹訓練。初爲後蜀畫院翰林待詔，入宋以後爲宋朝畫院待詔。由於他的影響，宋初畫院以黃家畫法爲"標準"。今存他的作品

有《山鷓雀圖》立軸，絹本設色，縱97公分，橫53.6公分，現藏故宮博物院。這幅畫構圖端正，用筆精細，綫條秀勁，賦色嚴謹。六隻山雀姿態全不相同，遠近大小有別，或飛翔空中，或棲定枝頭，或躍然欲下，活潑飛鳴，皆有生意；俯仰伸展之間，神色逼肖。山石和遠處的坡腳採用當時流行的山水畫樣式，先勾勒皴擦，然後著色。

趙昌，字昌之，四川廣漢人，生卒年不詳，主要活動於北宋前

山鷓雀圖 宋 黃居寀

寫生蛺蝶圖 宋 趙昌／趙昌的寫生花鳥，恰當地反映出花卉的自然色彩，一改黃筌賦色的"富貴氣"。

猿圖 宋 易元吉／易元吉從真實的物象中來提高自己的寫實能力。他數年觀察猿、獐等野生動物的生活習性，"故寫動植之狀，無出其右者"(《宣和畫譜》)。《猿圖》水墨雅逸，寫實逼真，是畫家的精品之作。

寒雀圖 宋 崔白／麻雀是花鳥畫中經常見到的題材。存世作品中五代黃筌《珍禽圖》中有麻雀。宋初黃居寀的《山鷓棘雀圖》有麻雀，遼墓出土的花鳥畫軸也有麻雀。到了北宋中期的崔白，尤以畫雀著名。文獻所載及今存崔白以麻雀為題的作品有《水墨雀竹圖》《蟬雀圖》《喧晴圖》《寒雀圖》。《寒雀圖》是他的代表作。

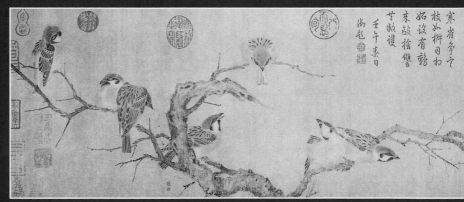

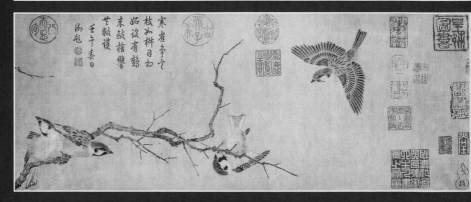

期。他善畫花鳥，爲人性情孤傲。他常在清晨朝露未乾時，繞欄觀察花卉的姿容情態，手調顏色當場畫之，故以能爲花卉傳神著稱，常自號"寫生趙昌"。傳世作品有《寫生蛺蝶圖》。這幅作品以墨筆勾秋花草蟲，形象準確生動，風格清秀，設色淡雅，與黃筌的富貴、徐熙的野逸又有幾分不同，顯示出獨特的風貌。

易元吉，字慶元，長沙人，擅長畫猿猴獐鹿、四時花鳥。傳世作品《聚猿圖》爲絹本水墨，縱39.3公分，現藏日本大阪市立美術館。這幅作品上並無印款，相傳爲易氏所作，可能是流傳至今的唯一易元吉的手跡。此圖畫山壑處，溪澗間，叢樹間，群猿游息，計20餘隻，或坐、或立、或攀、或躍、或嬉、或食，姿態各異，極其生動。

崔白，字子西，生卒年不詳，濠梁(今安徽鳳陽)人。除專長花卉翎毛外，也擅長畫人物、山水等。北宋承五代之後，花鳥畫呈現繁榮局面，宋初宮廷花鳥畫以黃筌工致富麗的花鳥體制爲標準，評定藝術高下，延續達一百年之久，崔白進入畫院後以更爲生動自然的花鳥畫，打破了皇家畫派對宮廷花鳥畫的壟斷局面，使整個畫院畫風發生明顯變化。現存作品有《寒雀圖》《雙鳥戲兔圖》《竹鷗圖》《雙喜圖軸》等。

《寒雀圖》爲絹本淡設色，縱30公分，橫69.5公分，現藏北京故宮博物院。畫中一幹寒枝左右展開，兩隻麻雀神態誇張，用以壓住畫面，此外畫面上是大片空白，令人聯想到寒冬的一片雪地。麻雀以較工細的手法畫

出，毛茸茸的羽翼，一筆筆畫出，然後用淡色渲染。畫樹用水墨，先用乾筆勾出樹幹與枝條，然後加以皴擦，淡墨渲染，細枝挺勁。全畫氣韻生動，意味深長。

《雙喜圖軸》表現秋風勁吹，搖撼樹木，雙鵲驚飛鳴噪，引起野兔的回首觀望，風竹敗草和鵲兔之間的聯繫情節極爲生動地表現了荒寒氣氛和自然情趣，是崔白的一幅重要的代表作品。

徽宗趙佶(1082～1135)時，花鳥畫又有了一次大的發展。趙佶是宋代第八代皇帝，也是北宋著名的花鳥畫家。他在政治上昏庸無能，以致亡國被俘；但他在繪畫上卻獲得一定成就。他酷愛和重視繪畫，大力擴充畫院，興辦畫學，搜羅、鑑定宮廷藏畫，編《宣和畫譜》。畫院內一時人才濟濟，成爲中古宮廷繪畫最爲興盛的時期。

趙佶在詩詞書畫方面都有較好的修養。他的書法，自成一體，稱爲"瘦金書"，

雙喜圖軸　宋　崔白

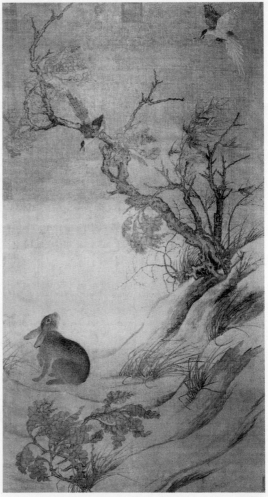

瑞鶴圖　宋　趙佶／
趙佶的畫既重視傳統
法度，又强調深入生
活，同時也追求畫面
的構思和意境。《瑞鶴
圖》營造了一種祥和
瑞慶、國泰民安的吉
祥氣氛。

芙蓉錦鷄圖　宋　趙
佶

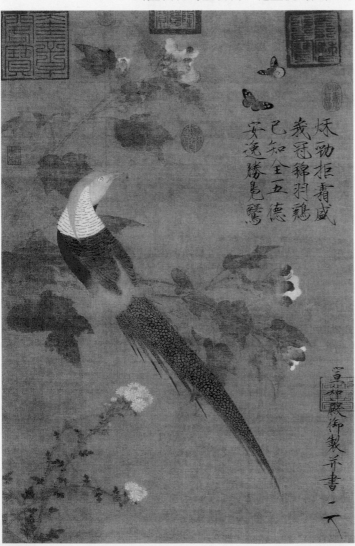

至今傳世真跡很多。在繪畫上，趙佶
人物、動物、花鳥等藝術都很擅長，尤
其擅長花鳥畫藝術。他重視寫實，對

畫家的作品常親自評審。他的花鳥畫
基本上有兩種：一種是精工富麗的黄
派傳統，如《瑞鶴圖》《杏花鸚鵡圖》
《竹雀圖》《芙蓉錦鷄圖》《臘梅山禽
圖》等。另一種以水墨渲染的技法畫
成，風格拙樸。如《柳鴉蘆雁圖》之
類。他的作品押款"天下第一人"。其
中有些雖有趙佶的款書，但未必都出
自他一人之手，可能是"御筆畫"，即
爲趙佶題詩的畫院畫家的作品。

《瑞鶴圖》爲絹本設色，現藏遼
寧省博物館。表現的是莊嚴聳立的汴
梁宣德門，門上方彩雲繚繞，十八雙
神態各異的丹頂鶴翱翔盤旋，空中仿
佛迴蕩着悦耳動聽的仙鶴齊鳴的聲音。

《芙蓉錦鷄圖》爲立軸，絹本設
色，縱81.4公分，橫54公分，現藏北
京故宫博物院。此畫面顯眼的位置描
繪秋天不怕霜凍的木芙蓉，一隻美麗
的錦鷄正停留在疏疏的芙蓉枝上，枝
頭壓低，葉梢還在微微顫動；而錦鷄
作轉頸回顧之態，翹首看着右上角一
對流連彩蝶翩翩而飛。狀物工麗，神
情逼肖，芙蓉葉俯仰偃斜，精微入妙，
每一片葉均不相重，各具姿態，輕重
高下之質感、空間感，耐人回味。左
下幾枝菊花斜出，添出構圖之錯綜，
渲染了金秋的氣氛。畫的右上方有趙

佶題詩："秋勁拒霜盛，峨冠錦羽鷄。已知全五德，安逸勝鳧鷖。"字體是典型的瘦金書。

《柳鴉蘆雁圖》爲趙佶拙樸風格的一幅代表作。畫中的柳樹和鴉採用没骨法，設色淺淡，構圖洗練，粗壯的柳根、細嫩的枝條、姿貌豐腴的栖鴉都畫得工整精細。棲鴉雙雙憩息嬉戲，形態自然安詳，用生漆點睛，更顯得神非凡。這幅作品在黑白對比和疏密穿插上取得了很大的成功。

法常，號牧溪，四川人，生卒年不詳，生活於宋末。他擅長水墨寫意花鳥，"喜畫龍、虎、猿、蘆雁、山水、樹石、人物，皆隨筆點墨而成，意思簡當，不費妝飾"。他的不少作品傳入日本，現存日本的《觀音》《松猿》《竹鶴》等，被日本定爲國寶。

其中《觀音》，畫中觀音的衣服用蘭葉描，略近梁楷畫法，樹木草石粗率簡練，是一幅能代表畫家水平的作品。

法常在花鳥和山水等方面都有很深的造詣，在南宋后期院體畫在畫壇

柳鴉蘆雁圖　宋　趙佶／此幅作品是趙佶"風格拙樸，以水墨渲染爲主"一類的作品，從中我們可以領略趙佶繪畫中野逸之趣的不同凡響，這也説明趙佶在藝術探索上的趣味之高。此類作品應是趙佶最爲成功的作品。

觀音圖　宋　法常
松猿圖　宋　法常／法常善於畫猿，在日本，他被稱作"牧溪猿"，對日本繪畫的發展影響很大。

上仍占統治地位的情況下，法常是繼梁楷之後，在花鳥畫方面另闢蹊徑的大家，他爲筆意奔放的水墨寫意花鳥畫的發展作出了貢獻，對元明水墨寫意花鳥畫有一定的影響。

另外，值得一提的是北宋中後期文人士大夫畫的興起，文人士大夫喜歡畫墨梅、墨竹和墨蘭，一反過去摹擬客觀實物的畫法，而重視主觀意趣的表達，進而注意筆墨書法因素。他們在繪畫理論上也有建樹。著名的文人畫家有文同、蘇軾、揚無咎、趙孟堅和鄭思肖等。

文同(1018～1079)字與可，號笑笑先生，人稱石室先生，梓州人(今四川鹽亭)。他善於畫墨竹，中國古代成語"胸有成竹"，就出自文同畫竹。傳世作品有《墨竹圖》，爲手卷，絹本，墨筆。縱22.8公分，橫55公分，現藏上海博物館。文同畫竹注重寫生，他在墨竹撇葉的技法上，以"墨深爲面，淡爲背"，他又說"畫竹必先得成竹於胸中，執筆熟視，乃見其所欲畫者，急起從之，振筆直遂，以追其所見，如兔起鶻落，少縱則逝矣"。

蘇軾(1036～1101)字子瞻，號東坡居士，四川眉縣人。嘉祐進士，神宗時曾任祠部員外郎，知密州、徐州。因反對王安石及其新法，貶于黃州。哲宗時任翰林學士、禮部尚書，後出知杭州，又遭貶惠州、儋州，最後死於常州。蘇軾在文學藝術上有着卓越的成就，是歷史上著名的文學家和書畫家。

蘇軾的思想以儒家爲主，浸染佛道，在文藝思想上有超脫世俗的成分。他的繪畫思想在中國

墨竹圖　宋　文同／文同畫竹，既注重寫生，又開創了新的意境。他用以小見大的藝術誇張手法，形成他墨竹畫蒼蒼莽莽"面目嚴寒"的獨特風格。

/蘇軾作畫，注重情感的抒發，但不忽視形式技巧。此圖墨色多變化：石塊以枯淡爲骨，潤淡爲邊，濃墨的竹葉襯出石緣；古木由根及梢用墨枯中帶潤，助長生發感，而且都是行筆肯定，取勢不惑。更加值得注意的是，蘇軾溝通書畫的筆法，畫石用飛白，畫竹用楷、行的撇、捺、竪、橫，而稍有變化，畫木用折釵、屋漏痕，大都隨手拈來，自成一格。

繪畫史上影響很大。他重視神似，主張畫外有情，畫要有寄托，反對形似，反對程式束縛，提倡"詩畫本一律，天工與清新"，並明確提出了"士人畫"的概念，爲後來文人畫的發展奠定了理論基礎。

蘇軾喜畫枯木竹石，畫中融注文學、書法，意在象外。現存作品《古木怪石圖》據傳爲其所作。所畫古木、怪石、細竹用筆草草，不求形似，能代表蘇軾的繪畫風格。

揚無咎(1097～1169)字補之，號逃禪老人，江西清江人。活躍於北宋、南宋之際，畫梅極富成就。年輕時，居處"有梅樹大如數間屋"，臨寫而有得益。曾畫梅送入宮廷，徽宗説是"村梅"，此後，畫梅署"奉敕村梅"，泄其幽怨。有説他"平生耿介，不慕榮

四梅花圖 宋 揚無咎

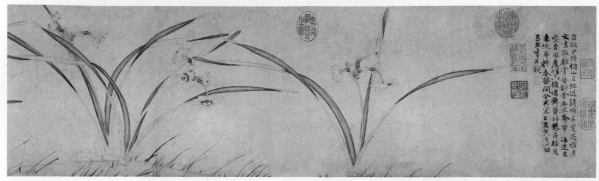

水仙圖　宋　趙孟堅／
這幅《水仙圖》是在白描的基礎上再用淡墨逐漸渲染而成，分出葉片的正反、交待出長葉轉折彎曲的形態。這種畫法在當時並不多見。

利，故不俯仰時好”。

揚無咎畫梅，墨暈生動，疏瘦清妍。他的畫有文人畫風格，但不是豪放寫意。而是工致灑脱一格。南宋以後，宮中以其梅畫張之壁間，有蜂蝶集其上，見者驚怪。故有“村梅得雅俗共賞”之説。現存作品有《四梅花圖》《雪梅》《墨梅圖》等。《四梅花圖》，紙本，水墨，畫分四段：一、未開，二、欲開，三、盛開，四、將殘，是其晚年作品。

趙孟堅(1199～1264)字子固，號彝齋，宋朝宗室。他受揚無咎影響，擅梅、竹、松、水仙外，尤喜作蘭花，現存《墨蘭圖》，傳爲其所作，極寫意之能事。題詩末句雲："一歲才花一兩

墨蘭圖　宋　鄭思肖／
蘭是傳統中國畫的重要題材之一，畫家們常借蘭抒情，狀物言志，尤其在文人畫家筆下，她成爲孤傲清高的象徵。據文獻記載，以蘭爲題的繪畫創作，最早可追溯到北宋中期，蘇軾曾畫過一幅《竹蘭蒼崖圖》。至南宋末年，遂出趙孟堅、鄭思肖兩大家，被後人尊爲畫蘭宗師。

莖。"《水仙圖》，白描雙勾，筆力勁健秀拔，傳爲其所作。《歲寒三友圖》一筆一劃，都是書法、畫法結合，俊雅文秀，格致清逸。

鄭思肖(1241～1318)字憶翁。宋亡後，坐臥背北，因號所南。福建連江人。元初隱居吳下，畫蘭不畫土，謂之"露根蘭"。人問其故，答曰："土爲番人奪去。"曾作詩，末句云："千語萬語只一語，還我大宋舊疆土。"於所作蘭花中自題"純是君子，絕無小人"。傳爲他的作品有《墨蘭圖》，爲紙本水墨，用筆簡逸，上面題詩一首："向來俯首問羲皇，汝是何人到此鄉。未有畫前開鼻孔，滿天浮動古馨香。"

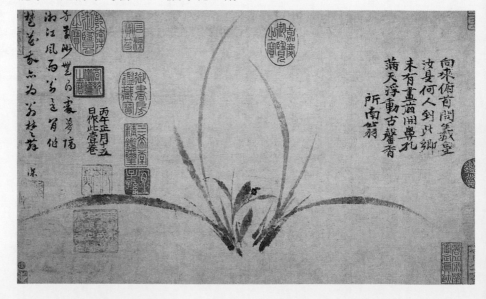

第八章

文 人 墨 氣
—— 元代繪畫藝術

元世祖於1279年滅南宋，建立元朝，統一了整個中國大地。元朝是中國歷史上第一個由少數民族建立的統一王朝。在元朝近一個世紀的統治中，中國的政治、經濟、文化都獲得了一定的發展。繪畫方面的發展主要表現在文人畫上。

元代是中國繪畫史上文人畫的鼎盛時代，以黃公望、王蒙、吳鎮、倪瓚爲代表的四大家，把宋代以來的文人畫創作推向新的高峰。出現這樣的情況主要有兩方面的原因：一、蒙古統治者將漢人貶爲下流，很多漢族文人不堪屈辱，隱遁山林。少數入仕元朝的士大夫在異族的統治下也鬱鬱不得志，知識分子普遍有一種生不逢時的感覺，精神上比較壓抑苦悶，滋生了逃世、厭世的心理，於是紛紛藉筆墨書寫自己生不逢辰、耿介自傲的情懷；或是寄情書畫，作爲消遣，在筆墨中抒寫自身的個性逸氣，求得精神上的調劑和解脫，所以元代文人士大夫從事繪畫的人非常之多。二、元朝不再像宋朝那樣設立大規模的畫院，當時宮廷中雖然也有一些畫家，但他們只服務於皇族，主要是繪製肖像畫和壁畫。元代大部分的畫家是身居高

位的士大夫和在野的文人，他們不必像宋代畫院畫家那樣爲了迎合宮廷貴族的趣味而去追求精巧艷麗的風格和一味的形似自然，在創作上比較自由。因此他們非常排斥刻意求工的"作家氣"，把形似置於次要的地位，主張"遺貌求神"，"以逸爲上"，重視畫家主觀意興和思想感情的抒發。文人畫家們還將自己擅長的詩文、書法引入到繪畫之中，採用水墨、生宣作畫，加強了繪畫的文學性和文化品位；他們特別強調筆墨技巧的運用，講求繪畫作品的書法韻味，將書法用筆在繪畫中的作用提到了相當突出的地位。

文人畫創作的主要題材是山水畫和梅、蘭、竹、菊、枯木、窠石。山水畫，在元初以錢選、趙孟頫、高克恭爲代表；中後期，以"元四家"的黃公望、王蒙、吳鎮、倪瓚爲代表。梅、蘭、竹、菊在中國文化中具有象徵意義，往往用來象徵君子的品德，失意的元朝文人紛紛藉這一題材來標榜個人品格的清高，在當時稍有一些文化修養的人都會畫"四君子"畫。

元代以前的人物畫一直處於各畫種之首，至元時在總的趨勢上才走向衰落，但當時也有一些人物畫高手，

像供職宮廷的劉貫道、王振鵬、何澄；以白描人物見長的張渥；善畫肖像的王繹等。

元代的壁畫有了新的發展，其主要成就表現在宗教壁畫上，從現存的敦煌莫高窟的佛教密宗壁畫、山西永樂宮的道教壁畫中可見一斑。

尚意傳情的水墨山水畫

鵲華秋色圖　元　趙孟頫／此圖中汀岸、平原參用董源長披麻皴，又多以乾墨、淡墨層層互破，比董源細致。樹木線條、皴法也繼承了董源的手法而更加細秀疏曠。畫面設色鮮艷而不鬧，墨骨豐盈，色墨交融，傳神地描繪出北方秋天明淨清曠的韻致。

這幅作品没有戲劇化的氣氛，如懸崖峭壁的壓迫感，所有人物、家畜、自然景觀都好像是所處環境中真實的一面。遠離俗世煩囂喧鬧，村夫漁叟恬静樸實的生活，傳達給我們的感覺是一種世外桃源的感覺。

元代山水畫在宋代山水畫的基礎上有了進一步的發展，它之所以發展提高，一是由於文人隱遁山林，面對的是真山真水，使他們從中獲得了題材，因而他們的山水畫就溢滿了造化之靈氣。二是元代山水畫家注重吸收傳統繪畫技法，他們遠追宋、唐，各有不同的師承與傳統淵源，故產生了不同的風格。元代山水畫家將唐宋以來的青綠山水發展爲水墨山水，這是元代山水畫發展提高的一個重要表現。第三，元代山水畫家強調個性表現，強調作品的娛樂性，詩書畫印結合，以書入畫，突出筆情墨趣，於簡率中體現出意境的生動空靈。元四家的水墨山水正是這一時期的主要代表，對後世產生了深遠的影響。

開時代新風的元初山水

元初山水畫以趙孟頫爲中心，重要的畫家有錢選、高克恭、李衎、方從義、任仁發等人。其中趙孟頫、錢選，受唐代二李及南宋二趙的影響，精於青綠山水，但也擅水墨畫法。從元代整個山水畫發展歷程來看，趙、錢是把青綠山水過渡到水墨山水的大膽嘗試者。高克恭、方從義是繼承米氏雲山一派的山水畫家，也兼採董源的畫法，但是他們在技法上不僅用濕筆作畫，還開始運用乾筆皴擦，開創了元人用乾筆作畫的新風氣。他們的作品水墨渲染，乾筆皴擦，畫面烟雲蒼茫，盡得自然之靈氣。

趙孟頫(1254～1322)字子昂，號松雪，別號鷗波、水精宮道人等，浙江湖州人，出身宋朝宗室。南宋滅亡後，趙孟頫被薦入京授官，他在元代歷經五朝，曾官至翰林學士、榮祿大夫。

趙孟頫博學多才，在詩詞、書法、繪畫、音樂等方面都有很深的造詣。他的書法，真楷、行草、篆、籀、分、

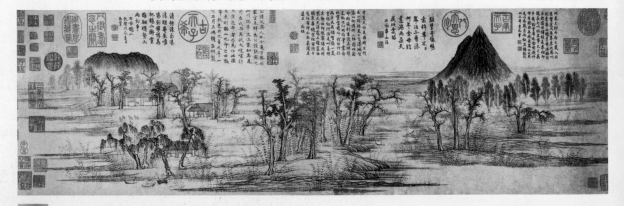

隸 "無不冠絕古今"，爲歷代所重。他的繪畫風格多樣，山水、人物、花鳥、竹石 "悉造微，窮其天趣"；對於各種藝術表現形式，工筆、寫意、青綠、水墨，他也都做得十分精彩。在藝術主張上，趙孟頫標榜 "古意"，謂 "若無古意，雖工無益"，實質上是從文人的審美情趣出發，提倡繼承唐與北宋繪畫的優秀傳統，重視神韻，追求清雅樸素的畫風，反對宋代院派繪畫一味地追求形似與工巧。他強調書法與繪畫的關係，曾在題畫詩中寫道："石如飛白木如籀，寫竹還應八法通。若也有人能會此，須知書畫本來同。" 在藝術實踐上他將書法用筆進一步引入繪畫中，從而使繪畫具有書法韻味，加強了作品的藝術表現力。

趙孟頫一生創作了大量的繪畫精品，山水畫方面主要有《幼輿丘壑圖》《鵲華秋色圖》《水村圖》《雙松平遠圖》《秋郊飲馬圖》《吳興清遠圖》和體現其書法韻趣的《秀石疏林圖》《古木竹石圖》等。

趙孟頫對元代畫壇的影響很大，處於中心的地位，很多畫家與他都有師友關係，他的親屬中也有不少知名畫家，像妻子管道昇，兒子趙雍、趙麟，外甥王蒙。

《鵲華秋色圖》爲紙本，取材於濟南郊區鵲山和華不注山及其周圍的景物，採用平遠構圖，山石、坡岸、沙渚用披麻皴或荷葉皴法；山頭用青綠皴染，樹木、蘆荻、屋舍、沙渚、人畜則精描細點，再以青、赭、紅、綠多種色彩調和加以渲染；畫面結構富有節奏感，虛實相生；筆法瀟灑，設色明麗濃郁，風格古雅。這幅畫是趙氏師法唐、宋傳統與師法自然，融水墨山水與青綠山水於一體的的傑作。

《秋郊飲馬圖》描繪的是清秋郊野放牧的情景，畫野水長堤，秋林疏景。一位紅衣馬倌跨馬挽繮，驅駿馬十數匹來到溪邊。此圖構思巧妙，巧於安排藏與露的關係。如把主要林木、坡石、人馬置於右半部，人馬均往左方走向，遠山遠水藏於畫外，點出境外尚有無限景物，畫似盡而意猶未竟。此圖在筆墨設色上，將書法用筆融於繪畫之中，人馬線描工細勁健，猶如篆籀，古樸嚴謹中而蘊俊秀；畫樹石、坡陀行筆凝重，蒼逸中含清潤。其背景用青綠敷染，或朱填楓葉，

秋郊飲馬圖　元　趙孟頫／此作以中景露地不露天及右開式構圖，把平視、仰視、俯視三種造景方式有機地加以糅合，靈活地處理畫面景物，造成了很強的視覺藝術效果。

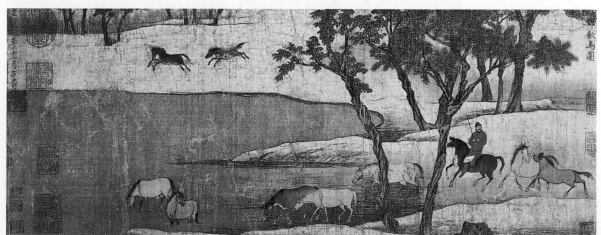

或綠染坡堤，透露出入秋而秋未老的氣息，施色豐富濃郁而又清麗，色不掩筆，墨色輝映。畫家成功地將筆墨技巧和文人畫的精神融爲一體，代表了趙孟頫晚年鞍馬畫的典型風貌。

《秀石疏竹圖》典型地體現了趙孟頫"書畫相通"的藝術主張。此作畫枯木叢篁，散佈於大石旁側。用筆恣意縱橫，格調却秀潤、清逸。畫巨石，"飛白"畫其輪廓，皴擦也以"飛白"成之，富於篆書的趣味，畫竹、樹用中鋒，運筆"如錐畫沙"，淡墨畫老幹枯枝，圓渾而挺拔。畫竹筆機流暢，筆法靈活，既有力又含蓄。趙氏每每寫竹以自擬，以寄其文采風流、清高自賞的文人風度。他的此類繪畫中所體現的簡逸風格和對筆墨趣味的追求，對有元一代及後世的文人畫產生了甚深的影響。

錢選(1239～1301)字舜舉，號玉潭，他與趙孟頫一樣是一位技法全面的畫家，在花鳥、人物、鞍馬等題材上都很有造詣，與趙氏同列"吳興八俊"。他在入元後隱居不仕，流連詩酒，潛心作畫。在創作思想上他主張繪畫要體現文人的氣質，即所謂"士氣"，力圖擺脱對形似的刻意追求。這一觀點在元初畫壇上具有一定代表性和重要影響。錢選的傳世作品有《浮玉山居圖》《山居圖》《白蓮花圖》等。

《浮玉山居圖》是以畫家自身隱居生活爲題材的山水畫，淡著色，章法結構嚴謹，主要山石形貌呈塊狀，多棱角，無明顯勾勒痕跡，順勢皴擦點染，樹木枝幹用細筆勾皴，樹葉淡渲汁綠。此種畫法突破傳統山水勾勒重設色的傳統，是融青綠山水、水墨山水於一體的典範之作。

高克恭(1248～1310)字彦敬，號房山。他的祖先是西域人，後定居大同。早年開始入元做官，曾官至刑部尚書。高克恭能詩善畫，工山水、墨

秀石疏竹圖 元 趙孟頫／此畫是畫家追求簡逸風格和筆墨情趣的典型作品。這種枯淡簡括放逸的風格被元代的文人畫家逐步發展成文化繪畫的典型風格。

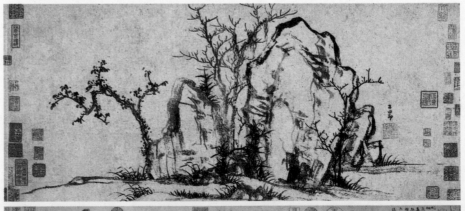

浮玉山居圖 元 錢選／錢選的作品大多有自己的題詩和跋語，以詩意來充實畫意。這種詩、書、畫、印相結合的形式被後代文人畫廣泛運用。

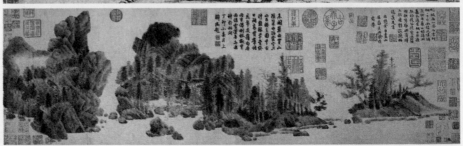

竹，山水初學二米，後學董源、巨然、李成，並兼各家之長，在當時影響很大。他的傳世作品有《雲橫秀嶺圖》《春山晴雨圖》《春山曉靄圖》《墨竹坡石圖》等。

《雲橫秀嶺圖》是高克恭山水畫中的代表作。畫雲山烟樹，溪橋亭屋，山勢嵯峨，群峰聳立，白雲橫嶺，樹木葱蘢。山頂用青綠橫點，山石坡用披麻皴後施以赭色，筆法凝重，墨色淋漓酣暢，評者以爲"元氣淋漓"。高克恭師法董源和米氏父子，發展出個人獨特的風貌。畫面經營自然，氣勢渾成。秀峰突兀，群峰環繞，有如衆將簇擁主帥，而白雲迴旋其間。山頂青綠點苔，更現翁鬱蒼茫。近景取山坡兩角，坡間小溪淙淙，水口分明，小橋可見。坡角山石粗糙，勾皴有力；坡頭雜木茂密，穿插有序；樹葉以粗筆點染，濃濃淡淡，充滿生意。茅亭掩映林間，更增添了騷人風味。圖中繪雲獨具匠心，濃雲似楔形由畫外左方衝入畫面，卷雲層疊沿山腰迴旋飄動，烟雲與山水相襯，愈顯秀媚多姿。高氏善於用雲烟渲染氣氛。春雲輕而薄，不見雲朵痕跡，夏雲厚而重，雲朵層次分明，且作滾滾卷動勢。在元代山水畫家中，高氏對不同季節的雲觀察之精細，運用之巧妙，獨步一時。

《春山曉靄圖》描寫春山雨過之後的景象。烟雲流潤，迂迴縹緲，山巒林木如水洗一般，明潔清爽，木葉濕翠欲滴。構圖開闊，前景繁而後景簡，畫面右下部取坡陀一角，松柏與雜木相間，樹幹或挺拔或斜伸，各具姿態。坡前溪水流出畫外，頓使畫面境界伸展開來。遠山用淡墨染出山巔，

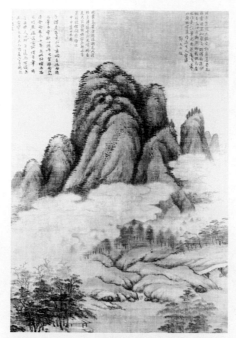

雲橫秀嶺圖 元 高克恭／山水畫經唐、五代皴法漸趨多樣化，筆墨並重，米氏父子創米點山水，來表現江南烟雨空濛的風景。高克恭參"米氏雲山"，又吸收董源、巨然皴法，皴染結合而不含渾，使筆墨各顯風韻。

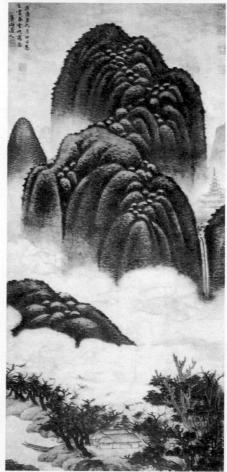

春山曉靄圖 元 高克恭

109

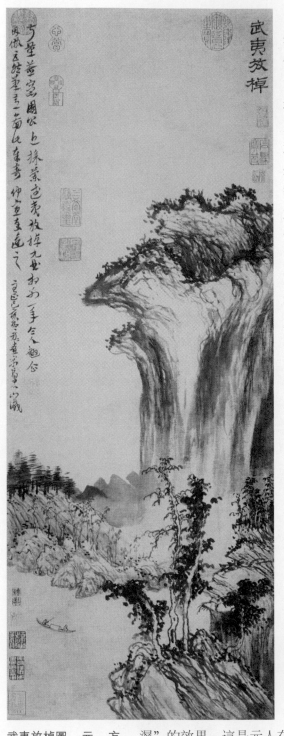

武夷放棹圖　元　方從義

山體掩沒於雲海之中，使人感到江山無盡，意境深邃。高克恭的山水，水墨暈染之外，加以勾、皴、點，筆墨並重而不失骨力，故其山水畫，似董巨而趨簡淡，似二米又非一味水墨暈章。

方從義，字無隅，號方壺，師法高克恭，所畫追求粗率簡逸之趣。他的《雲山圖》可以代表元人發展米家山水的寫意作風。方從義常用渴筆作畫，使焦枯的墨色給人以滋潤感，並達到"枯而潤濕"的效果，這是元人在繪畫技法上的貢獻。《武夷放棹圖》是畫家的一幅山水畫力作。此圖構思獨具匠心，畫面上奇峰突起，高聳江上，溪澗幽深，寫武夷九曲之景。右下角巨石旁出，石上巨樹，用筆曲折，施墨淋漓，骨奇而墨清，使人起高逸之情思。左側江面上，一舟悠然，上坐高士，面山神遊。全幅圖骨力洞達，清氣溢出畫面。

"元四家"及其他元代山水畫家

元中期後，在趙孟頫的影響下，出現了四位山水畫大家：黃公望、王蒙、吳鎮、倪瓚，並稱爲"元四家"。他們廣泛吸收五代、北宋山水成就，發揮了筆墨在繪畫中的效用，將筆墨韻味在繪畫中的作用提高到新的高度，突出了山水畫的文學性，有意識地使詩、書、畫融爲一體，開創了一代新風。形成了以水墨畫爲主流的山水畫。元四家生活於元末社會動亂之際，雖然他們的生活經歷各不相同，但都遭逢不遇，過著隱逸的生活，以繪畫藝術表露他們的心境和生活情趣。

黃公望(1269~1355)字子久，號一峰，又號大痴等，杭州富陽人。他曾做過官，後歸隱，放浪江湖，以詩酒自樂，他工詩文，通音律，到了50歲左右才專心從事山水畫的創作。他曾受到趙孟頫的影響，又師法董源、巨然，間及荊浩、關仝等名家。黃公望重視形象的筆錄，常在虞山、富春之間隨時模記，得於心形於筆，因而作品大多體現虞山、富春山的特色，"峰巒渾厚，草木華滋"。黃公望著有《山水訣》總結了他的創作經驗。黃氏的畫有兩種，一種作淺絳色，山頭多礬石，筆勢雄偉。一種是水墨，皴紋很少，筆意尤爲簡遠。他的傳世作品主要有《富春山居圖》《溪山雨意圖》《快

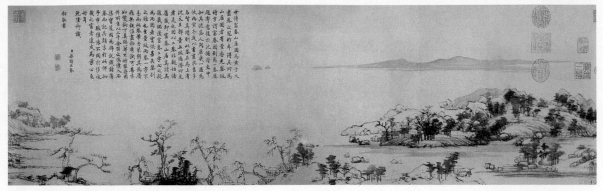

雪時晴圖》《九峰雪霽圖》《丹崖玉樹圖》等。

《富春山居圖》是黃公望晚年最為得意的作品之一，他作此畫時，已經年近八十。這幅作品描繪了富春江兩岸初秋的景色，以傳統的"三遠"構圖法，峰巒岡阜，坡陀沙渚，起伏變化，林木深秀，蒼茫簡遠。筆法上取法董、巨，山石多用披麻皴，少渲染，叢樹平林多用橫點，筆墨紛披，似平實奇。全圖筆法豐富，中鋒、側鋒、尖筆、禿筆夾用，皴擦錯落有致而乾濕渾成，筆趣新穎，堪稱創格。此畫用筆自然，精神灑脫，神和山水而不以跡求，在黃氏的山水畫中，可謂"以蕭散之筆，發蒼渾之氣，得自然之趣"的代表作品。

《九峰雪霽圖》畫雪中高嶺、層崖，雪山層層疊疊，錯落有致，潔淨清幽，宛如神仙居住之所。此畫採用荊浩、關仝和李成遺意，並參以己法而成。用筆簡練，皴染單純，淡墨烘染的山巒與濃重的底色相輝映，坡上小樹用焦墨寫出，映襯在潔白如玉的雪地上分外突出。意境十分深遠，恰當地表現出隆冬季節雪山寒林的蕭索氣氛，極具藝術感染力，是黃公望雪景山水的典型之作。

王蒙(1301～1385)字叔明，號黃鶴山樵或黃鶴樵者，浙江吳興人，趙孟頫的外甥。他曾做過小官，後隱居黃鶴山，在深山中居住了30年，過著芒鞋竹杖，登青山而望白雲的生活。所以他40歲以後的作品，都是以"萬

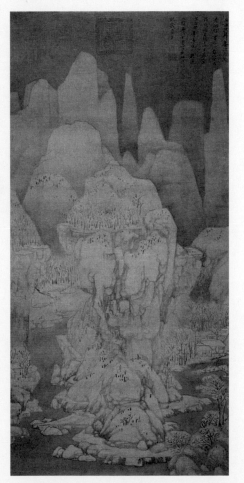

富春山居圖（局部） 元 黃公望

九峰雪霽圖 元 黃公望／元代山水的變法是上承宋代而更加蕭散，黃公望此畫運筆、用墨、設色，都很簡練精純，"空勾"造山，淨化了北宋山水的繁密皴研渲染。

青卞隱居圖　元　王蒙／卞山，在浙江吳興縣十八里處，山石如玉，聳然入雲，上有碧岩、秀岩、雲岩，以碧岩景色最佳；下有玲瓏山，石體嵌空。董其昌曾停舟卞山下，讚嘆"只有王蒙能爲此山傳神寫照"，遂譽《青卞隱居圖》爲"天下第一王叔明畫"。認爲神氣淋漓、縱橫、瀟灑，實山樵第一得意山水，"倪元鎮退舍宜矣"。

《青卞隱居圖》在中國畫史上是一幅令人刮目相看的創新之作。作者繼承傳統的題材、觀念、風格而推陳出新，甚至超越了前代的成就。

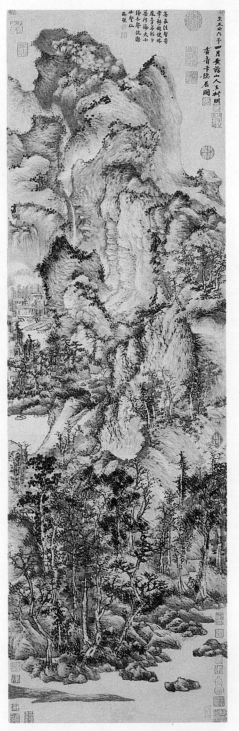

壑在胸"爲基礎的。王蒙擅長作文章，據説千言頃刻可就。王蒙的山水，鬱然深秀，山色蒼茫；用筆熟練，所謂"縱橫離奇，莫辨端倪"。王蒙喜用枯筆，乾皴，多用解索皴、牛毛皴、細筆短皴，並兼以小斧劈皴。

王蒙的山水畫的特點是佈局充滿，結構複雜，層次繁密，筆法蒼秀，表現山水蓊鬱、華滋；繪畫主題多表現隱居生活。代表作有《葛稚川移居圖》《青卞隱居圖》《夏日山居圖》《太白山圖》《丹山雲海圖》等。王蒙山水在筆墨功夫上超出同輩，以多種手法表現江南溪山林木的蒼鬱繁茂的濕潤感，其筆墨繁而不亂，構圖滿而不臃，結構密而不塞，明顯區別於黃、吳、倪三家。因此他的山水畫被奉爲範本，對後世影響不絕。

《青卞隱居圖》描繪了浙江吳興的卞山。在這幅畫上，千岩萬壑，林木幽深，寫出卞山自山麓而至山頂的大貌，突出了雲岩，氣勢雄偉秀拔。深山幽溪，飛瀑高懸直注。山腳下有客曳杖而上，山坳處草廬數間，堂內有一隱者倚床抱膝而坐。此畫意境深邃，構圖繁複。在表現方法上，各種筆法和墨法互用，先施以淡墨而後施濃墨，或先用濕筆而後用乾皴；山頭打點，繁而不亂；山上樹木，用筆很簡，但表現出了樹木的茂密蒼鬱。倪瓚曾稱讚道："叔明筆力能扛鼎，五百年來無此君。"當時的山水畫家中，論筆墨上的功夫，很難有人能與他相匹敵。

《葛稚川移居圖》未署年款，似屬中年作品。此畫以高超的技法描繪人物、樹木和山石，用筆枯澀而神清氣旺，毫無鋒芒畢露或草率破碎之處。這幅畫以其意境之繁複、描繪之精工而成爲美術史上的典範之作。

倪瓚(1301～1374)字元鎮，號雲林，常州人。他的家中很富有，一生

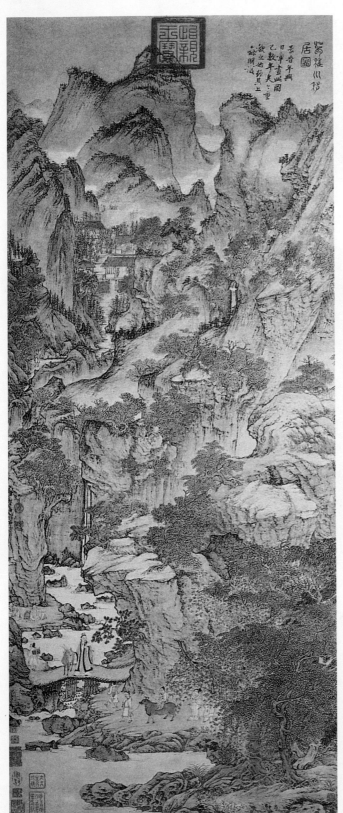

葛稚川移居圖 元 王蒙／此圖描繪的是晉代葛洪（稚川）移居羅浮山的情景。畫中人物古拙生動，簡潔中見精細；樹葉多爲雙鈎填色，近景中的樹木以色墨重渲，運用的是工筆寫實的手法；山石用小筆細寫，皴染精微，有悖於王蒙放逸的常格，韻味清潤而古意森然。

值得强調的是，在元四家中，黃倪兩家，在山水中絕少畫人物，吳鎮也只常點綴些漁父之類，唯獨王蒙的山水畫，多具有人物活動的內容，這是王蒙山水畫的一大特色。

大部分時間過著讀書作畫的安逸生活。他曾研習佛學，焚香參禪，又曾入玄門學道，至晚年他的出世思想加劇，以至於棄家遁跡，這樣生活了20年之久，但是也就是在這20年中，他在山水畫方面作出了極大的努力。

倪瓚的山水畫受董源的影響極大，佈局往往近景是平坡，上有竹樹，其間有茅屋或是幽亭，中景是一片平静的水，遠景是坡岸，其上有起伏的山巒，章法極簡。倪瓚常用乾筆皴擦，特別是他的折帶皴，極爲別致，也最有特色。倪瓚的畫以蕭疏見長。倪瓚曾有一段著名的議論："僕之所畫不過逸筆草草，不求形似，聊以自娛耳。"這段話表明他認爲對外物的描摹與再現已不那麼重要，繪畫是內在心趣的自由宣泄，是使情感得以滿足的特殊途徑。倪雲林的畫往往寥寥幾筆，既少著色，亦無人物點綴，所作秋水遠

岫、平遠樹石、枯木草亭等，都不過是他清苦孤寂，冷落野逸心情的感性呈現。這些作品在書法線條的流轉、水墨的濃淡、空間位置的經營以及虛實

漁莊秋霽圖　元　倪瓚

江城風雨歇筆研晚生涼囊槁末
埋汲悲詞何惆悵欲似山罩舟湖水
玉汪三床重張高士閑披對石林山
高余十年務不意子宜友契藏而忘
忽已乙未歲嚴寫於王雲浦漁莊
章捐感懷聯昔目成五言李七

目廿日瓚

的配合中，典型地傳達出古代審美意識所追求的那種人格的心理的自由境界，表現出了中國文人所特有的情感意會和理想，因此倪瓚在士大夫畫家的心目中地位最高。

倪瓚存世的作品主要有《水竹居圖》《安處齋圖》《漁莊秋霽圖》《江岸望圖》《幽澗寒松圖》《春山圖》。除山水外，倪瓚畫竹石也極負盛名。這方面的代表作有《竹枝圖》《梧竹秀石圖》。

《漁莊秋霽圖》代表了倪瓚山水畫的典型風格。畫卷寫江南漁村秋景，平遠山水，近處爲山水坡陀，林木蕭疏，中幅爲湖光水色，一片空明，圖上部則遙岑遠岫，橫於波際。其山水胎息於董源，變化其法，創折帶皴，礬頭雨點，橫拖披麻，皴法清逸。其樹法多變，樹頭枝梢，富於生意。他每以枯筆畫樹而能滋潤，此幅作高樹五六株，短筆點寫樹頭，蕭森一片，映以大片湖波，更覺秋高氣爽，水天明淨。其筆墨高潔，運筆疏而不空，凝而不滯，墨秀而骨清，深得書意。題詩更是拓展了畫中的境界，麗句天成，爲畫增色，實踐了他藝術爲發抒胸懷的理論主張。

吳鎮(1280～1354)字仲圭，性愛梅花，自號梅花道人，浙江嘉興人，性情孤傲，家居貧寒，元末“群處窮居，寡營斂跡，孑立獨行，謝絕世事”，過著清苦的隱居生活。他工詩文、善草書，山水畫師法董、巨，有深厚蒼鬱之氣，題材多爲漁父、古木竹石之類。現存作品有《漁父圖》《蘆花寒雁圖》《雙松平遠圖》《竹譜》等。

他畫的漁父題材多表現江南名山

景色。平靜的湖面，小舟上的漁父或鼓棹，或垂釣，給人遠離塵俗之感，並都配以秀勁瀟灑的草書《漁父辭》，詩、書、畫相得益彰，繼承董巨傳統而變其法，筆法凝練堅實，水墨圓渾蒼潤，最有代表性的如故宮博物院所藏的《漁父圖》。此幅上部畫遠山叢

樹，流泉曲水，下部畫平坡老樹，坡旁水澤，小舟閑泊，上坐漁父，頭戴草笠，一手扶槳，一手執竿，坐船垂釣，境界迷濛幽深。畫上草書題《漁歌子》：「目斷烟波青有無，霜凋楓葉錦模糊。千尺浪，四鰓鱸，詩筒相對酒葫蘆。」吳鎮的《竹譜冊》共22幅，幅幅獨具姿態，筆法簡潔蒼勁。寫竹用禿筆重墨，竹姿情態生動，筆意豪邁；畫石則用濕墨，墨氣淋漓，畫法蒼勁簡率；冊上題跋，系統記述了寫竹的經驗及創作理論，是其繪畫中的代表作品。

元代除以上山水畫大家外，還有許多著名畫家，或工山水，或兼以別樣，都有相當的藝術水平，受趙孟頫影響的有曹知白、唐棣、朱德潤、劉伯希等；受黃公望、王蒙影響的有陸廣、陳汝言、趙原、李士安、李升等。另外，值得注目的還有界畫一路，其中知名畫家有王振鵬、衛九鼎、朱玉、李容瑾、夏昶等。他們所作界畫樓臺，別具一格。王振鵬的界畫，達到了相當高的藝術水平，有「元季界畫可爲第一」之美譽。

曹知白(1272～1355)字又元，號

漁父圖　元　吳鎮／元四家的山水均出自董源、巨然，吳鎮又融入南宋馬遠、夏圭豪縱、爽朗的氣局、濕筆氤氳的特徵、平直有力的括鐵皴，只是比之馬、夏多了一層董、巨式的溫潤筆趣。

竹譜冊　元　吳鎮／吳鎮以其鬱茂的山水畫名列元代四大家，其竹石松梅之類不過是隨興墨戲，如他自己所說「墨戲之作，蓋士大夫詞翰之餘，適一時之興趣，與夫評畫者流大有寥闊。嘗觀陳簡齋墨梅詩云：'意足不求顏色似，前身相馬九方皋。'此真知畫者也。」吳鎮的墨竹圖雖爲「墨戲」之作，但其藝術風韻、筆氣格調非卓絕本領難爲。

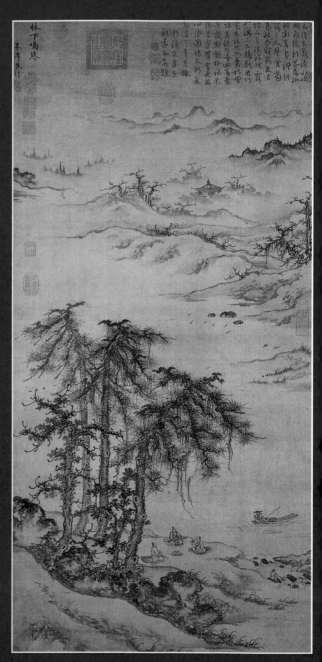

群山雪霽圖　元　曹知白／此作畫雪景山水，近處作喬松勁挺於坡石之上，遠處作重山疊峰，銀妝素裹，山腳下有水榭樓閣。此畫突出了江面的遼闊，山勢的巍峨和寒意蕭索的氣氛。筆墨柔細疏簡，風格蒼秀。

松下鳴琴圖　元　朱德潤／朱德潤師承李成、郭熙，重師造化、法自然，而又以書法篆書的中鋒用筆配合寫實的表現，不作纖細的描繪與渲染，不同於李、郭。

雲西,華亭人,工詩文,喜黃老之學,畫法師承李成、郭熙,晚年筆法蒼健,自成一格,作品有《寒林圖》《群山雪霽圖》《雪山圖》等。朱德潤(1294~1365)字澤民,以才學過人,爲士大夫所重,上學郭熙,其作品在黃公望與王蒙之間,所畫作品《松下鳴琴圖》《松岡雲瀑圖》《秀野軒圖》可見其風格。陸廣,吳(江蘇蘇州)人,字季弘,號天游生,擅畫山水,學黃公望一派,筆墨清潤蒼古,爲元末著名山水畫家,代表作品《丹臺春曉圖》《丹臺春賞圖》均爲佳品。

“四君子”題材風行的花鳥畫

隨著文人畫的發展,元代花鳥畫發生了新的變化,一改南宋院體花鳥畫的工麗爲清潤淡雅,墨筆花鳥,勃然而興,尤其是以水墨畫梅、蘭、竹、菊的“四君子”畫在當時非常流行。其中以墨竹最盛,墨梅次之,畫墨蘭、墨菊的畫家相對少些。形成這種局面的原因有三:

一是這一時代,士大夫把佛、道的“出定”“厭求”“無爲”觀念滲透到美學思想上,對待藝術,要求天然去雕飾,取法清淡的水墨寫意,追求“以素淨爲貴”的境界。

二是由於文人畫家強調個性表現,講求借物抒情,寫胸中逸氣。梅蘭竹菊本身具有客觀審美屬性,足以喚起畫家的美感,引起畫家對人的類似品格的聯想,如竹之挺直有節,可喻人之剛直不阿、節操持正;梅之耐寒早花,可喻人之堅貞;蘭處幽谷而芳香遠播,可喻人之孤傲清高;菊之不畏嚴寒,凋而不謝,可喻人之堅定剛強。故藉梅蘭竹菊“四君子”來抒發畫家的情懷,成爲當時流行的題材。

三是當時墨法已備,藝術技巧可以完全達到表現當時審美意識要求的“無彩似有彩”“墨寫桃花似艷妝”的效果,代表了元代墨筆花鳥的高度藝術成就。

元代畫梅蘭竹菊盛極一時。元夏文彥《圖繪寶鑑》錄元代畫家178人,擅長或兼能梅蘭竹菊者,就幾乎占總人數的三分之二。

畫梅始於何時,現在難以確指。據文獻記載唐代畫梅尚未形成風氣。至兩宋期間,畫梅花者突然增多。北宋中期華光寺僧仲仁創墨梅。南宋揚補之繼續發展墨梅法,寫花不以墨漬,創以圈法,每瓣三筆兩筆不等。元代以後,文人愛梅畫梅成癖,且爲梅作史寫譜,不厭其詳。吳鎮以梅花道人自許。專攻畫梅的王冕爲梅作傳,稱之爲“花魁”。其他如趙孟頫、錢選、張渥、倪瓚、曹知白、朱德潤、王淵等,無不兼工梅花。

蘭原生於深山幽谷,芳香遠播,很早就爲人們所喜愛,寫蘭以喻君子之德。畫蘭花始於何時,也不可確指。史傳宋揚補之畫過蘭花,但沒有作品流傳下來。有作品流傳的畫蘭名家,當以趙孟堅、鄭思肖爲最早。元代趙孟頫、釋明雪窗、李至規等擅長畫蘭。

竹子與人們的生活更爲密切。竹堅挺有節,形象瀟灑標緻,故很早就

被文人用以寓意人的品格。畫竹起於何時，也不可確指。據文獻記載，唐代王維、吳道子都能畫竹。唐玄宗李隆基善畫竹。五代南唐李煜、徐熙，西蜀黃筌父子，宋代趙昌和崔白等均善畫竹。不過唐至北宋中期畫家畫竹，無論著色與否，都是雙勾，盡力肖似真竹。北宋後期文同、蘇軾一變傳統畫竹法，不用雙勾著色，枝、幹葉均

以水墨畫，深墨爲葉面，淡墨爲葉背，開創了新畫風。但文同和蘇軾的墨竹尚未擺脫形似的束縛，追求細致、真實。元人畫竹，墨竹空前興盛，幾乎所有的畫家都擅長畫竹。著名的如趙孟頫、李衎、管道昇、高克恭、柯九思、倪瓚、吳鎮、王冕等。大多師法文同和蘇軾。簡、繁、著色、水墨皆有之，其樣式與風格多種多樣。

菊花有耐寒、美觀的自然特點，很早就被詩人採入詩篇，但菊花入畫却很晚。宋代以前畫菊者甚少，直到入宋以後，畫菊者始有增加，但相比梅蘭竹者要少得多，至南宋及元，才有更多的文人熱衷於畫菊，並且在技法上摒棄脂粉，唯以水墨圖寫。元代許多畫家俱善畫菊，並常常突出强調菊花傲霜凌秋的品格。

元代擅長梅蘭竹菊和水墨花鳥畫的畫家很多，較爲重要的有李衎、顧安、柯九思、管道昇、王冕、王淵、陳琳、邊魯、張中等。

李衎(1245~1320)，字仲賓，號息齋道人，薊丘(今北京)人，以畫竹而聞名於世。他曾深入竹鄉，細心觀察各種竹子的生長的情狀，因此所畫竹子非常真實生動。對李衎的畫竹成就，趙孟頫曾説："吾友仲賓爲此君寫真，冥搜極討，蓋欲盡得竹之情狀，二百年來以畫竹稱者皆未必能用意情深如仲賓也。"他的傳世作品有《修篁樹石圖》《雙鈎竹石圖》《沐雨圖》等。李衎還著有《息齋竹譜》，這本書總結了他的畫竹經驗。

《雙鈎竹石圖》用筆蒼勁而不失生氣，竹枝葉雙鈎染汁綠，設色明快清雅，枝葉穿插，繁而不亂，疏密有

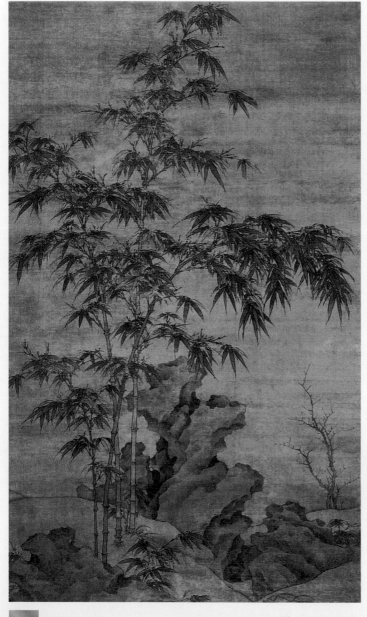

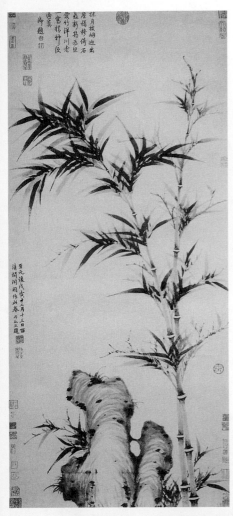

致。石用濃淡墨暈出，無明顯勾括和
皴擦，別具一格。

顧安(1289～1365)，字
定之，淮東人，家居昆山，
嘗仕泉州路判官。善畫竹，
竹葉小而密，長勢向上，有
時伴以丑石、荊棘。其技法
是雙鈎和墨染相結合，流
傳下來的作品有《新篁圖》
和《竹石圖》等。

柯九思(1290～1343)，
字敬仲，號丹丘生。曾官至
奎章閣鑑書博士，是元代
著名的書畫鑑藏家。他博

學多能，在詩文書法繪畫上都較有聲
譽，尤善畫墨竹，師法文同、李衎，但
變繁爲簡，趨於疏逸。所畫墨竹大多
葉密而肥厚，葉勢平出或下垂。強調
以書法用筆入畫，嘗自謂"寫幹用篆
法，枝用草書法，寫葉用八分，或用
魯公撇筆法"。在這一方面，他發展了
趙孟頫的書畫同法的思想。傳世作品
有《雙竹圖》《清閟閣墨竹圖》《晚香高
節圖》等。《清閟閣墨竹圖》畫竹石，畫
法師承文同，竹葉以濃墨爲正面，淡
墨爲背面，筆法沉著挺拔。而石皴圓
厚，又似董巨一派。

管道昇，字仲姬，是趙孟頫的妻
子，長於書法，善畫梅蘭竹石，《圖繪
寶鑑》稱她："晴竹新篁，是其始創，
寸縑片紙，人爭購之，後學者以之爲
模範。"她是古代最著名的女畫家之
一。故宮博物院藏有她的《墨竹圖》
卷，筆法尖勁，竹葉離披生動，秀雅
可人而無嬌柔之氣，展示了良好的文
化修養。

王冕(1287～1359)，字元章，號煮
石山農、飯牛翁、會稽外史、梅花屋
主等。諸暨人。出身農家，應試不中。

清閟閣墨竹圖 元 柯
九思／柯九思的這幅
竹子筆法近於豪放的
草書，每一筆畫都有
起有收，有實有虛，不
拘泥於對物象的客觀
表現，而是筆飛墨舞，
自由揮寫，使畫面氣
勢雄厚。湖石用筆學
巨然的長披麻皴，蒼
厚圓渾，更襯托出墨
竹清剛勁拔。

墨竹圖 元 管道昇／
管道昇此作顯然主要
追求濃重的筆墨韻味，
而將描寫物象的目的
放在其次，開後世以
各種筆法寫竹，將筆
墨情趣作爲主要欣賞
內容的先河。

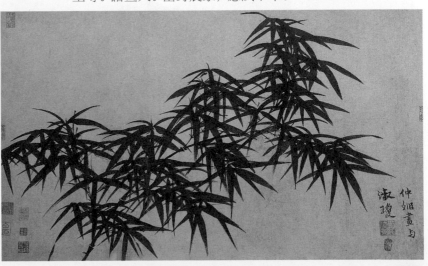

曾北上大都，不久南返。元末農民起義爆發後，他携家隱居九里山中，過著"且願殘年飽吃飯，眼底是非都莫管"的生活。

王冕能詩善畫，尤其擅長畫墨梅，在當時首屈一指。王冕畫梅學南宋揚無咎，還很推崇華光和尚。他所畫的梅花，一變宋人稀疏冷逸之習，而改爲繁花密蕊，生意盎然，給人以熱烈蓬勃向上之感。"胭脂作没骨體"是他的首創，夏文彦稱王冕的畫梅"萬蕊千花，自成一家"。王冕的畫梅法對後

墨梅　元　王冕／北宋華光和尚首創水墨寫梅的畫法後，墨梅逐漸成爲一專門的畫科。王冕是元代最著名的墨梅大家。他畫梅枝用筆挺勁，行枝接續如彎弓秋月，短枝撇趯如箭戟，梅的清剛氣格油然而出。

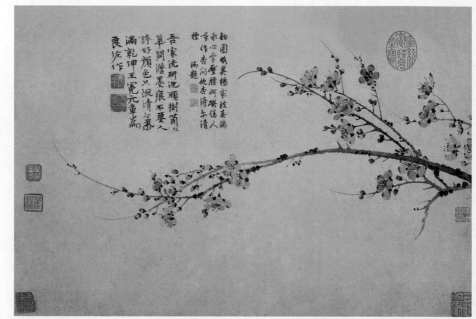

鳧溪圖　元　陳琳／此畫中鴨的背部翎毛和鴨掌運筆工致，頸部則爲粗簡的幹筆皴擦，胸部先寫後點，也明顯採用寫意畫法。陳琳這種以水墨爲主，淡著色工寫結合的表現手法，對其後花鳥畫家不敷色彩純以水墨成畫之風的形成産生了一定的影響。

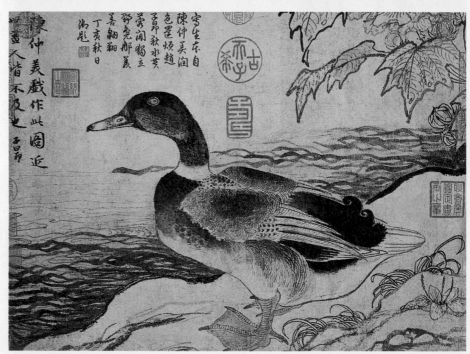

世的影響很大。他曾著有《梅譜》傳世，總結了自己和別人的創作經驗。他的傳世作品有《墨梅》《南枝早春圖》等。

《墨梅》是《元五家合繪》中的一章，紙本，用墨筆畫梅花一枝，枝幹挺秀，穿插得勢，用淡墨點染花瓣，再用濃墨勾點蕊萼，極爲清潤，不僅表現了梅花自然的神態，而且寄寓了畫家的主觀意興。正如題畫詩中所云："吾家洗硯池頭樹，個個花開淡墨痕。不要人誇顏色好，只留清氣滿乾坤。"

陳琳，字仲美，錢塘人。陳琳自幼得父家傳，並得趙孟頫指授，山水、花鳥無一不精。陳琳注重摹習古法又有所創新，畫名獨步一時。《鳧溪圖》是他唯一的傳世之作。畫溪邊一綠頭鴨，作昂首觀望狀，鴨子毛色光潤，栩栩如生。花草水石及禽鳥的各個部分均用不同的墨色來表現，粗細兼用，筆墨瀟灑流暢，濃淡墨色富於變化。

王淵，字若水，號澹軒。他曾受到趙孟頫的指點，以師古爲旨，想去除宋人的工謹纖細之習。王淵的花鳥學黃筌，但去除了黃氏的富麗，用水墨渲染物象，在發展水墨花鳥畫方面有突出貢獻。他的傳世作品主要有《花竹禽雀圖》《山桃錦雞圖》《桃竹春禽圖》等。《山桃錦雞圖》畫山桃一枝，花蕊初綻，修竹兩竿，下畫錦雞一隻，中有坡石細草，溪水流泉，一派三春景象。整幅作品佈局結構嚴謹，筆法沉穩而又清勁秀潤，是王淵水墨花鳥的代表作。

邊魯，字至愚，號魯生，宣城(今屬安徽)人，官至南臺宣使。他善墨戲，尤精於竹木花鳥，筆墨沉厚，氣韻秀

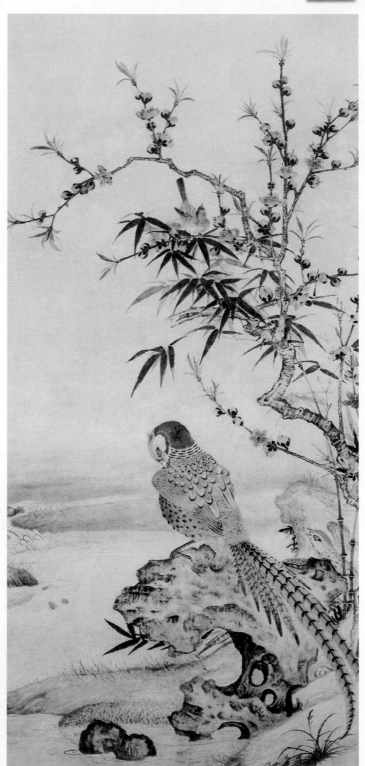

逸。傳世作品有《起居平安圖》，紙本墨筆，風格類似王淵。

山桃錦雞圖 元 王淵

抒寫真性情的人物肖像畫

人物畫在宋代開始衰落，到元代文人畫一統畫壇，人物畫更見式微。元代的人物畫創作主要表現在兩個方面，即肖像畫和道釋人物畫。肖像畫主要是對古今高雅人士和帝王將相的描繪；道釋人物畫主要表現在壁畫上，它是隨著宗教的發達而獲得一定提高的，這個時期的人物畫家主要是畫工和御用畫家，如早期劉貫道、何澄等。此外元初文人畫家趙孟頫、錢選、任仁發等人也都是人物畫的大畫家。元後期的人物畫名家有張渥、王繹、李肖岩等。張渥以白描人物故事畫著稱，所作《九歌圖》爲歷代收藏家所重。

劉貫道(1258～1336)字仲賢，中山(今河北定州)人。由於其爲裕宗畫像而留在御衣局任事，御衣局屬將作院，與畫局同等，專管工藝品的供奉工作。他傳世的代表作《消夏圖》，絹本設色，描繪的是士大夫的閑逸生活，以重屏爲背景，構圖與周文矩的《重屏會棋圖》相似，蕉蔭竹影之下，一士人獨臥榻上，意態舒適。畫面構圖巧妙，筆法凝練堅實，形象生動傳神，有宋代院體畫的遺風。

何澄是一位官職品級很高的宮廷畫家，其生平不詳。他善畫人物、故實、界畫、鞍馬，頗具南宋院體畫風。《歸莊圖》是其代表作品之一。此畫以山水爲背景，人物穿插其間，在全景式構圖中，人物反覆出現，逐段反映陶淵明辭官歸故里的情節。人物線描多用方折筆，山石樹木用枯筆焦墨，間以淡墨暈染，勁健中含秀潤，蒼率中蘊清逸，開元代逸筆先路。

趙孟頫精於人物畫，上承唐畫風範，用筆凝練，造型嚴謹，《紅衣羅漢圖》典型地體現了他的人物畫風。此圖工筆重彩，畫一紅衣羅漢於大樹下岩石之上，盤膝側坐，人物神態自若，造型靜穆古樸。全圖經營極爲精工，用筆與施色一絲不苟，給人以豐富的審美享受。

消夏圖　元　劉貫道／元代人物畫較宋代相對衰落，卷軸畫存世極少，因而長於人物的宮廷畫家劉貫道尤顯得十分突出。這幅長卷構圖和對人物的表現手法接近北宋，而與南宋人物畫有明顯區別，顯示了畫家在師承上由金入元的特點。

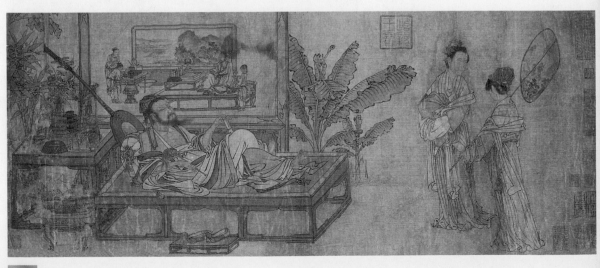

歸莊圖 元 何澄

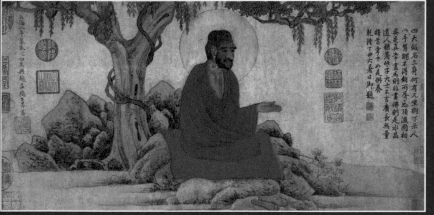

紅衣羅漢圖 元 趙
孟頫

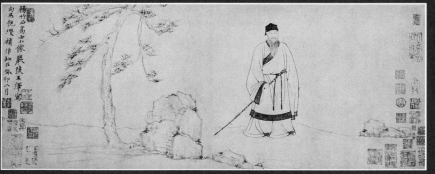

楊竹西像 元 王繹

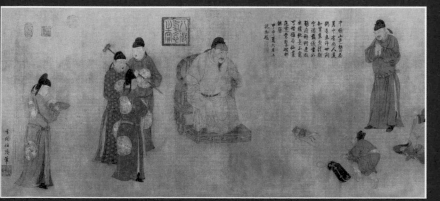

張果見明皇圖 元 任
仁發

王繹是元代的肖像高手，馳名江浙一帶。他的傳世作品有《楊竹西像》（倪瓚補景）、《倪雲林像》。他還著有《寫像秘訣》，書中的《彩繪法》細致列舉了肖像畫設色的方法。這部書是研究肖像畫創作和色彩學的重要資料。

《楊竹西像》中人物與背景相映襯，有力地突出了人物形象。畫中人物曳杖緩行，神態閑適。人物面部輪廓鬚眉全用細筆精心勾勒，略作淡墨暈染，神氣活現紙上。衣紋綫條則簡括洗練，全圖自然、生動，成功地刻畫了人物的精神風貌。

李肖岩也是重要的肖像畫家，李肖岩，中山(今河北定州)人，仁宗至順帝時在秘書監任職，爲皇帝后妃畫像，流傳至今的元代帝像，其中有一部分可能是李肖岩所繪。

任仁發(1254～1327)字子明，號月山道人，松江人，元代著名的水利家，吏事之餘從事繪畫創作。他也是一個創作題材多樣的畫家，所畫《二馬圖》以肥瘦二馬，寓意廉貪兩種官吏，畫面簡潔，筆法勁健，設色清雅，描繪了二馬的逼真形象。題跋突出主題思想，深切同情清廉不得志的士大夫，爲世事的不公鳴不平。這樣的表現方法在元以前是極少見的。《張果見明皇圖》則畫唐玄宗李隆基接見八仙中之一的張果老的情景。畫中人物神氣生動，構圖巧妙，衣紋作游絲描，極爲工整。

顏輝是元代以畫道釋人物知名的畫家，生卒年未詳。他非常擅長畫鬼，相傳他所作《劉海蟾》《鐵拐李》，刻畫都極有情致，顏輝的存世作品還有《水月觀音圖》《中山出獵圖》《戲猿圖》等。

以道釋和肖像爲主的元代人物畫，卷軸畫中有很大的表現，表現形式以工細的較多，白描畫法的也有不

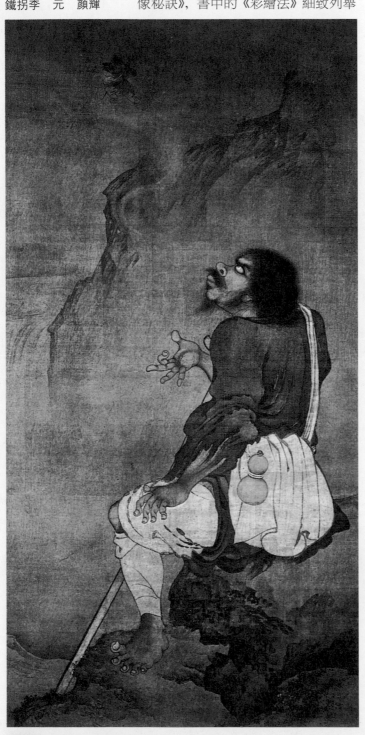

鐵拐李　元　顏輝

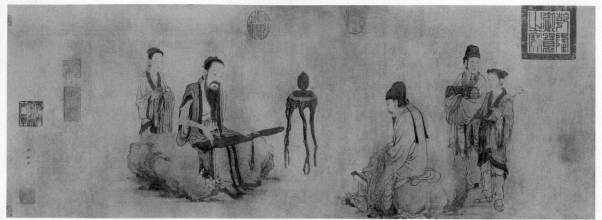

少。現存的元代人物畫作品除上述之外，還有錢選的《柴桑翁圖》、王振鵬的《伯牙鼓琴圖》、趙孟頫的《人馬圖》等。

伯牙古琴圖　元　王振鵬／王振鵬以界畫著稱，他的人物用筆細勁輕利，人物造型準確，重點刻畫了文人雅士的清寒瘦削而閑靜超逸的氣質，對人物情態的刻畫異常傳神，使觀畫者於無聲處真切感到清聲雅韻。此作雖採用的是一個傳統題材，但描繪的卻是元代隱士的生活，在美術史上同類題材的作品中風格獨特。

民間畫工的道釋壁畫

元代壁畫以石窟壁畫和寺觀壁畫爲主。元代統治者實行宗教保護政策，喇嘛教受到高度的尊崇；道教也有顯赫地位，因此隨著寺觀規模不斷擴大，佛、道壁畫在繼承前代的基礎上有了新的發展。這一時代的壁畫主要有三類，即石窟壁畫、佛寺道觀壁畫、墓室壁畫。石窟、佛寺道觀壁畫多出自民間畫工之手，內容主要有兩種，一種是佛教密宗的繪畫，敦煌莫高窟元代壁畫是其代表；一種是道教繪畫，永樂宮壁畫是其代表。墓室壁畫也是多出自民間畫工之手，但有很強的地方色彩，山西、內蒙古的元墓壁畫可爲代表。

敦煌莫高窟的元代壁畫是元代喇嘛密宗教繪畫的重要作品，其中以第3窟與465窟保存較爲完整。第3窟所畫千手千眼觀音，白描淡彩，工致精美。千手千眼觀音兩旁畫有辯才天婆叟仙及飛天等，綫描遒勁有力，尤其是婆叟仙的神態刻畫，更是生動。465

窟壁畫，明顯地可以見到西藏密宗畫格成爲當時通行式樣的特點。這一壁所畫曼荼羅形象怪異，色彩濃厚，是典型的密宗繪畫。

山西永樂宮元代壁畫是元代最精彩的道教壁畫，主殿三清殿的壁畫《朝元圖》，構圖壯闊，人像多至286個。天神地祇造型極爲生動，用線挺勁，色彩豐富，在藝術技巧上達到了高度成就。這一壁畫發展了唐代吳道子的傳統，繼承了宋代傳爲武宗元所畫的《朝元仙仗圖》的作風。三清殿以外，純陽殿壁畫《純陽帝君神遊顯化之圖》採用了連環繪畫的形式，工致地描繪了呂洞賓從咸陽降生起一直到赴考，得道，離家，超度凡人，遊戲紅塵等故事。《鐘離權度呂洞賓》是其中極其精彩的作品。

元代寺觀壁畫，在山西的寺觀中還保留了一些，特別引人注目的有山西稷縣的興化寺、青龍寺，洪洞縣廣勝寺、水神廟。這些寺觀中的壁畫在表現

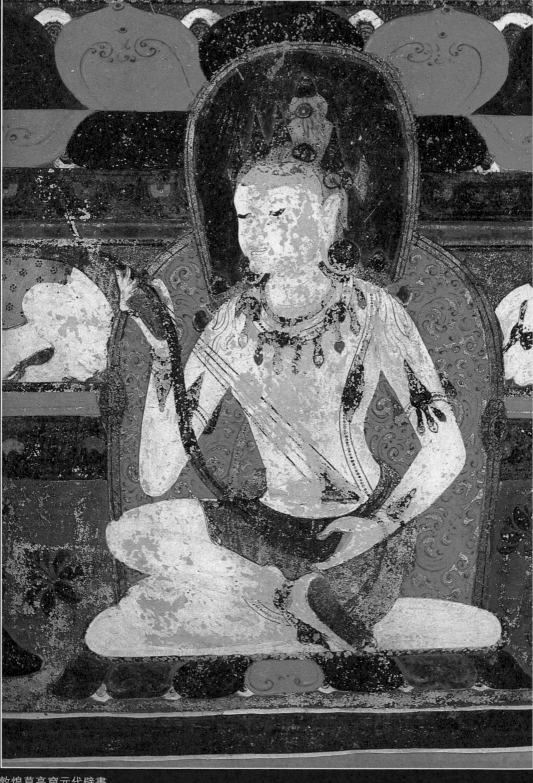

敦煌莫高窟元代壁畫

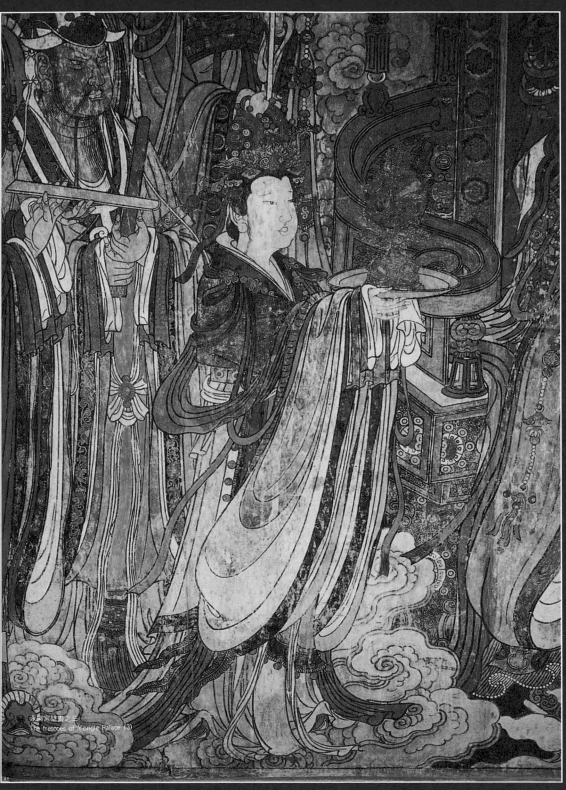

永樂宮壁畫之三
The frescoes of Yongle Palace (3)

朝元圖（局部） 山西永樂宮元代壁畫

繪畫史

鍾離權度呂洞賓　山
西永樂宮元代壁畫／
這幅作品具有元代繪
畫的時代風格和山西
壁畫地方特色。人物
傳神，形象準確，性格
鮮明，山水氣韻生動，
藝術技巧高超。

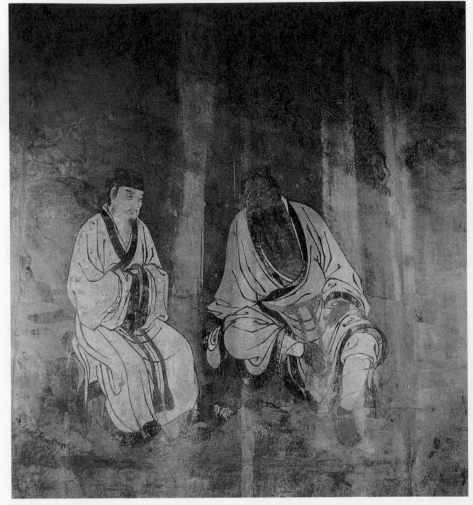

上採用了民間年畫的傳統形式，從中可以看出民間人物畫在元代的新發展。

元代墓室壁畫與石窟、寺觀壁畫有所不同。墓室壁畫從風格上說，都較爲簡率；從內容上說，多爲日常生活圖景。現已發現的墓室壁畫遺跡有山西平定縣東回村元墓壁畫，大同市朱家莊馮道真墓壁畫，內蒙古赤峰市三眼井壁畫墓，內蒙古赤峰市元寶山壁畫墓等。這些墓室壁畫，既有地方民間畫工作品的特點，又有時代文人畫風的影響，很有研究價值。

第九章

大 明 風 度
—— 明代繪畫藝術

公元 1368 年，朱元璋定都南京，取國號大明，至公元 1644 年，李自成的農民軍占領北京城，明朝前後經歷了 276 年。

明代進入中國封建社會的後期，封建經濟有一定的發展，但已經出現了資本主義的萌芽，封建社會開始逐漸走向衰落。明代的繪畫得到了相當的發展，畫家繼承唐、宋、元各大家畫法，分宗立派，在畫法上有較大的提高。

明代宮廷繪畫和文人士大夫繪畫都得到相當的發展，宮廷未設畫院，向全國徵召的畫家分別置仁智、武英、文華諸殿及文淵閣供奉，或授以各種頭銜，一時名家匯集。宣德至弘治年間(1426～1505)，皇帝雅愛繪畫，宮廷畫家增至數百，爲宮廷繪畫的盛期。這時，戴進、吳偉等人的浙派山水畫影響很大，林良、呂紀等人爲代表的花鳥畫也盛極一時。

明代中葉以後，以沈周等文人畫家爲代表的"明四家"十分活躍，取代了宮廷繪畫在畫壇的地位，成爲明代繪畫的主流。同時，以陳淳、徐渭爲代表的水墨大寫意畫異軍突起。明末以董其昌爲代表的文人畫理論直接影響明末清初畫壇，以董其昌爲代表的"華亭派"成爲畫壇主宰。明代小説和通俗文學發達，直接或間接地影響到當時的版畫和民間繪畫，這在陳洪綬等人的作品中已經有所反映。

繁榮興盛的明代山水畫

明代畫壇以山水畫最盛。在明代二百餘年間，以承繼南宋院體山水的院派、浙派與追摹元代文人畫傳統的吳門派、華亭派分別占據明代的前期和後期畫壇，而最終文人畫取得優勢，對清代的山水畫產生了巨大的影響。

明初山水畫家

明初畫壇，只有少數畫家承襲元代山水(如王紱)畫風，占主流的是崇尚宋代繪畫的宮廷繪畫——院畫。明代院畫呈現了取法南宋院畫兼師北宋名家的面貌，人們也稱之爲"院體"。其主要代表畫家是戴進和吳偉，他們崇尚南宋四家劉、李、馬、夏，於宣德至弘治年間爲最盛。由於戴進是浙

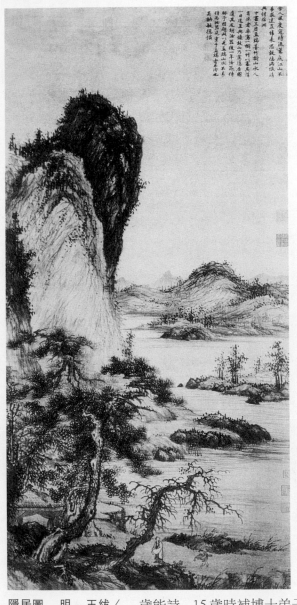

隱居圖　明　王紱／王紱的繪畫在很大程度上接受了王蒙的風格傳統，而且在題材上也有許多相似之處，《隱居圖卷》令人想起王蒙的一系列隱居題材的作品。

江錢塘人，所以後人把這一畫派稱爲浙派。弘治以後，開始衰落。除浙派以外，另一個值得一提的明初山水畫家是王履，他以自然爲稿本，成就很是顯著。

王紱（1362～1416），字孟端，號友石，江蘇無錫人。王紱自幼聰慧好學，10歲能詩，15歲時補博士弟子員。洪武十一年入京供職，後因人牽連，被貶至山西大同。後獲釋，隱居無錫九龍山(今惠山)，故自號九龍山人。永樂元年(1403年)因善書法而被舉薦文淵閣，官至中書舍人。

王紱志氣高邁，工詩文，尤善山水竹石。他師法元人，山水畫能將元代倪瓚的幹、簡、淡與王蒙的厚、重、濃巧妙地結合起來，創造出一種特殊

的畫風。傳世代表作品有《湖山書屋圖》《江山漁樂圖》《隱居圖》等。其中《隱居圖》畫面宏偉壯闊，富有濃郁的生活情趣。筆墨濃重蒼秀，意境清遠，畫法參酌吳鎮和倪瓚之間，進一步發揮了筆清墨潤的特點。

戴進(1388～1462)，字文進，號靜庵，又號玉泉山人，浙江錢塘人。他的父親戴景祥就是一位畫工。戴進一生經歷坎坷，16歲以前曾當過金銀首飾工匠，後改學繪畫，到永樂末年已經蜚聲海内，後入畫院，成爲宮廷畫家。因其繪畫出衆而遭妒忌，宣德年間被讒，逃離宮廷，飄游雲南，後返回南京、杭州一帶，一生懷才而不得遇，窮苦潦倒而死。他的繪畫，"能變南宋渾厚沉郁之趣，成健拔勁銳一體"，在畫史上被稱爲浙派山水畫的開創者。

戴進對山水、人物和花鳥均有較高的造詣。他畫山水注重生活，以南宋院體山水爲法，受李唐、馬遠、夏圭影響極大，也採取董源、范寬之長，畫法用斧劈皴，行筆有頓挫，用墨以濃淡的巧妙變化，來表現"鋪叙遠近，宏深雅淡"。他的主要代表作品有《溪堂詩思圖》《春山積翠圖》《風雨歸舟圖》《雪景山水圖》《金臺送別圖》《關山行旅圖》等。

《溪堂詩思圖》描繪的是崇山峻嶺，虬松遍佈，茅堂臨溪，後倚飛瀑，中藏寺觀，得深山幽居之趣。此畫筆墨蒼勁，佈置精密，峰巒重疊，頗見生機，是畫家晚年的繪畫傑作。

《春山積翠圖》爲紙本，縱141.3公分，橫53.4公分。墨筆畫虬松高嶺，松下一人曳杖前行，一童抱琴後隨。

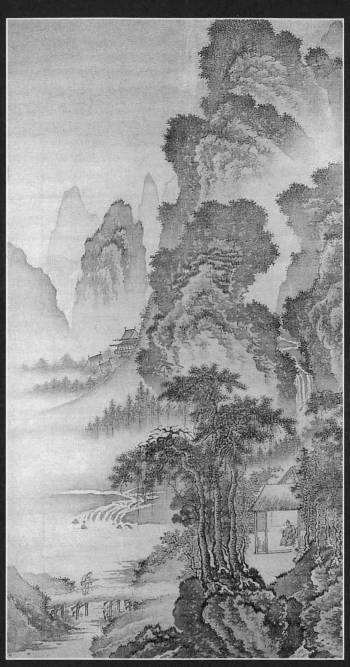

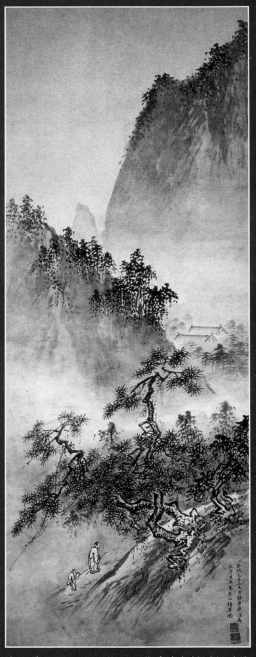

溪堂詩思圖　明　戴進／此作糅雜南北宋畫風，却又見戴進特有的縱放、野勁之氣。用筆輕快、犀利爲"浙派"的普遍性特色。

春山積翠圖　明　戴進／戴進晚年掙脫細膩的南宋院畫風格，趨於寫意。使用筆墨簡逸粗放，以淡墨作斧劈皴，用筆草草點出苔點，春意蒼翠的山頭或白雪皚皚的山頭，就在其筆下發揮出來。

此畫仿南宋李唐、馬遠法派，但用筆疏爽，別具風格。戴進作此畫時，年62歲。

江山漁樂圖　明　吳偉

吳偉20歲時以善畫召入宮廷，後遭讒放歸南京，弘治年間再次徵召入京，因不慣朝廷的束縛，又稱病返回南京。從此，他長期奔走江湖，以賣畫維生。他的山水畫初學戴進，但較之更爲簡括，且喜作大幅。畫風有粗放和精細兩種，以豪放者居多。其作品流傳較多，傳世代表作有《江山漁樂圖》《溪山漁艇圖》《江山萬里圖》《踏雪尋梅圖》等。

吳偉(1459～1508)字士英，又字次翁，號小仙，江夏(今湖北武昌)人。

《江山漁樂圖》爲紙本設色畫，縱270公分，橫173.5公分。表現的是江南的秀麗景色和漁民生活。江邊高樹坡石，其上遠山層疊，江中漁舟有停泊的，有下鈎垂釣的，有對面談話的，有正在起火備炊的。遠處是點點小船散布江上，一幅秀潤美麗的江山漁樂圖卷。在畫法上比較粗縱，自識"小仙"二字，鈐朱文"江夏吳偉小仙"一印。

畫家少時生活孤苦，由常熟錢昕收養，後流落於南京，因而對民間漁民的生活抱有極強的同情心，同時畫家不願爲官，喜愛大自然之中的田園詩般的生活，長期生活在民間，並且畫出了許多秀麗江山和較有生活氣息的作品。在藝術技法上也表現了較多的自由清新的氣

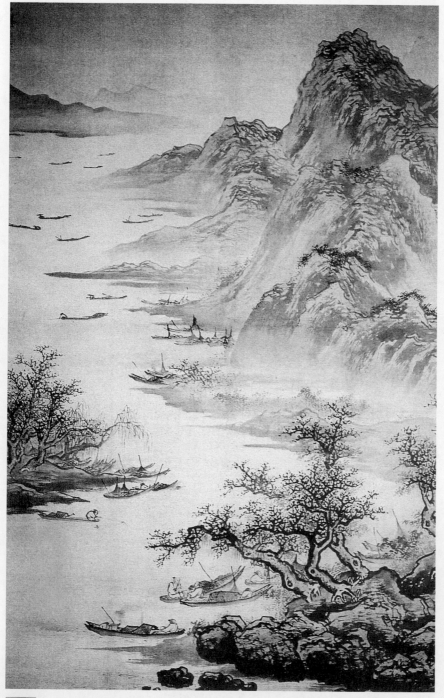

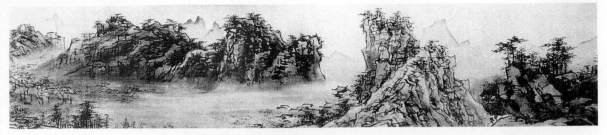

江山萬里圖 明 吳偉

息。在這幅畫上，山石全用馬遠和夏圭的斧劈皴，但並不拘泥於前人，在形式運用之中更向寫實靠攏。在空間處理上，前實而濃重，遠景虛淡，更接近真實的自然風景，在人物的刻畫上，人物的形態各異，富有生活情趣。整幅作品畫法比較粗縱，寫溪山深秀，漁舟小集，漁人互語，頗具生活意趣，畫法比較粗獷，畫面很有氣勢，當屬畫家中年以後的作品。

《踏雪尋梅圖》是吳偉的另一幅代表作，這幅作品爲絹本。用墨筆畫險峻的雪嶺，近景爲冬日蒼古之樹屹立於巨石之間，一長者冒寒過橋，抬臂遮擋撲面而來的寒氣。前有一小童手持梅花一枝，正回頭顧望長者，兩個人物形象呼應，生動自然。遠景雪嶺冷峭，整幅作品有馬遠、夏圭之遺意。

吳偉是浙派繼戴進之後的一代名家，山水畫和人物畫皆精。吳偉的不少山水畫，其實是以山水爲襯景的人物山水畫，在這幅作品中，畫中人物與山水相結合，在具體表現上簡勁放縱，昂然瀟灑，不流於粗俗，作品在構圖

上宗馬遠、夏圭之法，取山景一角，但遠山相連，坡石用筆粗放，其斧劈皴更加豪放，水墨淋漓，冬樹蒼古，畫法堅勁有力，古意森然。冰山用墨泛染，寒氣逼人，背景全用暈染，濃淡得體。全幅繪畫筆法縱橫灑脫、老辣，是畫家晚年的精品。上有題款"小仙"二字置於背景之中，雪嶺與窮款共同襯托出冬日冷寒逼人的氛圍。

王履（1332～？）是元末明初的醫學家、畫家，字道安，號畸叟，又號抱獨老人，江蘇昆山人。他擅長山水畫，取法南宋馬遠、夏圭，筆墨秀勁，構圖飽滿。在51歲時，他遊歷了華山，繪寫了其傳世傑作《華山圖》，共計40幅。

《華山圖》這組寫生山水畫，筆

華山圖册之一 明 王履

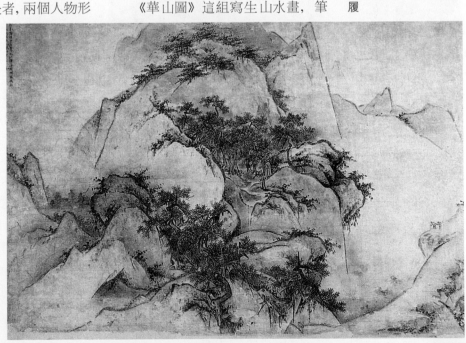

廬山高圖　明　沈周/
沈周並沒有到過廬山，
但卻能真切地畫出廬
山之景，令人佩服他
超人的想像力。

墨蒼勁，氣韻渾厚。他還爲此圖作序，敘述了自己的繪畫美學觀點，他把自己的繪畫思想概括得十分精練：「吾師心，心師目，目師華山。」指出了師法自然的重要性。

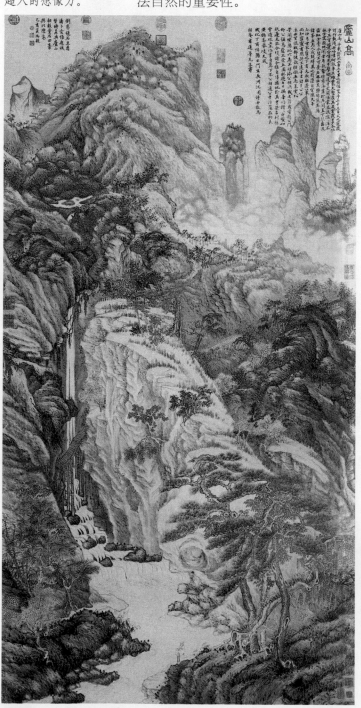

王履所描繪的華山諸峰奇景，真實而又全面地再現了西嶽華山「秀拔之神、雄特之觀」的自然變化之妙，並塑造出類如險峻、蒼茫、空曠、幽深、秀麗、壯偉等情趣各異的意境。筆力剛勁挺拔，渾厚沉著，墨氣明潤，濃淡虛實相生。有些畫幅略加赭石、花青等淡彩渲染，益顯清麗。畫法既吸取馬遠、夏圭之長，又自具雄健清疏的風格。《華山圖册》不僅是王履的精心代表之作和存世孤本，也是中國古代描繪名山大川山水畫中的巨構。

「吳門四家」的山水畫

明代中期以後，「明四家」興起。「明四家」又稱「吳門四家」，是指明代中葉活躍在江南蘇州一帶的四個文人畫家：沈周、文徵明、唐寅和仇英。因蘇州在古代又稱「吳門」，故「明四家」中的沈周和文徵明又被稱爲「吳門畫派」。他們推崇北宋山水，繼承董源、巨然衣鉢，近取元代趙孟頫和「元四家」之長，強調畫家主觀世界的表現，給當時畫壇以很大的影響。

沈周(1427～1509)字啓南，號石田，晚號白石翁，長洲(今屬江蘇省蘇州市)人，吳門四家之首，爲「吳門畫派」開創者，世代隱居吳門。沈周一生未仕，悠游林下，以詩書畫自娛。他學識淵博，詩文書畫均負盛名，家富收藏，曾藏有黃公望的《天池石壁圖》《富春山居圖》等名跡。他交游甚廣，聲望頗高，文徵明、唐寅均從學門下。

沈周以山水畫著稱，花鳥畫也有較深的造詣，並能畫人物。其山水畫多爲江南景色，尤其愛寫故鄉山水。他的山水畫，以水墨山水畫見長，特

別是水墨淺絳畫法名著一時。有粗細兩種面貌，以粗筆見勝。早中晚期都有存世名作。中年享有盛名，其山水多用王蒙皴法，文雅雋秀，爲吳門本色。晚年變爲闊大雄渾的風格，用筆奔放，益見洗煉，有董源遺風。他的傳世作品甚多，著名的有《廬山高圖》《仿董巨山水圖》《滄州趣圖》《東莊圖册》《夜坐圖》等等。

《廬山高圖》現存臺北故宮博物院，是沈周爲他的老師陳寬祝壽而作，取高山仰止之義。陳氏祖籍江西，故取廬山之高以爲祝頌（"廬山高"又是古樂府的詩題），選材和立意頗具匠心。這幅作品屬於畫家早年的佳作。廬山是畫家憑想像描繪出來的，在畫法上宗學王蒙，景色繁茂，草木華滋，筆法甚密，風格細秀，屬"細沈"代表作。整幅作品在近於王蒙的繁密的筆墨中展現了想像中廬山的雄偉，開創了以山水畫象徵人品的表現手法。畫面上部沈周自題"廬山高"（篆文）三字，並題古體長詩一首："廬山高，高乎哉！鬱然二百五十里之盤距，岌乎二千三百丈之龍蓯。……西來天塹濯其足，雲霞日夕吞吐乎其胸……"感情激越，氣勢浩蕩。末尾自識："成化丁亥端陽日，門生長洲沈周詩畫，敬爲醒庵有道尊先生壽。"從題款看，畫家作此畫時年41歲。整幅作品佈局嚴謹，林木葱鬱，層巒疊嶂，山石樹木筆法細密，既有仿王蒙的豐滿華滋，又具董源、巨然的瀟灑淡逸。

《東莊圖册》爲紙本設色畫。原二十四頁，今遺失其中的三頁。現藏南京博物院，是沈周中年時期的作品，描繪其師吳寬家的庭園景色，爲沈周

描寫文人生活環境的寫實作品。山坡用縝密的披麻皴法並以淡墨渲染；用線圓勁，墨色濃潤，富有生活氣息。體現了他中年時期山水畫的典型面貌。

文徵明（1470～1559）名璧，號衡山居士，長洲（今江蘇吳縣）人。他是沈周的學生，擅長繪畫和書法，一生過著與詩文書畫爲伴的名士生活。他是"吳門四家"中沈周而下的第二位大家。在繪畫創作上以山水爲主，其山水師法趙孟頫、吳鎮、王蒙諸人而自成一家，亦擅長花卉人物，氣韻神采，獨步一時。他的作品有"粗筆"和"細筆"兩種，粗者以水墨爲之，細者工以青綠。不論粗、細皆以蒼秀婉逸見長。傳世作品有《蘭亭修禊圖》《溪橋策杖圖》《真賞齋圖》等。

《蘭亭修禊圖》爲金箋紙本，是文徵明青綠設色畫的代表作。描繪的是晉朝王羲之等人在蘭亭溪上修禊，作曲水流觴之會的故事。

修禊是古代的風俗。人們在陰曆三月上旬要到水邊嬉游，以消除不

東莊圖册·菱濠圖　明沈周／此圖描繪的是江南水鄉採摘菱角的情景。畫面以俯瞰的角度來處理，彎曲的河道引導人的視線前進，使得作品具有遠闊的感覺。河岸土坡用飽含水分的淡墨擦染而成，柳樹樹幹也是不勾輪廓的没骨法，更加突出了江南水鄉的特色。

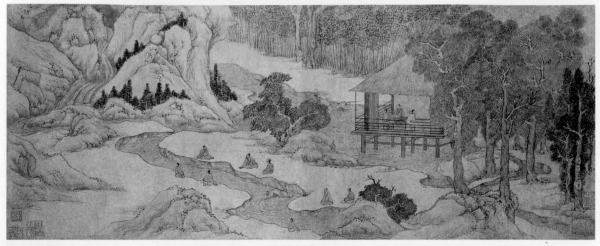

蘭亭修禊圖　明　文徵明／此作工秀嚴整，石法簡勁，皴擦較少。林木刻畫繁細，夾葉片片見筆，不厭其煩，濃重茂密。

祥。蘭亭修禊是東晉穆帝永和九年(353年)王羲之與謝安等41人在浙江蘭亭修禊的故事。王羲之等人臨曲水而洗滌，每人都作了詩文，王羲之作了序，記述蘭亭周圍山水之美和聚會時的歡樂和感慨。蘭亭修禊是畫家們喜愛的繪畫題材之一。在這幅作品之中，畫家以兼工帶寫的方法勾畫了曲水灣灣，蘭亭環抱其中。樹木和竹子畫得非常工細，但不刻板。山巒皴擦簡練，臨流水而坐的文人的衣紋概括，富於一種裝飾趣味。人物的動態刻畫上，也相互呼應，交談狀，吟詩狀，顧盼狀，情態各具。曲水流觴，岸邊叢叢青竹，亭亭玉樹，正是文人雅士集會的好去處。

這是一幅秀美的青綠山水畫，設色濃麗中風致淡雅，美麗而不流於媚俗。樹木的畫法用空勾填色，古香古色。山巒的設色是大面積的平塗，用筆不多，但秀潤獨存。整幅作品在金箋底子的襯托下，顯得高貴典雅。

《溪橋策杖圖》為紙本，縱96公分，橫49公分，墨筆畫。描繪的是古木坡岫，一年長者正策杖過橋。自題："短策輕衫爛漫遊，暮春時節水西頭。

日長深樹青幃合，雨過遙山碧玉浮。徵明"。

文徵明作為吳門四家之一，在其山水畫中，水墨以及水墨淡著色更為引人注意，有粗細兩種面目。此圖就是畫家的粗筆作品，筆法粗簡，墨氣淋漓，氣象蕭森，筆力遒勁，在粗放中抒寫了寧靜典雅的氣質。在寂靜蕭索的大自然之中，一人策杖過橋，似在略停深思，其沉靜思索的姿態映襯了自然的蕭森與靜穆。畫面蒼潤，題字蒼老，題詩韻致，表現了畫家詩、書、畫兼長並擅的文人墨氣，畫家憑藉詩、書、畫的三位一體抒寫了自己沉靜的文人名士生活的情懷。從畫面上的景致和畫家的題詩，我們可以想見畫家的心靈已經與大自然相諧合，進入了天人合一的大道境界。《溪橋策杖圖》是畫家晚年的作品，風格粗放，用筆老辣，是很能體現畫家藝術功力的作品。

唐寅(1470～1523)，字子畏，一字伯虎，號六如居士、桃花庵主、魯國唐生、逃禪仙吏。吳縣（今蘇州）人。弘治十一年(1498年)舉應天府(今南京市)解元，次年因徐經科場案件，株連

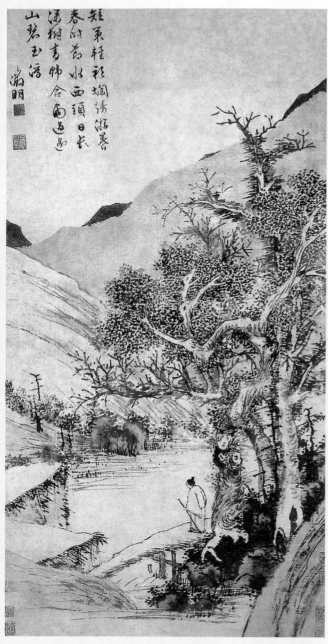

入獄而被革黜。他賦性疏朗，任逸不羈，曾經刻其章爲"江南第一風流才子"。唐寅能詩文，工於畫，既畫人物仕女，也畫山水、花鳥，遠攻李唐足任偏師，近交沈周可當半席，自宋代的李、劉、馬、夏，元代的黃、王、倪、吳，無不研解，行筆秀潤縝密，而有韻度。初師黃臣而雅俗迥異。山水學

劉松年、李唐之皴法，也出藍而勝藍。晚年信奉佛教，取號六如居士，日趨消沉。其《桃花庵歌》有"別人笑我成瘋癲，我笑他人看不穿"，在他的自題的七言絕句中有："請把世情詳細看，大都誰不逐炎凉。"這些都反映出他晚期生活中的思想感情。其卒年54歲。

唐寅是個畫藝早成的畫家，於山水、人物、花鳥皆有成就。他的山水畫，或雄偉，或纖秀，或平遠清幽，能夠小中見大，粗中見細。筆墨靈動，煥然神明，常以細長挺秀的線畫山巒，變斧劈皴而爲線，將"披麻""亂柴"等皴法結合起來，不爲門戶所纍，學古人而有所變，是其可貴之處。唐寅的傳世山水作品有《騎驢歸思圖》《看泉聽風圖》《秋風紈扇圖》《孟蜀宮妓圖》《落霞孤鶩圖》等。

《騎驢歸思圖》爲絹本，淡設色畫。畫面上描繪的是奇峰雜木，山塢人家；溪水湍流，穿行山澗；綠樹迎風，舞姿婆娑；一人騎驢行進在山坳中崎嶇的山路上，正朝深山之中的草堂院落奔去。前景山下深澗又有流水

溪橋策杖圖 明 文徵明／策杖圖是古代山水畫家經常畫的題材之一，多畫高人隱士策杖山中橋上。沈周也常畫《策杖圖》，也畫一高士策杖山中橋上。這類作品的意境有擺脫"塵囂"的寂寥空寞之感。

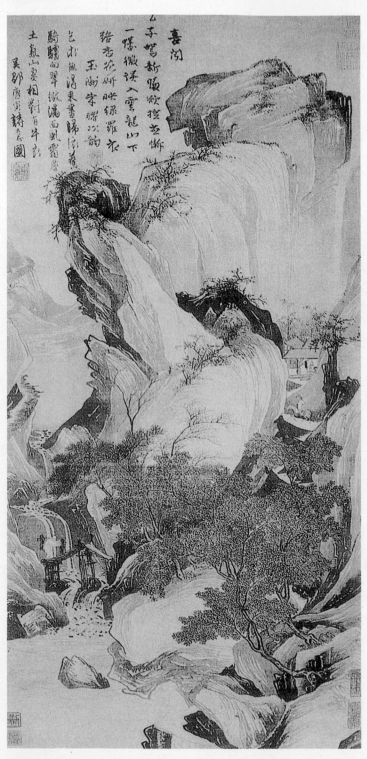

喜泅

一憬微誤入雲龍山下

縣杏從妍研映綠羅衣

王洲李瞻泷韻

乞术無渴束書歸依舊

騎驢向翠徽滿面風霜塵

土氣山妻相對有牛衣

吳郡唐寅詩意圖

騎驢歸思圖　明　唐寅

近李唐、馬遠等院體，但具"文人畫"風格。自題七言絶句一首，云："乞求無得束書歸，依舊騎驢向翠微。滿面風霜塵土氣，山妻相對有牛衣。吳郡唐寅詩意圖。"鈐朱文一印。這幅繪畫體現了唐寅的繪畫特色。

《落霞孤鶩圖》爲絹本，設色畫。描繪的是秀岩高柳，水閣臨江，有一人正坐在閣中，觀眺落霞孤鶩，一書童相伴其後，整幅畫的境界沉靜，蘊含文人畫氣質。畫家自題云："畫棟珠簾烟水中，落霞孤鶩渺無踪。千年想見王南海，曾借龍王一陣風。"

在表現技法上，近景的山石多用乾筆皴擦，用墨較重。遠景的山石也多是乾筆皴擦，但用墨較爲清淡而濕潤。故而山石更見蒼秀。高柳婆娑，意向清俊秀逸。水天相連，意境高遠。人物靜坐水閣，面對大自然的美景而陷入思古幽情之中。從其題詩可以看出，唐寅有羨慕王勃少年得志的意思，是爲自己坎坷不遇一吐心中的不平之氣。藉落霞孤鶩，抒發自己懷才不遇，孤行於世間。

仇英(1493～1560)字實父，一作實甫，號十洲，太倉(今江蘇太倉)人，移家吳縣(今江蘇蘇州)。他是漆匠出身，曾師事周臣學畫，明武宗正德十五年(1520年)前後，已經享名畫壇。工山水、人物、仕女。特別工於臨摹，用粉圖黃紙，落筆亂真。至發翠豪金，絲丹縷素，精麗秀逸，無愧古人。仇英出身工匠，相比沈周、文徵明和唐寅來說，其文化修養不深，足跡所經不廣，專門畫傳統題材，但臨古功深，善於繼承唐宋以來的優秀傳統，不失與民間一脈相承的欣賞習慣，尤長於工

木橋，一樵夫正擔柴過橋。在藝術表現上，山石用帶水長皴，非常濕潤。秋樹青黃，多作空鈎夾葉，在畫風上接

畫綠漆蓮煙水中蔭霞孫鸞鵬
無際千羊想見王南海曾偕龍王
一陣風
德輔郭兄先生作詩意
晉昌唐雲為
圖

奇松虬曲，景致幽雅，一幅人間仙境景象。在藝術表現上，畫家勾勒精工，似學宋趙伯駒一派。不論一草一木，一枝一葉，還是人物的動態和表情都描繪得細致入微，嚴謹工細。　在這幅人物山水畫中，人物是描繪的主體部分，作者透過色彩襯托的方法使人物非常突出，老者身穿白衣，形象鮮明。通幅青綠著色，色彩妍麗雅美，充分體現了仇英在人物畫和山水畫上精深的藝術力。

《蓮溪漁隱圖》為絹本，縱126.5公分，橫66.

落霞孤鶩圖　明　唐寅／此作近於南宋院體，但苔點處理，却與南宋李唐"山石不點苔，僅以焦墨剔細草"畫法有別，而是用疏落的圓筆。明王世貞評唐寅的畫"秀潤縝密而有韻度"，大體上概括了他的藝術特徵，而從此圖也可見一斑。

筆重彩人物與青綠山水，作風嚴謹不苟，在精麗秀美之中又閃現著文人畫的妍雅溫潤，在當時是一種雅俗共賞的體格。現存仇英的山水畫有《桃源仙境圖》《桃溪草堂圖》《蓮溪漁隱圖》《劍閣圖》等。

《桃源仙境圖》為絹本青綠設色，描繪的是一幅遠離塵世的隱居環境。遠處峰巒起伏，幽深高遠，山間雲蒸霧漫，遠山深處廟臺亭閣在雲霧中時隱時現，若仙若幻。前景是流水木橋，

3公分。青綠設色畫。描繪的是青綠平遠山水。前景是坡岸、湖水、人家。一長者和一童子正在院子的旁邊漫步。水中小船，也有人物，似在閑談。中段平水漫漫，對岸山前村舍，遠山連連。在佈局上，清新曠遠，前景、中景、遠景，錯落有致。筆法工整，不失仇英工細謹嚴的風致，但又有瀟灑意趣。與仇英一般的畫不同，整幅畫有工細的一面，也有簡潤的一面。前景的工細濃麗與遠景的潤澤簡淡，使

桃源仙境圖　明　仇英

蓮溪漁隱圖　明　仇英

這幅蓮溪漁隱圖景在清曠秀麗中閃現出文人畫的妍雅溫潤的意趣。

　　仇英出身漆工，在思想和趣味上或多或少地與一般民眾乃至新興市民存在著一些聯繫，再加上他要出售自己的作品聊謀升斗，故他的一般的畫作都無法擺脫顧主對題材和畫法的要求，一般來說，工細謹嚴縝密，設色濃麗，專畫傳統題材。《蓮溪漁隱圖》相比畫家其他一些作品而言，有著其簡淡率意的一面。從題款"仇英實父製"五字來看，這是一幅畫家自娛作品。沒受顧主限制，故整幅作品在工細中顯現出瀟灑意趣，實爲仇英繪畫作品中的精品。

　　除上述吳門四家外，屬於吳門畫派的畫家大多是文徵明的子侄與學生，著名的有文彭、文嘉、文伯仁、謝時臣、錢穀、陸治、陸師道等。

　　文嘉(1501～1583)字休丞，號文水，長洲(今江蘇蘇州)人，吳門派代表畫家文徵明的次子。官至和州學正。繼承家學，畫得其父一體，精山水，疏秀似倪雲林而有肉，著色山水有幽淡之致。能鑒古，工石刻，爲有明一代之冠。工小楷書，輕清勁爽，宛如瘦鶴，徑寸行書亦然，但不如其父兄。能詩。卒於萬曆十一年(1583年)，享年八十有三，傳世作品有《設色山水圖》和《山水花卉圖》等。其中《設色山水圖》充分顯示了畫家的藝術特色，潑辣老健，擬古而又不失家法，並能脫俗。整幅作品頗得董源之筆意。

　　謝時臣(1488～？)號樗仙，吳(蘇州)人。他是沈周、文徵明以後的吳派名家，善山水，得石田意而有變化，筆勢縱橫，設色淺淡，人物點綴，極其

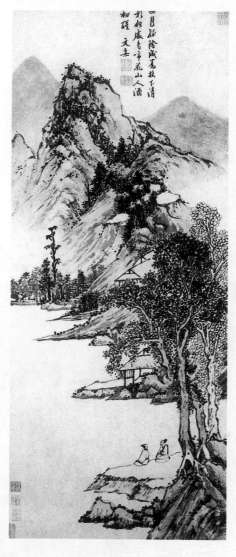

設色山水圖　明　文嘉／文嘉繪畫直承其父文徵明的衣鉢，《明畫錄》謂："所作山水，清遠逸趣。得雲林佳境，合處直逼其父。"讀此作品，的確如此。

瀟灑。尤善畫水，江河湖海，種種皆妙。喜歡畫屏障大幅，有氣概而不無絲理之病，這也是外兼戴進、吳偉兩派所致。傳世代表作品有《武當南嶺積雪圖》《夏山飛瀑圖》等。

　　《武當南嶺積雪圖》描繪的是武當南嶺雪後的情景，爲大章法淡著色的山水畫。自識："寫乾坤名勝四景，景皆予曾親覽，歷歷在目者。"按其自識當爲四幅，現僅見此幅作品。這幅作品峰巒山石皆留白，天空用淡墨烘染，屋宇亭臺均不見瓴，以示積雪之

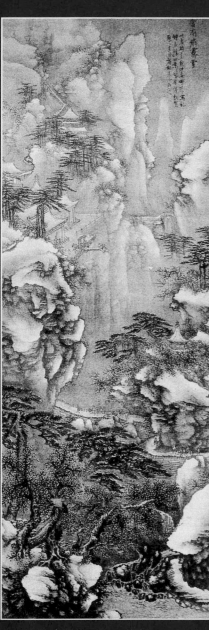

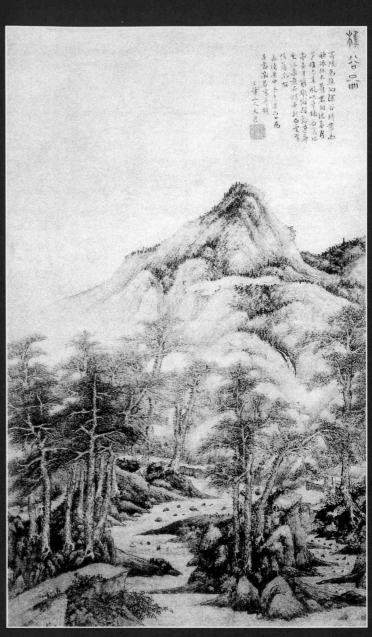

武當南嶺積雪圖　明　謝時臣　　　　　　椎谷圖　明　文伯仁

厚。棧道上，前呼後應的行旅，也極盡生動之致。曾直接受過謝時臣影響的著名畫家徐渭評論他的畫：「吳中畫多惜墨，謝老用墨頗侈，其鄉人訝之，觀場而矮者相附和，十之八九，不知畫病不病，不在墨重與輕，在生動不生動耳。」

文伯仁(1502～1575)字德承，號五峰山人，又號葆生，攝山老農，長洲(今江蘇蘇州)人。文徵明侄子。山水、人物師王叔明，筆力清勁，岩巒鬱茂。其擅畫之名不在文徵明之下。卒於神宗萬曆三年(1575年)，享年74歲。傳世作品有《椎谷圖》《萬壑松風圖》等。其中《椎谷圖》富有山村生活氣息。墨筆細潤，構圖自然，毫無矯揉造作卻頗多野趣。

錢穀，字叔寶，號罄宜，自號罄室子，長洲(今江蘇蘇州)人。少年孤貧失學，成年時跟隨文徵明學畫，畫名甚著。畫山水、蘭竹意趣古淡，爽朗清新，為吳門畫派中的高手。代表作品有《竹亭對棋圖》《虎丘小景圖》等。

《虎丘小景圖》描繪的是蘇州虎丘山前景物。凡千人石、劍池、雙釣桶，上至虎丘寺塔，皆收入畫幅之中。畫面綠樹森茂，亭閣隱現，遊人三三兩兩，漫步其中，一幅清幽的虎丘小景圖畫。畫家的題詩將此畫詮釋得更加意趣清新：「碧山高處結清游，孤閣虛明景最幽。秋色橫空霞彩亂，嵐光含暝雨聲稠。青林掩映高低樹，白水微茫遠近洲。一段勝情吟不就，暮鐘催客上歸舟。細雨霏霏浥暗塵，空林落木景淒清。登高聊適煙霞興，把酒都忘離亂情。絕壑泉枯銷劍氣，四山人靜少游行。蕭然禪榻忘歸去，況對

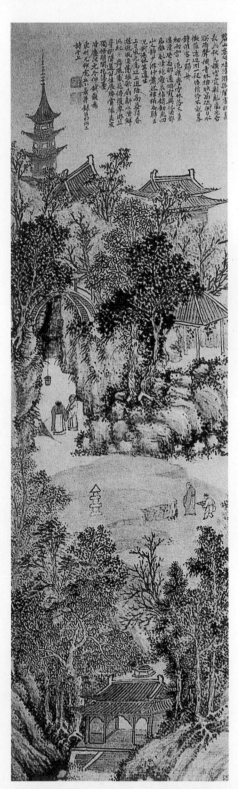

湯林竺道生。上巳風光屬近丘，追陪高蓋結春遊。暖風淡蕩搖歌扇，新水

虎丘小景圖 明 錢穀／這幅作品注意借景抒情，描寫出對實景的主觀感受。畫面著意表現空林落木、清寂高曠的秋景，遊人主要是老僧、高士，傳達的是尋勝訪幽的文人意趣。上部的題詩，進一步點明了畫意，這種詩與畫的有機結合，使作者的創作意向披露得分外明晰。錢穀是明代中後期吳派的重要畫家之一，山水師承文徵明，以工細見長。《虎丘小景圖》無論在內容、情趣、筆墨和風格上都反映了吳派山水的特色，也是他本色畫的代表作。

澄鮮泛彩舟。舞燕蹙花停復舉，游絲罥樹墮還留。佳辰勝賞懷良友，獨撫雕闌抱隱憂。”

陸治(1496～1576)，字叔平，江蘇吳縣(今蘇州)人，因爲居住在太湖的包山，號包山子，後隱居在支硎山中。他是吳門派大家文徵明的重要門生，詩、文、書、畫都有相當的造詣。“其於丹青之學，務出其胸中奇氣，以與古人角，一時好稱，幾與文先生埒。”在花鳥畫方面，與文徵明的另一個得意弟子陳淳同爲明代大家；山水深受宋元人和文徵明影響而又能創立自己的風格。傳世作品有《村居樂事圖》和《竹村長夏圖》等。

《村居樂事圖》爲絹本，原共十頁，每頁縱29.2公分，橫51.7公分，均設色。畫法簡逸似是晚年之作。描繪的是漁父、放鴨、聽雨、踏雪等村居樂事。其中“漁父”一圖，畫漁夫們在水上捕魚，一個漁夫正撐船而行，一個漁夫正要撒網，一個漁夫正在收網，水波激灩，細柳飄浮，蘆葦搖曳，一幅優美的漁民生活圖景。“放鴨”一幅也別有情致，一放鴨人正半

跪在河岸，似在高聲喚鴨，河中的鴨子情態各具，畫法簡率，意境清美。“聽雨”畫大雨滂沱，狂風大作，一長者正在茅屋之中，橫身斜臥聽窗外風雨之聲，雨中一人正撐傘而行，低頭躬身，行步艱難，整幅作品將風雨大作的天氣生動地表現出來。“踏雪”一幅也很有情趣，一長者正携書童頂雪在雪地行走，是一幅典型的文人生活情趣圖，這使我們想起許多畫家所表現的踏雪尋梅圖，畫法粗簡，皴染結合，背景暈染得體，畫境高寒。

從《村居樂事圖》可以看出，陸治在山水畫上深受文徵明的影響並上追元人，有著自己獨立的藝術風格。不愧當時“一時好稱，幾與文先生埒”的評論。

陸師道(1517～?)字子傳，號元洲，更號五湖，長洲(今蘇州)人。嘉靖進士，官至尚寶少卿。師事文徵明，於詩、文、書、畫所謂文氏四絕，並能傳之。山水淡遠類倪雲林，精麗者不減趙孟頫。尤工小楷、古篆，遂爲一時書家冠。傳世代表作品有《溪山圖》，《喬柯翠林圖》等。

村居樂事圖(選一) 明 陸治

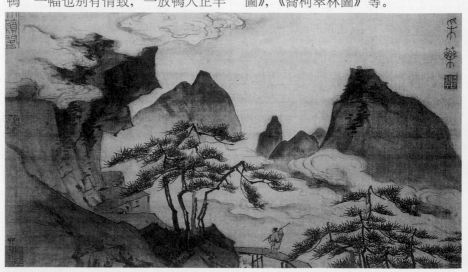

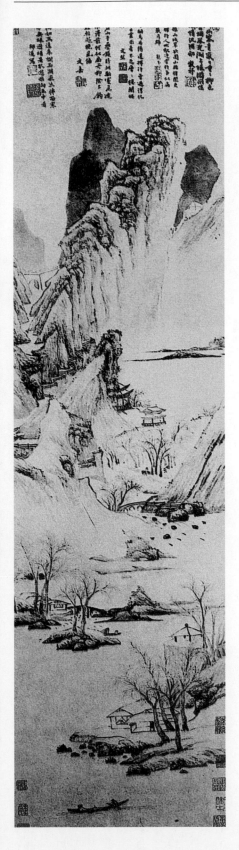

《溪山圖》爲紙本，中長幅，墨筆畫。畫面前景是湖水岸柳，水上一艘小船正游，岸上茅亭綠柳；中景山巒伸延，山上山路盤旋，寺廟隱現，高山層層深遠，遠山高起，山下平水相連。整幅繪畫意境高遠，氣勢高孤。從前面的坡岸之樹以及整幅作品的意境，可以看出畫家的山水上追元朝倪瓚。陸師道是一個詩書畫皆精的畫家，其畫文人氣十足，此圖自題："石山如畫繞亭欄，玉澗飛流拂面寒。欲叩無緣避煩暑，臥遊惟向畫中看。"另外，這幅畫上還有王穀祥、彭年、文彭、文嘉四人題詩。這幅作品比較明顯地體現了畫家的藝術風格和藝術表現力，是一幅值得品賞的優秀作品。

溪山圖　明　陸師道

明末"華亭派"與南北宗説

明代晚期，是文人畫最發達的時期，與吳門畫派關係密切的"華亭派"興起。華亭派以董其昌爲代表，重要畫家還有莫士龍、陳繼儒和趙左等。他們推崇"董、巨"與倪瓚、黃公望，並提出南北宗説，力貶"浙派"和"江夏派"。

董其昌(1555～1636)，字思白，號玄宰，又號香光居士，松江華亭人，官至南京禮部尚書。家富收藏，精於鑑賞，尤長於山水。他主張以書法入畫，提倡畫家必須"讀萬卷書，行萬里路"以加强修養，追求文人畫的士氣，竭力標榜文人畫，並以佛家禪宗又分南北爲喻，提出了著名的"南北宗"之説。以南宗爲文人畫派，爲畫家的正統，崇南貶北，他的這種觀點中的門户偏見雖爲後來的好多人所批駁，但此理論的影響是深遠的，他的名聲也

因此而顯赫。

董其昌的山水畫主要師法“元四家”，講究筆墨情韻，畫格清潤明秀，簡淡天真。他擅長運墨，墨色鮮麗而富有層次。他亦長於設色，他的青綠山水，設色鮮麗而不妖，淺綠山水，設色簡淡而不飄。他更注重筆法的運用，皴、擦、點、染無一不施，追求運筆的豐富變化。但他的山水過分強調臨仿古人與追求筆墨效果，程式化意味較濃，助長了摹古的不良風氣之興盛。他的傳世作品較多，代表性的有《高逸圖》《贈稼軒山水》《關山雪霽圖》《秋興八景圖》等。

《高逸圖》描繪的是平坡雜樹，遠山數疊。近景是古樹虬曲，中景空白一片，似水茫茫，遠處山巒重疊，蔚然深秀。在表現手法上，用筆秀逸，皴寫適度，蒼然蕭古，畫風接近元四家之一的倪雲林。

《關山雪霽圖》作於崇禎八年（1635年），畫家時年81歲。這是一幅畫家老年的力作。墨筆畫平遠山景。山巒起伏層疊，林壑幽深，連綿無際。山中有茅堂數間，隱現於山巒之中。叢樹葱蘢，遠山重疊，一派森然氣象。全幅佈局嚴謹而氣勢雄健，蒼蒼莽莽，一氣呵成。用筆蒼勁老辣，墨氣渾厚，兼有生拙秀潤的特點。此圖實非雪景，全是胸中氣象，為其晚年之筆，是體現董氏藝術風格的精品之作。

《秋興八景圖》是一套冊頁，共八開，每開都有作者行楷題記及署款。乃作於庚申八九月間的北航舟次，歷時20餘天，途中經過江蘇省松江、蘇州、鎮江一帶。作者時年66歲，估計應是應明光宗朱常洛詔，赴太常少卿任所。此冊為董其昌的至精之作，對於研究他的繪畫風格、筆墨技巧和美學思想具有重要參考價值。這套《秋興八景圖》表現了董氏畫中所特有的平淡、酣暢、古雅、秀潤。其用筆回腕藏鋒，所作線條兼沉穩、生拙、柔秀之美；其用墨尤為擅長，神采飛動，

高逸圖　明　董其昌

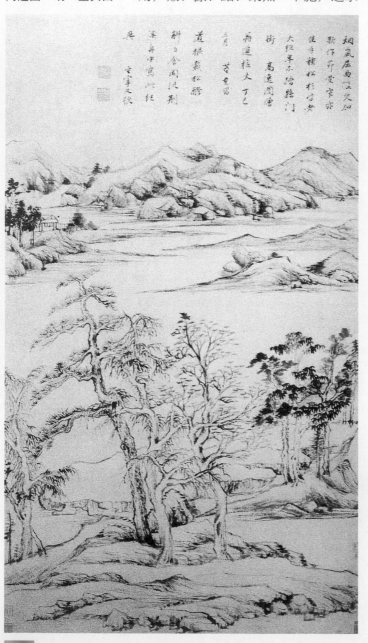

而又一片清光，有股天真瀟灑之氣撲面而來，在很大程度上得力於濃、淡、乾、濕以及黑、白這"六彩"的妙用。其色彩的運用上，多爲淡彩，雅淡而生動，色彩之中總摻以一定的淡墨，濾却火氣，使色彩"雅化"；在結構布勢上往往寓奇於正，善於以平淡取勝。總之，畫家十分重視藝術形式諸因素間的協調和生發、變化。

莫是龍，一作世龍、士龍。其生年不詳，卒年爲1587年。得米芾石刻"雲卿"二字。因以爲字，後以字行。更字廷韓，號秋水，又號後明。華亭(今上海松江)人。八歲讀書，目下數行，十歲屬文，有神童之稱。後補郡博士弟子。畫山水宗黃公望，磊落鬱葱，氣韻尤別。特別看重自己的繪畫，

不輕易示人。與董其昌、陳繼儒等創立山水畫南北分宗說，强把"院體"山水畫和"文人"山水畫分爲兩個系統，引起學術上的爭論，對當時繪畫創作和表現技巧，起過一定的作用。有《石秀齋集》及《畫說》傳世。傳世畫作有《仿米氏雲山圖》。

陳繼儒(1558～1639)，字仲醇，號眉公。華亭(今上海松江)人。工詩文，著有《晚香堂》《白石山房稿》。書法學蘇軾、米芾，也畫山水、竹梅。有《明書畫史》《眉公密笈》《書畫金湯》等著作行世。傳世畫作有《雲山幽趣圖》《墨梅圖册》等。陳繼儒在當時和董其昌齊名，是一位積極提倡文人畫審美意趣的著名畫家。

趙左，字文度，華亭人。生卒年

關山雪霽圖 明 董其昌／此作是體現董氏水墨山水畫面目的代表作。其用筆老健和極强的形式感，都顯示了畫家的藝術特點：師承古代名家，以書入畫，所作山水，柔中有骨，轉折靈便，墨色乾潤濃淡，層次分明，蘊蓄豐厚，拙中帶秀，清雋雅逸，以平淡天真取勝。

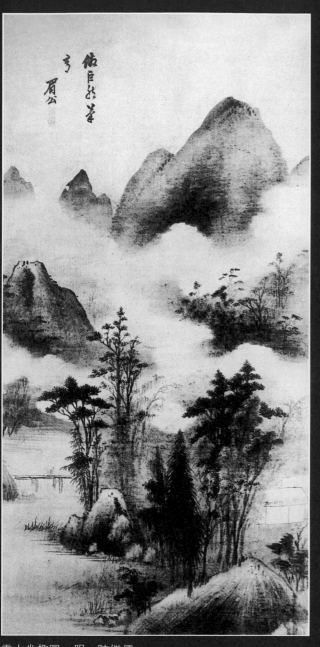

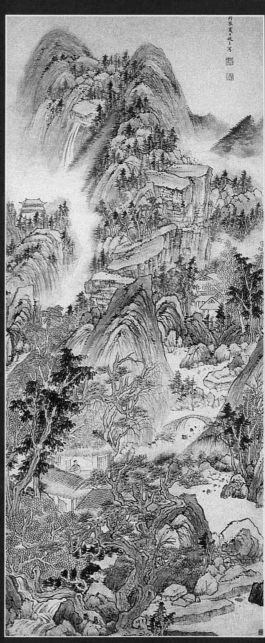

雲山幽趣圖　明　陳繼儒　　　　　　　　　　　　　　山居閑眺圖　明　趙左

不詳，約活動於萬曆、崇禎年間。工畫山水。畫宗董源，兼有倪瓚、黃公望之意，善於用乾筆焦墨，長於烘染。他與董其昌交往甚密，常為董代筆，也是松江華亭派主要畫家之一。傳世作品《山居閑眺圖》最能代表其藝術風格的作品。

寫意花鳥畫的繁榮

明代花鳥畫也有了較大的發展。寫意花鳥畫的勃興是一個很值得注意的現象。在明代前期，花鳥畫還是以宮廷院體畫為主流，到了中期以後，情況發生了變化，此時院體畫雖然還在發展，但是，具有創造性意義的水墨寫意畫逐漸成為明代繪畫的主要流派。

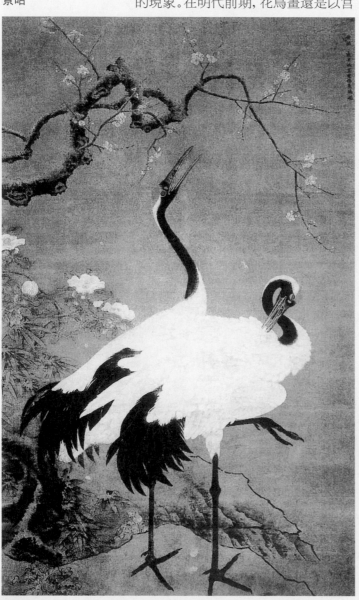

雪梅雙鶴圖　明　邊景昭

明代前期的院體花鳥畫家

明代前期的花鳥畫以工整艷麗的院體畫為主流，邊景昭、孫隆、呂紀、林良集中代表了這方面的成就。

邊景昭，字文進，沙縣(今福建沙縣)人。永樂至宣德初的宮廷畫家，為人曠達灑落，且博學能詩，並以畫花鳥著稱。他繼承兩宋"院體"工筆重彩的傳統，而有所創造。他畫的花鳥，注重對象的形神特徵，對於花之嬌艷，鳥之飛鳴，葉之反正，色之蘊藉，無不刻畫精妙。永樂時，他畫的翎毛與蔣子成的人物、趙廉的虎，曾被稱為"禁中三絕"，是明代畫院中影響較大的工筆花鳥畫家。傳世名作有《三友百禽圖》和《雪梅雙鶴圖》。

《三友百禽圖》頗為壯觀，百禽翔集，姿態各異，畫法工整，敷色濃艷，極其生動。《雪梅雙鶴圖》更能代表其藝術風格。畫面上兩隻丹頂鶴，占據畫面的主要部分，雙鶴神態舒展自如，栩栩如生。背景為雙勾綠竹，雪白芙蓉和傲雪白梅，交相輝映。筆墨工致，設色明麗。整幅作品刻畫精細，一絲不苟，是較為典型的明代院體派

風格。

　　孫隆，一作孫龍，字廷振，號都痴，江蘇武進人。宣德年間供職內廷。他專工沒骨圖，遠法徐崇嗣，近效南宋牧溪，不事勾勒，純以彩色在熟紙或絹上作寫意，生動瀟灑，意趣橫生。傳世代表作品《芙蓉游鵝圖》爲絹本設色，縱159公分，橫84公分，現藏故宮博物院。這一作品描繪的是江南春月的江岸小景。在表現手法上，畫家將寫意與寫形，沒骨與勾勒，工謹與逍媚，圓滿和諧地統一在畫面之中，自成一家之體。

　　呂紀(1477～?)是浙江人，字庭振，號樂愚，一作樂漁，弘治年間(1488～1505)被徵召入畫院，供事仁智殿，官至錦衣衛指揮。善畫花鳥，初學邊景昭，後研習唐宋諸家名作，略變南宋畫院體格。多畫鳳、孔雀、鶴、鴛鴦之類，雜以花木草石，俱有生氣。他的花鳥有細筆和粗筆兩種。細筆多爲工筆著色，粗筆從院體中變出，多爲水墨畫。呂紀善於將粗、細兩體結合。此外他也偶作山水人物。傳世作品有《桂菊山禽圖》《竹禽雙稚圖》和《殘荷鷹鷺圖》等。

　　《桂菊山禽圖》爲絹本，重彩設色，縱190公分，橫106公分，現藏故宮博物院。此圖畫一株高大的桂花樹斜立在土坡上，枝幹蒼勁，花葉繁茂，占據了畫面的一半。枝頭上的八哥，有兩隻隔枝對唱，一隻翹首遠眺，另有一藍色壽帶朝樹下鳴叫，樹下還有三隻壽帶，正圍着一隻草蟲爭相啄食。桂樹的周圍是盛開的菊花，以及蒼古的巨石，輕柔的秀草。造型嚴謹，佈置得宜，鳥與鳥之間，樹與坡之間，花與石之間，有呼

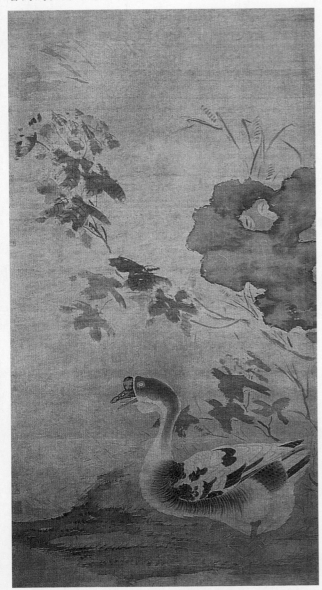

芙蓉游鵝圖　明　孫隆／孫隆是一位富有創造力的院體花鳥畫家，他將寫意的形式融進了工謹的院體花鳥畫中，從而預示了明代中期以後水墨寫意花鳥畫的出現和繁榮。在《芙蓉游鵝圖》中，游鵝的畫法是工細嚴謹的，但坡岸和雜草以及蘆草和芙蓉却是寫意爲之。整幅作品在工謹與粗放中獲得了和諧統一。

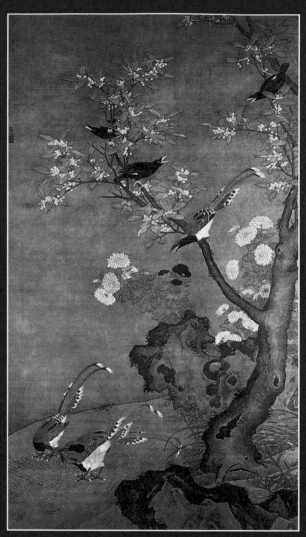

桂菊山禽圖　明　呂紀

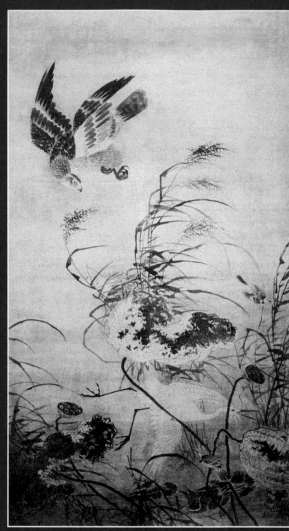

殘荷鷹鷺圖　明　呂紀

有應，生機盎然。給人以歡快和諧的感覺。在表現技法上花與葉勾勒填色，禽鳥羽毛暈染而成，用筆工細，設色鮮麗。屬於典型的工筆重彩畫法。樹幹和石頭用筆較爲粗放，其墨色也較重，可以看到馬遠、夏圭的筆意。整幅作品用筆工細與粗放形成對比，兩相映襯，使畫面燦爛奪目。

《殘荷鷹鷺圖》爲絹本，縱190公分，橫105.2公分，淺設色。此畫描繪的是荷塘楓葉，一隻鷙鷹正搏擊白鷺，白鷺倉皇地在殘荷與蘆葦間奔逃，其他禽鳥也都恐怖驚避。具體表現上用筆粗簡，荷葉、蘆葦、水草似一氣畫成，墨色淋漓，接近林良一路粗放簡約的畫派。

林良，字以善，南海(今廣東南海)人。生卒年不詳，約活動於正統至弘治(約1436～1505)年間。年輕時曾在布政使司供役，後以擅長繪畫名聞鄉里。約在景泰至成化年間被薦舉爲內廷供奉。授工部營繕所丞，後官至錦衣衛指揮、鎮撫，值仁智殿。他在明代宮殿畫家中地位比較顯耀，與永樂、宣德時期花鳥畫家邊景昭，先後蜚聲畫壇。

林良早年學山水畫和人物畫，後專攻花鳥，並以擅畫寫意花鳥著稱。早期所作設色花果翎毛，畫法工細精巧，後來師承南宋放縱簡括一路，變爲水墨粗筆寫意，取得突出成就。從傳世作品看，林良的花鳥畫題材，大多爲鷹、雁、鷺、鶴、孔雀、錦雞以及各類水陸禽鳥，取景多是蒼松古樹、灌木、叢林，以及溪渚、寒塘、蘆荻、水草，著重表現大自然中的野逸之趣。在表現技法上，挺健豪爽的筆法，既有迅捷飛動之勢又比較沉重穩練；在運筆頓挫之間講究規矩法度。林良的畫雖未盡脫院體法度，但他縱勁豪放的水墨畫風，頗具新意，爲明代寫意花鳥的先驅。代表作品有《山茶白羽圖》《灌木集禽圖》《雙鷹圖》等。

《山茶白羽圖》現藏上海博物館，是林良的早期作品。該作畫法工筆設色，工細精巧，有北宋院體畫的神韻，傳達出一種優美的自然情趣，是畫家早期工細風格的代表作品。

《雙鷹圖》現藏廣東省博物館，是林良繪畫成熟期的作品。此圖描繪的是古樹寒石之上，兩隻蒼鷹，富有野逸之趣。其用筆遒勁，穩重老練；構圖飽滿而有法度。這幅畫是他簡筆粗放寫意水墨畫的精品，相比他早年工巧艷麗的宮廷畫風有了一定新意，對當時明代中期的花鳥畫風產生了較大影

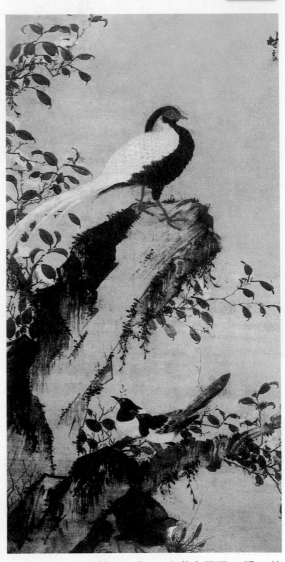

山茶白羽圖 明 林良

雙鷹圖　明　林良／林良的畫鷹，對後世影響很大。如清代的八大山人、現代的齊白石，他們所畫的鷹，從造型到筆墨，都與林良有著明顯的淵源關係。

利，講究結構，法度嚴謹，枝葉刻畫清晰，墨色濃淡分明，起筆和收筆熟練地運用了書法技巧。"寫竹還於八法通"，趙孟頫的畫理，在夏昶的作品裏得到了體現。

水墨寫意畫的繁榮

明中葉由於文人畫的興起，在院體花鳥畫盛行的同時，水墨寫意花鳥畫也開始發展。創作這類作品的大都是文人畫家，如"明四家"中的沈周、唐寅，既工山水，也擅長水墨花鳥，但真正將水墨寫意花鳥推向一個新的境界的是沈周的後繼者陳淳和徐渭。

陳淳(1438～1544)，字道復，以字行，別號復甫，號白陽山人，長洲(今江蘇蘇州)人。天才俊發，凡經學、古學、詞章、書法、詩、畫無不精妙。少年作畫，初學元人精工，中年斟酌米、高之間。擅長水墨寫意，山水淋漓，不落蹊徑，尤精於寫生，一花半葉，咄咄逼真，淡墨欹毫，疏斜離亂，以行書的筆法入畫，瀟灑清逸，與徐渭齊名，對後世影響很大。其楷書從文氏，取其風韻；行書出楊凝式、林藻，老筆縱橫；小篆瀟灑而遒勁。傳世代表作有《葵石圖》《秋江清興圖》等等。

《葵石圖》爲紙本墨筆，縱68.5公分，橫34公分。圖繪一枝秋葵，用筆瀟灑利落；襯以湖石，用飛白筆法，略施淡墨渲染；更添風竹與秋草，用濃墨雙勾寫出，筆力勁爽，是陳淳中年的傑作。畫上自題"碧葉垂清露，金英側曉風"。陳淳專精水墨花卉，其題材大多是庭院中常見的花木，在畫法上則是雙勾與點染相結合。筆墨簡淡率意、清峻疏爽。每每題一詩，別有一

響。

明初花鳥畫，以宮廷院畫爲主，但宮廷以外的一些畫家也取得了很大的成就，如畫竹名家夏昶。

夏昶(1388～1470)，字仲昭，號自在居士，又號玉峰，江蘇昆山人。他詩詞清麗，以畫墨竹名滿天下，所畫墨竹聲價甚高，海內外多重金求購，有"夏昶一個竹，西涼十錠金"之謠。今存其作品有《戛玉秋聲圖》《湘江風雨圖》等。《戛玉秋聲圖》爲紙本，墨筆畫風中數竿瘦竹，伴以湖石，筆法勁

戛玉秋聲圖　明　夏昶　　　　　　　葵石圖　明　陳淳

松石萱花圖　明　陳
淳

陳淳的水墨寫意花卉是繼林良、沈周之後的重要發展，這一新的形式發展更利於抒發藝術家的個性和胸懷，倍受後世畫家的青睞。在畫史上，陳淳與徐渭是並提的，他們的水墨寫意花卉對以後的花鳥畫的發展具有極其深遠的影響。

《松石萱花圖》是陳淳的另一幅代表作。這一作品爲紙本設色，縱153.2公分，橫67.5公分，現藏南京博物院。畫面描繪的是松樹、湖石和萱花。松樹用筆蒼勁，湖石皴染結合，萱花勾寫兼用，畫法豐富多變，顯示出畫家精湛的筆墨功夫，

徐渭(1522～1593)，字文長，號天池山人、青藤道人，山陰(今浙江紹興)人。他是明代著名的文學家、書畫家。他的一生極富傳奇色彩與悲劇意味。早年屢試不中，後入閩浙總督胡宗憲的幕府，深受重用。這一段爲徐渭一生中最得意的時期。可惜好景不長，不久，胡宗憲被彈劾爲嚴嵩同黨而被捕入獄致死，徐渭因此而一度發狂，幾次自殺未遂，終因誤殺其妻而入獄七八年之久，晚年"佯狂益甚"，以詩文書畫糊口，直至萬曆二十一年抑鬱而死，結束了他悲劇的一生。

徐渭天才超逸，詩文書畫無所不精。工畫殘荷、敗菊，爐瓶、彝鼎之屬，皆古質雅淡，別有風致。畫山水，則縱橫不拘繩墨；畫美人即以筆染雙頰，風姿絕代。書法宗米芾，長於行草，筆意奔放如其詩。曾經自謂："吾書第一，詩二，文三，畫四。"總之，徐渭是一位具有進步思想的傑出的文學家和藝術家，在詩文、戲曲、書畫等方面都有相當的造詣，特別是在水

種閑適恬淡的意趣，深爲當時文人士大夫所欣賞。

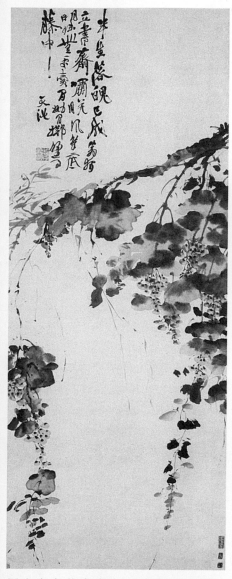

他獨特的藝術風格。

《墨葡萄圖》爲紙本水墨，縱約116公分，橫約64公分，現藏故宮博物院。這是一幅很能代表徐渭水墨大寫意風格的作品。純用水墨畫成，構圖奇特，信筆揮灑，不求形似，似不經意；藤條錯落低垂，枝葉紛披，以豪放潑辣的水墨技巧造成動人的氣勢和葡萄晶瑩欲滴的效果。畫上題詩爲：“半生落魄已成翁，獨立書齋嘯晚風。筆底明珠無處賣，閑拋閑擲野藤中。”反映了徐渭對世道不公、懷才不遇的憤憤不平之氣。其書爲行草，字勢欹斜跌宕，令人聯想起畫家的不平經歷。

自宋元以來，寫意花鳥畫就有一定的發展，但真正能夠發揮中國畫筆墨紙張特殊效果而創立了水墨大寫意畫法的，應是徐渭。今天當我們面對徐渭的花鳥畫，還可以想見徐渭作畫時淋漓暢快、豪放恣縱的情景。

《黃甲圖》爲紙本水墨，現藏故宮博物院。在這幅畫上，徐渭以奔放精練的筆墨寫出螃蟹的爬行之狀和荷葉蕭疏的清秋氣氛。此畫畫在生紙上，作畫時在墨中加了膠水，這樣可以避免水墨滲散，徐渭喜用此法。蟹的造型，雖然只是寥寥數筆，卻運用濃、淡、枯、勾、點、抹諸多筆法，其質感、形狀、神態表現俱足。覆蓋在上面的荷葉，用筆闊大，一氣貫之，偃仰有致，在點畫之外更具無盡的秋意。

徐渭的寫意畫不僅生動地表現了筆墨和造型，顯示其於花鳥、蔬果、走獸、魚蟲、人物、山水等無所不工，令人耳目一新，其特點更在於他以筆墨形象寄寓濃烈的思想感情。他畫的

墨葡萄圖　明　徐渭／徐渭善以草書之法入畫，此幅用筆，似草書之飛動，淋漓恣縱。詩、畫和書法在新的境界中得到自如充分的結合。袁宏道嘗稱“文長喜作書，筆意奔放如其詩，蒼勁中姿媚躍出”。這種書法的筆意、情趣深深地貫徹到其繪畫之中，從這幅畫的題款中即可體味其意。

墨大寫意花卉畫方面具有獨特的貢獻。他的水墨大寫意花卉，筆墨狂放，淋漓盡致，萬般情思直瀉筆底，於無法中有法，似“亂而不亂”。他不拘成法，一意創新，不求形似求生韻，於畫上自題：“從來不見梅花譜，信手拈來自有神。不信試看千萬樹，東風吹著便成春。”徐渭的水墨大寫意畫傳世的較多，著名的有《雜花圖》《墨葡萄》《牡丹蕉石圖》《雪蕉圖》等。其中《雜花圖》和《墨葡萄》尤能體現

黃甲圖 明 徐渭/
徐渭作畫，深受蘇軾
特別是元代文人畫的
影響，重神韻、重筆墨
趣味，而不求形似。其
詩云：〝元鎮作墨竹，
隨意將墨塗。憑誰呼
畫裏，或麻或呼蘆。我
昔畫尺鱗，人問此何
魚。我亦不能答，張顚
狂草書。笑矣哉，天地
造化舊復新，竹許蘆
麻倪雲林。〞

徐渭的水墨大寫
意花卉，其畫面呈現
出一種亂頭粗服的美，
較之元代畫家的〝逸
筆草草〞，更具有一種
動力感和野拙的生機。
更重要的是，他的寫
意作品融進了他的濃
烈的思想感情。

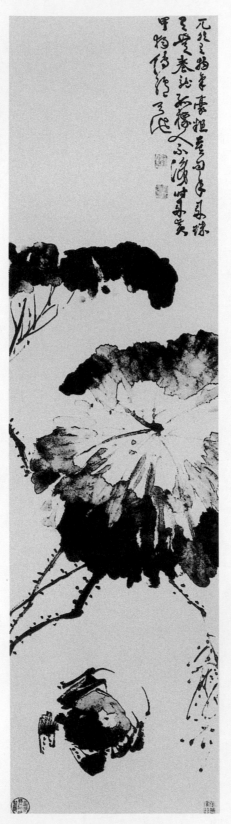

蟹，意在蟹有甲而諷喻進士甲科。這
一點從他的題詩中可以進一步體會
到。其詩曰：〝兀然有物氣豪粗，莫問
年來珠有無。養就孤標人不識，時來
黃甲獨傳臚。〞根據《明史·選舉制》
記載，科舉考試中二三甲的第一爲傳
臚。因而很明顯，徐渭是借用螃蟹粗
莽橫行的形象來諷刺那些縱然腹內無
物，但却能黃榜題名進登甲第的傢
伙。徐渭寫此畫諷喻登甲的淺薄之
士，和他的個人經歷不無關係。徐渭
多才多藝，曾經出入東南七省督帥胡
宗憲的幕府，得到明世宗和一些名臣
的賞識。他曾親自投身抗倭鬥爭，很
想爲國效勞，有一番作爲。但是他所
處的時代正是嚴嵩等奸臣當道，內部
朋黨之爭異常激烈的時代，徐渭深受
其害，在41歲之前連應八次鄉試未
取，只是由於他的思想〝不與時調
合〞。徐渭藉畫螃蟹表現出了對腐敗
統治特別是對科舉制度的強烈不滿和
鮮明的民主傾向。

徐渭不滿腐敗的封建統治和腐朽
的封建科舉制度，極力主張革新。表
現在文藝創作上就是提倡創新，反對
摹古，提倡獨抒性靈的創作個性，反
對不講真話的僞道統。由此我們也可
以得知爲什麼徐渭將寫意花鳥畫提高
到一個嶄新的高度，並創立了大寫意
花鳥畫一派。

經過陳淳和徐渭的努力，明代的
水墨大寫意花鳥畫達到了高峰，並開
闢了明清以來水墨寫意的新天地。對
後世的花鳥畫影響深廣。清代的著名
畫家八大山人、石濤、〝揚州八怪〞等
無不受其影響。近代的著名畫家吳昌
碩、齊白石等人也受到他的很大影響。

向民間藝術傳統回歸的明代人物畫

明代人物畫相比山水和花鳥來說，其發展並不顯著。人物畫題材除畫歷史人物外，以士大夫與仕女畫為最多。在畫法上大多繼承宋代傳統，一學李公麟，作白描；一學工筆，設色濃艷，為宋代院體。

明代前期的人物畫

明代前期，宮廷畫家戴進與吳偉雖然在山水畫上成就較大，但在人物畫上也很突出。戴進的人物取法南宋院體，有馬遠遺風。吳偉取法吳道子、李公麟，精於白描；後又學減筆畫法，畫風粗放，極寫意之能事。作品有《武陵春圖》《對弈圖》《松風高士圖》等。

《武陵春圖》為紙本，縱27.5公分，橫93.9公分，現藏故宮博物院。武陵春是江南名妓，原名齊慧貞，傳說她與傅生相愛五年，後傅生獲罪流徙，慧貞傾其資財營救不得，竟憂鬱成疾而死。吳偉同時代的金陵著名文士兼畫家徐霖寫小傳歌頌她，吳偉便據此畫了這幅畫。畫面中，武陵春一手托腮，一手執卷，沉浸在哀惋不平的詩思之中。背景是一具石案，一盆疏梅，案上有琴、書、筆、硯。這些陳設說

明武陵春多才多藝，喜讀書，能詩文，且善於鼓琴，並能譜曲。畫面上的陳設簡單，造成一種清幽的氣氛，用極簡的象徵性手法烘托出武陵春的高尚情操和不幸的悲劇遭遇。吳偉在這幅畫上表現出對封建社會踐踏下堅持真摯愛情的純潔女性的深切同情，從一個側面反映畫家的生活理想和崇尚真摯愛情的精神。

在表現技法上，此畫屬於工筆白描一體，略似北宋李公麟。但是較之畫家早年的《鐵笛圖》，更加流暢秀潤，風神俊爽。吳偉的人物畫和他的山水畫一樣具有廣泛的影響，並有粗筆寫意和工筆白描兩種。

明代前期，除山水畫大家戴進和吳偉擅長人物畫以外，張路、杜堇、郭詡、商喜、倪端等人也兼擅人物。

張路(1464～1538)，字天馳，號平山，祥符(今河南開封)人。少年聰慧，見吳道子、戴進所畫人物；臨摹肖其神，以畫成名。以庠生遊太學，然竟不仕。轉而寄情繪事，是明代追隨戴進、吳偉的重要浙派畫家。在人物上師法吳偉，但秀逸不足，狂放過之，山水上有戴進的風致。其傳世代表作

武陵春圖 明 吳偉／吳偉的人物畫"出自吳道子"，又師承李公麟，故精於白描，形象清秀。後來吸取了梁楷的減筆畫法，畫風趨向勁健豪放，"縱筆不甚經意，而奇逸瀟灑動人"。這幅作品純以白描勾勒，線條粗細略有變化，利用生宣紙的特性，行筆稍作頓挫，線條的韻律感很強。

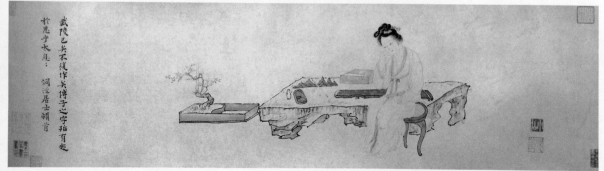

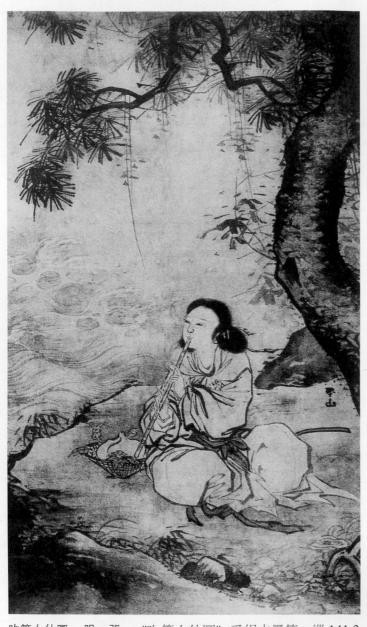

吹簫女仙圖　明　張
路

《吹簫女仙圖》爲絹本墨筆，縱141.3
公分，寬91.8公分，現藏故宮博物院。
此圖所描繪的是，在開闊的岸上，有
一女仙盤腿而坐，面部朝向波浪，雙
手持簫，正依節而吹，其儀態悠閑淑
雅。在仙女的旁邊，有一仙桃於坡石
之上，勾畫出一個美妙的仙家境界。
在表現手法上，畫家受吳偉的影響很
大，但筆墨變得更加雄奇。人物結構

準確而又穩妥，基本合乎人體比例。
雖説畫的是仙女，但看上去却是描繪
民間的吹簫少女。人物的面部刻畫非
常傳神，衣紋的穿插也靈活巧妙，整個
人物給人一氣畫成之感，形象生動而
富有情致。除人物以外，江濤、樹幹、
石坡，都用深淺不一的墨色渲染，從而
突出表現了環境物象的質感。由此可
以看出，張路的人物畫繼承了吳道
子、梁楷、牧溪的疏體寫意傳統，發
揚了吳偉放筆寫意的畫風，筆勢極爲
豪壯，透露出明清寫意畫盛期的來
臨。

張路的繪畫藝術很受世人讚譽，
明朝詹景鳳就盛讚他"足當名家"。在
當時，縉紳們咸加推重，得其真跡，珍
若拱璧。我們今天從人物畫發展的歷
史來看，張路也確實是一位在人物畫
發展史上有著重要意義的畫家。

杜菫，本姓陸，後改姓杜，字懼
男，號怪居、古狂，又自署青霞亭長，
江蘇丹徒人，寓居北京。其主要活動年
代在明朝中葉成化、弘治年間。關於他
的生平，畫史上曾説"成化中舉進士不
第"(《明畫錄》)，"爲文奇古，詩精確，
通六書，善繪事"(《無聲詩史》)，由此
可以想見他絶意於功名仕途後，專心
從事詩文書畫創作，過著文士生活的
情況。代表作品有《南屯別墅圖》等。

郭詡，生卒年不詳。字仁宏，號
清狂道人，江西泰和人。擅長山水、人
物，兼有粗筆和細筆兩種風貌，他的
水墨寫意人物畫，風格豪放與吳偉齊
名。《雜畫册》是畫家的傳世作品，可
以代表畫家的藝術風貌。其中的《蕉
石婦嬰》，運用白描工筆畫法描繪人
物，女子臉部的用筆輕細柔和，形象

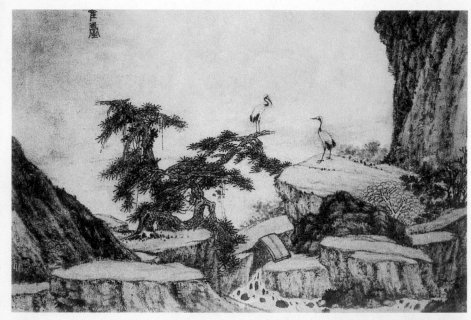

南屯別墅圖 明 杜
堇／杜堇的筆墨技巧，
主要是接受元代黃公
望和王蒙的影響，以
皴染縝密逸秀、墨色
滋潤蘊藉見長。此圖
冊共十幅，這是其中
的《鶴臺》。

蕉石婦嬰 明 郭詡／
此作筆法挺秀，並不
作狂態。題詩：“幾回
燈下問金釵，何日幽
愁一下燈懷。膝畔嬰
兒今老大，可能行得
到天涯。”使整幅作品
籠罩在一種淡淡的愁
緒之中。

端莊秀美；衣紋線條流暢，情調凝靜，
風格獨具。

　　商喜，字惟吉，濮陽(今河南濮陽)
人，一作會稽(今浙江紹興)人。宣德年
間被徵召入畫院，並授錦衣衛指揮之
職。他擅長多種題材，山水、花鳥、人
物兼長。他繼承南宋畫院的傳統，以
精工富麗見長，但他也不是全摹宋
人，還是一位壁畫能手，清代王士禎

的《池北偶談》有關於商喜畫壁畫的
記載。

　　《明宗出獵圖》是商喜的代表作
品，這幅作品爲紙本，縱211公分，橫
353公分。設色畫明宣宗朱瞻基出獵
時的情景，前驅、後衛多爲內侍宦官，
面目各異，大都實有其人。樹石佈置
略似李唐一派。無款印，原明代舊簽
稱爲商喜所作，應該是可信的。

明宗出獵圖 明 商喜／這幅工筆重彩人物作品，尺幅巨大，是傳世明代官廷繪畫中表現當時帝王生活的僅有的一幅堂皇巨作。畫上的人物，大多實有其人，從這個方面說，這一作品又具有肖像畫的性質。

倪端，字仲正，杭州人，宣德中入畫院。工書善畫，長於道釋人物，兼工花卉，山水宗馬遠一派。他的作品傳世不多，流傳至今的有《捕魚圖》等。代表作《聘龐圖》描繪的是三國時期"禮賢下士"的歷史題材，在畫面上展現荊州刺史劉表親至山林聘請隱士龐德公的故事情節。龐德公是名士龐統的叔父，與徐庶、諸葛亮、司馬德操等賢達交誼篤厚。劉表數次聘請龐公，未獲應允，只得嘆息而去。龐公遂携妻子登鹿門山採藥，一去不返。在畫面之中，龐公布衣草履；腰繫寬帶，石頭上放著外衣、草帽、竹籃、鐵鍬，似乎正在壠上耕作，與劉表相見時，雖依禮相迎，但手中仍扶著鋤把。劉表官冠袞服，手捧聘書，躬身延請，後隨持節、牽馬、執傘侍從數人。據史書記載，劉表算不上是一位知人善任者，但數請龐公，畢竟反映了他渴求賢才的心情。畫面上著重刻畫了劉表誠摯謙恭的態度，從而突出了統治者招隱訪賢的主題。作品與

聘龐圖 明 倪端／此作畫法近李唐一派，又適當吸收了郭熙的某些畫法。

其說是讚頌歷史人物，不如說是在表彰當朝君王的德政，這是明代宮廷畫的共同特點。

明代中葉的仕女人物畫

明代中葉的人物畫家，以明四家中的唐寅和仇英較爲突出。另外一個重要的人物畫家是張靈。唐寅和張靈均擅長仕女畫，造詣頗深。

仕女畫是我國傳統人物畫中一個重要的組成部分，透過婦女形象的塑造來體現不同時期的現實生活、倫理道德和審美趣味，屬於繪畫藝術中具有獨立意義的門類。明代的仕女畫涉及的題材極爲廣泛，表現手法和風格特色也更爲多樣，藝術技巧也有所發展。

唐寅的仕女畫，畫法繼承宋代遺風，行筆秀潤，設色濃艷。著名作品有《秋風紈扇圖》和《孟蜀宮妓圖》。

《秋風紈扇圖》爲紙本墨筆畫，縱77.1公分，橫39.3公分，現藏上海博物院。描寫的是一仕女，手持紈扇，在庭院之中徘徊觀望，臉上愁雲密佈。左上角題詩一首："秋來紈扇合收藏，何事佳人重感傷。請把世情詳細看，大都誰不逐炎凉。"佳人從手中夏揮秋藏的紈扇想到自身青春難駐、世情可畏，禁不住黯然傷情。這就將世態炎凉的嚴酷和佳人的悲慘遭遇和盤托出，使人深思。

唐寅是一個飽嘗了世態炎凉滋味的畫家。他是一個才華橫溢的江南才子，但仕途落魄。29歲時因爲科場舞弊案被無辜牽連，蒙冤入獄。他遭此打擊，再也無心爲官。許多昔日向他求詩乞畫的座上客，轉而將他視若路

人。家裏變得"僮僕據案，夫妻反目，歸有獰狗，當門而噬"。畫家在給文徵明的信中說："昆山焚如，玉石皆毀，下流難處，衆惡所歸，海內遂以寅爲不齒之士，握拳張膽，若赴仇敵。知與不知，皆指而唾，辱亦甚矣！"唐寅飽嘗世態炎凉的滋味，故對受損害者抱有深切的同情和憐憫，所描繪的遭遇不幸的人物都有一股真切而發人深思之意。

在表現技法上，畫家以暢達自如的筆墨揮寫人物的形象，筆法上略近杜堇，較南宋畫家更爲灑脱靈活，與筆法勻細、設色秀艷的《孟蜀宮妓圖》判然有別。全畫純用白描，以淡墨染衣帶，濃墨畫髮髻，濃淡枯濕，恰到好處，形成了生動的墨韻，令人感到

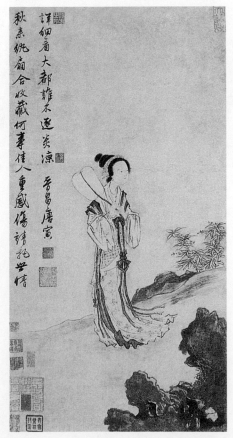

秋風紈扇圖　明　唐寅／唐寅喜歡歷史故事，藉古諷今，揭露社會的黑暗面，爲本人遭遇鳴不平。所畫古人有陶淵明、林和靖、韓熙載、白居易、呂蒙正、趙普、秦少游、呂洞賓等。還特別喜歡畫古代美人，尤其是歷史上曾經遭蹂躪、受侮辱的女性，意在借題發揮。文徵明《題六如紅拂妓》詩云："六如居士春風筆，寫得蛾眉妙有神。展卷不禁雙淚落，斷腸原不爲佳人。"這幅《秋風紈扇圖》就是這類作品之一。

孟蜀宮妓圖　明　唐寅／這幅作品出自南宋院體人物畫格局，線條細勁，賦色妍麗，氣質華貴。

色澤豐富無窮。衣紋用筆頓挫轉折，遒勁飛舞，巧妙地點出了秋風之意。背景的處理極爲簡括，僅僅畫坡石一角，其上有雙勾細竹，疏疏落落，給人以空曠蕭瑟、冷漠寂寥的感受，突出了"秋風見棄"觸目傷情的命題。

《孟蜀宮妓圖》爲絹本設色，縱124.7公分，橫63.6公分，現藏故宮博物院。這幅畫取材於五代西蜀後主孟昶的宮廷生活，精心描繪了四個盛裝宮妓的神情狀貌，並題詩云："蓮花冠子道人衣，日侍君王宴紫微。花柳不知人已去，年年鬥綠與爭緋。"顯然，畫家對蜀主的腐朽生活進行了揭露和諷刺，並深切地抒發了對宮女們不幸遭遇的憐憫和同情。

唐寅的仕女畫法基本上有兩種：一種是線條細勁，設色妍麗；一種是筆墨流動，揮灑自如。這幅作品當屬於前一種。全畫的線條如春蠶吐絲，精秀細勁，流轉自然。設色妍麗明潔，富於變幻和節奏感。畫面中間有一正一背兩個宮妓，在近處的背向者身穿一件淡黃色的長褂，與其相對者則身穿一件顏色較深的花青大褂，這就在顏色上產生了强烈的對比，產生了生動的藝術效果。其餘的部分或濃或淡，或冷或暖，或呼應或對稱，變化十分巧妙自然。值得注意的是，畫家所描繪的仕女，皆柳眼櫻唇，下巴尖俏，這就使我們得知當時的時尚。在設色上，畫家採用了"三白"設色法，

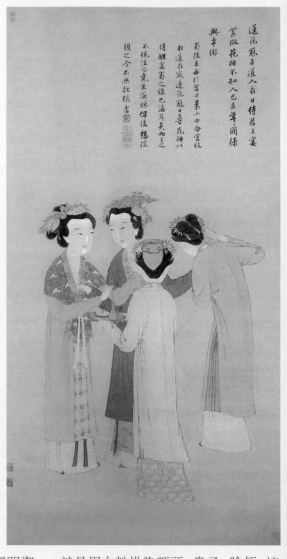

就是用白粉烘染額頭、鼻子、臉頰，這一方法的運用對表現宮妓弱不禁風的情態起著十分明顯的作用。

唐寅一生畫了不少仕女圖，其意大都帶有强烈的對仕女不幸生活的同情心和對於民主思想的追求，《孟蜀宮妓圖》不論從形式到內容，都充分地顯示了畫家在藝術上的傑出表現能力，是唐寅仕女畫的優秀代表作品之一。

仇英的人物畫精細入微，追摹宋人。代表作有《人物故事圖冊》。這册工筆重彩人物故事圖共有十頁，所畫

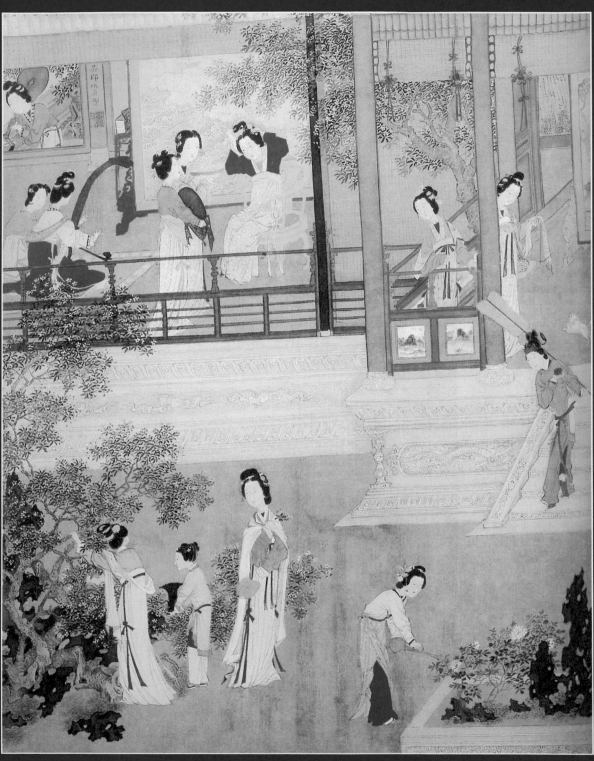

貴妃曉妝　明　仇英

湘君湘夫人圖　明　文徵明／文徵明的人物畫多與山水、園林相結合，獨幅人物畫當以這幅《湘君湘夫人圖》最爲著名。畫家自謂仿趙孟頫所畫湘君湘夫人手法，設色師法錢選，人物比例均勻，衣紋細勁有力，神態生動，飄飄欲仙，實爲明代人物畫的傑作。

人物、仕女，多屬傳統題材。表現歷史故事的有《貴妃曉妝》《明妃出塞》《子路問津》；屬於寓言傳説的有《吹簫引鳳》《高山流水》《南華秋水》；描繪文人逸事的有《松林六逸》《竹庭玩古》；取自古代詩詞的有《潯陽琵琶》《捉柳花圖》。其中《竹庭玩古》《貴妃曉妝》畫法格外精湛，在明代中期人物畫中亦屬上品。此圖册在藝術表現上，用工筆重彩，每幅畫面的佈局背景、亭臺、樓閣、屏風、器具、舟車等等，界畫精巧周密，一絲不苟，在絢麗中呈現精細、粗放、燦爛和清雅等變化，顯示出畫家嫻熟和高超的畫藝。

另外，明四家中的文徵明在人物畫方面也造詣頗深。傳世作品《湘君湘夫人圖》就是他的一幅人物畫代表作。這幅作品爲紙本淡設色畫，是根據戰國時期著名的詩人屈原所作的《九歌》中的湘水女神的形象描繪的。畫法簡潔明快，毫無背景襯托，畫家只是通過人物本身來刻畫性格。其衣紋作高古游絲描，細勁而舒暢，顯得人物體態輕盈，給人以飄飄欲仙之感。在顏色運用上，主色只用朱磲、白粉兩種，形象古意中見靈動。作者在這幅作品之中，不畫背景，充分利用了畫面的布白，通過人物飄動的衣紋，被風吹拂的紗巾，表現出了

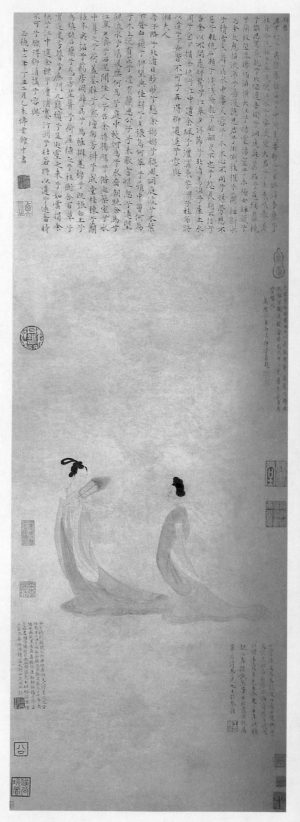

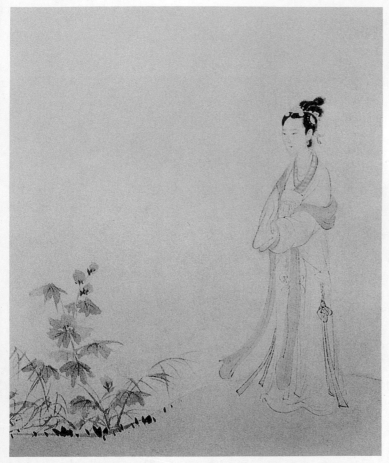

是出色。她髮髻高高地挽起，凝眸靜思，裝束典雅明麗，亭亭玉立。裙帶在微風之中輕輕飄動，姿容秀美，栩栩如生。人物形象無粉艷妖冶之容，脫盡脂粉香艷氣息，給人以韻致天然的美感。畫家爲了渲染畫面的氣氛，畫石橋坡岸蘆荻芙

朝仙圖　明　張靈／張靈是明代中期蘇州一帶的文人畫家，與當地名士、著名畫家唐寅爲鄰，兩人意氣相投，才氣相匹，均狂才傲世，有"狂士"之稱，在繪畫上也追求相近的意趣。張靈所作人物、山水均少鄙庸之氣，精微清雅，詩意盎然。這幅《朝仙圖》就是融入他的感情和理想的精心傑作。這裏所選的是其局部。

湘君、湘夫人在空中款款而行的動態。

　　張靈，字孟晉，吳郡(今蘇州)人。家與唐寅爲鄰，兩人志趣相投，茂才相埒。張靈擅長書法，工詩文，善畫，他畫的人物，冠服玄古，行色清真，無卑庸之氣。間作山水，秀逸絶塵。善小竹石花鳥，筆墨生動而蒼勁。畫家喜好交游，簡習文禮，使酒作狂，得錢沽酒，不問生業，與唐寅相似，爲郡諸生，終以狂廢。傳世代表作品《朝仙圖》爲紙本，墨筆畫，縱29.8公分，橫111.5公分。畫面上所描繪的是石橋岸邊蘆荻芙蓉，一女籠袖對月獨立。

　　這幅作品所描繪的人物儀態端莊穩重，溫雅嫻靜，在傳達感情方面很

蓉，映襯出人物的性格神采，做到以景寫人，情景交融，從而豐富了畫面的情趣意境。在景物的描繪上很是簡略，用寫意筆法爲之，注重在大面積的留白中寄寓深邃的意境。只見水邊的蘆荻疏疏落落，參差披離，在淡青色的天幕上有一明月高懸，美麗的月光輝映著少女的倩影，襯托出她的姣潔之質和思戀之情。人物的思想情態借助簡練的背景點綴得到深化。空靈淡遠的環境，使畫面產生出沉靜古典的美感。總之，這幅仕女圖描繪出了少女的美感，在表現技法上，用線靈活細秀，行筆迅捷穩健，布白删繁就簡，明快輕靈，實爲明代仕女畫中的精品。

明代後期人物畫的變異

淵明漉酒圖　明　丁雲鵬/丁雲鵬的畫法早年細秀，晚年粗略，此幅已經由工致趨向簡勁，應是中年之作。陶淵明的衣紋用"高古游絲描"，清圓細勁，如春波微蕩，飄灑不群，顯然是用上好的衣綢製成。童子衣褶頓挫分明，方棱出角，質地顯得比較粗硬，可見畫家對生活有深入的觀察。石法、樹法，渾厚拙重，別是一種風味。整個描繪，變化多樣而基調統一，董其昌曾稱許爲"三百年來無此作"。

明代中後期的人物畫，效法吳門唐、仇者從刻畫細麗流於柔靡，細眉小眼的仕女，千人一面，弱不禁風，生氣漸失。而步武浙派的人物畫家由筆簡神完滑入粗簡陋略。在舊習日深的情勢下，明代末期湧現出幾位不凡的人物畫家，他們是丁雲鵬、陳洪綬、崔子忠及其肖像畫家曾鯨等。這幾位畫家在人物畫上富於創造精神，他們糅合了晉唐五代傳統與民間藝術傳統，在浙派院體和吳門畫派之外，別樹一幟，開闢出一條"寧拙勿巧，寧丑勿媚"的藝術道路。取材多爲道釋人物，人物造型多誇張變幻，極饒裝飾意趣，筆法遒勁，設色古雅。

丁雲鵬字南羽，號聖華居士，安徽休寧人。擅長畫人物、佛像、仕女和山水，尤擅白描，酷似李公麟。設色學錢選，以精工見長。也工山水，風格略近文徵明和仇英。供奉內廷十餘年。作品有《待朝圖》《淵明漉酒圖》和《大士像》等。

《淵明漉酒圖》描繪的是東晉陶淵明漉酒的生活情景，漉酒即將所釀的新酒用紗布過濾澄清的一道工序。畫面中央，陶淵明脫巾散髮，風神瀟灑，氣度軒昂。兩童子相對助其漉酒，稚氣可掬。上方有三樹高柳，

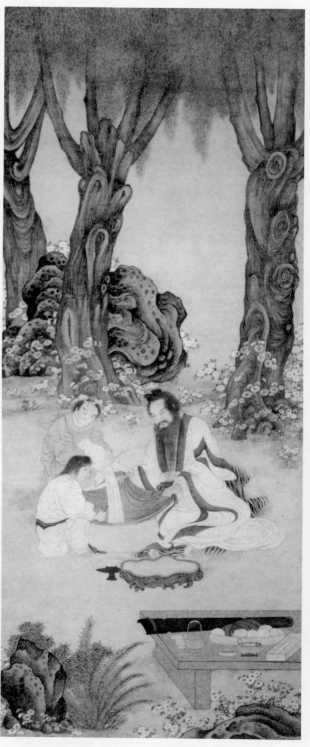

綠蔭濃密，樹根石隙，菊英繽紛，競吐芬芳。柳菊相應，點明了夏末秋初釀酒的節候特徵，也渲染了陶淵明獨特的品格與心胸。畫面下方，除坡石、叢菊，還安排了方案，上有古琴一張，仙桃一盤，書册一函，以及酒壺、酒杯、香爐等，點明了主人的興趣和志向。整幅作品透過對人物動態神情的刻畫，環境道具的烘托，成功地揭示出陶淵明超曠虛靈、靜穆、淡遠的性格。

陳洪綬(1598~1652)，字章侯，號老蓮，別號老遲。浙江諸暨人。他少負奇才，屢試不中，放意於書畫，一度入官，厭於酬奉，慨然賦歸，在從事卷軸畫創作與版畫創稿方面，馳騁奇才，卓有建樹。入清以後，心懷亡國之痛，改號悔遲，賣畫維生。他的人物畫，面容奇古，形體偉岸，富於誇張和變形，又重視神情的表達，這些在當時富有創造精神。在表現手法上，簡潔質樸，強調用線的金石味。畫人物衣紋，摺疊遒勁，森然如摺鐵紋。設色水石並用，以艷襯雅。尤擅"易圓以方，易整以散"的裝飾手法，具有豐饒的想像力和超乎時輩

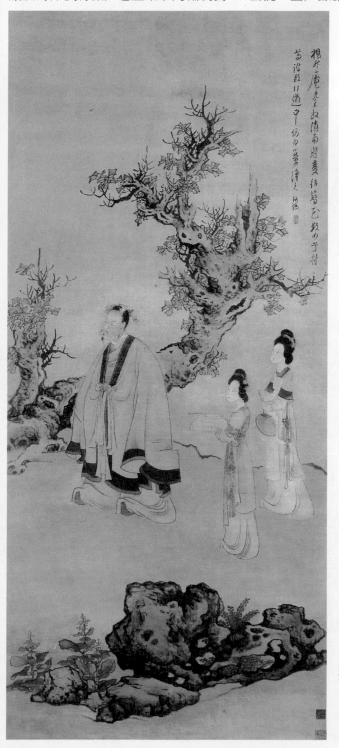

升庵簪花圖 明 陳洪綬／在明代，陳洪綬也是一個笑傲禮教的名士。毛奇齡撰《陳老蓮別傳》就稱他"平生好婦人"，除非有婦人作陪，不然不飲酒不入寐，而且"有攜婦人乞畫，輒應去"。明朝覆滅的消息傳來，他逢人不作一語，有相好的姬人前來問候時，他就拉著她的手，雙膝跪地，大哭起來。

在這幅作品中，畫家描繪了楊慎被貶斥雲南，以簪花攜妓招搖過市來發洩心中憤懣的情景。畫家濃墨重彩描繪了楊慎這位狂放恣肆的文人，將其為衛道人士所不齒的行為入畫。這是畫家採用一種曲折的方式表露自己的心態。

的裝飾意匠。代表作有《升庵簪花圖》《歸去來辭圖》和《女仙圖》等。

《升庵簪花圖》爲絹本設色，現藏北京故宮博物院。升庵是明代著名文學家楊慎的號。楊慎是四川新都人，正德年間考試進士第一，授翰林編修，嘉靖時遭貶謫。史載他遭貶謫時，胸中積鬱，乃放浪形骸。當醉酒之後，就用胡粉敷面，將頭髮梳成女性的雙髻樣式，再飾以鮮花，由一群妓女簇擁著招搖過市。畫家所描繪的正是楊慎醉酒女裝行進的情景。楊慎身軀偉岸，衣紋線條清圓細勁。全畫體現出一種脫俗磊落的格局和氣質。

《女仙圖》以柔韌細筆勾畫女仙二人自岩石中走出。敷色濃艷，人物清俊健美，面龐豐潤，身體健壯，衣紋圓勁，具有質樸之感。

陳洪綬的人物畫在版畫插圖方面有著異常突出的成就。他與徽州版刻黃氏名手合作的版畫，形制或插圖，或頁子，内容寄託了關心國事民生的情感，歌頌了具有反封建意義的水滸

女仙圖　明　陳洪綬/此作用縝密典雅的工筆重彩刻畫了兩位女仙形象，顯示了畫家廣泛吸收前輩優秀技藝而形成的獨到造詣，有一股强烈而清新的氣息。清人張庚認爲："陳洪綬畫人物，軀幹偉岸，衣紋清圓細勁，有李公麟、趙子昂之妙。設色學吳生法。其力量氣局，超拔磊落，在仇、唐之上。"他認爲是"明三百年無此筆墨也"。讀《女仙圖》，知此評誠不爲過。

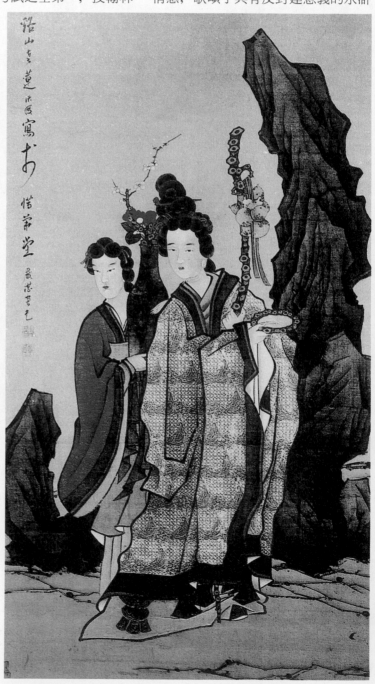

英雄與西廂人物，在美術史上留下了不朽的聲譽。對清代特別是清末“三任”產生了深遠影響。他的重要版畫作品有《九歌圖》《水滸葉子》《博古葉子》《西廂記插圖》。

《九歌圖》中《屈子行吟圖》一幅，屈原形象堅毅沉著，內心充滿憂憤。線條洗練凝重，構圖簡潔穩定，成功地刻劃了一位熱愛祖國、熱愛人民的偉大詩人形象。

葉子爲一種行酒令的紙牌，陳洪綬對《水滸葉子》數易其稿，反覆琢磨刻畫那些反對封建統治者的梁山泊英雄。如魯智深的形象是含蓄地透過袈裟來揭示人物性格的；顧大嫂是強調她粗眉大眼，胖面肥腰。而一丈青扈三娘則處理爲秀麗多姿，手玩彈子

的形象。

《西廂記》(張深之本)插圖所作六幅，顯示了陳洪綬的文學修養和藝術水平。插圖之一的《窺柬》，描繪了崔鶯鶯側身躲在屏風中閱讀張生書信的情景。鶯鶯一往情深的神態刻畫得十分傳神，表現了戀愛中少女的內心世界。畫中的紅娘在屏風後作探視狀，輕身躡足，彎腰轉首，手指按住嘴唇，以免失笑出聲，把紅娘大膽、爽朗、聰明活潑的性格刻畫得活靈活現。環境處理十分簡練，屏風上富有寓意的內容，襯托了人物情緒，烘托了作品主題。

崔子忠(約1594～1644)，初名丹，字開予，後字道母，號北海，山東萊陽人。明亡後，走入土室而餓死。擅

西廂記·窺柬　明　陳洪綬

雲中玉女圖　明　崔子忠／崔子忠的人物畫之所以出名，主要是在於他的創新精神和高超的技藝。這幅《雲中玉女圖》畫玉女立於雲端俯視人間。人物面目清秀，體態修長，衣紋和彩雲用顫筆，紋如水波，手法高超精湛。畫上題詩也好："杜遠山下鮮桃花，一萬里路蒸紅霞。昨夜王母雲中過，遙駐七香金鳳車。"

長畫人物，遠宗晉唐顧愷之、陸探微、閻立本、吳道子諸大家畫法。細描設色，能自出新意。與陳洪綬齊名，在當時並稱"南陳北崔"，代表作品《雲中玉女圖》，畫一玉女高立雲中，衣紋和彩雲都作顫筆，由此作可以看出他的畫風。

　　明末的肖像畫空前發展，此時的著名肖像畫家是曾鯨，字波臣，福建莆田人，長住南京。他的肖像畫重墨骨，而後敷彩加暈染，並參以西洋畫技法。在刻畫人物的性格方面，曾鯨繼承了前代的優秀傳統，並注重觀察對象，做到"默識於心"然後再放筆揮寫。曾鯨的肖像畫法，風行一時，稱"波臣派"。代表作品有《張卿子像》《葛一龍像》《王時敏像》等。

　　《葛一龍像》是曾鯨爲同時代的文人葛一龍所畫的肖像。他以流暢的墨或赭色線勾勒輪廓，然後暈染。人物面部表情注意表現性格，眼睛的刻畫尤其傳神，可以代表曾鯨的肖像畫水平。

　　除上述幾位重要人物畫家之外，李士達也是一位值得一提的重要人物畫家。李士達，號仰槐(亦作仰懷)，吳縣(今江蘇蘇州)人。萬曆二年(1574年)進士，後來隱居新郭。工畫人物、山水。曾經論述畫有五美："蒼、逸、奇、

葛一龍像　明　曾鯨

遠、韻。"又有五惡："嫩、板、刻、生、痴。"由此可見其所崇尚的繪畫美學趣味。自神宗萬曆三十六年至光宗泰昌元年作畫甚多。《三駝圖軸》就是作於這段時間。

　　《三駝圖》爲紙本墨筆，小幅，描繪的是三個行走著的駝背老人。前邊一個提盒持杖，正回首而顧，中間一個拱手向前，似在問候，最後一個緊緊跟來，拍手大笑。三人的形體和動作各異，笑態可掬；情調詼諧，寓意深長。衣紋上作"混描"，線條勁健而流暢，鬚髮等稍作皴擦。畫面沒有背景，顯得意境高遠。

　　此圖的主題在於表達"世無直人"，其手法婉轉，具有很強的諷刺性。其上方有錢允治的題詩："張駝提盒去探親，李馱遇見問緣因；趙駝拍手呵呵笑，世上原來無直人。"其後，又有陸士仁、文謙光的和詩，對作品的構思和思想内容是極好的註釋。

三駝圖　明　李士達

第十章

末代風流
—— 清代繪畫藝術

清代是中國歷史上最後一個封建王朝，封建制度處於崩潰階段。1840年鴉片戰爭以後的晚清，屬於中國近代史的範圍，我們將在下一章專門論其繪畫藝術。

清代畫壇，以文人畫爲主流，表現爲摹古和創新兩種畫風併行發展。清初的文人畫家多半沿襲明末繪畫流派的活動，致力於山水畫。在山水畫各家各派中，"清初四王"一派承明末董其昌的餘緒，取法元人，尤崇黃公望，刻意摹古，精求筆墨。"四王"的藝術得到清代統治者的讚賞和提倡，在當時被認爲是"正統派"，影響很大。

創新一派是指在藝術上抒發個性、表現自我，以對抗於朝廷所推行的正統派藝術的一派。這一派畫家主要由一大批明代遺民畫家組成，這些畫家從其切身亡國之痛出發，在政治上也拒不與清政府合作。諸如"四僧""金陵八家""新安派"的諸位名家。

清中期以後，隨著經濟的繁榮和市民階層的擴大，"揚州八怪"興起於商業重鎮揚州。這批畫家深受清初創新派畫家的影響，在藝術上不滿因襲模仿，重視生活感受與人品性情寄托的寫意傳統，詩書畫密切結合，把寫意畫大大向前推進了一步。

清中期的宮廷畫家以人物畫最爲突出，師法宋人兼受西畫影響。另外此期的外籍畫家創作的作品也很可觀，如義大利郎世寧、法國賀清泰，他們供奉內廷，將西洋畫的明暗和透視法介紹到宮廷畫院，得到皇帝的讚賞。

清晚期的繪畫，在嘉慶、道光年間，出現了以改琦和費丹旭爲代表的人物畫家。另外，清代的民間繪畫也有較大的發展，天津的楊柳青和蘇州的桃花塢等地的木版年畫進入了興盛時期。

"四王"、吕、惲的繪畫藝術

清代山水畫，直接繼承了董其昌的理論與實踐。"四王"是沿董其昌開闢的道路，力圖集古人大成的代表，其畫風影響最大。四王即王時敏、王鑒、王翬和王原祁。這是兩代人，王時敏和王鑒是第一代，王翬和王原祁是第二代，其中王原祁是王時敏之孫，王翬是王時敏和王鑒的學生。

第十章　末代風流

王時敏(1592～1680)，字遜之，號烟客，晚號西廬老人，祖父王錫爵在明萬曆朝任首輔，相當於宰相。家中富收藏，宋、元名作頗多，這爲王時敏學畫提供了方便。他的繪畫才能爲董其昌所賞識。王時敏完全承襲董其昌的文人畫理論並在實踐中加以發展。他推崇元人筆墨，特別偏愛黃公望的畫法。他對黃公望研究很深，渴筆皴擦能得神韻，形成蒼秀高古的筆墨風格。他的畫法影響很大，開創了"婁東派"山水。代表作品有《仙山樓閣圖》《南山積翠圖》《雅宜山齋圖》《夏山圖》《仿王維江山雪霽圖》等。

《仙山樓閣圖》描繪的是長松高嶺，溪水村舍。此畫是一幅賀壽之作，畫中以兩株粗壯茂盛的參天巨松壓軸，寓意常青不老。長松周圍的雜樹皆爲陪襯，郭熙在《林泉高致》中曾有"長松亭亭，爲衆木之表"的訓示，黃公望在他的《山水訣》中也曾有"松樹山腳，藏根蒼秀，

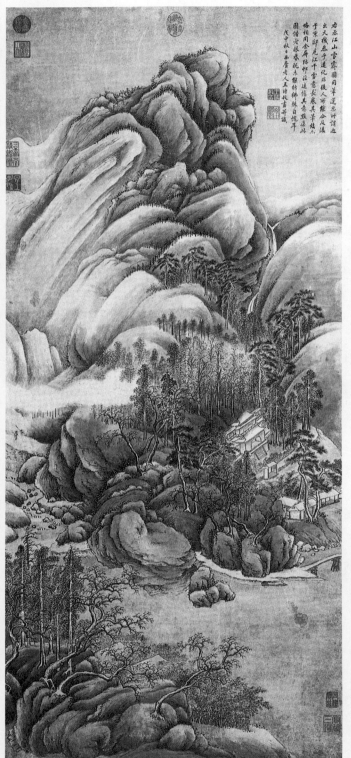

仿王維江山雪霽圖　清　王時敏／清初，活躍在山水畫壇的"四王"，認真學習古法，並把古人的筆墨，作爲他們創作的基礎，以此造成一種仿古爲準則的山水畫美學體系。然而，他們仿古的目的是想從古法中找到自己。"四王"的作品，顯示出四種差異的藝術風格。王時敏爲"四王"之首，他的高古畫風，對後世影響很大。

以喻君子"的説法。一生力追宋元的王時敏，其松樹的畫法與這些前輩大家的總結不無關係。畫面的遠景是連綿的山嶺，小溪從山中流出，至低處匯成大河，在山水林木的環抱中隱約可見幽靜的樓閣。這幅畫在筆墨表現上宗法黃公望，峰巒層疊，樹叢濃鬱，勾線空靈，苔點細密，皴筆乾濕濃淡相映襯，皴掠點染兼用。此畫的用墨明潔蒼潤，得自董其昌的影響。整幅畫作氣厚力沉，顯示了王時敏深厚的筆墨功力。

《南山積翠圖》是一幅氣勢雄偉的山水作品，也是畫家暮年爲人祝壽而作。畫面高山逶迤，蒼松秀健，以

南山積翠圖 清 王時敏/此圖爲絹本，設色。其手法以學黃公望爲主，又綜合董源及王蒙的某些手法。景物繁茂，皴染慢條斯理，氣魄恢宏。

此作祝壽，含"壽比南山"之意，恭謹而情深。此作頗得氣勢，前景畫古松佇立，遒勁蒼健，畫家畫此組古松，當有"壽比南山不老松"之意。主峰高踞畫幅正中，衆峰拱擁，密樹濃蔭，雲氣升浮；山間村舍處處，泉瀑長流。整幅作品，構圖繁複，行筆縝密，一絲不苟，水墨淋漓酣暢，生動地刻畫出山間林野一派清潤的自然之氣。

王鑒(1598～1677)，字玄照，後改字元照、圓照，號湘碧，自稱染香庵主。太倉(今屬江蘇)人。其祖父王世貞是明代著名文人。在清代山水派系中，王鑒是婁東派之首。山水專心臨摹"元四家"，畫風沉雄古逸，充滿了書卷氣。中年運筆圓渾，晚年多作出鋒，用墨濃潤。代表作品有《夢境圖》《仿宋元山水册》《長松仙館圖》《雲壑松陰圖》等。

《夢境圖》，畫山石、坡腳、房屋，筆法擬王蒙，蒼莽挺秀，構圖幽深。這幅作品仿王叔明畫法，描寫的是王鑒避暑半塘時白日所夢的山水景致。畫家在自題中對夢中這一景色作了精細的描述。這幅作品構圖奇特，近山、湖水、遠山，既有高遠之姿，又有平遠之勢，景物被由近至遠、由低到高，層層穿插，步步展開。畫面上景物疏密得當，密處墨色濃郁，疏處破筆見鋒。其用筆追求王蒙"鶴嘴劃沙金按石"的筆法。山石用解索皴、披麻皴，先勾皴，再以淡墨渲染。重染和輕染分陰陽兩面，立體感很強。近景的古松用中鋒濃墨繪形，樹幹留白，略加皴染。在表現雜樹的枝葉時運用了多種點法，如圓點、橫點、介字點、魚子點等等。整幅作品多用墨筆，但在樹幹、

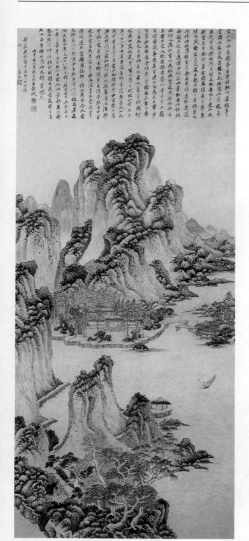

夢境圖 清 王鑒

烟散人,又稱清暉主人、烏目山人,江蘇常熟人。祖上五代均善畫,其父王雲客專工山水,風格雅秀。王翬自幼耳濡目染,受家庭影響,喜愛繪畫。先拜同里張柯爲師,專摹黃公望,幾可亂真。畫商常以其摹黃子久畫添上假名款就能以假充真出售。王鑒作虞山遊,以畫結緣,被收爲徒,教他讀書和學習書法。從此,文思畫藝大爲長進。後王鑒遠出爲官,將他推薦給王時敏,拜其爲師。王時敏很欣賞他的繪畫,乃傾其家藏供他摹習,又帶他同遊大江南北。王翬得名家傳授,又博覽古人佳作和遊歷真山實水,畫藝日臻成熟,40歲時即名聞海內。爲清初正統派山水中"虞山派"開創人物。其繪畫對"元四家"取法較多,能融南北畫法於一爐。39歲時所作的《溪山紅樹圖》雖然取法王蒙,但已溯源變通,儼然自家風貌。其成熟期的作品一類是大山大水、氣象宏偉,景觀豐富;一類是真山真水,具體而微,生動引人。較其他二王,王翬更多地從造化中領悟形式美的法則,且筆墨的豐富和丘壑的多變同時並舉,對於古訓"平中求奇"的理解與別人有不同之處。王翬的傳世代表作有《秋樹昏鴉圖》《萬壑千崖圖》《岩棲高士圖》《秋山蕭寺圖》《晚梧秋影圖》《虞山楓林圖》等。畫風影響清代直至近代、現代一些山水畫家。

《秋樹昏鴉圖》畫深秋景色。近處坡石雜樹、竹林茂密,掩映老屋,溪間板橋平臥;遠處爲平緩山巒,中景爲水澤淺汀,水天一色,間有群鴉或棲或飛。此畫樹石蒼老,用筆刻露,構圖亦有壅塞之感。畫上自題:"小閣臨

屋宇、山石、坡脚等處,略施赭石。墨色與赭石相映,明淨生輝。整幅作品,筆墨精謹,風格蒼健秀潤,爲王鑒畫中不可多得的精品。

《仿宋元山水册》共十二開,六開設色,六開墨筆,分別題爲臨倪雲林、梅道人、黃子久、陳惟允、董北苑、巨然、趙千里、王蒙、董其昌等。其中仿黃鶴山樵,淺絳設色,構圖繁密,山石多用披麻、牛毛皴,頗有王蒙神韻,然苔點更多地顯示了自己的個性。

王翬(1632~1717),字石谷,號耕

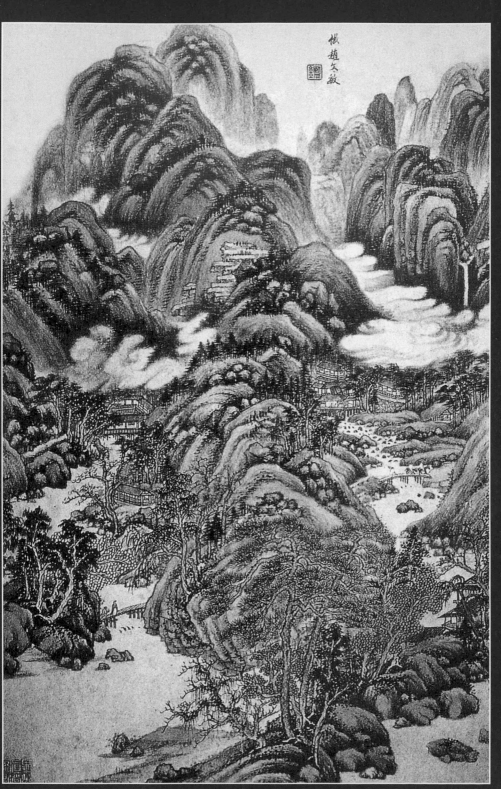

仿宋元山水册(選一) 清 王鑒

仿唐寅秋樹昏鴉圖　清　王翬

青山疊翠圖　清　王
原祁

溪晚更嘉，繞檐秋樹集昏鴉。何時再
借西窗榻，相對寒燈細品茶。補唐解
元詩。壬辰正月望前二日，耕烟散人
王。"按康熙五十一年壬辰，即公元
1712年，王時年81歲。

　《萬壑千崖圖》構圖取深遠法，仰
望主峰高聳，衆山環抱，呈高山仰止
之勢。同時以不同視覺展示了大自然
的幽深壯闊，幾條畫眼皆向縱深導
入，引人入勝。宏觀取勢，細品有致，
景觀繁複，而又脈絡清晰。王翬作畫
善於取前人之法，然而並不拘一家之
體。

萬壑千崖圖　清　王翬

王原祁(1642～1715)，字茂京，號
麓臺，別號
石師道人，
太倉人，王
時敏之孫。
他是康熙時
進士。入仕
後，專心畫
理，筆墨大
進，供奉內
廷，編撰《佩
文齋書畫
譜》。他70歲
時主繪康熙
60大壽《萬
春聖典圖》，
同時官至户
部侍郎等
職，成爲一
名地位顯赫
的文學侍從
大臣，畫名
大噪，不僅
左右了宮廷

山水畫風，而且影響了文人山水畫的
主潮。王原祁的山水畫，主要師法黃公
望，他精於黃公望的淺絳畫法，晚年兼
師吳鎮，對宋元其他名家，則略師大意
而已。王時敏曾說，元四家首推黃公
望，董其昌得其神，自己得其形，若形
神俱得要數麓臺了。王原祁工詩文，擅
長鑑定古今名畫，與王時敏等並稱爲
"清初六大家"。代表作品有《青山疊翠
圖》《淺絳山水圖》《秋山讀書圖》和《仿
高房山雲山圖》等。

　《青山疊翠圖》，畫面所繪層巒疊
嶂、松林山館等均精細別緻，一絲不
苟，除自識的六個字外別無題文，取

景力求穩重大氣，以迎合"聖上"的需要。用筆亦是求穩求端，沒有故意別出心裁地自創風格，謹慎小心的心境觸手可及。它仍不失為一幅精品，是追求高山蒼翠雄偉風格的典型作品。在此畫中，山巒是畫面主體，松溪、山館才是陪襯，專為反襯山之高大偉岸而設。

《仿高房山雲山圖》描繪江南春天雨後的山村景色。近處坡石高樹，楊柳依依，小橋邊，雨後溪水潺潺；遠處層巒疊嶂、山勢參差雄偉，叢林幽深，白雲繚繞。此圖雲山取元人高克恭法，橫點皴染，並用焦墨破醒，富有厚重的質感，構圖以高遠兼平遠，深得縹緲之意。

"四王"的山水，在筆墨技法上，都有著很深的功力，但由於脫離生活，對自然缺乏真切的感受，生機不足。在藝術思想上，一味崇古，拘泥於古人的畫法，缺乏創造性。

吳曆和惲壽平和"四王"關係極深，他們在繪畫上有著不同的成就，繪畫史上將他倆和四王並稱為"清初六大家"。

吳曆(1632～1718)，字漁山，號墨井道人，又號桃溪居士，江蘇常熟人。年少時和王翬同師王時敏。王翬風格清麗，而吳曆則形成冷雋的格調。他的山水以黃公望為基礎，尤其得力於王蒙。吳曆的山水畫雖然與"四王"屬於同一系統，但不像"四王"那樣偏重摹古，而注重實景取材，同時也吸取了西畫的表現手法，如注重陰陽明暗、黑白對比，構圖嚴謹，具有獨特的面貌。早年作品佈局比較真實，畫面富有縱深感、立體感，晚年作品樸

仿高房山雲山圖　清　王原祁／王原祁作畫重用筆，他認為"用筆忌滑，忌軟，忌硬，忌重而滯，忌率而溷，忌明淨而膩，忌叢雜而亂。又不可有意著好筆，有意去累筆"(《雨窗漫筆》)。這幅《雲山圖》的用筆確非一般，毛而堅韌，鬆而勁道，筆力觸紙透背，縱橫揮灑，枯潤間華采滋生，韻味醇厚。王原祁的繪畫風格"淡而清，實而厚"，由此作可見之。

茂深沉、森嚴凝重。代表作品有《湖天春色圖》《夏山雨霽圖》《柳樹秋思圖》等。

《湖天春色圖》一畫是吳曆典型風格的作品，表現的是明媚的江南湖畔堤岸初春的陽光。畫面上，春風拂柳，綠草如茵，燕雀躍於湖面柳枝之間，遠處青山一抹。畫面生機盎然，境界開闊，表現出的迷人江南景色，宛如一位素妝淡抹的少女，這樣的構圖與表現風格在當時應是十分新穎而獨特的。

《夏山雨霽圖》(又名《仿吳鎮山水》)構圖採取"S"形，遠近關係十分明朗。最近的景物是一叢柳林，占畫面近二分之一，在樹叢中掩映著小橋流水、蜿蜒小徑。順著小徑的延伸，又有

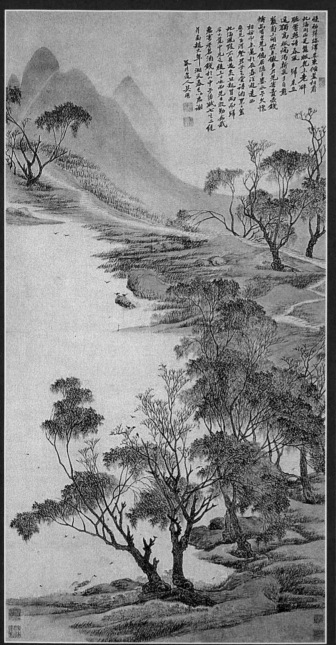

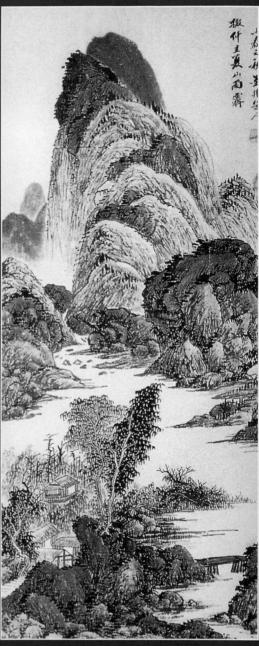

湖天春色圖　清　吳曆　　　　　　　　　　　　　　夏山雨霽圖　清　吳曆

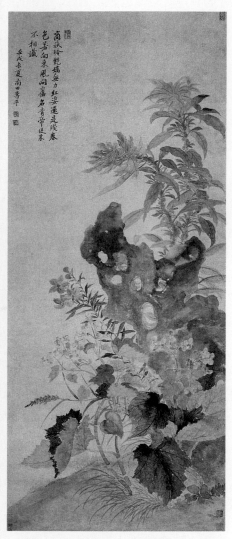

開生面。他的花卉發展了宋人徐崇嗣的没骨畫法，畫風清新生動，簡潔明媚，形神兼備，稱爲"常州派"。代表作有《花卉册》《錦石秋花圖》《仿古山水册》《玉堂富貴圖》《紅梅山茶圖》《靈岩山圖》等。

《錦石秋花圖》以没骨積染法繪就，與表現對象的質地極爲搭配。畫面構圖重心偏右，款題於左上方，顯得匀稱、穩重。其内容爲幾片湖石中生有叢叢秋花，色彩鮮明嬌艷，没骨法充分表現了花的明媚。這種直接以色彩點染花之神態的技法，時有"惲派"之稱。左上角畫家自題一詩云："商秋冷艷嬌無力，紅姿還是殘春色。若向東風問舊名，青帝從來不相識。"既是畫面主題，也是畫家心境的真實寫照。

《仿古山水册》共十頁，其中設色四頁，水墨六頁，此十頁山水畫意境恬淡深邃，運筆秀潤俊逸，設色明麗清新，這裏選的一幅描繪的是蘆葦枯枝間，一老者戴笠握槳，坐在船頭。枯筆隨意，意境蕭索。惲壽平自己曾説："筆墨本無情，不可使運筆者無情，作畫在攝情，不可使鑑畫者不生情。"由此可體現惲壽平的藝術追求和藝術風格。

惲壽平的藝術在當時影響很大，追隨者稱"常州派"，馬元馭、蔣廷錫等均受他的影響。

馬元馭（1669～1722），字扶羲，一作扶曦，號棲霞、天虞山人，江蘇常熟人。他善於花鳥寫生，得惲壽平親傳，逸筆尤佳，水墨居多。又與蔣廷錫探討六法，故没骨法益工。傳世作品有《南溪春曉圖》，現藏南京博物

錦石秋花圖 清 惲壽平／惲壽平是17世紀後葉開創花鳥畫新風的人物，他的"没骨"花卉，上承唐宋遺緒，下啓近世畫風。宋代畫院，黄筌父子的富麗畫風成爲當時取捨作品的標準。徐熙之孫徐崇嗣，爲了能在畫院立足不得不迎合畫院畫風，一改徐熙野逸的"落墨法"，純用彩色暈染，遂創造了"没骨法"。惲壽平精研唐宋花鳥畫風，他認爲"黄筌過於工麗，趙昌專脱刻畫，徐熙無徑轍可得，殆難取則，惟當精求没骨，酌論古今，參之造化，以爲損益"。這幅《錦石秋花圖》正是畫家没骨畫法的精品，清骨神秀，色澤典雅，筆致俊逸，意境幽淡，給人明麗清新的感覺。

一叢較遠的樹叢，中間是幾座山間建築，再遠處是幾抹遠山，頗引人注目的是小溪從遠處山中流出，穿行在山間林木岩石中，匯成寬廣的湖泊。整幅作品以墨筆畫成，用筆老辣，具蕭然蒼古之氣。

惲壽平（1633～1690），初名格，字壽平，後以字行，改字正書，號南田，別號白雲外史，甌香散人等，江蘇武進人。家貧，不應科舉，以賣畫爲生，是清初最有影響的花鳥畫大家，詩書畫俱佳，時稱三絶。初善山水，與王翬爲畫友，後改作花卉，一洗時習，獨

仿古山水册(選二)　清
惲壽平

院。另有《花溪好鳥圖》，現藏中國美術館。

南溪春曉圖　清　馬
元馭

《南溪春曉圖》是作者的寫生佳作，繪桃花、柳樹各一枝，高低交叉錯落，各有風格，柳樹柔媚，桃花嬌艷，初春的風貌被刻畫得淋漓盡致。植物均以没骨法畫成，與鮮花、嫩葉的質地相互一致。柳枝上棲有一隻小雀，低音俯頸，以喙理羽。雀羽爲黑色，與花葉的淺淡設色形成鮮明對照。整幅作品章法簡練，筆墨嫻熟，設色清妍。

蔣廷錫(1669～1732)，字揚孫，一字西君，號西谷，一號南沙，別號青銅居士，江蘇常熟人，工花卉，大都爲逸筆寫生。官至大學士，謚"文素"。傳世作品有《柳蟬圖》等。

《柳蟬圖》畫面爲自左向右延伸之柳樹，上有一蟬。用筆細致，風格寫實，體現的是一種野趣。畫面上題詩一首："變化功夫亦苦心，短長聲在綠楊林。秋風古岸斜陽裏，惟有寒蟬抱夜吟。"這幅作品用筆簡逸，似不經意，但細細觀之，盡得柳、蟬之神韻。

柳蟬圖　清　蔣廷錫

“四僧”的繪畫藝術

　　“四僧”是指弘仁、髡殘、八大山人和石濤。他們是清初創新一派的重要畫家，由於他們都曾爲僧，繪畫上又同屬創新一派，故畫史上將他們並稱爲“四僧”。

　　弘仁(1610～1664)，俗姓江，名韜，字六奇，一作名舫，字鷗盟。安徽省歙縣人。明亡後於順治四年(1647年)從古航法師出家爲僧，居建陽報親庵，法名弘仁，號漸江學人、漸江僧，又號無智。後人稱他爲梅花古衲。他工畫山水，兼工畫梅，曾師從同鄉蕭雲從，成熟作品多取法元倪瓚。他常來往於黃山、雁蕩山之間，隱居於齊雲山，因此他的繪畫多寫黃山松石，筆墨瘦潔，風格冷峭，清新而奇詭。代表作有《松壑清泉圖》《黃山天都峰圖》《西岩松雪圖》。弘仁山水畫開“新安派”，與查士標、孫逸、汪之瑞合稱“新安四大家”。

　　《松壑清泉圖》爲紙本墨筆，縱134公分，橫59.5公分，現藏廣東省博物館。此畫畫面上一高山屹立，山岩層疊，山前是一灣碧水，三株蒼松之下，有一亭獨立；山的右面深處，山溪飛流，泉瀑之上有一樓榭，似爲山間古廟。這幅作品在筆墨運用上，取法於倪、黃之間，而自有面貌。山石尚簡，用乾筆淡墨勾勒，線條爽

利，轉折處或圓轉或露棱角，少皴擦而有山石方硬的形體；岩石間松樹清姿疏朗；大山斜立，頂部轉折，奇正以取勢，山側水口溪流，自然成趣。整幅作品，佈局精密，結構嚴謹，而無板滯之感，得風神蕭散、氣韻荒寒的

松壑清泉圖　清　弘仁／此作畫法，山石尚簡，用乾筆淡墨勾勒，線條爽利，轉折處或圓轉或露棱角，少皴擦而有山石方硬的形體；岩石間松樹清姿疏朗，大山斜立，頂部轉折，奇正以取勢。整幅作品，佈局精密，結構嚴謹。

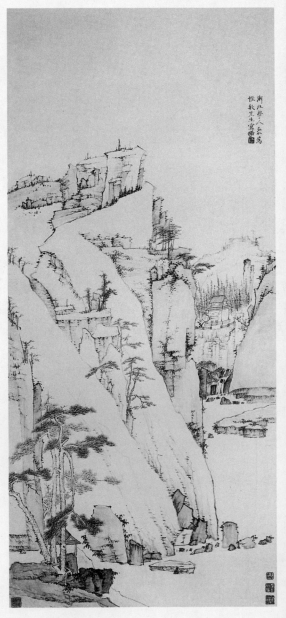

奇致。

《西岩松雪圖》爲紙本水墨畫，縱192.5公分，橫104.5公分。這幅作品畫雪嶺群松，氣象寒肅峻險。整幅作品重點刻畫雪中的松和石，形象簡潔、集中，構圖佈局緊密，給人以偉峻、恬淡、靜穆、聖潔、一塵不染的美感，實爲畫家的藝術精品。

髡殘(1612～？)，俗姓劉，字介丘，號石谿，又號白禿、石道人、殘道者，武陵(今湖南常德)人，長居南京。他幼年喪母，遂出家爲僧。他早年雲遊四方，43歲後定居南京大報恩寺，後遷居牛首山幽棲寺，度過後半生。他性情寡默，身染痼疾，潛心藝事。他擅畫山水，也工人物、花卉。山水主要承元四家的筆墨風格，尤其得力於王蒙、黃公望。他的繪畫構圖繁複重疊，境界幽深壯闊，筆墨沉酣蒼勁，山石多用披麻皴、解索皴來表現的技法得自王蒙，荒率蒼渾的山石結構，清淡沉著的淺絳設色近於黃公望。他還近學文徵明、董其昌，遠學董源、巨然，並重視師法自然，流連山水，創造出用渴筆、禿毫，濃墨渲染的表現的結構嚴密，奇闢幽深，空濛茂密的江南山水，風格自成一家。作品有《蒼翠凌天圖》《松嶺樓閣圖》《雲洞流泉圖》《層岩疊壑圖》《秋山紅樹圖》等。

《蒼翠凌天圖》，畫面崇山層疊，古木叢生，近處茅屋數間，柴門半掩，遠方山泉高掛，樓閣巍峨。山石樹木用濃墨描寫，乾墨皴擦，又

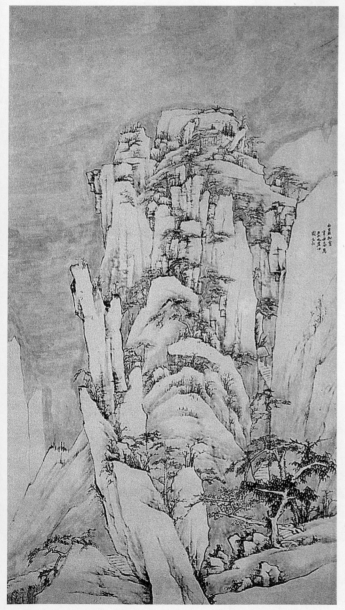

西岩松雪圖　清　弘仁／弘仁的山水作品滲透著濃郁的裝飾趣味。這幅作品全局空靈通脱，細節處絲絲入扣。不同的石體，多以含蓄、方折的線條結構，施之以淡墨，皴擦極少。石塊的交替迭變，顯得巧妙而絕無鑿痕。值得注意的是，這幅作品不以雲烟斷脈造成層次、氛圍，而依靠組織有序的山石、松樹以及迂迴的山徑，使得畫面氣韻生動。

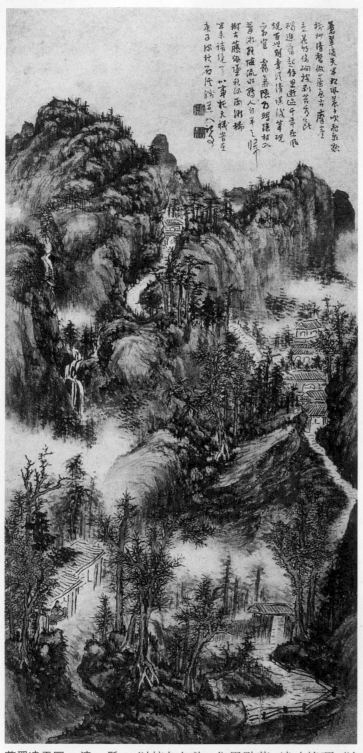

蒼翠凌天圖　清　髡殘

以赭色勾染、焦墨點苔，遠山峰頂，以少許花青勾皴，全幅景物茂密，境界幽深，峰巒渾厚，筆墨蒼茫，是一幅能代表畫家藝術風格的作品。

《松岩樓閣圖》爲紙本設色。圖中繪山嵐、松林、樓閣，具寫意山水風範。這幅作品作於康熙六年(1667年)重九前二日，髡殘時年56歲。其山坡用濕筆揮寫，筆墨流暢滋潤，使山巒顯得渾厚華滋；松林、樹木、樓閣，先用焦墨勾點，再加點染，葱蘢蒼秀，意境奇開。整幅作品，墨氣淋漓，秀逸濕潤，氣韻生動，是一幅意境獨造的山水力作。在這幅畫的上方，畫家長篇題識，其字蒼秀，風神獨具。其中論畫云："董華亭(其昌)謂：畫如禪理，其旨亦然。禪須悟，非工力使然，故元人論品格，宋人論氣韻，品格可學力而至。氣韻非妙悟則未能也。"反映了石谿的繪畫思想，是追求繪畫的氣韻。

八大山人，即朱耷。名統鍌，號雪個、八大山人、驢屋等，江西南昌人，明代宗室。明亡後出家爲僧，以畫明志，誓不與清政府合作，在畫中表達了强烈的反抗意識，所書八大山人，必聯綴寫得似"哭之"或"笑之"的字樣，寄寓對明朝覆没之隱痛。工書法，行楷學王獻之，純樸圓潤，狂草自成一家，尤以繪畫成就最大。山水畫學黄公望，更受董其昌的影響。用筆乾枯，筆情恣縱，不拘成法，蒼勁圓秀。晚年造詣更深，盡脱衝勁之氣。他的花鳥畫筆墨簡練，形象誇張，畫風潑辣，繼承並發展了陳淳、徐渭的水墨大寫意畫法。

八大山人的畫風對後來的"揚州八怪"和近代花鳥畫影響頗深。作品有《書畫合璧卷》《渴筆山水册》《荷石禽圖》《秋山圖》等。

《荷石水禽圖》描繪荷塘中一凸

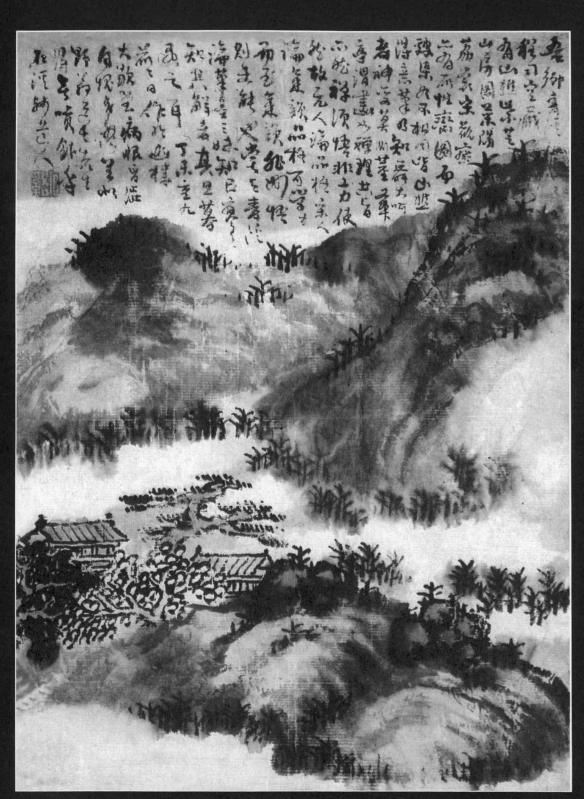

松岩樓閣圖　清　髡殘

荷石水禽圖 清 朱
耷

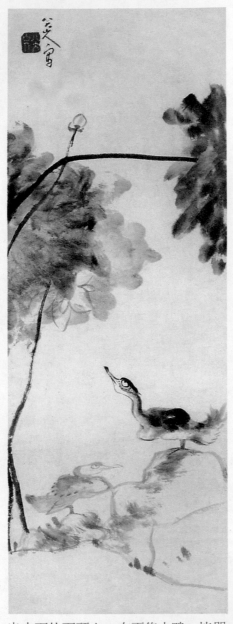

塘，多是淺水露泥，荷柄修長，搖曳生姿，亭亭玉立，具有君子之風。在這幅圖中，與蓮荷相呼應的左下面畫水中露石，組合得當，右部留在畫外，用筆放逸，疏秀而具生氣。

這是一幅能代表畫家藝術風格的作品，荷葉畫法奔放自如，墨色濃淡相間，並富有層次。水鴨畫法也簡率放逸，形象洗練，造型誇張，表情奇特，眼睛一圈一點，眼珠頂著眼圈。一副白眼向天的神氣。整幅作品，意境空靈，餘味無窮。八大山人曾自云："湖中新蓮與西山宅邊古松，皆吾靜觀而得神者。"可見其畫荷是觀察入微，靜觀悟對而以意象爲之，信手拈來，妙趣自成。朱耷是花鳥畫巨匠，其晚期的花鳥畫，筆勢樸茂雄偉，造型極爲誇張，魚、鳥之眼一圈一點，眼珠頂著眼圈，神情白眼向天，在構圖筆墨上也更加簡略。署名款"八大山人"。這幅《荷石水禽圖》構圖險怪，筆法雄健潑辣，墨色淋漓酣暢，具有奇特新穎、出人意表的藝術特色，是畫家晚年的力作。

《秋山圖》爲紙本墨筆畫。這幅畫的構圖落墨不落窠臼，畫面前景是長滿雜樹的山谷，畫面的上層正中一道山嶺，嶺上多礬頭，嶺脚下的谷底裏，散布著茅舍數間，畫面的最上層是連綿的山巒。朱耷的山水畫數量不多，有不少是寫秋山圖景的。朱耷筆下的秋景，總有一種荒涼寂寞的味道，包含著一種無可奈何的枯索情味。朱耷曾在一幅山水畫的題詩中云："墨點不多淚點多，山河仍是舊山河；橫流亂石椏杈樹，留待文林細揣摩。"流露出朱耷身爲明宗室，遭遇國破家亡之痛後悲涼

出水面的石頭上，有兩隻水鴨，皆單足而立。一隻居石高處，舉頭仰望畫面上部的荷花；一隻縮頸而立，意態不凡。在畫面左邊有荷柄向上伸展，上部荷葉兩組，皆伸出畫外。荷葉下部隱現出荷花一朵，自然綻放。荷葉上面，畫有一含苞待放的荷花，風致秀逸超然。整個畫面，墨荷生動，各有姿態，意趣盎然。八大山人描繪荷

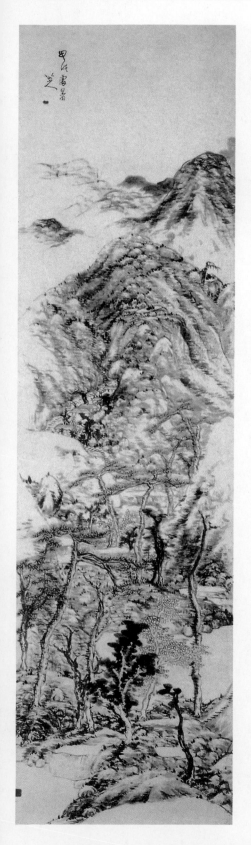

的心境。這幅作品的筆墨看不出哪家的家法，朱耷在總結前人筆墨成就的基礎上進行了個性化再創造。這幅畫上他用筆骨力圓勁，樹幹用懸筆中鋒，山石皴染並用，濃淡乾濕得宜。苔點橫直交叉，橫點皴面，直點醒墨，共同構成畫面的節奏和意象。整幅作品層次分明，條理俱在，風格雄健質樸。

石濤，本姓朱，名若極，明靖江王後裔，世居廣西桂林。明朝滅亡後，他隱匿潛出，落髮爲僧。法名原濟，號石濤，又號苦瓜和尚、大滌子、清湘陳人、零丁老人等。早年曾遊安徽敬亭山、黃山等地，中年居住南京，晚年定居揚州。他擅長畫山水，也長於蘭、竹。當時，王原祁非常推崇他。石濤的山水畫取法黃山實景，佈局新奇，空間感強，善用濕筆，多種皴法並用，意境平淡天真，富有詩意。作品有《潑墨山水卷》《竹石圖》《橫塘曳履圖》《墨荷圖》等。

《搜盡奇峰圖卷》爲紙本墨筆，縱42.8公分，橫285.5公分，現藏北京故宮博物院。這幅畫的起首是險峰石壁環抱，以後奇峰怪石層出不窮，末段以江景作結。畫面的右上角有隸書："搜盡奇峰打草稿"一行。紙末又題云："郭河陽論畫，山有可望者，可遊者，可居者。余曰：江南江北，水陸平川，新沙古岸，是可居者。淺則赤壁蒼橫，湖橋斷岸；深則林巒翠滴，瀑布懸爭，是可遊者。峰峰入雲，飛岩墮日，山無凡土，石無長根，木不妄有，是可望者。今之遊於筆墨者，總是名山大川，未覽幽岩，獨屋何居。出郭何曾百里，入室容半年。交泛濫之酒杯，貨簇新之古董。道眼未明，縱

秋山圖 清 朱耷／

八大山人的山水畫在數量上遠不如他的花鳥畫多，但所體現的孤寂清高的風骨品格，是不比花鳥畫遜色的。這幅《秋山圖》畫荒山怪石、枯木敗葉，有一種"殘山剩水，地老天荒"的悲涼冷逸情調。

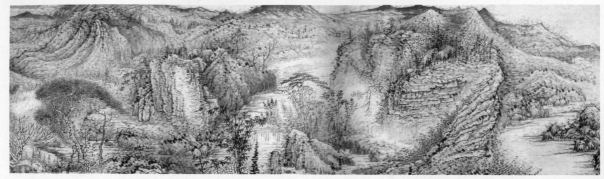

搜盡奇峰圖(局部) 清
石濤

横習氣安可辨焉。自之曰：此某家筆墨，此某家法派，猶盲人之示盲人，醜婦之評醜婦爾，賞鑒云乎哉! 不立一法，是吾宗也; 不舍一法，是吾旨也。學者知之乎? 時辛未二月，余將南還，客且憨齋，宫紙余案，主人慎庵先生索畫，並識，請教。清湘枝下人、石濤、元濟。"清康熙三十年辛未即1691年，當時畫家50歲，遊京師，曾在天津大悲庵居住。

石濤的這幅山水以自己的切身感受來攝取自然山川的萬千變化，在畫幅上集中了各種生動奇異之景，整幅繪畫氣勢逼人，蒼渾奇古，駭人耳目，不愧爲師造化的佳構。畫中皴法稠密，點苔布滿山石，是從王叔明的繪畫風格演變而出，但石濤在取景、筆墨、意境上都超出前人，不拘一格，獨具特色。他的自題表明了他學前人，却絕不拘泥於前人，鋭意創新的決心。《搜盡奇峰圖》是石濤的代表作，從中我們可以領略到石濤極富獨創性的風格。

《山水清音圖》是紙本墨筆畫。畫叢林中的一處幽閣，水邊坡上有小亭翼然，其下幽篁密布。石濤的作品一變古人和四王三重四疊之法，以構圖新奇見長，在這幅畫上石濤用了他最擅長的"截取法"，在叢林中截取了幽

山水清音圖 清 石濤/石濤的山水畫，除了筆墨技法靈活多變以外，構圖也不苟同流俗，多取"截取法"，把風景中最優美的一段截取下來，這種構圖是對南宋馬遠和夏圭邊角式構圖法的進一步發展和完善。

閣深藏的一段景致，以特寫的手法繪出，雖則畫的是一段小景，却傳達出一種深邃的意境。石濤筆墨畫法多變，善於用墨，這幅圖上墨氣濃重滋

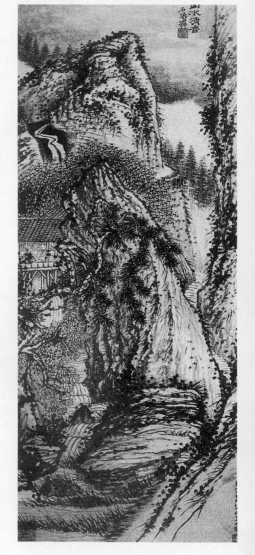

潤，濕筆較多，通過水墨的滲化和筆墨的融合，使山林的清潤深幽被淋漓盡致地表現出來。石濤的筆墨技法宗董源、黃公望，但他又不拘成法，技法多變。他善於用點，樹葉叢草多以點點出。樓閣的線條用凝重秀挺的中鋒筆法勾出，而樹木土坡又是或濕或乾的多種皴法畫出，令畫面具有變幻無窮的意境。石濤的山水講求氣勢，不拘小節的瑕疵，《山水清音圖》在細節處雖略有粗簡之嫌，然在整體上充溢著鬱勃的生氣。

《荷花圖》爲紙本設色。描繪的是清風拂過的河塘，水波漣漪，幾片闊大的荷葉與荷花也隨風輕輕搖動。這是一幅寫意花卉，畫家用筆豪放，濕氣濃重，氣勢充沛。幾片荷葉以重墨闊筆鋪展葉面，再用圓勁的墨線勾勒葉筋，使之圓渾濃郁。荷花以淡墨空勾，花瓣的尖端點染淡淡的朱紅，在墨色濃重的荷葉的襯托下，荷花愈加顯得晶瑩皎潔。荷塘的水面，畫家沒有完全用空白的虛境表現，而是用濕筆淡墨富於動感的筆勢略加點染，表現出水波蕩漾之感。

宋周敦頤曾撰《愛蓮說》，將荷花比作"花之君子"，後代的文人士大夫常以荷來象徵自身品格情操的高潔。在佛教中蓮荷是佛國淨土的象徵，被信徒用來寄寓對來世幸福美好的嚮往。故蓮荷也成爲石濤非常喜愛的題材，以致時時畫之而不倦。人們畫荷通常表現其高潔寧靜的氣質，而追求"氣勢"、銳意求新的石濤偏偏畫風動之荷，在動中表現荷的恬淡氣質，可謂匠心獨運。

石濤在繪畫理論上也有重大貢

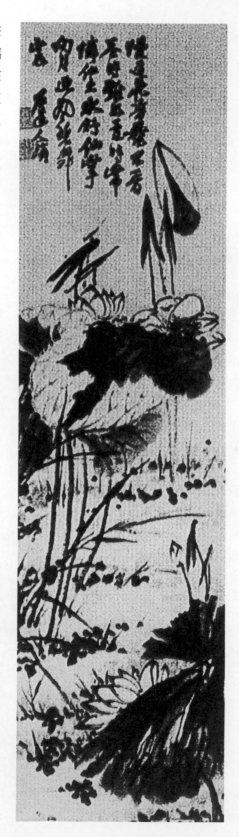

荷花圖　清　石濤／石濤是山水畫的巨匠，但他的寫意花卉也獨步一時。技法方面不受成規束縛，尊重自己的感受，大膽創新。他主張作畫應講究"不似之似"、"無法之法"。"不似之似"賦予了形象塑造以一定的彈性；"無法之法"賦予了筆墨表現以一定的寬度，從而保證了主觀同客觀的契合，心靈與筆墨的統一。這幅《荷花圖》亂頭粗服，墨韻酣暢，大氣非凡，是石濤大寫意花卉的力作。

獻,他的《畫語錄》強調體察自然,強調創造,是繼宋代郭熙《林泉高致》之後最有價值的一部繪畫理論著述。

"金陵八家" 和安徽畫家的繪畫藝術

"金陵八家"是指明末清初生長或長期居住在南京的一批遺民畫家,有龔賢、樊圻、高岑、鄒喆、吳宏、葉欣、謝蓀、胡慥。他們畫風雖然不盡相同,但有相近的藝術趣味。山水畫繼承董源、巨然和宋人的風格,重視師造化,多畫南京一帶的真山真水。八家中成就最大的是龔賢,他的畫風對當時和後世有著一定的影響。

龔賢(1618~1689)字豈賢,號半千、野遺、柴丈人、半畝。祖籍江蘇昆山,後遷居南京。他經歷坎坷,一生未仕。早年以詩文名聞鄉里,明末與複社文人交往密切。明朝滅亡後在北方漂泊多年,後南返,往來於南京、揚州等地。晚年定居南京清凉山,名所居爲"掃葉樓",屋旁栽種花竹,名"半畝園",賣畫課徒其間,清貧度日。

龔賢善畫山水。他的山水畫遠宗董源、米芾、吳鎮,近師沈周,發展了筆豐墨健的畫法,畫風渾厚蒼秀沉鬱。在取材於金陵真山真水的基礎上有進一步的發揮和創造,在布局上,於平中求奇;在墨法上,主張墨氣要厚、潤,他發展了宋人的"積墨"傳統,其山水畫中的山石樹木多次皴擦渲染,墨色濃厚,然而其間又有微妙的深淺變化和明暗對比。真實地表現了江南山川的茂密、滋潤、明媚和深遠等特徵,形成了畫家自己獨特的蒼鬱厚重、墨氣華滋的風格。龔賢的藝術造詣居金陵八家之首,現代著名畫家黃賓虹、李可染都從他的畫法中得到了啓迪。代表作品有《溪山無盡圖》《夏山過雨圖》《木葉丹黃圖》等。

《溪山無盡圖》現藏故宮博物院。

溪山無盡圖　清　龔賢

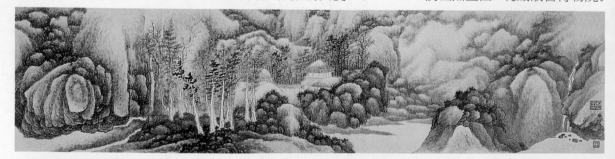

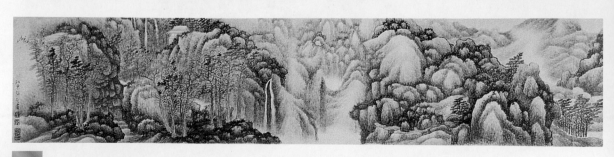

這幅長卷畫重山疊嶂，平林大江，水村舟橋，洋洋灑灑，連綿無盡。畫作中山石通常不露棱角，用層層深厚的積墨，反覆皴染，墨色渾厚，濕氣濃重。山石樹木層層積染，墨色濃重，但並未使畫面"重濁""板滯"，因爲龔賢善於"計白當黑"，在濕重的重山疊嶂間散布村舍、茅亭；在濃黑的崖壁上倒掛清瀑，以之"留白"，通暢畫面的氣脈，黑白相生，凝重與空靈相生。整個畫面給人以清幽靜謐，平淡蘊藉之感。

《松林書屋圖》一畫題款"山中宰相陶貞白"云云，是指南朝齊梁間的道教思想家、醫學家陶弘景。陶氏曾仕齊，官拜左衛殿中將軍，入梁後隱居於江蘇茅山，梁武帝蕭衍曾親自延請陶弘景，但他僅接受朝廷的國事咨詢，人稱其爲"山中宰相"。龔賢生平坎坷，一生未仕，又身負亡國之痛，由題款可知畫家在這幅畫中寄意頗深，表達了畫家隱居高山深林，與清靜無爲的大自然相伴的高潔志向。這幅畫描繪了層巒疊嶂，丘壑縱橫，林木深鬱的山間書屋。畫面氣氛肅穆，步步高峻的山嶺也以"積墨法"畫出，墨色濃重蒼潤，使得畫面氣象崢嶸。龔賢一生精研"積墨法"，這種畫法適於表現江南濕意濃重的山水景色，同時也使龔賢的繪畫具有了一種深鬱靜穆的格調。

樊圻(1616~1694)字會公，金陵(今江蘇南京)人。他與其兄樊沂均以畫名。山水取法董、巨、黃、王和劉松年諸家，風格細密勁秀，敷色艷麗。他的人物畫也很精。傳世作品有《山水册》《春山策杖圖》《柳村漁樂圖》。

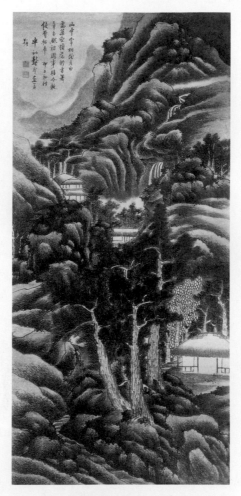

樊圻善寫小景山水，作品以"穆然恬靜"的格調，受到世人的推崇。如其《山水册》中的一幅，著墨雖然不多，筆觸細膩，清爽皎潔，明媚動人，充滿誘人的田園情趣。畫面上一泓溪水從遠山深處流淌出來，一座小橋連接兩岸，小橋兩側有玉樹婆娑，姿態秀美。一條小徑通向山中深處，秀逸的遠山之下有茅堂院落，給人以悠然世外的恬靜之感。整幅畫面雖有茅屋數間，但却悄無人聲，一片空明澄靜，充滿一股清爽的氣息。

高岑，字善長，又字蔚生，浙江杭州人。山水畫跡近藍瑛和沈周，用筆精到，無粗獷氣。寫意花卉，清秀

松林書屋圖 清 龔賢／龔賢的時代，論畫審美意識忌濕、忌重。譬如秦祖永《桐陰畫訣》中曰："作畫最忌濕筆，鋒芒全爲墨華淹漬，便不能著力矣！"又云："作畫最忌重濁，耕烟翁云：氣愈清則愈厚。此語最爲中肯。"秦氏所論，未免膠柱鼓瑟。其實，"著力"與否，不在於乾還是濕；"氣清"與否，也不在墨重還是墨輕。就如龔賢的這類作品，雖然用的是濕筆重墨，並層層積染，但却力敵萬夫，氣韻清醇。

入神。傳世代表作有《秋山萬木圖》《清綠山水圖》《松窗飛瀑圖》等。《秋山萬木圖》現藏南京博物院,爲絹本淡設色。全畫筆力堅挺,刻畫精微,神韻兼具。

鄒喆,字方魯,自幼隨父客遊金陵。他的畫師法其父,山水工穩凝重而有古氣,富簡淡清逸的情趣。兼長水墨花卉,勾勒敷彩渲染,有元代王淵風格。他畫的大松奇秀,尤爲世人珍重。傳世作品有《江南山水册》《松林僧話圖》等。

這裏選擇《江南山水册》中一幅,畫臨江村落一角,雪峰高聳,屋舍旁的枯樹上落滿積雪,但其挺秀之姿却透露出勃勃生機,茅屋中一人在眺望江雪,澄碧的江面沒有一

絲波浪,水岸邊停泊的小舟上空無一人,畫面上氣氛清冷寒肅,却仍是一處可遊可居之境,在清寂之外有一種清朗澄淨之美。

吳宏,一作弘,字遠度,號西江外使,江西金溪人。山水師法宋元,風格縱逸粗放,氣勢雄厚,代表作品有《秋山行旅圖》《秋山草堂圖》等。

山水册(選一) 清 樊圻

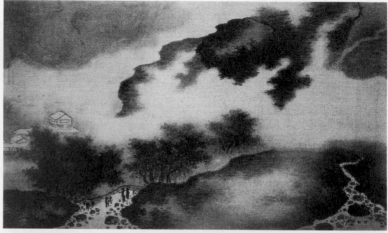

江南山水册(選一) 清 鄒喆

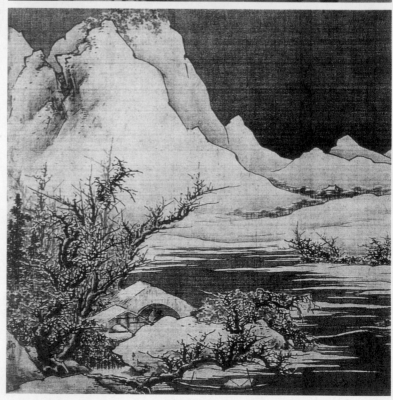

《秋山行旅圖》畫寒泉、疏樹、客棧、行人，背景用淡墨輕輕渲染，前景的樹石輪廓隱没於遠處的朦朧濕氣之中，使得畫面旨趣深遠，意境渾融無際。

葉欣，字榮木，華亭(今上海市松江)人。流寓金陵(今江蘇南京)。生卒年不詳，大約活動於清順治、康熙年間。工畫山水，以佈局見長，筆法方硬，自成一格。在金陵八家中，其風格最精細秀淡。現在旅順博物館收藏的《山水圖冊》每畫各取自然山水小景。或畫峰巒閣樓，或寫秋山寒林。用筆柔和細軟，淡墨烘染，很有韻緻。

謝蓀，字緗西，溧水人。工於山水、花卉，山水屬於秀麗而奇險一路。現藏故宫的《紅蓮圖册》，畫紅色蓮花，墨線細勾，後填色彩，嚴謹工整，畫面顯得濃艷工麗。畫法從宋代院體畫中變出。

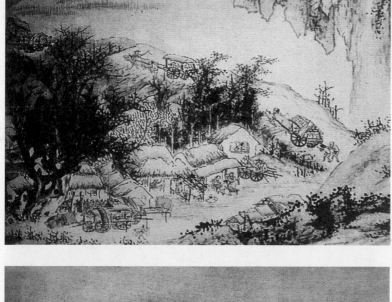

秋山行旅圖 清 吳宏

胡慥，字石公，金陵(今江蘇南京)人。善畫，所作山水蒼莽渾厚；尤其擅長畫菊花，能盡百態，備見神妙，亦繪人物。傳世作品有《山居觀梅圖》和《溪山隱逸圖》扇面等。

安徽和金陵一樣，在清朝初期集中了一大

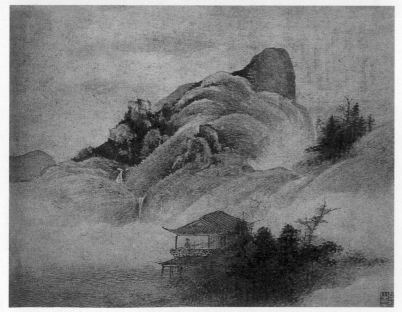

山水圖册(選一) 清 葉欣

繪畫史

紅蓮圖册（選一）　清
謝蓀

黄山十九景圖册（選一）
清　梅清

批名家名流，形成了諸多頗有影響的
安徽畫派。清初四僧中的石濤與弘
仁，都與安徽諸畫派存在較密切的關

係。石濤與安徽宣城的著名畫家梅清
相互影響。弘仁因爲活動於安徽歙縣
一帶，被視爲新安派的代表人物，他

與同時的查士標、孫逸、汪之瑞並稱新安四大家。同時著名的安徽畫家還有程邃、戴本孝、蕭雲從等人。

梅清(1623～1697)，原名士羲，字淵公，號瞿山、敬亭山農，安徽宣城人。梅清工詩文，善繪畫，山水、樹石被世人稱道。他對元四家、明代的沈周的畫法有深入的研習，同時注重師法自然，曾遍遊燕、齊、吳、楚，登泰山、黃山，他尤其喜愛黃山的奇峰、異石、怪松、雲海等勝景。其山水多描寫黃山景致，風格雄奇豪放。傳世作品有《天都峰圖》《黃山十九景圖冊》等。

《天都峰圖》描繪的是黃山慈光閣、天都峰的景色。在藝術表現手法上，畫家寫天都峰之奇突高峻，取其奇險峻峭之勢，而不求形貌之似，天都峰上大下小，猶如仙人掌。寫山岩用折帶皴，皴染結合，山間的松木用挺拔細勁的筆墨寫出，樓閣、僧人用筆極簡。整幅作品運筆流暢，虛實相間，意境深遠。

戴本孝(1621～1691)，號前休子，終生不仕，以布衣隱居鷹阿山，故號鷹阿山樵。安徽休寧人。他喜好遊歷，曾在京師與朋友夜談華山之勝景，次日早起即收拾行囊前往華山遊玩。戴本孝工詩文，善畫山水，繪畫多寫黃山景色。他擅用乾筆，格調鬆秀枯淡，墨色蒼渾。構境空疏，近於元人體格。他多作卷冊小景，作品中大幅少見。

戴本孝筆下的山石多用枯筆蘸焦墨皴擦出體面，很少用線勾勒山石結構，也較少點苔。這樣畫就的山岩，用來襯托水墨勾點而成的樹木，就會使樹木枝葉更顯豐茂濕潤。在構圖佈境

天都峰圖 清 梅清

上，戴本孝屬空疏高曠一格。他重視師法自然，因而筆下的山川丘壑變化多端，但畫面的意境清曠，旨趣高逸。其代表作品《華山毛女洞圖》基本體

華山毛女洞圖　清　戴
本孝

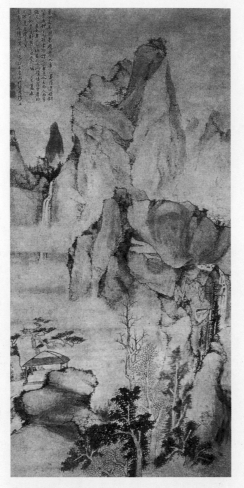

溪，又號垢道人，安徽歙縣人。他博
學，工詩文，精於篆刻、書法。山水
師法巨然，用筆枯瘦，自成一家。傳
世作品有《山水冊》。這套冊頁共八
開，每幅均有題畫詩。所畫山水純用
枯筆焦墨，追求荒樸古茂的意境。這
裏選擇的這幅作品，墨筆寫江南山水
景色，畫面的構圖位置的經營，沿用
南宋以來常見的格局。但畫家意欲以
筆墨勝，因而專心於筆墨意趣，而對
畫面的章法位置並不太在意。程邃在
此畫中用筆鬆動隨意，以他擅長的渴
筆焦墨勾勒點劃，山川樹木的筆墨造
型都較爲簡括疏略，然而筆勢連貫，
仿佛信手拈來，並時時透露出疏朗鬆
秀的筆趣。

　　蕭雲從(1596～1673)，明末清初
的畫家，字尺木，號默思、無悶道人、
于湖漁人等。明朝滅亡後始稱鍾山老
人，寓意仰望鍾山陵闕(明陵)。他是安
徽蕪湖人，一作當塗人。自幼習詩文
書畫，明崇禎年間曾參加反對宦官魏
忠賢的複社。入清後，拒絕做官，遍
遊名山大川，或閉門讀書，寄情詩文

現了畫家的藝術風格。

　　程邃(1605～1691)，字穆倩，號清

山水冊(選一)　清　程
邃

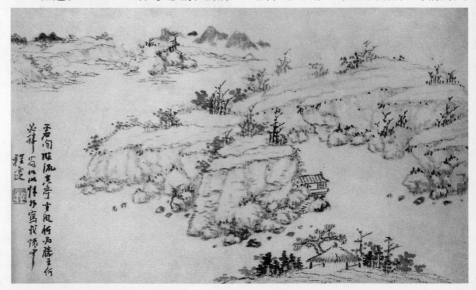

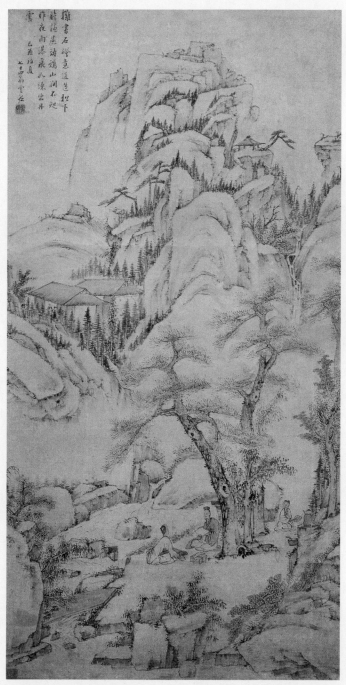

時聽燕語嬌；山澗不知昨夜雨，瀑飛如練出丹霄。"這幅作品以全景式構圖寫高山峻嶺，山中茅舍數椽，松樹數株，飛瀑匯潭，石橋凌跨，二高士盤坐於石磴之上，高談闊論；稍遠處，一童子揮扇煮茗，以應高士陸羽之嗜。整幅作品用筆勁秀，設色古雅，結構繁複而秀潤雅潔，是蕭雲從的山水力作。

汪之瑞，明末清初畫家，字無端，安徽休寧人。擅畫山水，長於寫意。受"元四家"影響極深，作品具有清秀、野逸的風格。傳世作品《山水圖》筆墨簡淡，蒼秀卓立，輪廓中鋒勾勒，山作背面少皴。畫坡樹蕭疏，水上小橋，高峰見頂。畫家的作品最鮮明的特點就是"簡"，主要用線來表現，有時簡練到一根線條表現一個境地，又絕不因為線少而致使景陋。其論畫有云："能疏能密，有奇有正，方為好手。"又云："厚不因多，薄不因少。"於此圖中足見其風格。在明末清初的畫家中，汪

石磴攤書圖 清 蕭雲從／徽州地區新安畫派，筆墨疏簡蕭散，意境荒寒幽僻，擅以渴筆乾墨抒寫景物，藉藝術發揮個性。蕭雲從的作品可以代表新安派的氣象。

書畫。

蕭雲從以山水畫見長，行筆方折枯瘦，結構繁複而不乏疏秀，氣格高森蒼潤，人稱他爲姑熟派。《石磴攤書圖》是畫家的一幅傳世作品，圖上自題七絕一首："攤書石磴意逍遙，松下

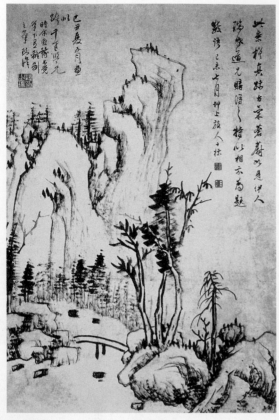

山水圖　清　汪之瑞

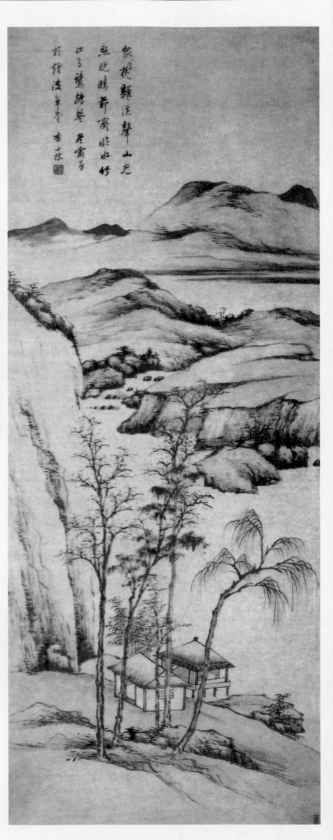

水竹茅齋圖　清　查士標／這幅作品的畫風保持了一些新安畫派的特色。運筆轉折壓挫而多變，皴法簡少而明潔，前景柳樹的枝條稀疏，雜樹上只淡淡地用筆點染。查士標的風格是散漫、超逸，由此作也可以看出。

之瑞具有十分雄厚的藝術功力，可惜流傳的作品太少。

查士標(1615～1698)，清初畫家，字二瞻，號梅壑、懶老，安徽休寧人。明諸生，入清不應舉，從事書畫。擅長畫山水，初學倪瓚，後參用吳鎮、董其昌法，筆墨疏簡，風神閑散，意境荒寒，專尚疏淡一路。傳世作品《水竹茅齋圖》是一幅具倪瓚筆意的作品，也有自家的筆法和風貌。

"揚州八怪" 和其他揚州畫家

揚州八怪是指清代康熙、雍正、乾隆時期活躍於揚州地區的一批著名畫家。它並非確指八位畫家。主要包括有金農、鄭燮、黃慎、李鱓、李方膺、汪士慎、高翔、羅聘等。他們多擅長水墨寫意花鳥，也有兼長人物或山水畫的。他們屬於創新派畫家。就總體風格而言，他們上承明代陳淳、徐渭的水墨寫意花鳥畫法，近受八大山人和石濤的影響，主張創造，並注重詩、書、畫相結合，直接開創了中國近代寫意畫風。八怪中影響最大的畫家是鄭燮。此外，金農也是一個頗有影響的畫家。

鄭燮(1693～1765)，字克柔，號板橋，江蘇興化人。他是"康熙秀才，雍正舉人，乾隆進士"，50歲始出任山東范縣令，後調濰縣做縣官，親政愛民，得罪上級罷官後到揚州賣畫。他並擅三絕，尤長墨竹，多得之於"紙窗、粉壁、日光、月影中"，又經過了從"眼前之竹"到"胸中之竹"，再到"手中之竹"的藝術幻化，在詩情畫意之中歌頌了清風勁節，表達了關心"民間疾苦聲"的抱負。對於前人的成法，他主張"學一半，撇一半"，"自探靈苗"，不泥古人，在詩、書、畫上均自成一家。重要繪畫作品有《衙齋竹圖》《墨竹圖》《蘭竹石圖》等。

《墨竹圖》構圖居中，畫新竹幾竿，竹後二方石塊挺立，略有明暗前後關係，竹葉在前的用墨濃重清晰，在後的則以淡墨完成，後面的石塊用色更加淺淡，用筆則蒼勁奇峻，有效地襯托出了新竹的清氣、清風和清韻。

《蘭竹石圖》畫面內容是石畔青竹，石縫中並生蘭草，右前生竹三竿，老竹蒼勁挺拔，新竹俏麗清秀，各有特色，落於紙上，氣韻生動，雖是寥寥幾筆寫意而成，而竹之神、竹之態、竹之韻已被表達得淋漓盡致。竹所倚生石塊亦是畫面主體之一，作為竹之背景，以遒堅奇峻之態增添畫之氣勢，又反襯竹之生機；石上蘭草則增添了石趣，不給人頑固古板之感，反覺石亦為可親可愛之物，也有它的生命喜好。

金農(1687～1764)，字壽門，號冬

墨竹圖 清 鄭燮／鄭燮畫竹，在師承自然的基礎上，重視對傳統的學習，他繼承了宋元以來文人畫的表現形式，特別是對文同、鄭思肖、徐渭、朱耷、石濤，更是欽佩不已而勤加學習。鄭燮作畫，不喜勾勒填色，多用墨筆。對於畫竹的創作，他曾提出三個階段："眼中之竹""胸中之竹""手中之竹"，形象地說明了主觀與客觀、現實和想像、真實和藝術的界限，使創作出來的作品，既源於客觀事物，又高於客觀現實，達到"趣在法外"的境界。因此，鄭燮筆下的竹，不論是新竹、老竹、晴竹、雨竹、水鄉之竹、山野之竹，無不賦予它們以性格和生命，達到神情畢肖，栩栩如生，富有感人的魅力，給觀者帶來愉悅和美的享受。

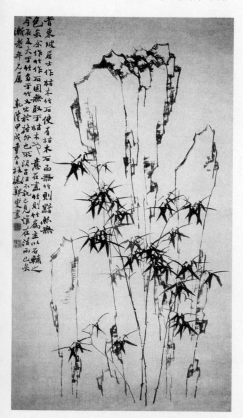

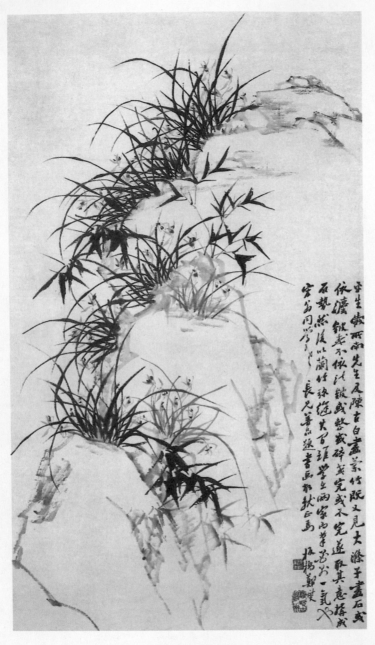

蘭竹石圖　清　鄭燮

筆墨樸秀，巧拙互用，耐人尋味。他的山水和花鳥多意境雋永，富生活情趣。肖像畫形象古樸稚拙，放筆寫意，別開生面。代表作品有《花果册》《自畫像》《月華圖》《佛像畫》《墨竹》等。

《花果册》全册共十開，在構思佈局與筆墨意趣上各有特色。其中的一幅枇杷圖繪有成犄角之勢的兩組枇杷，高矮對比，筆觸較工整細膩，風格沉著而又清麗，在造型上有一種工整的優美感。

《自畫像》所畫內容是一持杖老者，面向右側而立，以墨線白描而成，線條極其簡潔疏朗，而人物十分傳神。畫的題跋位於右側，滿滿書寫，篇幅較長，從中可知，作者"圖成遠寄之舊友丁鈍丁隱君，隱君不見余近五載矣，吾衰容尚不失山林氣象也"。既是寄予友人之作，自然是率真本性的流露，圖中老者目光深邃幽遠，神情平和智慧，完全是與朋友在一起舒心交談的模樣。題款書體楷中兼隸，有"漆書"之稱，其風格獨絕。

黃慎(1687~1768)，字恭壽，一字恭懋，號瘦瓢子，別號東海布衣，寧化(今屬福建)人，少年喪父，爲侍養母親，棄舉學業，學畫以謀生計，曾師從上官周，學畫人物、花鳥、山水、樓臺等，後離家出遊，先後三次至揚州賣畫，與鄭板橋等來往甚密。黃慎早年用筆工細，後吸收唐代懷素草書筆法作人物，風格變爲粗獷，縱橫恣肆，氣象雄偉。他的《花鳥草蟲圖册》選取荒崖野地的昆蟲小草作題材，畫面充滿生機、野趣，使觀者從小物小景中見到自然界生物的動態，畫幅雖小卻妙趣橫溢。畫家筆致豪放，既參徐

心，其他別號很多，仁和(今浙江杭州)人，久居揚州。因其博學多才而被舉博學鴻詞，考試落選而返，心情鬱悶，遊於揚州，以賣字畫爲生，兼賣古董。他學識廣博，工詩文，精鑑賞，善篆刻，長於書法，後則作畫，梅、蘭、竹、菊、蔬果、山水、人馬、佛像、肖像都很擅長。作品造意新奇，構景別致，

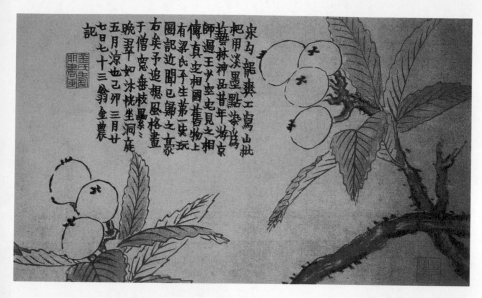

花果册(選一) 清 金農

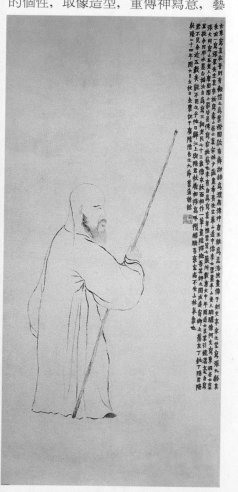

渭、石濤的風骨，更表現他自己疏狂的個性，取像造型，重傳神寫意，藝術概括力強，還以草書筆法入畫，更見神力。

黃慎的繪畫，著重於寫意，描寫對象不拘泥於形式。鄭板橋曾贈詩黃慎，稱"愛看古廟破苔痕，慣寫荒崖亂樹根；畫到情神飄沒處，更無真象有真魂"，對黃慎的繪畫藝術作了精闊的概括。《漁翁漁婦圖》畫一漁翁身背魚簍，手拈魚鉤，鉤上掛一小魚，笑容可掬，面向漁婦，似敘家常；而漁婦則回首目對漁翁，聆聽其述，漁翁漁婦，形態生動，呼應密切，充滿生活之樂趣。此畫人物衣紋作鐵線描，連勾帶染，灑脫隨意，更加以草書之筆入畫，極爲自由流暢，屬於水墨大寫意，僅於漁翁面部、手部略施淡赭。

李鱓(1686～1762)，字宗揚，號復堂，又號懊道人、木頭老子，江蘇興化人。其早年經歷與鄭燮相似，"兩革科名一貶官"。曾經求學於高其佩，到揚州後從石濤筆法得到啓示，用破筆潑墨作寫意花卉，雖風格豪邁、淋漓縱橫、不拘繩墨，但畫面統一，層次分明。現藏故宮博物院的《松藤圖》和

自畫像 清 金農／金農善畫自畫像，多爲聊以自娛之作，不求形似，抒情達意而已。長袍披身，鬚髯飄灑胸前，小辮甩於腦後，手攜藤杖，步履蹣跚，一副天真憨厚的神態。晚年又喜畫佛、菩薩、羅漢，不守成法，自出己意。

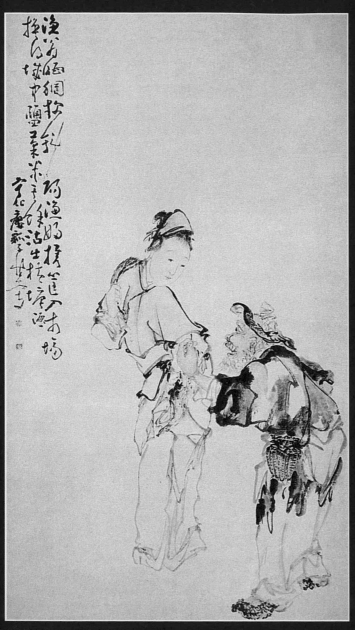

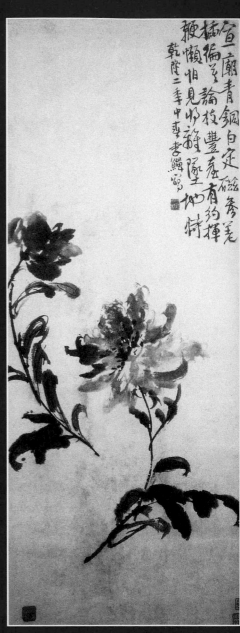

漁翁漁婦圖　清　黃慎　　　　　　　　　芍藥圖　清　李鱓

蘇州市博物館的《芍藥圖》是他的精心之作。

《芍藥圖》寫兩折枝芍藥，一枝盛開，姿態妖嬈，以花爲冠，輔以疏葉，天趣自成。一支半綻側出，濃裝艷抹，花葉茂盛。兩花相對，互爲呼應，佈局嚴謹，營造了欣欣向榮的氣氛，落筆奔放淋漓，不拘繩墨，蒼勁老練，水墨交融，達出神入化境地，得青藤、白陽神髓而自抒胸臆，有水墨融成的奇趣。

李方膺(1695~1755)，字虬仲，號晴江，別號秋池、抑園等，通州(今江蘇南通)人，蒙皇恩授縣令。後受誣告被罷官，之後借居南京，以賣畫爲生。他擅於繪畫，與揚州八怪其他的畫家交往甚密，畫風互相影響。在創作上，他極力主張在師法自然和傳統的基礎上自立門户，以創造出自己的獨特風格。他善畫梅、蘭、竹、菊，尤以畫梅著稱，把自己的居室命名爲"梅花樓"。他的《鮎魚圖》繪兩條鮎魚，運筆灑脱，以濃墨繪魚背，淡墨繪魚肚，一正一反，一濃一淡，生動地描繪出了魚的肥美鮮活之態。再以稻穗穿之，加以題詩，反映了年年豐收的美好願望。上題詩："河魚一來穿稻穗，稻多魚多人順遂。但願歲其有時自今始，鼓腹含哺共嬉戲。豈惟野人樂雍熙，朝堂萬古無爲治。"印章"大開笑口"白文印。

汪士慎(1886~1759)，字近人，號巢林，又號溪東外使，安徽歙縣人。性

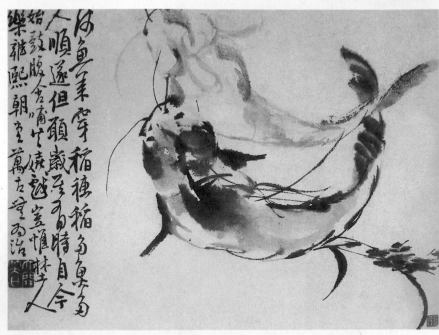

鮎魚圖 清 李方膺

愛梅花，常以梅花爲題作畫，67歲目盲後，畫藝不減，"工妙勝於未瞽時"。所作梅、蘭、竹等瘦勁清逸，與其書法、治印相映成趣，風格明顯。代表作品有《鏡影水月圖》《墨筆花卉冊》等。

《鏡影水月圖》一畫款云："清湘老人曾有此幅，近人偶一摹寫，以博明眼一笑。"此圖與汪士慎通常的作品風格有所差異。畫面以墨色渲染水天之間的月色，一僧坐於岸邊，雙手交錯於膝前，專注地盯著水中一輪月影，神態悠閑安然，仿佛正沉浸於佛學境界中。在圖之下端，作者有一詩云："鏡中之影，水中之月。雲過山頭，獅子出窟。"語句精妙，玄機四伏，似不可解，與畫面清幽、神秘的氣氛相映，十分相得。

《墨筆花卉冊》爲紙本墨筆，共十二頁，每頁縱24公分，橫27.5公分。其題材多樣，各種花卉外尚有竹、石等，偏愛清雅，多繪蘭、梅等花。這也是當時畫家極喜之題。

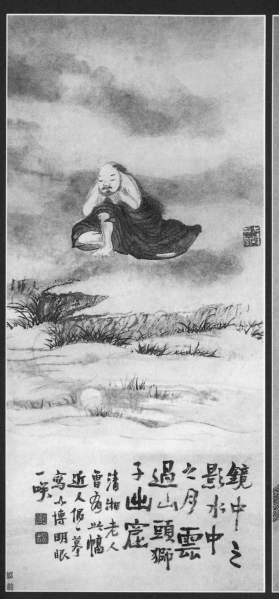

鏡影水月圖　清　汪士慎

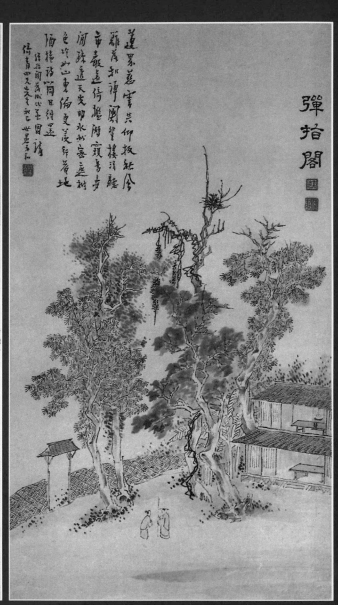

彈指閣圖　清　高翔

高翔(1688～1754)，字鳳崗，號西塘，又號揮堂、西堂，揚州人，是"揚州畫派"的主要畫家之一。詩、書、畫、印皆能，和汪士慎、金農、石濤等名畫家有較深的交往。他主要畫花卉，尤擅畫梅。畫山水師法弘仁而又參以石濤筆意。書法亦精妙，工隸書，篆刻刀法師程邃。代表作品有《彈指閣圖》《樊川水榭圖》等。

《彈指閣圖》爲紙本水墨，描繪的是清代揚州天寧寺西旁的彈指閣、文思和尚的住地。畫面構圖簡潔明晰，以竹籬圍起的小小院落裏，古樹參天，樹下兩人，似在交談，人物以最簡潔的筆調勾成，不能再減少一筆，而人的動態已被表現得十分清晰，確實難得，作者功力由此可見。樹畔是一小小建築，可以看到裏面設有佛像，几陳香爐，一派悠然、閑靜的佛陀生活寫照。左上角有一首七律，云："蓮界慈雲共仰扳，秋風籬落扣禪關。登樓清聽市聲遠，倚檻潛窺鳥夢閑。疏透天光明似水，密遮樹色冷如山。東偏更羨行庵地，酒榼詩筒日往還。"整幅作品筆墨不多，野率簡潔，表現了清曠野逸的景象。如果與金農的作品相比較，不難發現有許多共同的情趣；平中求奇的構圖、簡括精練的筆墨、幽靜清逸的意境，反映了"揚州畫派"的藝術思想和審美情趣。

羅聘，字遁夫，號兩峰，別號花之寺僧等，原籍安徽，後遷居揚州。他幼年喪父，家貧，跟隨金農學畫，聰明穎悟，曾爲師代筆應酬，遍遊名山大川。羅聘有多方面繪畫才能，人物、肖像、山水、花卉均有很高造詣。其繪畫題材廣泛，筆法凝重。他的肖像

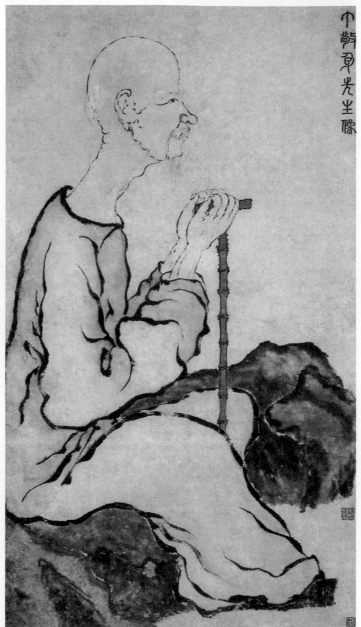

丁敬像 清 羅聘

畫繼承了金農的寫意手法，注重人物的精神氣質。《丁敬像》是他肖像畫代表作之一。畫中人物丁敬(字敬身，浙江杭州人，金農摯友)倚杖坐石，光頂高額，腦後幾許白髮，頭頸伸得特別長，造型誇張，"怪"中見美，拙中含趣。

揚州是18世紀中國商業發達的城

山雀愛梅圖　清　華喦

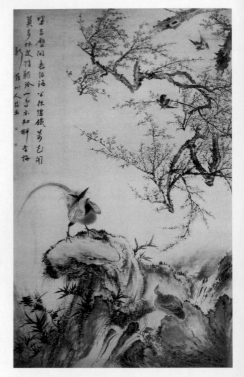

市，在這裏聚集了一大批知名畫家，除上述"揚州八怪"外，著名的畫家還有華喦、高鳳翰、閔貞、邊壽民等。

華喦(1682～1756)，字秋岳，號新羅山人，又號白沙、東園生，臨汀(今福建長汀)人，一生布衣，賣畫爲生。他善書，工畫人物、山水和花鳥，是清代傑出的花鳥畫大家。他的花鳥畫吸收陳淳、周之冕、惲壽平諸家之長，創小寫意一格，背景簡略，粗筆寫意，而於花鳥則刻畫精微。傳世作品有《山雀愛梅圖》《薔薇山鳥圖》《松鼠啄栗圖》。他所作人物減筆誇張，注重意境，得陳洪綬、馬和之之趣。故宮藏其《天山積雪圖》，是其人物代表作。山水師法院體、浙派及董其昌諸家，風格多樣。

《山雀愛梅圖》爲絹本設色，繪一株梅樹上下兩隻小雀戲嬉場景，既優美雅致，又生動可愛，是極難得的意、趣雙全的作品。畫面梅樹自右而起，向左下方延伸，樹幹屈曲，枝椏剛勁，樹上所生之淡淡花朵却極盡柔媚之態，以二者的强烈對比，本身已是一幅妙畫。樹上嬉戲的小雀，神情稚嫩可愛，設藍黑色。立在岩石上的一隻錦雞正抬頭仰望枝頭兩隻山雀，傳神有趣。華喦的花鳥畫極負盛名，是因爲他的畫將優雅、趣味等意境完美地表現在一幅畫面上，令人回味無窮。

高鳳翰(1683～1749)，字西園，號南村，自稱南阜山人，山東人。曾任安徽歙縣縣丞，後寓揚州。因右手病廢，而用左手，又號"尚左生"。善山水、花卉，用筆奔放，設色艷麗。其代表作《山水圖册》爲作者未病臂之前右手作品，共四幅，作四季風光。

閔貞(1730～？)，字正齋，江西南昌人，善山水、人物、花鳥。山水恢宏樸厚，得自然神韻；人物用寫意法，偶作工筆白描。傳世作品有現藏上海博物館的《紈扇仕女圖》、故宮博物院的《嬰戲圖》、揚州博物館的《劉海戲蟾圖》《八子觀燈圖》等。

山水圖册之一　清　高鳳翰

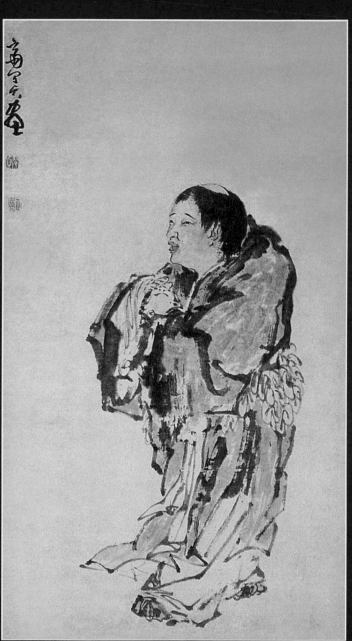

劉海戲蟾圖　清　閔貞／閔貞多大寫意之作,使筆有氣勢,用墨沉雄,衣紋隨意轉折,有兔起鶻落之勢。

蘆雁圖　清　邊壽民

《紈扇仕女圖》爲紙本墨筆畫。在這幅作品中仕女神態嬌弱，流露出一種夏日疾困的氣息。樹幹的蒼健虬勁與女子的嫵媚身姿，曲線交叉，互相映襯，構成新穎別致的格調。仕女的曲眉、鳳眼、丹唇、粉面，輕揮紈扇，脈脈含情，畫家均著意刻畫。從此圖中可以看出當時人對於仕女的審美情趣是傾向於工整細膩。閔貞傳世的人物畫以粗放寫意者居多，此畫却用筆嚴謹，人物線條的勾勒較爲流暢自如，風格清麗工細。

邊壽民(1684～1752)，字頤公，又字漸僧，號葦間居士，江蘇懷安人。善畫蘆雁和寫意花卉，曾"結廬葦際"，觀察蘆雁的飛潛，故作品能真實生動。傳世作品有旅順博物館藏《蘆雁圖冊》十二開，是其代表作。

畫院畫家及其西洋畫士

仕女圖冊(選一)　清
焦秉貞

清代宮廷機構中設有畫院處如意館，聚集了來自全國各地的許多優秀畫家。這些畫家一律不授官職，僅供御用而已。宮廷畫家起初地位不高，類似畫工，至清代中期宮廷畫家漸多，地位有所改變。有些畫家也因獻畫等被授予了官職。

康熙、乾隆年間，宮中的美術活動十分活躍，或圖繪功臣，激勵後生；或爲皇帝歌功頌德，粉飾太平；或陪皇帝消閑解悶，裝點風雅；或爲宮廷模仿古代名家之作以豐富宮中的收藏。但不管何種形式，畫家必須絕對遵從皇帝之命，絕不敢自由抒發個人的情懷。清政府對文人的防範甚嚴，康熙、雍正和乾隆三朝大興文字獄，對文人嚴加管制，但康熙和乾隆二帝對畫工似乎較爲寬容。

康、乾之後，畫院衰落，畫工也少出類拔萃者，多平庸之輩。清院畫家由於受皇帝意志的左右，難以抒發個人情懷，其成績卓著者不多。較爲有名的有焦秉貞、冷枚、金廷標、張宗蒼，以及西洋畫士郎世寧等。

焦秉貞，山東濟寧人，康熙時供奉內廷，官欽天監五官正。工畫人物、山水、花卉和樓閣，參用西洋畫法，突

象過而並非完全寫實，神態卻十分準確。畫面突出體現了一群美女在良辰美景中乘船遊樂之趣。

冷枚，字吉臣，膠州(今山東膠縣)人，擅長畫人物，是焦秉貞的弟子。其畫風工細、艷麗，也受到西洋畫法的影響。《梧桐雙兔圖》是他的一幅傳世精品。畫面構圖均勻穩重，

仕女圖冊(選一) 清 焦秉貞

梧桐雙兔圖 清 冷枚

出物體的明暗變化，富有立體感，面目別具。如《耕織圖》二十四幅，作於康熙三十五年(1696年)，因並用西法，遂開新派，影響較大。他的畫中僅有"小臣焦秉貞恭畫"一類識文，其畫風工整細致，形神兼備。

《仕女圖冊》能代表畫家的藝術風格，這幅畫中描繪了六位仕女，其中一位手拿撐杆立於船頭，正準備把船撐向湖心。其他五位仕女坐在梧桐樹下的船上，有的手拿荷花，有的觀看風景。這一作品的表現手法是典型的工筆重彩，人物面部五官雖是經抽

左方是梧桐、山石，石縫中斜出一枝桂花，地面有菊花叢生，柔草縷縷，中央兩隻白兔，動態活潑，若有所思的神態十分生動。設色有明顯的明暗變化，雙兔的眼睛並有亮光點出，顯得晶瑩剔透，這是西洋繪

蓮塘納凉圖　清　金廷標

雲霞錦樹圖　清　張宗蒼／張宗蒼的繪畫師承婁東派的黃鼎，以元四家爲宗尚。此作以乾墨皴擦爲主，畫重山疊嶺，氣象不凡。

色雅淡，山石似用小斧劈皴，鋒棱多姿，墨色富有層次，別具一格。

張宗蒼(1686~？)，字默存，號篁村。吳(今江蘇蘇州)人。他"以主簿理河工事，乾隆辛未以畫進呈，蒙召入祇候，授予戶部主事"。其山水多用筆皴擦。"年將七十，以老告歸"。傳世作品有現藏臺灣故宮博物院的《雲霞錦樹圖》。

郎世寧(1688~1766)，義大利人，天主教士。康熙時來中國，工畫，以西法參入中國畫中，自成一家。他的繪畫技法基本上是採用西洋畫法，但所繪的材料、所用的工具又完全是中國所特有的，從某種意義上來說，這也體現了東西方文化交流的一個方

畫技法影響的痕跡。

金廷標，字士揆，烏程人。畫家金鴻之子，乾隆中供奉內廷，善畫山水、人物、佛像，尤其工於白描，畫風工細。傳世作品《蓮塘納凉圖》現藏上海博物館。這幅作品寫唐杜甫五律《陪諸貴公子丈八溝攜妓納凉晚際遇雨》二首之一的詩意。原詩有"竹深留客處，荷淨納凉時。公子調冰水，佳人雪藕絲"兩聯。圖中景物與句意相合。此畫筆墨工細，人物動態悠閑自在，衣褶用濃墨勾勒，略似折蘆描法，起伏轉折，迴腸蕩氣，筆勢流暢。其布景簡潔，設

竹蔭西犬圖　清　郎世寧

面。

郎世寧供奉内廷，一生差不多都是作爲宮廷畫師而度過的。他的畫大多是爲"進御"而作，均顯得精工細描，謹小慎微。《竹蔭西犬圖》是他的一幅作品，這幅作品工筆設色，充分體現了西畫技法的特點。畫面主體是一隻西方品種的良犬，身量細長，目光機警而溫和，作者刻畫得極其細致，連眼睛中的細微明暗變化，犬口部細細的毫髮，甚至犬身上體表微現的脈絡都被一絲不苟地表現出來。在犬的周圍，散生著一些小草、野花等，左端是苦瓜繞生的兩竿翠竹，也是極盡工整細致之能事，不僅明暗、紋理等被刻畫得十分清晰，甚至可以辨認出花草的種類。

嘉道以後的繪畫

京江派畫家

嘉慶、道光年間，揚州繪畫由於經濟中心的轉移而不可避免地衰落了，但是在江南另一些地區，繪畫却得到了新的發展。江蘇鎮江就出現了幾位重要畫家，他們是潘恭壽、張崟和顧鶴慶，被稱爲"京江畫派"。其中張崟的成就較大。

潘恭壽(1741～1794)，字慎夫，號蓮巢，丹徒(今江蘇鎮江)人，善畫山水、人物、花卉、竹石。《山水册》是他根據唐人詩意補圖，每圖的左上方均有王文治所錄唐人原詩。其畫面緊扣原詩主題，又絕不囿於字面亦步亦趨，而是在對詩文充分理解後所作的進一步的藝術發揮，因此構成了別具特色的藝術佳品。畫面中鈐有各色印章，與筆墨之趣相呼應，更具匠心。

張崟(1761～1829)，字寶崖，號夕庵，晚號且翁，丹徒(今江蘇鎮江)人，貢生。善花卉、山水

山水册(選一) 清 潘恭壽

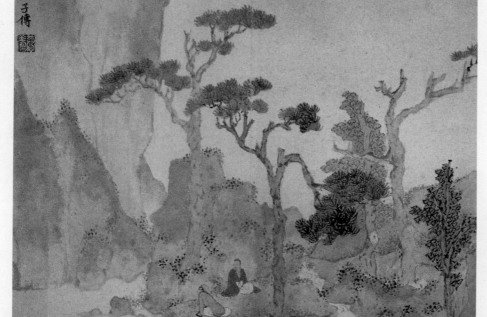

春流出峽圖 清 張崟

和佛像，尤其擅長畫松，是京江畫派的主將。他的藝術一變清初"四王"按董其昌指出的途徑學古而集大成的路數，"近宗文沈，遠法宋元"，十分注意觀察體味大自然。作品用筆重，多渲染，設色濃，風格沉郁濃厚，在寫實中又多裝飾意趣，自成一格。傳世作品有《春流出峽圖》等。

《春流出峽圖》取唐人詩句入畫，畫面以俯瞰角度描繪巴山蜀水的青綠風景，中間雜以紅、黄等色調的花木，色調比較濃重，襯托得山間溪流更加清澈。山中畫人家房屋，增添了畫面的人間氣氛。

顧鶴慶，丹徒(今江蘇鎮江)人，是繼張崟以後京江畫派的畫家。張崟長於畫松，而顧鶴慶以

竹下仕女圖　清　改
琦

善畫柳樹得名，有"張松顧柳"之譽。

仕女人物畫家

嘉慶、道光年間出現了兩個著名的仕女人物畫家：改琦和費丹旭。他們適應了嘉、道年間的審美觀念的變化，均以仕女畫而得名，人稱"改派"和"費派"。

改琦(1774～1829)，字伯蘊，號香白，又號七薌，別號玉壺外史；回族，家松江(今屬上海市)，工畫人物、佛像、仕女，筆意秀逸瀟灑，是清末著名的人物畫家。《竹下仕女圖》是改琦的一幅代表作品，也代表了典型的清人仕女畫風格，人物強調纖瘦、清秀，面龐橢圓，疏眉、細眼、小口，畫中二女子坐於竹竿下湖石上談心，動態自然，神情平靜，亦是典型的中國女子溫柔和婉的風貌。石旁叢生幾竿翠竹，用色較明麗，略有遠近濃淡之分，其竹竿、竹葉均是程式化的象徵表現。

費丹旭(1801～1850)，字子苕，號曉樓，別號環溪生、偶翁等，烏程(今浙江湖州)人。其叔祖、父親均擅長繪畫，從小受到良好的藝術薰陶。他幼年天資聰慧，很早就能書善畫，先工仕女，稍長，更精於人物寫真。其藝術創作以人物畫爲主，肖像畫名聞一時，多作群像，形象逼真，神態自然，還擅長畫仕女畫，體態輕盈，婀

娜多姿，筆墨鬆秀，意境淡雅。傳世作品《好消息圖》係畫家爲海樓作的冬景肖像。圖上海樓及侍女都處梅樹葉中，動態不同，各有所事，又不喧賓奪主，襯托了文人閑適的生活情趣。畫史上稱費丹旭寫人物，好像以鏡取影，尤精於補景仕女，以瀟灑清麗、簡淡自然、柔美嫵媚見長，這幅《好消息圖》基本體現了畫家的這些風貌。

金石書畫家

隨著乾嘉以來金石考據之風的盛行，出現了一些以書法篆刻馳名，同時也從事繪畫的藝術家——金石書畫家。著名的金石書畫家有黃易、丁敬、蔣仁、奚岡，在篆刻史上，四人又被並稱爲"西泠四家"。其中，黃易是金石書畫家的主將。金石書畫家吸收金石書法於繪畫的方法，給予清末海派吳昌碩和趙之謙等人以直接的影響。

黃易(1744~1802)，字小松，號秋庵，仁和(今浙江杭州)人。能詩，善畫，精於篆刻。傳世作品有《岱嶽訪碑圖册》和《書畫詩翰合册》等。

《書畫詩翰合册》是黃易早年的作品，此册共八幀，尚在學諸家筆意階段，如米家山水、金冬心的筆墨等名家都可在合册中找到痕跡。從各種風格的畫中可知作者在繪畫上的傑出

好消息圖 清 費丹旭

書畫詩翰合册(選一) 清 黃易

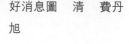

才能。其後來的作品以金石入畫，筆墨更加講究，形式更加完美。

民間木版年畫

民間年畫在中國有著悠久的歷史，可以追溯到漢代"桃符"之類的門畫，由於明末版畫的興盛，至清代木版年畫成爲民間喜聞樂見的形式，出現了具有鮮明地域特色的幾個製作中心。

天津的楊柳青是中國北方具有代表性的民間年畫產地。楊柳青位於天津之西，爲運河沿岸重要集鎮，這裏每年生產大量的年畫。以線刻單色加人工刷色爲特徵，做工細膩，生動逼真，設色艷麗雅致。早期大都摹寫宋代畫本，風格古樸，乾隆時代發展到反映現實生活，所畫仕女兒童，採用時裝髮髻，注重人物性格刻畫。到嘉慶、道光年間，畫面上出現的人物越來越多，並加了背景，構圖日益完整。代表作品有《喜叫哥哥》《盜仙草》《蓮笙貴子》《莊稼忙》等。

蘇州桃花塢年畫是中國江南地區有代表性的年畫產地。蘇州明代就有年畫印行，清雍正、乾隆年間更爲興盛，採用套色木刻，刻工精湛，畫風較爲寫實。代表作品有《花果山猴王開操》《百子全圖》《蘇州閶門圖》等。

另外，山東濰縣城東北的楊家埠也盛產年畫，所印年畫色彩對比強烈，形象誇張洗煉，風格質樸生動。其作品有《門神》《男十忙》《女十忙》等。

清代木版年畫以其深刻的社會內容和雄厚的群眾基礎，爲中國畫壇增添了新的光彩。在晚清，由於西方石印的傳入，各地年畫逐漸衰落下來。

蓮笙貴子 清 天津楊柳青年畫

蘇州閶門圖 清 蘇州桃花塢年畫

門神　清　山東濰縣楊家埠年畫／門神畫是我國古代延續至今不衰的民間美術品類。清代的
門神畫受戲劇藝術的影響，武門神和文門官的衣裝打扮漸漸如舞臺上的角色。如武門神中的
盔甲，有如戲臺上的長靠武生，背插靠旗，頸掛狐裘尾，盔頭上插雉翎。山東濰坊的這幅門
神基本上反映了清代門神的風格樣式。

第十一章

西 學 東 漸
—— 近代中國繪畫藝術

從清末 1840 年的鴉片戰爭開始，中國的社會性質發生了重大變化，逐漸淪爲半封建半殖民地的社會，中國歷史從此進入民族鬥爭和階級鬥爭空前激化和深入的時代。伴隨著此起彼伏的社會革命運動，中國近代美術在社會文化、環境、對象與作者、品類與形式、價值與地位各方面都發生了深刻的變化，一如整個中國近現代文化所具有的過渡性、矛盾性和蛻變性一樣，中國近代繪畫充滿了新舊交替、中西混融、變化過渡的特色，表現出錯綜複雜的新格局。

和中國古代繪畫相比，近代繪畫出現了以下新的特點：其一，繪畫門類更加齊全。除原有的傳統中國畫、年畫、壁畫等品類外，受西學東漸的影響，油畫和版畫這些新的畫種也逐漸在中國推廣開來。其二，中國畫從趣味高雅的寫意、象徵、表現和抽象，20世紀初開始逐漸向較爲大衆化的寫實過渡。其三，強調吸收外國文化藝術。清末興起改造中國畫的思潮，廣東嶺南畫派的興起就是明顯的表現。其四，大量美術留學生去日本和法國等國家留學，學成歸國後成爲美術教學的主要師資力量和職業畫家，從整體上奠定了中國油畫發展的根基。其五，新的藝術運動伴隨著社會革命浪潮而起伏，藝術與社會、政治緊密相連，繪畫強調爲政治爲人生服務。辛亥革命前後的漫畫可作爲這一傾向的突出代表。

海派與嶺南畫派

海 派

近代中國畫是在引入西方美術潮流的文化環境中發展的，出現了許多派別、主張和新的探索，名家輩出，在畫史上占有重要地位。

中國繪畫到了清末，以北京爲中心的四王畫派走向衰落，與此同時，上海的海派開始興起。19 世紀中葉，上海經濟迅速發展，商業的發展使上海形成了新的繪畫市場，吸引了江浙一帶的畫家，形成了"海派"畫家群體。海派善於把詩、書、畫一體的文人畫傳統與民間美術傳統結合起來，

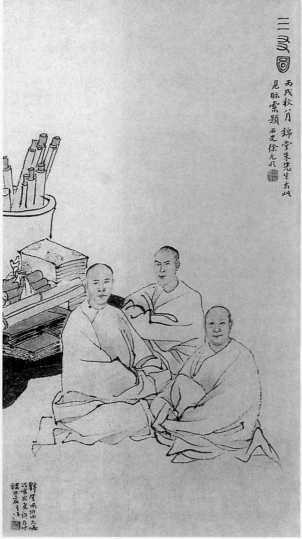

又從古代金石藝術吸取養分，描寫民間喜聞樂見的題材，將明清以來的大寫意水墨畫技巧和強烈的色彩相結合，形成雅俗共賞的新格局。海派主要畫家有前期的張熊、朱熊、任熊、任熊、任熏和任頤又合稱"海上三任"。晚期以吳昌碩爲主要代表。另外，並未定居上海的畫家趙之謙和虛谷也被視爲海派名家。

任頤(1840～1896)，初名潤，字伯年，號小樓，浙江紹興人。他出身於一個民間肖像藝人的家庭，14歲到上海，在扇莊當學徒，後來得到任熊、任熏的指教，開始學畫。他取法明末陳洪綬的人物畫，並採取宋元畫法之長，融會貫通，逐步形成了自己的藝術面貌。

在清末畫壇上，任頤在人物畫方面的影響超過了他的花鳥畫。他注重對生活的觀察和造型能力的訓練，經常坐在上海城隍廟茶館觀察來往遊客，目睹心記，見到可取景物，即用筆勾畫在隨身攜帶的手折上。

任頤的人物畫，題材寬廣，喜歡取材於歷史故事、民間傳說，使一般人感到通俗易懂。他創作的

三友圖 近代 任頤／中國傳統肖像畫多用"墨骨"法，即以線描爲主，以淡墨渲染凹凸，再略施色彩，但此法非高手不易表現細微的變化。任伯年則善用多變的線條勾勒形體結構，於凹處以淡墨略事皴染，再依凹凸施以肉色，且筆筆與結構相對應，因而他的肖像能夠比前人更細膩精微。

天竺雉雞圖 近代 任頤／任伯年的花鳥畫在"海派"畫家中，以"情、理、趣"的表現為勝。他上承陳淳、陳洪綬、華喦等名家，吸收民間繪畫的奇趣橫生與誇張變形，更融合進宋代工匠畫家的精於體察物象的情態和善於發現微觀世界中動人情思的詩意，精微細膩又色彩繽紛地描繪了一個欣欣向榮、千花競放、百鳥翔翔的令人愉悦的世界。而且，無論畫法是雙勾設色，還是水墨與没骨並用，都能體現動植物的生長法則與生存習性，同時尤其善於在聯繫、運動與變化中把握稍縱即逝的機趣，從而注入觀賞者的情懷，更引人注目。

《蘇武牧羊》等人物畫，表現了愛國主義精神；用象徵性手法，對現實作出某種諷刺，如《鍾馗》《倒騎驢圖》等。

任頤的人物肖像畫達到新的水平。他繼承明代曾鯨一派先畫墨骨，然後敷彩的畫法，也吸取他父親的民間肖像畫法，但在畫面佈局、環境描寫和衣紋的處理上更多地取法陳洪綬。他的肖像畫構圖簡潔，用筆爽利，著筆不多，但能生動地表現人物的生理和性格特徵。他還常常將人物置於特定的生活環境中，以襯托人物的精神氣質。作品如《三友圖》，畫他自己(居左)與朋友三人小像，刻畫了不同的性格。人物結構準確，筆墨極為洗煉，顯示了作者堅實的造型能力。環境僅描繪了案桌上堆放的書畫，表達了人物的志趣，烘托了人物的氣質。

任頤的花鳥畫善於創造情景交融的意境，生意盎然。他取陳淳、八大山人諸家之長，而能創新，擴大了"海派"繪畫的影響。他的花鳥畫，構圖多變，筆法上能以勾勒、潑墨、細筆、闊筆參用，不拘成法，揮灑自如；設色淡雅秀麗，輕鬆活潑，畫

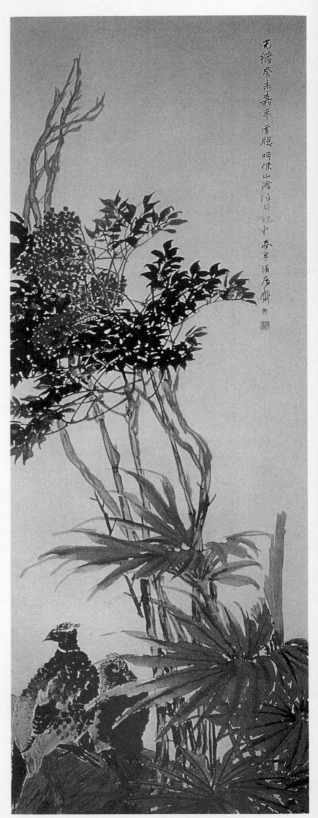

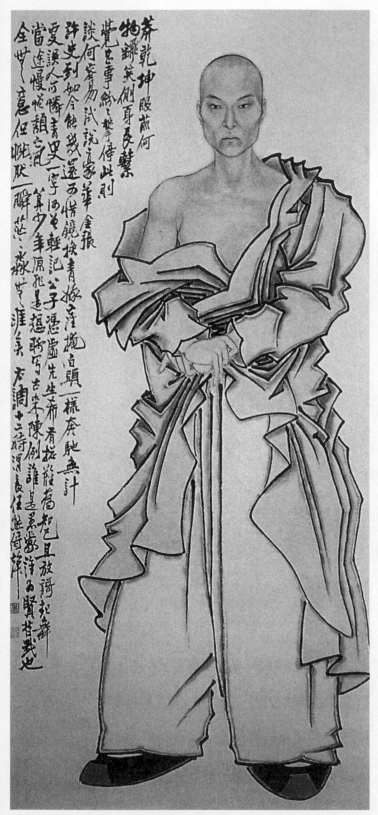

面生動而有神韻。現存作品有《朱竹鳳凰圖》《天竺雉雞圖》《牡丹圖》等。其中《天竺雉雞圖》以色墨相融的手法，畫出了雉雞毛茸茸的羽毛，用筆非常瀟灑，顯示了畫家高超的技藝。整幅作品有勾勒，有沒骨，枝葉穿插疏密有致，並能以墨色的深淺變化來表現層次。筆墨的多變與章法結構的嚴密是他的繪畫特色。

任熊,(1822~1857)字渭長，號湘浦，浙江蕭山人。其畫宗陳洪綬，人物、山水、花卉都擅長，尤以人物著稱。作品如《自畫像》，面部表現細膩，十分注意性格的刻畫。體態誇張，衣紋剛健，用筆如鐵線，有力

自畫像 近代 任熊/此作是美術史上最富特色的作品，自畫像在中國美術史上較爲少見，即使有，畫中人也多爲隱士、漁夫的打扮，表現人物的脫俗出世的意趣。而任熊的自畫像身形偉健，神情嚴峻，袒露半肩，衣紋線條堅硬，肉體似乎被擠壓在一堆石頭中間，使人物具有一種悲劇色彩。

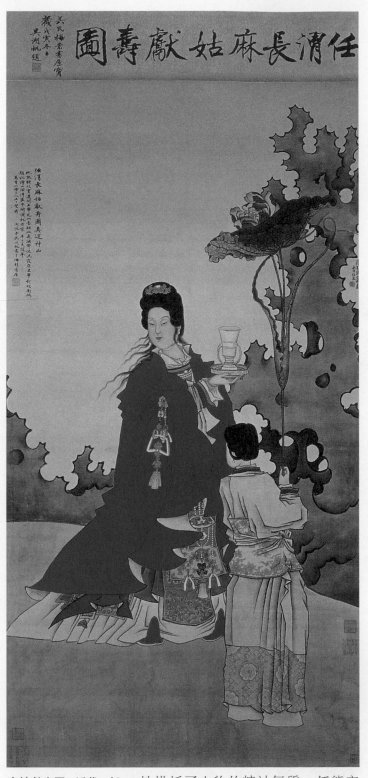

麻姑獻壽圖　近代　任熊

頗曾從學於他。任熊的傳世代表作品有《麻姑獻壽圖》和《菊花圖》等。

虛谷(1824～1896)，原姓朱，安徽新安人。他曾做過清廷的將官，因不願去鎮壓太平天國革命軍而出家為僧。他擅長花卉動物，精於畫松鼠和金魚，畫風受到程邃影響，作品表面稚拙，實則奇峭雋雅，用枯澀的乾筆，以淡墨或淡彩畫出生氣勃勃的景象來。他的畫造型質樸，用筆含蓄，不以靈巧取人，而重"內美"。著名作品有《梅鶴圖》《松風水月圖》《綠竹松鼠圖》等。《綠竹松樹圖》畫松鼠於綠竹之上，以蓬鬆蒼潤的水墨把松鼠表現得充滿活力。

趙之謙(1829～1884)，字益甫，號悲庵、無悶，浙江紹興人。書法受近代書法家鄧石如的影響，參以隸書、魏碑，功力較深。篆刻取法秦漢，自成一格。這些功力對他的繪畫有很大的幫助。他擅長寫意花卉，早年學明代陳淳、陸治諸家畫法，也受八大山人、石濤和惲格的影響，并吸取"揚州八怪"中李鱓和高鳳翰的長處。他的畫筆力勁健，用墨飽滿，色彩濃麗，有創新精神，又能汲取民間賦彩的優點，成為他的藝術特色。傳世作品有《五色牡丹圖》《積書巖圖》《墨松圖》《紫藤萱草》《蟠桃圖》《紅梅圖》《梅花圖》等。

《五色牡丹圖》是趙之謙的重要作品。花以沒骨法表現，枝幹遒勁、設色明麗。此作構圖充實飽滿，筆墨敦厚，色彩變化中透露出素雅的格調，無輕巧纖細之態，對後世影響很大。

《積書巖圖》淡設色，繪山石青松及流水，山上有小路隱映其中，用筆

地烘托了人物的精神氣質。任熊卒時，年未過四十，生前聲望已很大。任

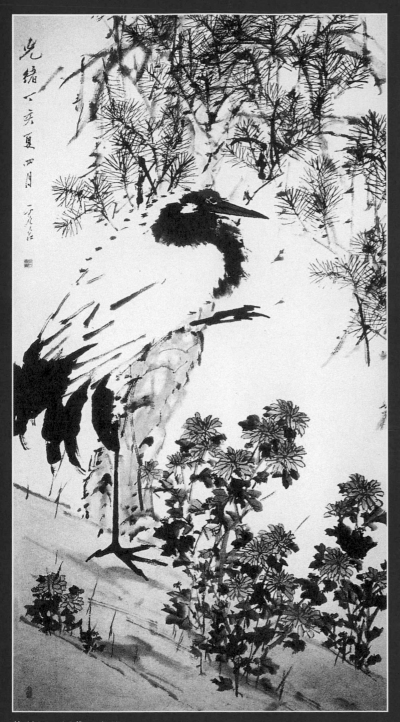

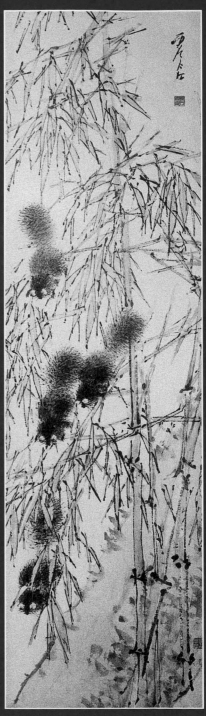

梅鶴圖　近代　虛谷　　　　　　　　　　　　　綠竹松鼠圖　近代　虛谷

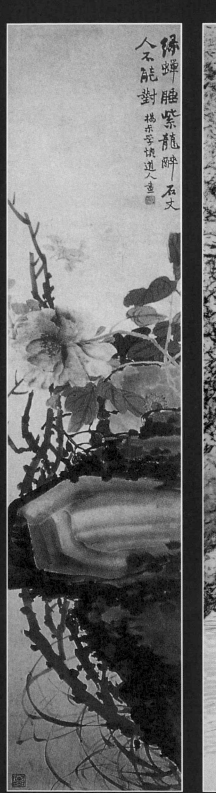

緣蟬腥紫龍醉石交

仐不龍對

揚州寺填道人畫

積書巖圖
鄭道鴻郎印
趙之謙畫

五色牡丹圖　近代　趙之謙　　　　積書巖圖　近代　趙之謙

有金石之氣。渾樸秀勁，且不失豐潤。其松石描繪有蒼老、沉雄的感覺，別有趣致。

《墨松圖》現藏故宮博物院。趙之謙的作品大多構圖飽滿，但"繁而不亂"、"滿而不塞"。其筆墨酣暢嚴整，潑墨寫意中不失形的真實，而且將篆隸的用筆融於繪畫。這幅《墨松圖》典型地體現了畫家將篆隸等書法用於繪畫的風格。畫面用筆蒼健沉雄，大氣磅礴。畫面題跋云："以篆隸書法畫松，古人多有之，茲更間以草法，意在郭熙、馬遠之間。同治十一年七月，梅圃仁兄大人屬。趙之謙。"

吳昌碩作爲海派晚期的主要代表，活躍於20世紀初，他的繪畫藝術深刻地影響了整個20世紀中國畫的發展。

吳昌碩(1844～1927)，名俊、俊卿，字昌碩，亦署倉碩、蒼石，別號缶廬、老缶、苦鐵等。浙江安吉人。吳昌碩一生在詩、書、畫、印各方面造詣很深。中年曾在安東縣(今江蘇漣水)任縣令，一月便辭去。光緒三十年(1904年)杭州西泠印社成立，他被推爲社長。

吳昌碩30歲後才開始學畫。他與任頤是師友之交，得到任頤的指導。他重視傳統，廣泛吸取沈周、陳淳、徐渭、八大山人、石濤及"揚州八怪"諸家畫法，但不盲從古人，提出"古人爲賓我爲主"，"自我作古空群雄"。他在融匯前代各家畫法的基礎上，以篆書、狂草筆意入畫，一變冷逸的舊情趣，表現出一種堅韌頑強蓬勃向上的精神，創造出雄健爛漫的新風格。

吳昌碩擅長大寫意花卉，其用墨濃淡乾濕，各相其宜，色彩吸取民間繪畫用色的特點。其寫意花卉多爲

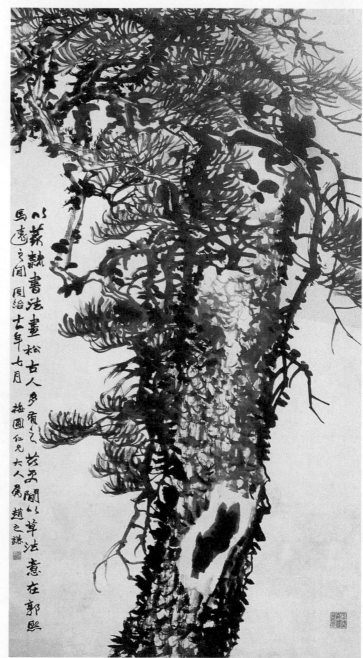

梅、竹、松、石、蘭等。畫面構圖常採用傾斜構圖，左低右高，似敧而反正，顯得大氣磅礴，力量雄渾。在設色上，他善於使用强烈鮮艷的重色，大膽使用西洋紅，色調濃艷、對比强烈。發展了青藤、雪個、石濤、揚州八怪以來的大寫意畫傳統，形成獨具

墨松圖　近代　趙之謙

特色的"雅俗共賞"之品格。現存作品
極多，有《梅花圖》《紫藤圖》《葫蘆圖》
《荔子圖》《荷花圖》《桃實圖》《墨竹
圖》等，都是匠心獨運的傑作。

梅花圖 近代 吳昌
碩

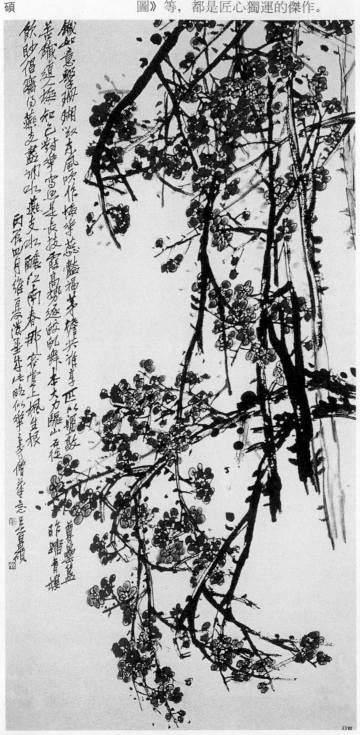

《梅花圖》構圖奇特，幾條豎直線
條，作爲梅花主幹，小枝旁出，右上側
又伸出數枝梅枝，穿插於主幹之間。梅
花先用寫意法勾勒，再填顏色，梅幹梅
枝的處理，粗看似乎不合常規，然而細
細品味，枝幹橫豎交叉，雜而不亂，恰
到好處地表現出梅花的風姿，富有生
活氣息。畫家以書法入畫，筆墨蒼勁，
透著幾分金石趣味。整幅作品蒼勁俊
朗而又灑脱隨意。

《葫蘆圖》用筆靈活，似漫不經心，
隨手點染而神采天然，尤以葉子和藤
蔓表現活脱、自然，下面幾隻葫蘆飽滿
而憨態可掬，流露一股天真神趣，繁茂
濃鬱的葉子同淡色的葫蘆形成對比，
在整體上仍給人一種非常單純、非常
凝練的印象。恣縱的筆路，雖然紛披滿
紙，仍然可以識得他行筆運墨的踪跡。
題款"依樣"使人感覺此作更加率直天
真。整幅作品藤枝蟠曲，筆勢豪放，花
葉精到。體現出他所説的"奔放處要不
離開法度，精微處要照顧到氣魄"。

《桃實圖》又名《桃石圖》，凌空
寫桃一株，虛實疏密，極見匠心。葉之
偃仰向背，桃之掩映單復，枝幹之穿插
伸展，生動而空靈。色彩以濃墨深紅，
單純中見華滋。如寫桃，則"莽潑胭
脂"，深紅重如墨色，而桃實纍纍，如
見盈盈果汁，如聞馨香四溢。其用筆則
融入篆籀之法，以長鋒單毫懸揮運，力
能扛鼎，筆勢雄健。左側桃枝下垂的一
長豎，書意筆味雋永多神。整幅作品以
大寫意爲之，氣勢磅礴，渾厚老到。特
別著意於詩、書、畫、印四者的綜合之
美，又精於章法。

清末上海"海派"是中國最有生命
力的畫派。與當時北京按四王一路畫

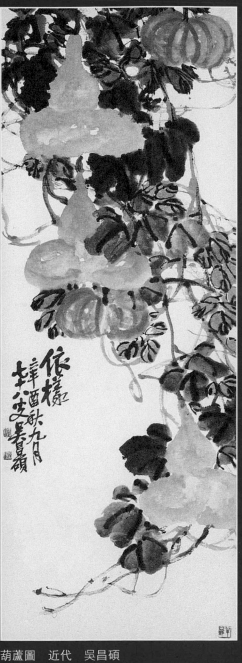

葫蘆圖　近代　吳昌碩

桃實圖　近代　吳昌碩

風發展的京派相比，海派適應商人和大眾的需要，逐漸走向雅俗共賞一格。京派有一個正統的觀念，按四王一路畫風繪畫，主張復古，追求寫意、象徵的高雅趣味，否則就被稱爲"野狐禪"，它與北京的宮廷繪畫關係密切。但不論京派和海派，實際上都是傳統繪畫，上海"海派"只是注入了一些新的因素。

嶺南畫派

歷史進入辛亥革命後，由於西方繪畫的引入，傳統繪畫改名爲中國畫，主要是爲了區別於西洋畫。儘管中國畫這一名字最早出現於明朝，但實際上真正流行並被接受是在20世紀。20世紀美術領潮人主要是去西方留過學的畫家。伴隨著一次次的革命運動，伴隨著西方文化的衝擊，由世紀之交開始興起了改造中國畫的革新運動。廣東嶺南畫派率先打出改造中國畫的旗幟，主張"調和古今，折中中西"。

廣東地處五嶺之南，清末有居巢、居廉兄弟二人在繪畫上富有新意，成就突出。影響了曾以他們爲師的高劍父、高奇峰、陳樹人三人，簡稱二高一陳。"二高一陳"都曾留學日本，研究東洋繪畫，歸國後，倡導改革中國繪畫，力求在傳統繪畫上吸收西洋技法，效仿日本走過的道

路。辛亥革命後，他們在繪畫方面影響越來越大，形成了一個畫派，被稱爲"嶺南畫派"。

高劍父是嶺南畫派的領袖人物。高劍父(1879~1951)，名侖，號爵廷，廣東番禺園岡鄉人。少年時在居廉門下學習繪畫。1905年，東渡日本，以賣畫爲生，後進"白馬會""太平洋畫會""水彩畫會"研究東洋繪畫，從而萌發改革中國畫的思想。他在日本參加了同盟

游魚圖　近代　高劍父／高劍父繼承居廉、居巢嶺南畫派的傳統，又吸收日本畫、西洋水彩畫技法，大量使用渲染，注意營造氣氛，描繪動物强調對自然細致入微的觀察，畫面上很少留白。

會，回國後，積極參加資產階級民主革命。孫中山逝世後，高劍父不滿於國民黨軍閥官僚統治的黑暗，便不問政治，在廣州設"春睡畫院"，致力於藝術教學，並擔任中山大學藝術系國畫教授。

高劍父一生不遺餘力地提倡改革中國畫。他首先反對"定於一尊"，認爲"學者如定於一尊，就會產生門户之見，抑彼揚此，阻礙繪畫藝術的創新和發展。"他提出既折衷於傳統文人畫與院體畫，又折衷中國傳統繪畫與日本及西方繪畫的觀點，主張不論中國與西方，都應去蕪存菁，一爐共冶。尤其提倡"寫實"和"求真"。他在人物、山水和花鳥等諸方面都有很高的造詣，一生作品很多，《游魚圖》和《潑墨山水》能代表他的藝術風格。

陳樹人(1884～1948)，名韶，又名哲，字樹人。廣東番禺人。17歲從學於居廉，20歲時與居廉的孫女居若文結婚，後與高劍父、高奇峰同年去日本留學，又相繼加入同盟會，更與劍父相互以"天下英雄君與曹"相許。先後畢業於京都美術學校和立教大學文學科，歸國後曾任教於廣東優級師範學校和廣東省高等學校。後受孫中山委託從政，擔任過一系列重要職務。在嶺南三傑中，陳樹人是一位與高氏兄弟別樣的畫家，在繪畫創作上，力主寫生，山水畫不受傳統章法的束縛和皴點的局限，多用勁力的線條和各種色調表現他自己所看到的景物；他的花鳥畫，早期主要受居廉的影響，後吸收日本及西

潑墨山水　近代　高劍父／從此畫可見畫家很注意表現樹木、山石的陰陽向背，使之更富立體感，在運用筆墨方面也結合了西洋水彩畫的技法，體現了結合中西的意圖。

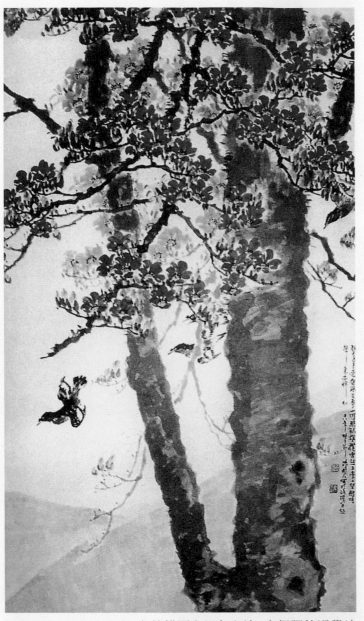

嶺南春色　近代　陳
樹人

世凱通緝再次東渡日本。歸國後任廣
東甲種工業學校美術及製版科主任。
1925年被授予嶺南大學名譽教授，在
廣州開設美學館授徒。高奇峰的中國
畫藝術在當時畫壇上風格獨具，所作
翎毛、走獸和花卉注重寫生，善於用色
和水墨對物象作形和質的描繪，並寓
有一定的象徵意義。山水畫中所描繪
的月夜冬雪，有一番清麗秀潤、晶瑩光
潔的意韻，很有特色。《鷹圖》畫雄鷹
傲雪而立，目光炯炯，袒露英雄氣。而
《猿圖》是畫家的一幅寫生作品，猿的
神態被表現得活靈活現。這兩幅作品
基本上體現了畫家的藝術風格。

　　近代以來形成的嶺南畫派，是第一
個提出中國畫改革的畫派，對嶺南及
東南亞一帶現代中國畫的發展影響極
大。他們培養了大批的學生，第一代學
生有黃少強、方人定、趙少昂、關山
月、黎雄才等。第二代學生楊之光等
人已與徐悲鴻所倡導的繪畫合流，但都
在不同程度上繼承和發揚了嶺南畫派
的傳統。

　　沿著近代海派畫家和嶺南畫派指
示的兩條道路，20世紀中國畫逐漸形
成兩大類型：傳統型和融合型。

　　傳統型是指活躍在北京地區的京
派畫家和上海江浙等地的畫家。其中
造就了像齊白石、黃賓虹、潘天壽這
樣的大師級畫家。他們反對摹古泥古，
力主“外師造化，中得心源”，尊重藝術
個性，將傳統繪畫推向高峰。

　　融合型是主張中西融合、革新中
國畫一路，除嶺南畫派“二高一陳”外，
劉奎齡、劉海粟、徐悲鴻、蔣兆和、朱
屺瞻、丁衍庸、李可染等，也是主張
中西融合、革新中國畫的代表。

方的構圖和設色之法，有很強的視覺效
果。代表作品有《嶺南春色》《竹雀圖》
等。其中《嶺南春色》，寓壯碩於雄麗，
曾榮獲比利時萬國博覽會優秀獎。

　　高奇峰(1889～1933)，原名翁，是
高劍父的弟弟。他1907年隨高劍父赴
日本，歸國後參加廣州起義，後到中
學任教。1911年與高劍父等在上海創
辦《真相畫報》和審美書館，因遭袁

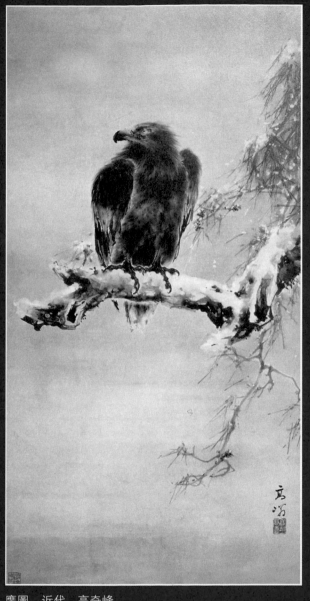

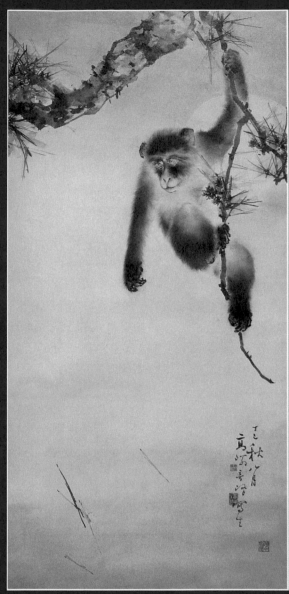

鷹圖　近代　高奇峰　　　　　　　　　　　猿圖　近代　高奇峰

早期中國油畫

20世紀初期中國油畫的出現,是中國向西方文化藝術學習的結果, 是清末帝國主義列强入侵促使中國封建社會解體, 從而動搖了中國封建文化的結果, 是一代代中國先進知識分子追求新知的結果。

鴉片戰爭以後, 由於中外交往的頻繁, 西方的宗教繪畫和商業性繪畫的複製品開始傳入中國, 至清末, 一些主張變法的文人、政治家如薛福成、康有爲, 開始主動介紹西方油畫。薛福成的《觀巴黎油畫記》被廣爲流傳, 康有爲的《義大利遊記》對義大利文藝復興繪畫給予了極高的評價。中國的知識界通過他們優美的詩文, 初步瞭解到與中國繪畫完全不同的另一種繪畫。

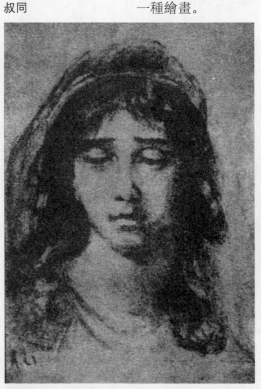

素描頭像　近代　李叔同

油畫在中國的起步與興辦現代教育和大量留學去國外學習油畫緊緊聯繫在一起。興辦現代教育, 推行新型美術教育, 是近代美術史上的一大內容。從"洋務運動"到"戊戌變法", 社會上一些具有真知灼見的人物, 已開始認識到只有認真向西方學習, 培養造就出大批新型人才, 中國才可能勵精圖强。在當時維新思想的影響下, 在各界掀起的建立新式教育體系的呼聲日見高亢。"戊戌變法"期間, 光緒皇帝接受了康有爲等人的建議, 下令廢八股、興學堂, 將各地的大小書院改爲兼習中西的學堂。雖然幾經反覆, 但是學堂制教育仍最終被確立下來。

1902年, 位於南京的兩江優級師範學堂創立, 在校長李瑞清(1867~1920)的主持下, 規定圖畫課爲學生的必修課。1905年, 李瑞清在兩江優級師範正式成立圖畫手工專科, 培養中等學校藝術師資, 學科以圖畫手工爲主科, 音樂爲副科。西洋畫中的鉛筆、木炭、水彩、油畫在這裏都有設置。這是中國高等學校中第一個設立美術科, 並學習油畫等西洋畫法的開始。

李瑞清認爲, 要拯救頹敗的中國美術, 必須改變傳統的師徒傳授方式, 學習西方和日本的美術教育制度。他主張除派遣留學生赴海外學習美術教育以外, 還應注重在中國培養新型的美術人才。李瑞清的革新措施, 在當時受到社會的普遍好評。兩江師範學堂培養了中國較早的一批新式美術教育師資, 其中如呂鳳子、姜丹書等人, 後來都成爲著名的現代美術教育家。1907年, 河北保定優級師範學堂也建立圖畫手工科。隨後, 浙江兩級師範學堂、廣東優級師範學堂等校均相繼開辦圖畫手工專科, 實行新式美術教育, 這對於提高近代教育水

平、培養美術人才具有深遠的影響。

幾乎和推行新式美術教育同時，20世紀前期出現了出國學習美術的熱潮。就是這一批去海外學習美術的青年，回國後大都從事美術教育，從而將西方繪畫藝術引渡到中國來。其中李叔同是最早出洋留學學習西方繪畫的先行者之一。他學成回國後，最先在中國教授油畫，是中國早期影響最大的西畫家。早於李叔同而赴美學油畫的李鐵夫受教於著名畫家薩金特，是最早熟練掌握了油畫技巧的中國藝術家。

李叔同(1880～1942)，浙江平湖人，生於天津。19歲隨父母移居上海，入南洋公學。參加滬學會，以文馳名。又組織上海書畫公會，從事金石書畫。1905年(光緒三十一年)，東渡日本進東京上野美術學校學習繪畫，兼學鋼琴，1910年學成歸國，在天津、杭州和南京從事美術教學，他首倡石膏模型和人體寫生，並在學校組織洋畫研究會。1918年8月19日，在杭州虎跑寺出家為僧，法名演音，號弘一。

李叔同多才多藝，詩文、詞曲、話劇、繪畫、書法、篆刻無所不能，繪畫上擅長木炭素描、油畫、水彩畫、中國畫、廣告、木刻等是中國油畫、木刻的先驅畫家。他的繪畫創作主要在出家以前，其後多作書法。由於戰亂，作品大多散失。留存的作品有《自畫像》《素描頭像》《裸女》等。

《自畫像》估計是畫家出國前所畫的作品，畫風細膩縝密，表情描寫細致入微，類似清末融合中西的宮廷肖像畫，有較高的寫實能力。《素描頭像》是木炭畫，手法簡練而潑辣。《裸女》受其師黑田清輝影響，造型準確，色彩鮮明豐富，有些接近於印象主義，近看似不經意，遠看晶瑩明澈。

李鐵夫(1869～1952)，廣東省鶴山縣人。自幼學習詩文、繪畫。1885年，赴北美洲英屬加拿大謀生求學。1887年以後曾在阿靈頓美術學校、紐約藝術大學、紐約藝術學生聯合會以及國際藝術設計學院等機構學習和研究油畫藝術，掌握較為扎實的藝術技巧。1905～1925年間，李鐵夫先後隨美國畫家蔡斯和薩金特學習油畫，深受寫實主義繪畫的影響。1930年，李鐵夫攜帶少量作品回國。李鐵夫的肖像畫主要遵循19世紀歐洲學院派藝術風格，在暗色背景上有層次地突出人物形象，注意人物性格及內心世界的刻畫，色彩沉著含蓄、明暗分明、樸素端莊，富有

男肖像 近代 馮鋼百

音樂家 近代 李鐵夫

老教師　近代　李鐵
夫

北京前門　近代　劉
海粟

風眠、徐悲鴻、潘玉良、周曾初、龐
薰琴、顏文樑、常書鴻、呂斯百、吳作
人、唐一禾、吳大羽等。繼李叔同之
後去日本學畫的有王悦之、陳抱一、胡
根天、俞守凡、王濟遠、關良、許幸
之、倪貽德、衛天霖、王式廓等。至
40年代，還有趙無極、吳冠中、朱德群
等赴法國學習。這些留學生在國外接
受西畫的教育，大多接受的是以古典
寫實畫法爲宗旨的學院派教育，但也
有不少人從印象主義、野獸派乃至立
體派畫家那裏汲取營養。由於日本不
像法國那樣具深厚的油畫傳統，所以
留日學生在藝術上普遍接受印象主義
以後各流派。而爲數衆多的留歐學生
基本上傾向於寫實主義美術。

東方情調。代表作品有《音樂家》《老
教師》等。

　　辛亥革命後，出國學習繪畫的人
增多，他們的去向主要是歐美和日
本。陸續赴歐美學畫的有李毅士、馮
鋼百、吳法鼎、李超士、方君璧、林

　　早期油畫家多從事美術教育。
1912年劉海粟、烏始光興辦上海圖畫
美術院,1919年改爲上海美術專科學
校。這是中國正規美術學校的開端。
之後相繼出現了國立
北京藝術專門學校、
杭州國立藝術院、南
京中央大學藝術系、
私立蘇州美術專科學
校、私立武昌藝術專
科學校、上海新華藝
術專科學校等美術或
以美術爲主的藝術院
系。著名油畫家徐悲
鴻、劉海粟、林風眠、
顏文樑曾主持這些學
校的教學。美術學校
遂成爲傳播外國美術
的窗口和新美術運動
的策源地。

月份牌年畫

年畫在中國有悠久的傳統，明清時曾廣泛傳播。至清末民初，由於生產技術的落後及內容的陳舊，瀕於衰敗，代之而起的是石印和膠印的月份牌年畫。

月份牌年畫最初是外資商人爲了推銷產品，將廣告與年畫結合爲一的商業性繪畫。它內容新鮮，印製精良，又附有實用的年曆，因而受到人們的廣泛歡迎。月份牌年畫最初有傳統畫法和西方畫法兩種，後來逐步發展，在語言模式上融合了中西繪畫語彙。其特有的擦筆淡彩法，是以體面塑造爲主要手段，較傳統年畫具有很強的立體感。在內容上，月份牌年畫包括時裝婦女、兒童、吉祥祝福、古裝人物、風景名勝等。代表性畫家先後有鄭曼陀、杭穉英、李慕白、金雪塵、金梅生、胡伯翔、謝

月份牌年畫　近代　杭穉英

之光等。

鄭曼陀(1885～1959)是早期著名的月份牌畫家。年輕時他曾在杭州學習英文，同時也學習繪畫，1914年到上海。當時上海正興起月份牌新畫法，他將擦炭畫法和水彩畫法結合在一起繪製時裝美女畫，獲得了很大的成功。他創作的《晚妝圖》有高劍父的題跋，並由高劍父開設的審美書館印行；他畫的《楊妃出浴圖》被大商人黄楚九看中，即被聘爲專職月份牌畫家。成名以後，鄭曼陀除爲一般廠商畫廣告外，主要爲"家庭工業社"畫月份牌畫。畫上有題字署名"天虛我生"，即爲該工業社的廠主。

鄭曼陀的畫風細膩，色彩典雅柔麗，後期作品色彩較爲熱烈。他筆下的美人多爲鵝蛋臉，帶著含蓄的微笑，神態逼真。這種時裝美女畫頗受社會歡迎，鄭曼陀因之而名噪一時。

漫　　畫

中國自古以來就有諷刺意義的繪畫。清末民初有"諷刺畫""諧畫""滑稽畫""寓意畫"之類的名稱。1925年，由陳師曾、豐子愷在《文學周報》上率先使用了"漫畫"一詞，遂逐漸通用。

漫畫在近代才發展成獨立的畫種，一是由於近代資産階級革命運動風起雲湧，漫畫作爲針砭時弊，抨擊清王朝腐敗的工具，受到革命黨人的重視；二是由於近代石印技術的傳入，新聞報紙的出現，使漫畫有了傳播的媒介。清末民初在漫畫創作上卓有成績的是上海的張聿光、錢病鶴和馬星馳，以及廣州的何劍士。

張聿光(1885～1968)，浙江紹興人。在上海斜土路住所自署"治歐齋主"。早年和晚年都畫中國畫，宗法任伯年。1904年在上海華美藥房畫照相布景，1908年在上海新舞臺任舞臺布景畫師，屬於接觸西畫法較早的畫家。

飯桶　近代　張聿光

快把害蟲一個一個捉出來　近代　錢病鶴

袁世凱騎木馬　近代　張聿光

各國聯合龍燈大會　近
代　錢病鶴

官與民之擔負 近代
馬星馳

在1909年至1911年間，他爲《民呼》《民吁》《民立》等報刊畫漫畫。他的漫畫有強烈的反清政治傾向。代表作品有《飯桶》《這種事體我們最恨》以及其後來的作品《袁世凱騎木馬》等。

何劍士(1877～1915)，名華仲，廣東南海縣人。早年曾向四川成都某寺僧學過劍術，故號劍士。他曾任廣州《時事畫報》主要編輯和該刊漫畫的主要執筆人。他畫漫畫的目的主要是爲了醒世。代表作品有·《內閣總理》《新議院之內外觀》等。他是一個英年早逝的畫家，病逝時年僅39歲。

錢病鶴，本名辛，又名雲鶴，浙江吳興人，生卒年不詳。他擅長畫人物畫，後來試著作漫畫，受到友人的支持和鼓勵，遂以畫諷刺畫爲業。他的作品主要發表在上海的《民權畫報》《民立畫報》《民國日報》《申報》上。著名的代表作品是《各國聯合龍燈大會》《老猿百態》《把害蟲一個一個捉出來》。

馬星馳是山東人，其生卒年不詳，早年曾在上海《神州畫報》發表漫畫，民國初年在《新聞報》任職，他的代表作品有《玩弄於股掌之上》《官與民之擔負》《民氣一致之效果》。

民氣一致之效果 近代 馬星馳